培文·电影

# 雾中风景

中国电影文化

1978—1998

戴锦华 著

北京大学出版社
PEKING UNIVERSITY PRESS

图书在版编目（CIP）数据

雾中风景：中国电影文化1978—1998 / 戴锦华著. —北京：北京大学出版社，2016.11
（培文·电影）
ISBN 978-7-301-27167-4

Ⅰ.①雾… Ⅱ.①戴… Ⅲ.①电影史 – 中国 – 1978—1998 Ⅳ.①J909.2

中国版本图书馆CIP数据核字（2016）第120807号

| | |
|---|---|
| 书　　　名 | 雾中风景：中国电影文化1978—1998<br>WU ZHONG FENGJING |
| 著作责任者 | 戴锦华 著 |
| 责 任 编 辑 | 周彬 |
| 标 准 书 号 | ISBN 978-7-301-27167-4 |
| 出 版 发 行 | 北京大学出版社 |
| 地　　　址 | 北京市海淀区成府路 205 号　100871 |
| 网　　　址 | http://www.pup.cn　新浪微博：@北京大学出版社 @阅读培文 |
| 电 子 信 箱 | 编辑部 pkupw@pup.cn　总编室 zpup@pup.cn |
| 电　　　话 | 邮购部 62752015　发行部 62750672　编辑部 62750883 |
| 印 刷 者 | 天津联城印刷有限公司 |
| 经 销 者 | 新华书店 |
| | 660 毫米 × 960 毫米　16 开本　24 印张　380 千字<br>2016 年 11 月第 1 版　2023 年 9 月第 4 次印刷 |
| 定　　　价 | 79.00 元（精装） |

未经许可，不得以任何方式复制或抄袭本书之部分或全部内容。
**版权所有，侵权必究**
举报电话：010-62752024　电子信箱：fd@pup.pku.edu.cn
图书如有印装质量问题，请与出版部联系，电话：010-62756370

# 写在前面

《雾中风景》重叠着我生命里的几段时间。

此书涉及的电影现象贯穿了中国新时期20年历史。中国社会历史性转轨的20年,自1970、1980年代之交的斜塔望出,经过1980、1990年代之交的无地彷徨,绵延穿过整个1990年代,终了于新世纪将临未临之时。

此书的写作则起始于1980年代末,贯穿了1990年代——我生命中最重要的十年。这十年里,中国社会在断崖处加速转轨,不及临渊回眸,已今是而昨非。这十年之初的黑幕时段,我在时代的转角遇到爱,自被弃与孤独中重生。这十年的光阴隧道开启之时,死亡的潮汐掠去了深爱我的父亲,陡然撕裂的天穹下,我结束任性的独女时代,肩起了柴米油盐的寻常人家。沉寂滞重的初时段里,去国潮裹走了我的若干好友,而转折间陡然迸发的欲望与拜金的狂潮却在冲毁了我最珍视的精神陋室的同时,卷去了我几乎全部的同伴与友人。剧变之下,两间余一卒,无助与无奈中,选择了守得住的退避之所,极痛地舍弃了我视为生命基地的电影学院,投往北大乐黛云老师的麾下;生命转舵,航道却在始料未及中顿然开阔。十年的中间段,在几乎隐形的所有制转轨之际,目击着无名无声的暴力和苦难,成形于少年时代末端的社会立场开始碎裂,直至颠覆。这十年间,我开始密集频繁地往返港台欧美,足踏那些我此前在文字与想象中认知的土地,

迥异而繁复的经验开始改写我思考与书写的参数。

《雾中风景》便是这十余年间的零落记录。但此书中所涉及的问题，却有着更长的时段。此书中的文章大多有着彼时新片与现象作为讨论的切入点，但其牵动的却是我的成长年代、我的求学岁月便开始萦绕着我的困惑、质询，甚或伤痛。出生于共和国的第二个十年之端，在"文革"十年里刻下了成长的印痕，自每个不同的现实和当下，我始终尝试回溯生命之河早已流经的时段、叩访那些已成雾障的岁月。从彼时到今日，我仍然深深地携带着那份痛与怕、恨与爱、犬儒与激情，我依旧会辨识或梦魇着那诸多副实在界的面庞。的确，我成长时代的历史，在过度表达与禁止表达中，正成为我个人的，一代或几代人的，也是中国历史、文化与政治的创伤性内核。

"中国特色"或"中国道路"，始终是、依然是特定的官方说法；于我，却更愿意称为冷战、后冷战时段中国特殊的地缘政治位置与扭结中的内在经验。经历高度浓缩的历史，经历着不同名目下的激情与疯狂燃烧的岁月，经历着公开或隐性的暴力事实，我不曾中断的努力，是以语言、文字去尝试言说那些既有的叙事逻辑无法俘获的故事与故事外的故事。我不知我究竟做到了多少，或是否做到。《雾中风景》里的文字便是这种努力所留下的印记。

1999年，我在相近的时间里交出了四部书稿：《雾中风景》《隐形书写》《涉渡之舟》与《犹在镜中》。四部书稿在十年内交替写作，编织出我个人生命的、也是身历的历史的花纹。那一年，新世纪与跨世纪的沸沸扬扬，传递着躁动与期待；那一年我年逾不惑，却陡然跌入了大惑的旋涡。内在的、不可自已的力，将我带离了轻车熟路的轨道，再度进入知识与认知的荒原，规避、无可规避着微末的权力制造出的巨大恶臭，我甚至告离了自己熟知的领域和路径，甚至一度搁置了电影，和新同伴一起走向广大的第三世界，在拉美的丛林、非洲的赤地、亚洲的村落里，在异乡、异地，我

欣喜地再度拥抱了书斋外的世界，我继续追寻着我渴望的答案。那是此书之外的故事，却在这书中启程。

如今，尽管我包中的常备物资早已多了 kindle，但对纸质书的固恋却依然如故，不可断绝。尽管已经不断为自己购入、累积的书山无尽烦恼，但书和书店，仍是我的原乡。感谢北大出版社，感谢培文。当年，这本交出的书稿，率先以《斜塔瞭望》为名，在台湾远流的电影馆系列中出版，但它却同时在大陆若干出版社漂泊、被拒。是北大出版社接受并印出了它的初版；而后是培文编排、印出了它的第二版。今天，新的版本即将面世。对于作者来说，书，是投向大洋的漂流瓶，里面有他／她试图告知的消息，但却无法预期是何人、甚至是否有人会拾起这个瓶子。今天它将再次掷出，寻找着最终拾起它、打开的人。祝福再度启程者。

时光荏苒，物是人非，唯愿热度犹在。我、我们还在路上。

<div style="text-align:right">2014 年 11 月 12 日</div>

# 目　录

## 第一部分　斜塔瞭望

斜塔：重读第四代　　003
断桥：子一代的艺术　　019
遭遇"他者"："第三世界批评"阅读笔记　　050
性别与叙事：当代中国电影中的女性　　066
《人·鬼·情》：一个女人的困境　　125
寂静的喧嚣：在都市的表象下　　144
《心香》：意义、舞台和叙事　　170

## 第二部分　幕落幕启

裂谷：后89艺术电影中的辉煌与陷落　　185
历史之子：再读"第五代"　　200
《霸王别姬》：历史的景片与镜中女　　213
《血色清晨》：颓坏的仪式与文化的两难　　229
《炮打双灯》：类型、古宅与女人　　241

## 第三部分　镜城一隅

梅雨时节：1993—1994年的中国电影与文化　　263
《二嫫》：现代寓言空间　　281
雾中风景：初读"第六代"　　292
狂欢节的纸屑：1995中国电影备忘　　320
冰海沉船：中国电影1998年　　352

第一部分

# 斜塔瞭望

# 斜塔：重读第四代

第四代电影艺术家[1]是失去了神话庇护的一代。他们登场于新时期大幕将启的时代，他们的艺术是挣脱时代纷繁而痛楚的现实／政治，朝向电影艺术的纯正、朝向艺术永恒的梦幻母题的一次"突围"。他们贡献于影坛的是一种艺术氛围，忧伤而又欣悦。那是在掉头不顾而去之前，对"文革"时代、逝去的社会灾难与心灵废墟的最后一次深情而悠长的注视，那是在扑向预期的"伊甸园之门"的渴望中，一次行色匆匆却又迟迟不去的徘徊。第四代导演的影片是在对现实的规避中完成的对现实的触摸。他们以这种忧伤而欣悦的艺术氛围为自己搭设了一小片庇护的天顶，使他们得以在灾难岁月逝去不久、在布满"死者弯曲的倒影"的天空下寻找到一线裂隙、一小片净土。这使他们所选取的姿态，在某种意义上，成了背对着历史、现实与大众的姿态，使他们的艺术成了一种斜塔式的艺术，使他们对社会与自我的关注历史地成了"在倾斜的塔上瞭望"。

---

[1] 第四代电影艺术家及其作品，无疑是新时期最重要的电影与文化现象之一。所谓第四代，不仅仅是一个根据年龄层及创作年代划分的艺术家群落（在"文化大革命"前、中毕业于北京电影学院，于1979年之后开始独立执导影片的导演），它指一批特定的电影导演、一个特定的艺术潮流，以及一种特殊的风格追求。这一群落包括丁荫楠、滕文骥、吴贻弓、黄健中、谢飞、郑洞天、张暖忻、杨延晋、黄蜀芹、吴天明、颜学恕、郭宝昌、陆小雅、从连文、林洪桐等电影艺术家。1990年，第四代重要导演黄健中曾撰文《第四代已经结束》。事实上，在此之前，1980年代中期，第四代作为一个艺术群体、一种共向的艺术追求，已经解体。

第四代导演们的发轫作或成名作,与其说是一种先锋艺术式的反历史、反秩序、反大众式的决绝,不如说只是一种命运的尴尬与社会性的悬置。他们所选取、所站立的斜塔,一端连接着大地,一端指向天空。与其说他们成功地逃离了社会现实的土地,不如说现实仍是他们唯一的、尽管不甚牢靠的支点。与其说他们是要奔向艺术的天空,不如说那只是一条并不通向哪里的道路。而且1970、1980年代之交,每一次社会变革中的"地震",都增加着斜塔的倾角。斜塔终将倒塌,第四代们终将跌落在现实中,经历着一种新的茫然与张皇。

这种"斜塔上的瞭望",使第四代导演的电影艺术具有一种清纯,一种优雅而纤弱的清纯。在其发轫之始,通过一场对现实政治,对革命经典电影艺术规范、文艺工具论的大突围,第四代并未制造出一道历史的断裂;而只是在一个时代的棺盖上留下了几道擦痕,几道如冰川漂砾上神秘印记一样的深深擦痕。

**逃脱与落网**

第四代电影艺术家发轫于1978至1979年。而1979年无论在中国的社会政治史还是文化史上,都是一个异常重要的年头。这是一个黄昏与黎明的交汇处,一个未死方生的时代。在"三中全会""实事求是""实践是检验真理的唯一标准"的总的社会政治氛围中,在改革开放的令人激动的前景下,人们陡然感到了一种全新的律动。在人们的预期中,那是一个陌生而撩人憧憬的未来。在"镀金的""飘满死者弯曲的倒影"的天空中陡然出现了一抹希望的绿色。

然而,历史与灾难的阴影并不会那样轻易消散无痕。一个预期中美好的未来,如同一处在远方闪耀的彼岸,1970、1980年代之交的中国文化,更像是试图对"文革"的灾难历史完成的一次剥离,而不是一场直接的赎

救。于是，这个此时仍显现为一片空明的未来便如同一块幕布，更加清晰地显影出灾难的过去。在一场又一场幼稚而又异常真诚的"民主运动"的潮汐声中，洪水般地涌出了"伤痕文学"；戏剧艺术以空前的胆识直闯禁地，朦胧诗派与现代主义造型艺术开始相继"浮出海面"。短短一年之中，"伤痕文学"将全中国浸淫在一片泪海之中，并几乎立刻由伤痕而为政治反思，灾难的阴影在复现的扩张、浸染中展示着一片苍白的血色。彼时，除了仍处于社会地平线下的青年诗人群与艺术家群的书写，文化现实中仍充满了传统的话语，旧有的社会主义现实主义的符号秩序仍横亘在艺术家与其所表现的历史与现实之间。政治激情与沉重的政治迫害的记忆，给1979年的中国文化表象、话语提供了一个并不述诸文本的社会语境。艺术呈现出一种空前的社会功用意义上的超负荷状态。一个深广而庞杂的社会语境是译解这一时期艺术表象的充分必要条件。中国文化艺术在一场空前的现实主义大出击中，窒息挣扎在传统的符号秩序的透明面罩之下。非凡的勇气（一个充斥在诗句、字里行间与艺术家政治潜意识中的凛然赴刑者的形象）与空前的孱弱、粗糙的艺术表达（话语的陈腐、矫饰与迟迟不至的艺术自觉与苏醒），成为这一临界时代的文化特征。

正是在这个巨大的社会语境中，第四代导演姗姗来迟而又异军突起地出现在历史地平线之上。如果说，张暖忻、李陀的《论电影语言的现代化（刊于《电影艺术》1979年第3期），历史地成了第四代的艺术宣言，那么，1978至1979年，第四代导演的第一批作品——《苦恼人的笑》（杨延晋）、《生活的颤音》（滕文骥）、《樱》（詹相持）、《春雨潇潇》（丁荫楠）、《巴山夜雨》（吴贻弓）、《小花》（黄健中）——便无疑已构成了一个全新的艺术现实。电影终于成了中国文化（而非仅仅是政治）生活中的大事件。

《论电影语言的现代化》一文，在关于"现代化"的表述中张扬起第四代的艺术旗帜——巴赞的纪实美学。然而，这却只能说是一次历史性的

《苦恼人的笑》

误读。[1]同时,它间或是一个特定语境中有意选择的文化策略。此时,第四代的开风气者所倡导的,与其说是巴赞的"完整电影的神话""现实渐近线",毋宁说是巴赞的反题与巴赞的技巧论:形式美学及长镜头与场面调度说;与其说是在倡导将银幕视为一扇巨大而透明的窗口,不如说他们更关注的是将银幕变成一个精美的画框。在巴赞纪实美学的话语之下,掩藏着对风格、造型意识、意象美的追求与饥渴。对于第四代导演来说,对风格——个人风格、造型风格——的热烈追求,决定了他们的银幕观念不是对现实的无遮挡式的显现,而是对现实表述中一种重构式的阻断;决定了他们所关注的不是"物质现实的复原"[2],而是精神现实的延续,是灵魂与自我的拯救。

在这一对巴赞美学的历史性误读中,包含着一次对电影媒介的空前自

---

[1] 1979年前后,当中国电影界开始热情洋溢地讨论巴赞理论的时候,巴赞的重要电影论文均尚未翻译为中文。因此关于巴赞的引用大都得自第二手资料。在很长一段时间里,中国电影人将巴赞理论称为"长镜头理论"。直到1987年4月,崔君衍先生翻译的《电影是什么》才由中国电影出版社出版。

[2] 《电影的本性:物质现实的复原》为德国美学家齐格弗里德·克拉考尔的电影理论著作,中文版由邵牧君翻译,中国电影出版社1981年10月出版。在1980年代初讨论巴赞的热潮中,因对巴赞知之不多,人们经常将克拉考尔与巴赞并提,并通过引证前者来推论巴赞。

觉，一种"电影作为电影""电影作为艺术"[1]的追求；是否将这种自觉与追求命名为"巴赞"并不重要，因其无非是"借他人酒杯，浇自己块垒"罢了。与此同时，这一误读也包含了一种深刻的政治潜意识动机。对巴赞（而非爱因汉姆）的选择有着绝大的必然性。这首先由于巴赞的纪实理论，作为一种话语形态，与作为主流意识形态组成部分的"现实主义创作原则"颇似相通，具有一种最安全、最少异己性的外观。其次，一种真正的巴赞式的"窗"之艺术却又因其与现实的短兵相接而遭到了政治迫害记忆的潜抑。命题必须提出，而一经提出又必须通过误读来倒置：只有置形式于内容之上，置风格于表述之上，第四代导演才能完成一次安全的逃脱：逃脱一种派定的社会政治角色，逃脱"工具论"的桎梏，逃脱大合唱式的样板艺术规范。这也使第四代的创作与传统艺术形态及1979年中国文化主潮形成了追求上的错位。

第四代的另一面旗帜远不如纪实美学那样张扬、鲜明，却更为深刻、持久，那是一种通俗版的人道主义的社会理想。在经历了"文革"之后，在经历了死亡与戕害人类的魔舞之后，人道主义的旗帜成了第四代电影艺术家的视野中一片朦胧而温暖的亮色，成了社会拯救的出路与潜能。也许没人能比在浩劫岁月中荒芜了全部青春的这一代更深刻地理解"历史与个人"的命题；也许没人能比他们更共鸣于贝托鲁奇几近绝望、几近强辩的名言："个人是历史的人质。"因此，在第四代导演的影片中表现了对人——个人、历史中的个人命运——的空前关注。然而，在第四代导演那里，人道主义的理想与旗帜，不仅是一种社会拯救的预期，也是一面明晃晃的"护心镜"，一种潜在的灵魂自赎与自辩的渴望。如同"伤痕文学"

---

[1]《电影作为艺术》为德国美学家、艺术心理学家鲁道夫·爱因汉姆1930年代的电影著作，曾被"软性电影"倡导者刘呐鸥于1935年以《电影艺术论》为题译为中文，连载于当年5月至8月的《晨报·每日电影》上。后于1986年1月由中国电影出版社出版，由杨跃重译，木茵校译。此书对中国电影人产生过极为深刻而广泛的影响。

《天云山传奇》

以滔滔不绝的社会控诉、汹涌的泪海掩盖了微弱的王小华(《伤痕》)、宋薇(《天云山传奇》)[1]的忏悔,第四代导演的影片也以一种人道主义的温情,以对人性、理解、良知的张扬遮蔽了"个人"溅染着他人污血的衣衫。他们要以《巴山夜雨》《苦恼人的笑》式的温情、困窘与觉醒来象征性地解脱他人与自己关于屈辱与兽行的记忆重负。第四代导演要从历史中赎回人质,从历史的污血中洗净个人,同时也赎回并洗净自己。但赦免了众多的"个人","历史"显然无法负荷如此多而重的冤魂。第四代的艺术,在其全盛期(1979至1982年)是关于历史的艺术,也是反历史的艺术;是记忆的复现,也是记忆的沉没。他们要以云隙间数颗细小而微弱的星之间的相互慰藉,来遮掩并置换漆黑而浸血的天空。于是,第四代便历史地陷于一种两难推论之中:一方面是历史的控诉,一方面是历史的隐遁;一方面是真实的负荷,一方面是无法负荷(也禁止表达)的真实。这便注定了第四代的艺术与生俱来地带有某种纤弱与造作的特征。

这也注定了第四代的理论追求与艺术创作必然是一次全线逃脱或曰突围。这无疑使他们成功地改变中国电影作为政治附庸的历史地位,成功地造就了一种新的艺术现实、艺术起点。如果说,所谓风格,体现了空间

---

[1] 王小华为卢新华的短篇小说《伤痕》(发表于1978年)中的女主角,"伤痕文学"便是因这篇小说而得名。宋薇为鲁彦周中篇小说《天云山传奇》(发表于1978年)中的女主角之一,不久谢晋导演根据这部小说拍摄了同名影片。

对时间的优势，体现了在一种空间结构中对现实的重组；那么，我们便不难理解第四代导演何以如此重视风格元素与空间造型元素。他们要借助风格与造型将时间与历史悬置在心灵的低回之中，他们要借助风格与造型来构筑一种新的话语与新的符号秩序，使他们得以讲述不同于第三代导演的"大时代的儿女""战火中的青春"的故事，一些关于"自我"的故事。

然而，"历史的诡计"于此再次浮现出来。第四代追求个人风格，渴望讲述"自己的"故事，但作为一代人，他们却是一个同心圆式的密闭的社会形态与历史时期的产儿。尽管他们没有第三代导演对"革命战争年代"——"精神的黄金时代"——的共同记忆，没有那种共同而真纯的关于理想与奋斗的记忆，但一如后者，他们的生活与生命充塞着社会历史的大事件，他们的"个性"无法凸现于整齐划一的社会构形，他们的命运只能是时代的规定，他们的遭遇只能是历史的遭遇。他们渴望讲述自己，结果都只是讲述了自己生活的时代；他们希望去记叙独特而畸变的个人命运，却只能不无矫饰地展现了一段独特而畸变的历史。第四代导演对艺术自我与艺术个性的张扬，却只是以建构了两种共同的叙事模型而终结。这仍是一种时代的艺术，一种作为"社会象征行为"的艺术。这是一次逃脱中的落网。

## 青春祭：大时代的小故事（1979—1982）

在第四代的第一个创作高潮期中，其处女作常是那种温婉而虚幻的小故事：关于情、良知、理解与胆识的善良人的故事；在影片的叙境中，空间元素给定了一种锁闭中的锁闭：一条江轮（吴贻弓《巴山夜雨》）、一只木排（吴天明《没有航标的河流》）、一列火车（丁荫楠《春雨潇潇》）、一个"苏醒"式的心路历程——情感、挣扎、反叛。这一幼稚的叙述模式很快便为一种更为个人化的叙事，更为成熟、稳定的艺术形态所取代。那

《没有航标的河流》

仍是浩劫岁月中的故事,但基本被述事件不再是迫害与反叛,堕落与良知,而是个人生命中的悲剧经历:离去/丧失,一次注定无可挽回的丧失。一对青年恋人,却突然永远地失去彼此的悲惨故事。对影片的主人公来说,这无异于一种剥夺,一种至为残酷、至为惨痛的剥夺;但剥夺者(反发送者与反接收者)却在文本中呈现为缺席,呈现为悬置在叙境之中的无名、狂乱而暴虐的社会势力,甚或是一种非人与超人的力量。这在《小街》(杨延晋)与《城南旧事》(吴贻弓)中呈现为与发送者同样面目不清的、作为反发送者的社会恶势力、群氓,在《沙鸥》(张暖忻)中是雪崩,在《青春祭》(张暖忻)中是泥石流,在《如意》(黄健中)中是无名恶势力、历史劫难与心脏病。无论是社会恶势力、浩劫还是自然灾难,都无疑在叙事的表层结构中构成了一种非人的、异己的毁灭性力量。它无情地剥夺,而将主人公置于一种无从反抗、无可行动的境况之中。在这批影片中,人物型的第一人称叙事取代了客观型的第三人称叙事。叙事距离空前缩小,几近于零。它们以一种自叙的形式讲述了关于青春——浩劫中的青春、伤残的青春——的故事。被述事件的主旋是"能烧的都烧了,就剩下这些石头了"(《沙鸥》),是"一切都离我而去"(《城南旧事》),是"各自手执一柄如意,而始终未能如意"(《如意》)。叙事语调呈现为清纯、凄婉和缠绵,一种痛楚而低回的青春韵味。

第四代导演大都有着一段生命受阻的体验。在他们的表达中,这并不是一种瓶中青春遭遇瓶塞的阻滞体验,而是一段灵魂与生命被囚禁在没有

门窗的四壁高墙中的记忆。1960 至 1970 年代中期正是他们的青春岁月，也是中国社会的密闭环收缩并终至锁闭的岁月。这个历史瞬间，在第四代导演那里是一段异样悠长的岁月。正是在这段岁月里，他们与社会原本便颇为脆弱的整体感与认同感溃解了，取而代之的是一种孱弱的异己感与巨大的政治迫害恐惧。类似受

《如意》

阻的生命经验造成了第四代导演心理上的"青春情感固置"。第四代导演的艺术比其他人更多地联系着他们青春岁月的遭际与体验。如同一个符咒，将第四代牢牢地系在这段青春的缺憾与缺憾的青春之上。这是一种近乎自虐的凝视、一份困惑而绝望的不平感、一份诅咒与迷惘。这构成了第四代导演第一期创作的表层叙事结构，也成了几乎全部第四代作品的叙事动机。

而在影片叙事的深层结构中，这不仅是一种丧失与剥夺，而且是对欲望的一次镇压式的潜抑，是一个反人的社会力量所颁布的欲望禁令。它通过对欲望对象的剥夺，完成了一种社会化的阉割行为；而这种行为在文本中永远是那样无声而迅速，不留一点血迹。欲望/对象缺失，欲念饥渴/阉割恐惧，便构成了第四代影片中那份"青春情感固置"的真正原因。

但是，这毕竟是一段逝去的青春。第四代导演毕竟是在中年将至/已至之时才开始其创作生涯的，这便给他们充满青春韵味的叙事语调添加了

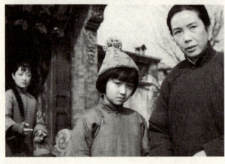

《城南旧事》

一种颓败的意味,添加了一份无可奈何的孱弱与惆怅。

不错,第四代导演的第一期创作便是一场青春之祭。这是他们自己的故事,一份在心理意义上颇为真实的自叙传。他们以一个大时代中的小故事记叙了他们的时代,以一个青春缺憾的故事留下了他们"一代人"的细小而清晰的时代铭文。然而,和任何艺术作品一样,第四代的青春祭不仅是一种"真实"的裸露,同时也是对"真实"的消解与遮蔽。它们不仅以对个人悲剧的关注规避了对历史悲剧的质问与反思,而且以剥夺、毁灭力量的缺席与超人化推卸了经历过浩劫的每个人都无法推卸的灵魂拷问与忏悔。这些青春故事的确在文本中救出了"历史的人质",但这却是一种颇带自欺意味的赎救,并且进一步造成叙事文本中的裂隙与失衡。

因此,在第四代以这一叙事模式所结构的影片中,其佼佼者并非这类"青春祭"式的爱情故事,而是一部表现童年往事的影片:《城南旧事》。在这部影片中,离去/丧失,不仅是被述事件,而且成了叙事施动与叙事结构。不仅是"她(他)已离我而去",而且是"一切都离我而去"。离去/丧失的基调的每一次复沓都强化了一种异己的、社会性的毁灭威胁。故事中人物型的叙事人是小英子——一个尚未成年的孩子——这便预定了她不可能作为一个历史中的个人/主体为自己的行为承担责任,而且消解了深层结构中欲望对象缺失的象征意味。而文本真正的叙事人(吴贻弓/林

海音）与被述故事之间的岁月跨度，拉大了叙事距离，使叙事语调中多了苍凉、添了迷恋。故事也并非发生在浩劫年代，而是发生在旧中国的某一段岁月，影片的创作者因此得以逃开政治迫害意识的潜抑，自如地构造出一种无往不复、周而复始的死魔环舞式的悲剧氛围：淡淡地，并不面目狰狞，而又无所不在、无可逃脱。黑沉沉、雾蒙蒙的城门楼下，缓缓前行的驼队，单调而复沓的街口的井窝子，幽静而蝉声如雨的小巷。在悲剧氛围中弥散着纤美的忧伤与诗意。影片结尾处，在已成为新时期电影"经典"段落的七次红叶叠化，使影片呈现出一种结构的完整与匀称，其斜塔式的精细达到了一种新的素朴。我们不妨将《城南旧事》视为对第四代通例的一次成功突围或曰逃脱。

如果说，从时代与社会艺术规范中逃脱只是一种现实策略，那么第四代导演不仅常在逃脱中落网，而且"斜塔"也毕竟建构于现实的土地。第四代导演无疑仍是时代之子。他们的社会责任感与使命尽管不甚鲜明，但毕竟不能自已。所以在第四代创作的全盛期（1982 年），一种新的，关于时代／社会性的主题已然切入第四代的创作之中。《逆光》（丁荫楠）、《都市里的村庄》（滕文骥）便是其中的一抹亮色。而《邻居》则脱颖而出，成了第四代创作通例中的又一则例外。在前两部影片中，故事的主部仍是青春的遭遇，但时间已移至"现在"。故事的主部已转移到更年轻的一代人身上。这里仍有人物型的第一人称叙事人，仍有一个离去／丧失的哀怨故事，但它们已退到被述事件的后景之中，如同《逆光》的

《逆光》

片头段落,一个长长的推镜头,摄影机伴着旁白推入一条在细雨中闪着青褐色光泽的狭巷,表明叙事结构已从个人主观型转变为旁观修辞型,而片尾段落却如同为丧失/离去式的故事给出一个颇具反讽意味的结语。这是其他文本所不具的经典"重逢"场景,镜头在一对昔日的怨偶——叙事人苏平与他昔日的恋人("表姐")——间多次对切之后,中景镜头中,两人均掉头不顾而去。在这组镜头中相向而立的一对男女,已不仅是昔日情侣,而且是被叛卖者与叛卖者,是社会的成功者与失败者。影片通过使价值客体(欲望对象)丧失价值,而使主体获得了"彻底的"解脱。这是一个"历史"的文化结局,也是文本的又一诡计。因为对客体价值的否定并不能填补欲望对象的缺失。匮乏依然存在。

### 后倾:文明与愚昧(1983— )

以1982年为界(出品于1987年的影片《青春祭》除外),第四代导演似乎厌倦了"大时代关于爱的小故事"。从某种意义上说,外在动因有三。首先是改革大潮的到来,社会性地震的"震级"逐渐加大,周期渐次缩短。斜塔日渐倾斜。社会生活中汹涌的光波声浪迫使第四代导演掉转过头来,面对着今日之社会现实。其次是文化反思运动构成了一种更为深刻的历史/文化语境。文学上的"寻根派"形成了强有力的文化参照系。再次是第五代导演登上了影坛,造成了一个新的、强有力的冲击波。在《逆光》中作为一种语言意象出现的"在我心中叠印着""一个古老的中国与一个现代的中国",事实上成了第四代导演第二期创作主题的预示。这个"叠印着"的新旧世界便成了1982年以降第四代影片的主部主题。这便是"文明与愚昧的冲突"式的叙事模型。文明(现代/工业文明、社会进步)与愚昧(农业经济、传统社会的价值观与生存方式)的冲突成了这类影片的叙事施动,也成了影片的叙事表层结构,形成了视听层面上两种造型体系

的对立。这一特征在《逆光》与《都市里的村庄》中已然呈现为一份"空间造型总谱"中不同的、负载着主题意义的造型体系。它是狭小、拥挤、不无温情、"鸡犬之声相闻"的工人棚户区（都市里的村庄）与充满简捷、硬冷线条的巨型现代工业空间（造船厂）。如果说《逆光》中南京路的繁华与棚户区的贫瘠间的对比，还只是用于呈现经典意义上的贫富分立；那么，《都市里的村庄》中造船厂的开阔、巨大的工业空间与棚户区狭小、拥挤的生活空间的对照，已然蕴含了这种关于文明与愚昧的冲突的话语。

然而，在此后的创作中，除了《海滩》继续了这种"文明与愚昧"的并置结构，其他第四代佳作：《乡音》（胡炳榴）、《良家妇女》（黄健中）、《湘女萧萧》（谢飞）、《老井》（吴天明）等则呈现出一种文化"后倾"的趋势。第四代导演逐渐由对现实生活斜塔式的瞭望与规避中的触摸，转而为一种怅然回首的姿态。如果说1970、1980年代之交对"文革"历史的清算迅速为"高歌猛进的现代化进程"所取代，那么，有趣的是，第四代却和此时的中国艺术家们一起将视线投向"古老的中国"，投向冲突中的负极——指称"愚昧"的世界。第四代导演胡炳榴，在谈到他的、也是第四代的代表作《乡音》的创作动机时，曾讲到一个时刻：黄昏的斜阳下，一道铁路蜿蜒地伸向群山深处。两条铁轨在夕阳下闪烁着晖光。他突然有一种渴望，想表现铁轨的那一端：群山深处、"文明"世界之外的人们和他们的生活。于是，他拍摄了这部电影，一个深山中的小村庄的故事。[1] 这些作品并置于第五代的发轫作《黄土地》（陈凯歌，1983）、《盗马贼》（田壮壮，1984）等厚重如文化团块的影片之旁，无形中显露并强化了第四代一种新的两难窘境。这是一种深刻的理性与感情分裂的价值评判、一种存在于心理/知识构架中的裂痕：一边是理性，是对文明、进步的渴望与呼唤，一边是情感，是对老中国坚实素朴的独特韵味、醇厚人情的迷恋；一

---

[1] 参见《电影艺术参考资料》，1982年第3期。

方面是对传统社会及其道德体系的仇恨、厌恶,另一方面却是在现代化、商品化进程中所感受到的惶惑与轻蔑;一方面是文化反思、历史寻根的使命感,另一方面是"五四"文化裂谷、半欧化教育所造成的民族文化破碎、乃至虚无的现实。这是一种深刻的前行中的后倾姿态,一种价值评价上的错位。它常常使第四代导演在揭示"愚昧"的丑陋、荒诞的同时,迷失在古老生活悠长的意趣之中。这使得第四代导演的第二期作品呈现出一种矛盾、游移的叙事基调。

这种两难推论与后倾趋向突出表现在《乡音》之中。在那个多为人们引证的片尾段落中,丈夫木生手执独轮车在恬静的田野间推着妻子陶春前去"看火车"——那是这个濒死少妇不多的"心愿"之一。独轮车悠长而

《乡音》

《湘女萧萧》

《良家妇女》

《野山》

单调的吱呀声与远方传来的火车汽笛声、轰鸣声交汇在一起。在这部影片中，火车声是视听层面上唯一象征着现代文明的声音符号，而火车作为一种视觉形象，却始终缺席。而充满了画面的，是山野小村中日复一日平和的农家生活，是小屋前洒下绿色的矮篱和瓜蔓，是黄昏时分炉火橙红色的暖调，是母亲揽着孩子，以低低柔美的声调讲起的精卫鸟的故事，是摆渡者与撑船人生机勃勃的调笑，是老榨油房沉重而富于韵律感的木桩声。更为动人的是女主人公陶春（"愚昧"的牺牲者）无限的柔顺与美丽。这些致使作为意义结构中象征"文明"使者的红衣少女的闯入，始终如同一种令人生厌的噪音，是她打断了这无限低回的和谐。传统社会的愚昧杀害了陶春——这一理性的结论来自一个单纯的指示性符号：一包用来"治疗"癌症的人丹。而我们在文本中更容易得到的结论却是：对愚昧的弃绝，固然是对陶春悲剧（死亡本身）的制止，却并非对陶春的拯救。因为它注定要以牺牲陶春之美、古老生活之美为代价。于是，陶春之死不仅缘于愚昧的谋杀，也是对文明的一次必要的献祭。

同样的两难推论也呈现在《良家妇女》与《老井》之中。影片在表现历史惰性之巨大的同时，踏上"埃舍尔式"[1]的同构自反的怪圈。在《老井》里，人们似乎可以用愚昧的方式来反抗愚昧，对愚昧（影片常在文本中置换为贫穷，进而置换为水资源的缺乏）的宣战成了本质上对愚昧的屈服，甚至在这部影片中重现的离去／丧失的主题，也成为一种以自觉牺牲的姿态完成的对"愚昧"的必要贡奉。

在这个意义上，谢飞的《湘女萧萧》似乎来得要决绝些、彻底些。在整部影片中，我们绝少看到天空，充满了画面的只是鳞次栉比的青瓦屋顶与俯拍镜头中几何状的水田、褐石斑驳的沙滩。舂米的木杵与巨大的石碾

---

[1] [美]道·霍夫斯塔特，《GKB：一条永恒的金带》，乐秀成编译，四川人民出版社，1984年。此书曾对1980年代初的中国内地文化界产生了深刻而直接的影响。书中印有画家埃舍尔的多幅作品。"埃舍尔的怪圈"意为自指或自我缠绕，成为彼时风靡一时的批评术语。

滞重、古旧，除了在文本中具有鲜明的性象征意味外，还颇为独特地传达出一种古文明/愚昧的衰败感。萧萧的生活、她周遭的人际关系，与其说是一种和谐，不如说是一种动物般的自足与麻木，是一种"无意识杀人团"式的冷漠。尽管片头字幕上引用了小说原作者沈从文的文字，称要托出一座"供奉人性"的"希腊小庙"，但影片毕竟没有为了人道主义的话语的完满去牺牲历史的凝重。影片的结尾终止在绝望的少年人末路狂奔的茫然面庞之上，这固然是对《四百下》[1]的经典镜头的搬用，但在影片的叙境与1980年代特定的文化语境中，却别有一份贴切。

尽管如此，第四代导演的二期创作毕竟在一个新的层面与历史/现实/社会重新遭际，并汇聚在一起。其中《野山》（颜学恕，1986）正是处于会际处的一个明亮光斑。尽管这部影片也表达"文明与愚昧"的命题，但却因生动的农村现实生活内容、情节剧式的事件序列、叙境闭锁的最后实现、素朴而非张扬的语言，成了逃脱第四代通例的又一例外。

这一切似乎已成了昨天，成了历史。

今天的现实便是文明的飓风卷过，消费主义的大潮以劫掠者和摧毁者的姿态冲刷着一切，斜塔已成为一片瓦砾的废墟。第四代的艺术追求，与第五代的执着探索一样，正面临一个哈姆雷特式的抉择：生存，还是死亡。

我们不是卡珊德拉，我们不曾预言斜塔的坍塌，也无法预言斜塔坍塌后的明天。

但是，我们在期待，期待着最初的张皇与茫然之后，艺术家们的抉择与行动。

*初稿于1987年7月，二稿于1998年11月*

---

[1] 法国电影"新浪潮"的代表人物、"三个火枪手"之一特吕弗的发轫作，世界电影史上的经典名片之一。片尾是一个极为著名的长长的跟拍镜头，小主人公盲目而绝望地奔跑。

# 断桥：子一代的艺术

第五代[1]的电影艺术以它自身的成功与陷落标明了一个敌意的历史陷阱的存在，标明一次绝望的精神突围。如果说第四代的电影艺术家是要在政治一体化的格局、在主流艺术的虚假模式中索回一份个人记忆，创立一种艺术／生命的形式，结果只能成为边缘话语的中心再置；那么第五代的艺术家则是要超越历史与文化的断裂带，通过将个人的创伤性"震惊"体验的象征化，来完成与中国历史生命的重新际会，完成一种新的电影语言语法与美学原则的确立，结果却在超越裂谷的同时，在新的震惊体验中跌落，他们的艺术则成了裂谷上的一座断桥。如果说第四代是要向历史索回人质，向神话的废墟索回一份个人隐私与珍藏，而他们的艺术却终成为群体的"人质境况"的指称，成了陈旧而造作的经典历史话语的拼贴；那么第五代则是在超历史的图谋中，要为个人的体验寻找一种历史的经验表

---

[1] 第五代电影艺术家，无可置疑地占据了新中国电影史上至关重要的地位。于1982年以后，先后毕业于北京电影学院，1983年以后开始投入创作的一批青年导演，不仅以他们的优秀作品加入了1980年代席卷中国内地的历史／文化反思运动，而且以他们的作品改变了电影之于文学、戏剧，只能追随、甚或等而下之的地位。因第五代作品的出现，中国电影开始为世界影坛所注目。第五代的发轫之作为《一个和八个》，导演张军钊。加入了这一艺术运动的青年艺术家有：陈凯歌、张艺谋、田壮壮、吴子牛、张泽鸣、黄建新、张军钊、胡玫、孙周、李少红、周晓文、米家山等。第五代作为一个蔚为壮观的电影艺术运动，于1987年以陈凯歌的《孩子王》、张艺谋的《红高粱》宣告了它的终结。

述,而结果却由于历史的"无物之阵"与文化及语言的空白,而失陷于语言及表述自身的迷宫之中。

但是,1980年代的中国电影艺术与那个年代的中国社会生活的重要相关之处,不在于一种经济生产、再生产的事实,而在于一个共同的记忆梦魇与心理参数:"文化大革命"的历史事实与历史表述。在第五代的艺术中,"文化大革命"的历史呈现为一个巨大的"在场的缺席"。尽管第四代第一期的创作(1979—1981)直面着"文革"十年的历史经历,但他们却以一种"固置"式的心理取向,将这历史的"劫数"表现为一种古典爱情式的青春悲剧,表现为一种哀伤的、陈腐的人道主义的吁请姿态。作为"文化大革命"的直接参与者,他们试图以个体生命史中青春悲剧之泪水,来涤去参与无主名、无意识杀人团的血污,以人道、人性、文明/野蛮的常规命题消解并阐释这场荒诞的历史劫难的独特内涵。而在第五代的艺术中,"文化大革命"则呈现为一个无所不在的"缺席的在场"。尽管迄今为止,"文革"是第五代艺术始终回避的命题。[1] 然而他们的艺术事实却无可回避地表明了他们(而不是第四代)是"文化大革命"的精神之子。他们是"文革"所造成的历史与文化断裂的精神继承人,他们是无语的历史潜意识的负荷者,他们是在一个历史性的弑父行为之后,在古老的东方文明的沉重与西方文明冲击并置的历史阉割面前,绝望地挣扎在想象秩序的边缘,而无法进入象征秩序的一代。第五代的艺术是子一代的艺术,"文化大革命"的历史规定他们痛苦地挣扎在无法撼动的父子秩序与无"父"的文化事实之间。于是,1980年代,中国第五代的艺术便成了一种超越历史/文化裂谷、而终于陷落的断桥式的艺术,使他们创造一种全新的语言与历史表述的努力成了子一代的精神流浪的传记。

---

[1] 至1992年,田壮壮在《蓝风筝》中率先正面书写"文革",继而是陈凯歌的《霸王别姬》(1993)、张艺谋的《活着》(1994)正面涉及了包括"文革"场景在内的当代史。

## "狂欢节"之外

"文化大革命"因其集中了中国历史的荒诞意象而成为一个中国式劫难的奇观。这历史悲剧的一次荒诞喜剧式的实演，或许究其本意是一次悲壮的对历史债务的清算与摧毁，结果却成了中国历史的循环表象中至为黑暗的一幕。

然而这一极端时代（通用术语云：封建法西斯专政）对绝对父权的确立，却是以一场颇为壮观的弑父行为作前导。"文革"的初始，是一次禀"父亲之名"的弑父行为，是一场超控制之下对既存秩序的摧毁。或许至为荒诞的是，"文化大革命"作为中国"杀子文化"的集中呈现，竟肇始于一场"子"的狂欢节。这便是震惊世界的红卫兵运动。一边是"三忠于""四无限"式的顶礼膜拜，一边是"造反有理"的大旗下的大规模的毁灭、破坏与虐杀。一边是不容置疑的、超肉身的权威形象，一边对当权者、权威者、年长者——"肉身"之父的践踏与亵渎：当权者＝走资派＝新的历史环境下的敌人；权威者＝资产阶级的代言人＝历史的垃圾；年长者＝落伍者＝革命的障碍。于是，在一个超秩序权威的父之名的发动与认可之下，中国似乎在一夜之间进入一场反秩序的革命与一片无秩序的混乱与混沌。较之于名副其实的，作为社会、政治、文化、语言的历史性弑父之举的"五四"时代，"文化大革命"是一场何其淋漓酣畅的"子"的狂欢节。"五四"时代，新生的、孱弱的"少年中国"之子肩负着不胜重负的历史命运与指令，他们的精神基调尽管高亢、欣悦，但毕竟夹杂着太多的理性、历史的沉思与负罪、绝望的忧伤。那是《狂人日记》式的战叫，是《斯人独憔悴》式的彷徨。[1] 而"文化大革命"的弑父之举，却已预先得到超验的"父之名"的宽恕与认可，并以非理性的激情与狂喜为其主要的精神基

---

[1]《狂人日记》《斯人独憔悴》分别为鲁迅、冰心的短篇小说，亦是"五四"时代的名作。

调。作为一个荒诞的历史奇观,"文化大革命"的第一幕——弑父之子的狂欢是一种主流行为,它是对前"文革"的主流意识形态——革命战争神话的历史叙事模式的搬演。红卫兵运动的主部正是在这种意识形态构形中完成／未完成他们的受教育、受"询唤"的过程的。在这一历史叙事模式中,革命战争(造反)行为是唯一可确认的"成人礼"。"文化大革命"给他们提供了这样的机缘。然而,要搬演这一历史神话,必须完成对这一神话主体的倒置:这本是关于父辈的神话。"父亲"——正是这一革命历史神话中勇武高大的英雄。红卫兵运动要重复这一神话就必须在一个不断革命的模式中将英雄／父亲重新命名为敌人。于是,子一辈在对英雄／父亲的神话的搬演中目睹了理想之父的坍塌。这与其说是惨烈,不如说是亵渎与幻灭。如果说,"五四"运动是一场"凤凰涅槃"式的死亡／新生,是一场历史文化清算中的文化本体的重建,那么"文化大革命"则是一场不折不扣的文化毁灭。这场子的狂欢节并不能在弑父行为之后确立一种子的同盟与秩序,因为超验的能指——"父之名"的存在是无法逾越的。与"文化大革命"的历史解构力同时并存的,是它的巨大的历史阉割力。于是,当这场似乎无限漫长,却毕竟十分短暂的狂欢节过后,"红卫兵运动"这股巨大的力量被发送往农村与边疆,继发为同样声势浩大的"知识青年上山下乡运动"。对于红卫兵运动的主部来说,这并不是一次流放与贬黜,而是狂欢节的延续,他们将在"广阔天地"完成他们的成人礼。然而,无情的事实是,这场"出征"成了狂欢节的最后一幕,他们的成人式被无限地延宕了,他们在中国艰难、沉重的生存现实中意识到政治化的父子秩序的森严,意识到将他们隔绝在象征秩序之外的、文化和心理的无父之子的事实。他们注定要经历漫长的精神流浪。

然而,要将"文化大革命"作为1980年代中国社会与第五代重要的心理参数及语境来理解,一个必须指出的重要事实是:第五代艺术家大部

分并不是红卫兵运动的中坚。[1] 红卫兵运动并不是一色一式的子的狂欢。子,并不是一个中性群体;它是被分外森严的父子秩序划定的"红五类"(工人、贫下中农、革命军人、革命干部、革命烈士子弟)群体。第五代电影艺术家的主部(多成长于革命干部之家)则在革命战争神话的主体倒置中,被从同心圆的中心位置抛甩出去,成了子一代中的异类。尽管他们也有"划清界限"——弑父——的权力与义务,但这并不能改变他们为父亲的身份所决定的异类地位。作为"可教育好的子女",主流意识形态给他们留下了一个"询唤"的姿态与许诺,但这却是一次永不兑现的"等待戈多"。如果说"知青运动"的起始是这场子的狂欢节的最后一幕,对第五代艺术家的主部来说,这却是一场名副其实的放逐。这是"黑五类"(地主、富农、反革命、坏分子、右派子弟)——异类之子们惨淡的愚人节。这决定了第五代艺术家在"文革"中的经历呈现为一连串巨大的震惊体验,一种巨大的内心创伤,一种激情朝向屈辱的无尽的下跌。如果说红卫兵运动曾将"文化大革命"误认为一场历史的成人式("天下者我们的天下,社会者我们的社会"),那么异类之子所经历的,却是一次向前语言阶段的下跌,因为他们被迫置身在狂欢节之外,以一种局外人的身份旁观着这场宏大的历史荒诞剧的现场上演。如果说这一代人注定要经历一次漫长的精神流浪,那么既存的象征秩序无法给出一个他们与现实生存的想象性关系,无法组织并传达出他们的震惊体验;异类之子的流浪却几乎与这场狂欢节同时开始。作为旁观者与异类,作为社会意义上永远的"准主体",他们不可能不对"父亲"们投注一份同情;同时他们也比"红卫兵"们更清晰、更痛楚地目睹着神话中英雄的父亲形象的屈辱的坍塌,并在这坍塌中恐怖

---

[1] 参见陈凯歌《秦国人》中关于张艺谋家世的描写,《当代电影》,1995年第3期。《龙血树》(又名《我的红卫兵时代》[日文版]、《少年凯歌》[台湾版])对父亲和"文革"经历的描写,香港天地图书有限公司出版,1992年。及吴文光拍摄的纪录片《1966——我的红卫兵时代》(1993年)中访问田壮壮"文革"经历的一段。

地意识到一个时代的陷落。他们内心正统的、超验的"经验"世界，在严酷的现实所造成的震惊体验中分崩离析。这种特定的震惊体验决定了第五代思维模式与情感模式中不谐的二重性：一边是臣服于主流，以期结束流浪，进入象征秩序的渴望，这使他们必须借助于主流的话语，在他们的精神流浪的时代，在1976至1979年的社会语境之中，这必须通过对倒置的历史神话再度倒置来完成：他们必须首先为"父亲"正名，他们必须重述革命战争的历史神话。这是一种巨大隐忍的激情。而另一边则是在狂欢节之外的旁观者的理性沉思。这种"孤独的流浪者"的沉思决定了他们对超验之父、父子秩序与历史叙事神话的质询姿态，决定了他们对历史循环、文化断裂与语言空白的痛楚的自觉与清醒，决定了他们必须去创造新语言以挣脱无语、无名的状态，为自己内心的震惊体验寻找一种象征化途径。他们必须收回自己同情与自怜的投注，承认自己作为无父之子的现实，并且要求自我命名。而1979年以后的社会语境为他们提供了现实可能性。因此，第五代电影艺术家以《一个和八个》[1]作为他们的发轫之作就不足为奇了，就其被述事件而言，这是一个经典的革命战争神话。其原作出自二十世纪六十年代主流诗人郭小川之手，其中包括一个"英雄历劫"、烈火真金式的神话内核。这里有一个被误解、被冤屈的英雄，有着把屈辱乃至死亡作为考验以显示自己无限忠诚的模式，有着共产党人巨大的精神感召力，有着在千钧一发的关头挺身而出、展露英雄本色的时刻，其中激荡着一种隐忍的英雄主义激情。这是对经典英雄神话的重述，是二十世纪七十年代末至八十年代初秩序重建、父之群体归来的社会现实的结构性呈现，同时也是曾为"异类"的第五代艺术家的一种自辩、自指式陈述。这是一个表示臣属的姿态。同时，这也是一次"破坏性的重述"（不妨借用德里

---

[1] 《一个和八个》，导演张军钊，摄影张艺谋、萧风，广西电影制片厂，摄制完成于1983年，为第五代的发轫作，但未获准发行。直到1984年《黄土地》发行之后，才经修改一百余处后发行。

达的观念)。它以新的观念、形式美学撕裂了为人们所熟悉的银幕神话世界。跳切式的叙事句段,大量的固定镜头,俯瞰与仰观式的全景机位选择,自主的、游移于叙境之外的摄影机运动,超常造型意象的运用,切割或将人物挤压向边角的画面构图,共同完成了历史神话的"陌生化过程",并以一种过度表达的形式将历史推至时代景深处,从而呈现出一种理性的叙事距离。过度表达暴露了"先验主体"及摄影机的存在,暴露了历史神话的意识形态效果及影片叙事的超意识形态图谋。他们要在重述中完成对英雄/父亲的正名(同时也是为他们自己——正统英雄之子的正名),同时要在叙事的自我解构之中将父亲的神话交还父亲,交还给已然陷落的时代与历史。过度表达所造成的偏离,将创作主体的位置呈现在摄影机(而不是人物)一边,以"工具的赤膊上阵"式的大量俯仰镜头,完成了子一代的注目礼与告别式。它直接构成《一个和八个》最后一个组合段的叙事语法:当幸存者终于走出了生死峪之后,在一个俯拍镜头中,粗眉毛在画面左下角处忽然跪地举枪表示决意离去,切换为匹配的仰拍镜头中左下方处王金亲切的面部特写,将这历史的告别式置于英雄/父亲的俯察下。但接下来,粗眉毛却呈现在仰拍的大特写之中,他举枪辞别的双手将画面切分为两个彼此对称的稳定三角形。这是主体与叙事视点反转的时刻;粗眉毛以一个臣服的姿态宣告他的离弃,他表示认可权威的形象,分担历史的命运,但不接受权威的"规矩",切换为一个全景镜头,王金接下粗眉毛的枪,粗眉毛俯首片刻之后,毅然起身向景深处大步而去。此后是王金与徐科长(文本中的权威形象)目送的大特写镜头与粗眉毛掉头而去的全景镜头中的反复切换,蓦然,切换为粗眉毛疾行的背部大特写,他缓缓地回过头来,切为全景镜头景深处互相扶持的王金与徐科长,摄影机稍作推升之后,便停下了,将英雄保留在焦点之外的景深处,充满了银幕的是开阔而空旷的地平线,阴云初霁的天幕,与画框上缘太阳的眩光,而焦点外的英雄幻化为地平线之上的一个朦胧的花圈。这一

《一个和八个》

《一个和八个》部分主创人员

景别与视点的反转，宣告了话语权的转移。它直接将第五代的艺术主旨呈现为一种臣服中的反叛，赎救中的自拊。

事实上，一个被误解、被冤屈、遭放逐的主体，通过了考验被再度认可的故事，与一个过度表达的、游离于叙境之外的影像体系是第五代早期创作中的一个主要模式。这是《盗马贼》中的忠诚，以及为表达忠诚而终致放逐的盗马贼的故事，是其中"自主的"摄影机运动所呈现的、仪式性的、屹然的空间／景象所压抑、所断裂的时间体验，是没有终点的反叛／皈依之旅。它结束在神箭台遭天焚（一个权威被震撼、被焚毁的指称），神羊被宰杀（一次自毁式的叛逆之举，一次象征性的弑父行为）之后，但罗尔布终于死在爬向天葬台的半途中。他终于没有到达。这同样呈现在《黑炮事件》与《绝

《盗马贼》

响》[1]之中。如果我们将这一叙事模式的结构性呈现作一个历时排列,我们将不难发现,在这一神话重述与中心偏离的叙事体中,主体正在一个下降趋向中远离"现在进行时态"。如果说在《一个和八个》和《盗马贼》中,主体还是作为主要的施动者在实践着他们的"沟通"与"参与"愿望——在展露、表述着他们无望的忠诚,并且的确作为文本中的主体和英雄;那么在《黑炮事件》与《绝响》中,平民化的主体只是一种无形的、荒诞的不公命运的消极承受者,他们甚至无法与文本中的其他施动者建立互惠性,而且他们作为某种祭品与献祭者(秩序、权威)间渐次呈现出一种和谐的互补关系。如果说在前两部影片中,激情、忠诚作为被述事件,而象征化的过度表达作为讲述行为,还使文本呈现出一种危险的张力;那么在后两部影片中,取代了这种张力的是一种宽容、反讽的叙事语调,以及一种悲悯而冷漠的修辞格局。父亲的故事正在归还给父亲们的世界,重归的父亲们已然在文本中失去了理想之父的光环。在《绝响》中,那不甚光彩的父亲将在焚毁他倾注了整个生命的乐谱后悄然死去。而在他身后,他的儿子冠仔将决绝地放弃他的事业,残存的乐谱成了墙纸——一种沉默的因素、一种空间纹饰。而弹钢琴的少女韵芝则将以她的钢琴协奏曲第二次撕

---

[1] 《盗马贼》为田壮壮的第三部作品,1985年,西安电影制片厂。《黑炮事件》为导演黄建新的处女作,1985年,西安电影制片厂。《绝响》为导演张泽鸣的处女作,1985年,珠江电影制片厂。

裂、焚毁那古老的乐魂。协奏曲中陡然加入的冠仔刺耳的刨木声加强了这彻底的破碎与沉寂。只有那空寂而颓败的小巷子口，只有无论人世沧桑，只管痴笑着走来荡去的呆子。文化已然断裂，历史感在历史氛围的消散中呈现出来。

## 历史与断桥

作为无父之子的一代，第五代的历史困境或曰两难推论并不在于寻父与审父、皈依与反叛、感性与理性之间，这只是他们心理库存中的所指。第五代典型的历史困境在于，他们要为个人的震惊体验寻找到一种历史的经验表述，而他们的个人的震惊体验却正是在历史的经验话语的碎裂与消散中获得的。他们必须超越历史（确切地说，是超越关于历史的话语），才能将他们的创伤性体验组织起来，表达为历史中的有机经验；但超越历史的图谋，却注定使他们陷于表达与语言的真空之中。他们跨越历史的话语去触摸历史本体的努力，不仅造成了历史——这一文本中恒定的他者的缺席，而且将第五代阻隔在象征秩序之外；第五代的成人式再一次被延宕了。第五代的艺术实践与历史困境自身揭示了后"五四"的中国知识分子的主体匮乏：对中国文化——经典历史话语（或名之为封建文化）的弃绝，造成了语言／象征秩序的失落；触摸历史"真实"的尝试，总是一次再一次地失落在一种元语言的虚构之中；对历史真实或曰历史无意识的表达，就其本质而言乃是用语言去表述一种非语言现象，是"对不可表达之物的表达"。然而，屈服于语言／象征秩序，便是屈服于父子相继、历史循环的悲剧。第五代的努力是1980年代中国新的子一代在又一次熹微的"少年中国"的曙色之中的再度精神突围。他们必须在五千年关于历史的话语——由死者幽灵充塞的语言空间中拓清出一个新世界，让子一代可以在其中生存、创造并自由地表达他们自己。他们必须如粗眉毛般在对历史表示了极大的

敬意之后掉头而去，哪怕在他们面前展现出的是空旷而贫瘠的地平线；只有在这样的时空中，他们才能在自己的视域里安放他们祭奠的花圈。同样的视觉动机在《黄土地》[1]中由憨憨再度重复，他将三度逆人流而奔，沿对角线冲向画框之外。这几乎可以视为对第五代精神突围的视觉隐喻。但这蕴含着巨大爆发力的奔突，并不能改变憨憨无语的境况。在"尿床歌"的游戏式亵渎与"革命歌"空泛的激越之间，憨憨始终未能获得自己的——子一代的语言。陈凯歌的作品正是这场悲壮的精神突围的艺术铭文。

陈凯歌与张艺谋（第五代电影语言的两位主要奠基者）曾分别在《黄土地》的导演及摄影阐述中引用了《老子》的"大杀无声、大象无形"[2]，直接申明，他们仍是要在表达与（历史话语的）反表达中去表达不可表达之物。影片中真正的被述体并不是八路军战士顾青采风的故事，也不是农家女翠巧反抗封建包办婚姻的故事，甚至不是古老的历史悲剧自身，而是一种关于历史的历史话语、一种元历史、一种元语言。于是，"黄河远望"（陈凯歌）、"天之广漠""地之深厚"（张艺谋）[3]，黄土地、黄河水、窑洞、油灯、翠巧爹、翠巧、憨憨便与固定镜头、长焦距、散点透视、画框论者的绘画构图、单一色调形成了一种同构的非时间（反历史）体验，一切（包括黄土地上的人）都成了空间性（非语言）的存在。只有空间的形象（窑洞油灯下翠巧爹面部特写与门旁渐渐褪色破碎的无字对联）上的印痕与颓败，才透露出时间流逝的信息。空间与时间的对抗是影像与语言的对抗，是历史无意识的沉重与历史表象的更迭对抗。影片中唯一的动点：来而复去、去而复来的顾青，作为一个时间形象，也作为一个语言的持有者，并

---

[1] 《黄土地》为"青年电影摄制组"继《一个和八个》之后的第二部作品，导演陈凯歌、摄影张艺谋。影片获法国南特三大洲电影节最佳摄影奖、美国夏威夷国际电影节最佳摄影奖。自此第五代所代表的中国电影开始引起世界的关注。一度，陈凯歌和《黄土地》成了中国电影的代名词。

[2] 陈凯歌、张艺谋，《〈黄土地〉导演、摄影阐释》，刊于《北京电影学院学报》，1985年第2期。

[3] 陈凯歌、张艺谋，《〈黄土地〉导演、摄影阐释》。

《黄土地》

《孩子王》

不能触动这空间式的存在。他的行为的"语言"动机:收集民歌,并把它们改造成革命歌的企望失败,成了第五代(尤其是陈凯歌)的自指。语言(在顾青处是"革命歌",在《黄土地》中是无所不在、自我暴露的摄影机)在黄土地面前成了一种悬置。如果说,一种语言的现实便意味着把"真实的现实"放入"括号";那么在第五代(尤其是陈凯歌、田壮壮)的创作中则是一种倒置的渴望:让真实在场,哪怕语言的可读性及与经验世界的关联、进入象征秩序的愿望会因此而失落。然而,陈凯歌式的悖论在于,他们的银幕世界置于双套层之中:一边是中国电影史上空前真实的、富于质感的影像系列,而另一边,这"真实"的影像却呈现于空前引人注目的画框之中;画框与画框之间、象征与象征之间,是影片语境的自我关联。于是反语言的真实呈现却以语言的巨大在场为结局。"真实""历史"反因此而失落。

在《孩子王》中,陈凯歌将直面这悖论与窘境。他终于以一个经历了漫长的精神流浪、孤独的理性沉思者的自觉讲述了他(他们)自己的故事。这是一个关于红土地的故事,一个知青的故事。在这部影片中第五代"赤膊登场"。这是"第五代的人的证明"[1](郑洞天)。然而,即使在《孩子

---

[1] 郑洞天,《从前有块红土地》,《当代电影》,1988年第1期。

王》中,"文革"仍呈现为一个缺席的在场者。影片中的主人公与其说是知青老杆,不如说是作为第五代导演的陈凯歌。影片中的被述事件与其说是一个知青在"文革"中的一段平淡而有趣的经历,不如说是第五代对其创作的历史窘境的自指与自陈。影片中知青老杆短暂的教书生涯只是一个信手拈来的能指,它的所指是历史与语言、语言与非语言、表达与不可表达之物。这是一部真正的自我指涉的影片。影片中四次用固定机位正面拍摄嵌在画框中的画框——门窗中的老杆(陈凯歌),来标示影片的自指性质。如果说,在《一个和八个》中,叙事人占据在王金的位置上表述了第五代们来自双方相向的创伤性震惊体验——一侧是日本鬼子离去后遭焚毁的村庄,老少妇孺尸身横陈的屠场,来自人类的兽行与暴行的震惊;一侧则是大写的他者/主体/群体的无端而权威的指控:"你还好意思看着?!都是你们帮着鬼子干的!"他(他们)竟要为这暴行承担罪责。那么在《孩子王》中,对老杆的困扰与潜抑同样来自相向的双方:一边是竹屋教室的隔壁传来的清晰、高亢的宣读课文(关于"老工人上讲台")的女声,那是政治/权力/历史的话语,那是语言的存在与表达方式;一边则是蓝天红土之上不绝于耳的清脆的牛铃声与白衣小牧童呼啸着跳跃而去;那是一种非语言之物,是真实或曰历史无意识的负荷者,那是无法表达、也拒绝被表达的存在。同样的主题动机将再次出现并加强:在一个灯下老杆嵌在窗口中的特写镜头之后,切换为夜空中一轮明月(永恒、无语的自然、非语言之物的指称),同时画外杂沓的人声涌入,那是用各种人声、方言诵颂的"百家姓"与"九九表",混合着庙寺的钟鼓、山民的野唱[1],镜头切换灯下老杆翻动字典(语言之源、象征秩序的指称)的双手特写,混响在加强,夹杂着艰难的呼吸声。那是一个语言的空间,那是一个被语言、历史的语言充塞的空间,那是历史的压抑力与阉割力显影的时刻。蓦然,混响

---

[1] 谢园(《孩子王》中老杆的扮演者),《他叫陈凯歌》,《当代电影》,1993年第1期。

终止了，一片宁静，画面切为老杆持灯走过，向右走出画框。在画外吱呀开门声后，我们在一个近景中，在与举起油灯的手同时升起的摄影机面前看到了老杆漠然而疲惫的面容。反打，门前一头小牛美丽的身影。小牛向左跑出画框。这是在语言、历史的话语与永恒的、无语存在之间挤压得无法呼吸的老杆（陈凯歌）。第五代及整个1980年代中国文化反思热的真正动机在于揭示中国父子相继、历史循环的悲剧的深层结构，并且探寻结束循环、裂解这一深层结构的现实可能性。然而，这历史的存在与延续远不是孩子王（陈凯歌）们所可能触动或改变的。影片以一具并不硕大的石碾隐喻着这历史的存在，老杆曾数次与之角力，试图转动它；但除却木轴发出阵阵挣扎般的尖叫外，石碾岿然不动。当老杆最终离去（被逐出）的时候，他只能以一种自谑与游戏的姿态踏上石碾并滑落下去。但老杆们的悲剧不在于他们无法触动历史自身，而在于他们甚至无法改变历史的话语／父亲的、关于"父亲"的话语。他们结束循环的渴望首先会碰碎在历史话语的循环表达之上："从前有座山，山里有个庙，庙里有个老和尚讲故事。讲的什么呢？从前有座山……"

老杆（陈凯歌）们深知：历史真实／深层结构／无意识并不在他们一边，并不在课文（关于"亿万人民、亿万红心"——超验之父的权力话语；关于"平静中的不平静"——阶级斗争的意识形态话语）中；历史真实存在于绵延、沉寂、万古岿然的红土地（在《孩子王》中，陈凯歌曾两次以逐格拍摄来呈现从黎明到黄昏的红土地）、黄土地之中，存在于王福之父——王七桶一边，存在于清越的牛铃、吱呀的石碾、树墩的年轮之中。白衣小牧童就是这无语之真实的一个隐喻性指称。于是在《孩子王》中，第五代的自指是自我尊崇的，又是自我厌弃的。他们要点亮灯火，去烛照洞悉这历史之真实／历史无意识——在老杆的视觉镜头中，他举着一盏油灯在教授，每个学生同样在一盏油灯下抄写，那是一种"天不生仲尼，万古长如夜"的自况；而在下一个真实场景中，老杆举着油灯，迷茫地注视

着墙壁上自己的镜中之像,碎为两半的镜子映射出两个并不对称的老杆的影像;少顷,老杆自唾其镜像——这是一个破碎的镜像,这是一个精神分裂的自我。一边是创造语言表达,揭示真实的使命感与渴望;另一边却是失语与无语的现实。在黄昏的暗红色的光照中,老杆曾与小牧童同在一个双人中景镜头之中。当老杆以教导者的身份要将语言/表达传授给他("我认得字,我教你好吗")的时候,小牧童却掉头不顾而去。小牧童的大特写视点镜头切换为全景中的老杆,摄影机缓缓地降下,起伏的红土地渐次升起,将老杆隐没在沉默的土地背后。第五代们执着地注视着这土地、这历史。这真实的历史视野不仅将被土地所遮断,而且他们将被充满在中国天地间的历史的美杜莎式的目光凝视并吞没、掩埋在无语的循环之中。他们表达历史真实的努力,结果只是表达了他们自己,并最终为不可表达的历史真实所吞没。作为和老杆、小牧童的一个等边对位的形象是文本中的"子"的形象——王七桶之子王福。他顽强地要识字,要代父(无语的历史真实的负荷者、不可表达之物)立言:"父亲不能讲话。我要念好书,替父亲讲话。"但他唯一能做的却只是去重复,去抄字典,加入历史话语的循环之中。王福(他曾在同一的由正面固定机位拍摄的镜头中取代了老杆在画框中的画框的位置)与老杆再次构成了一种循环。这是一次撕肝裂胆的绝望的循环,因为它竟存在于一种表达循环与超越循环的突围之中。

  第五代的最辉煌的努力:创造一种新的电影语言以揭示老中国的历史之谜,并且最终消解历史循环的话语;结果只是老杆般创造了一个"朱"字,那是关于小牧童的一种真实境况的象形表述,却只是一次笔误,一个无人可识、不被认可的图像。老杆最后的话语:"王福,今后什么也不要抄,字典也不要抄",是写在屋中巨大的树墩之上。文字也如同匝密的年轮、暗深的龟裂一样,成了无语(非语)之真实的一种纹饰。他们终为象征秩序所拒斥,而终未能改变为子的地位。他们的艺术依然是子一代的艺术,他们超越裂谷的努力只建造了一座断桥,一次朝向历史真实却永远无

法到达的自我指涉的意象。影片的结尾,在小牧童的大特写镜头之后,是十八个镜头组成的扭曲的人形的树之残桩与老杆间切换的蒙太奇段落。在剪辑切为老杆的特写视点镜头之后,是一个烧坝的长镜头,滚滚的火焰与浓烟没过整个山梁。凤凰涅槃般地,陈凯歌再次寄希望于焚毁。焚毁将临,但它并不是以第五代所预期的形式。他们将再次遭受震惊。

## 英雄的出场与终结

如果说,《孩子王》以一种反英雄／反父亲／反历史的艺术铭文成就了一个英雄／逆子的形象,并且将第五代的历史困境／语言困境呈现为历史的悲剧;那么《红高粱》[1] 则以英雄／父亲／历史的出场而完成了的一个臣服的姿态,以对第五代历史困境／语言困境的喜闹剧式的消解,实现了第五代延宕已久的成人式,从而"结束了第五代英雄时代"[2]。《红高粱》标志着第五代的陷落,尽管这是一次辉煌的陷落。

如果说《黄土地》《孩子王》是拯救中的陷落,那么《红高粱》就是陷落中的拯救;如果说前者是以本雅明所谓的"寓言"——历史的消散与碎裂来将"大地沉重的遗嘱"交付给空明一片的未来,那么后者则是要以叙事／表象呈现给我们虚假的、历史的完整与绵延;如果前者是要以对英雄／父亲神话的解构来重申并自我界定子的身份,那么后者则是要以对英雄／父亲的讲述(讲述,而不是重述)以抹去逆子额头上"天雷击劈的印痕"。这是一次回归社会的历史性行为,并且借助"想象关系"成功地完成了第

---

[1]　1982 年毕业于北京电影学院摄影系,并担任了《一个和八个》《黄土地》《大阅兵》的摄影之后,张艺谋主演了《老井》(导演吴天明,1986 年,西安电影制片厂),并独立执导了故事片《红高粱》。影片获西柏林电影节金熊奖,开中国内地电影夺魁欧洲三大艺术电影节之先例。

[2]　参见张旭东《银幕上的"语言"之物与"历史之物"——对中国新电影的尝试性把握》,《电影艺术》,1989 年第 5 期。

《红高粱》

五代的赦免式与成人式,这不仅是个体生命史与意识史的回归与臣服,而且作为一种社会象征行为,它还是一次成功的意识形态祭奠与实践。

在《孩子王》中,陈凯歌以一种孤独漫步者的自觉,绝望地要通过拯救关于历史的表述以拯救自己,要从父亲话语充塞的空间拓出一方子一代的语言空间;于是他的表达成了关于表达的表达,他的语言成了对语言自身的期待;面对历史,对语言的期待便成了一场等待戈多式的挣扎。而在《红高粱》中,张艺谋则以一种"恶作剧式的达观态度来处理沉重得不得了的素材"[1],他掀动历史边缘话语的残片,以关于欲望的语言取代了语

---

[1] 参见小说《红高粱家族》的原作者莫言《影片〈红高粱〉观后杂感》,《当代电影》,1988年第2期。

言的欲望。它以麦茨所谓的叙事的"历史式"呈现，引入了历史／"他者"，认可了父亲的"规矩"，这是粗眉毛姿态的逆转。于是《孩子王》与《红高粱》成了第五代历史之维的两极。

事实上，广义的"第五代"——"文革"的精神之子们，也正是所谓文化／历史反思运动的发起者与参与者。而文化反思作为一个可无限弥散、无限阐释的能指（为此，甚至可以建立一个所指库，或曰能指链），不仅要求穿越"文革"的文化荒野，挣脱子尴尬的无名状态，而且要在拓宽"五四"文化裂谷的同时建桥于裂谷之上。文化反思运动除却它的暧昧不明与庞杂多端之外，它与存在于战乱、救亡、社会改革的狭隙间的后"五四"的任何一次文化运动一样，是建立在一个悖论或曰两难处境之上的：一边是寻根——复兴民族文化、民族传统与民族精神；另一边是启蒙——批判、进而否定民族文化、传统，发掘"劣根性"，描摹"沉默的国民灵魂"。说得直露些，便是一边为裂谷此岸艰难而缓慢地建桥，一边则为同样痛苦曲折地拆去刚刚砌上的秦砖汉瓦。于是，文化反思运动便亦如后"五四"的任何一次文化运动，其辉煌的造物如奥德修斯之妻的嫁衣，白天织上，夜晚拆去。它似乎一次再一次地历史地注定为一座断桥，一份永远被托付给未来的遗嘱。第五代的困境正是现、当代中国文化史、文化运动的微缩本：因为中国历史／文化的彼岸永难重返，所以他们总是被横亘在历史的无物之阵与历史话语的硕大无朋面前，总是要在永远的子的无名与父之名的环舞之间面临着无语与虚构的抉择。他们要么如陈凯歌般地在褶皱的、字迹模糊的历史羊皮书上造些无人可识的字样，要么如张艺谋般地虚构一些关于历史的神话，以便在那古旧的、脆裂的黄纸本上涂抹些虚假却鲜活的图画。

如果说，"文革"与"后文革"记忆——弑父之举、子的狂欢节、秩序内的反秩序的革命、父子秩序的历史阉割力、经验之父的倾倒与重建——是第五代的史前史及社会语境，那么在《红高粱》中，张艺谋确乎

设置了一个"史前"时代:"我跟你说说我爷爷跟我奶奶那档事儿";设置了秩序内的法外世界:十八里坡/青杀口;设置了一次叙境中的弑父行为:"我爷爷"杀死了李大头——文本中唯一的年长者与权力指称(烧酒锅上真正的"老掌柜的"),并且占有了他的女人。从而成就了一个人人称道的痛快淋漓的故事,一个关于中国人、中国历史的精妙的神话。

1987年,第五代的两极之作(也是当代中国电影史上的重要作品)——《孩子王》《红高粱》同时出现,同时角逐世界电影节大奖,并以《孩子王》戛纳受挫,《红高粱》西柏林夺魁而结束。其间尽管充满了偶然、机遇与巧合,但又似乎是"历史"这一终极视野中一个必然的句段。《红高粱》尤为如此。它以关于历史的神话,结束了第五代——陈凯歌、田壮壮式的历史的悬置;以想象式的弑父与臣服终结了第五代成人式的无限延宕。正因其是历史的神话,那么它最重要的是关乎于"讲述神话的年代";正因其是子的故事,那么它必然关乎于欲望、反叛、秩序与臣服。作为一部神话的讲述行为,它所产生的年代——1987年,确是新中国历史上一个关键的年头。一个充满了历史事件的与空前的历史契机的年头。经过新时期十年的积蓄和准备,改革以空前的速度向前推进。中国以空前开放的姿态大踏步地跨入了世界经济一体化的进程。随着都市化与工业化进程的加速,商业化大潮以人们猝不及防的来势砰然而至。西方/异族/商业文明的骤然展露,给陡然被抛入"美丽新世界"的中国的人群以巨大的震惊,并以一种陌生而有力的形式呈现为一种全新的历史阉割力。民族文化在全新的商业文明面前再度遭到全面冲击,民族历史再度于历史感的消散中呈现出凌汛期冰河的炸裂。中共中央在提出经济体制改革的具体步骤的同时,提出了关于政治体制改革的初步设想。中华民族要在这空前的历史契机面前穿越窄门,步入世界。尽管那道在商业化大潮的巨浪面前显得异常狭窄的历史之门已然以对《孩子王》的拒斥将第五代及其艺术主旨关闭在视野之外(或曰放逐到遥远的未来——"为21世纪拍

片"[1]?),但《红高粱》却巧妙地侧身闪入,从而使中国/第五代电影荣登世界影坛,这似乎是1987年中国历史/现实的一个绝妙的隐喻。

1987年,作为"讲述神话的年代",作为《红高粱》的社会语境,其基本的矛盾事实在于同心圆结构的再度重置,与社会生活的多中心化;在于西方/异族文明的全面涌入所造成的巨大震惊,以及商品作为其自身意识形态的巨大的历史解构力与历史阉割力。前者作为新时期十年的重要成就:持续地对"文革"的彻底否定,完成了父亲群体的归来,对超验之父的质询与新秩序的重建。而作为第五代的精神传记的《孩子王》以它无限的精巧与繁复,宣泄了子一代在历史与文化的车轱下往复辗转的西西弗斯式境况。它从反面证明第五代必须获得"父亲"的形象,他们必须从空明的地平线上掉回头来,他们必须结束"表达的焦虑",通过获得故事以获得表达自身。而后者则是在改革大潮的冲击波下,一个全新秩序的出现,商品经济/异族文明以荡涤之势动摇着老中国古老、脆弱的空间化的生存。它不仅将第五代、而且将整个中国文化置于别样文明洋洋自得的历史阉割力之下,一时间似乎"只有一个太阳"[2]。文化反思运动在其断桥之上经历了再一次的"地震",再一次历史与文化的断裂。这一次它似乎不仅在宣告历史/文化反思的无妄,似乎还要宣告历史自身的消亡。民族历史必须得到拯救,民族的文化必须复生(哪怕是在虚构中复生),中国再次成为"需要英雄的国度",再次面临"需要英雄的时代"。于是,《红高粱》应运而生。也许只是偶合,它如同一份完美的答卷,给出了这个国度、这个时代所"需要"的一切。它以一个由子而父的民族英雄的出场,它以张扬粗狂的弑父故事,完成了第五代成人式与对象征式的进入;它以对阉割者/异族入侵者的阉割式,抚慰了一个充满焦虑的、正在丧失记忆的民族。它

---

[1] 导演田壮壮语。杨平,《一个试图改造观众的导演:与青年导演田壮壮一席谈》,《大众电影》,1986年第9期。

[2] 张洁,《只有一个太阳》,作家出版社,1989年6月。

将向人们宣示历史的延续，于是它不仅将飞跃新的历史／文化的断裂带，一步跨过"文革"的文化荒原，并且如履平地般越过"五四"文化裂谷，将第五代、乃至民族的成人式推入一个"史前"时代，一个暧昧不明的年代，一片元社会之外的荒野之中。

第五代的艺术作为子一代的艺术，其被述事件的基本特征之一是关于禁令而非欲望。在第五代的经典影片中，女性表象与其说作为欲望的对象，不如说是作为禁止的对象。《一个和八个》中唯一的女性表象：小卫生员，是一个纤瘦的、未成年的孩子（而在剧本的初稿中，她本是王金的恋人），只有匪徒、日寇和禽兽才会对这样的小姑娘萌动欲望。她将身着白衣、带着一个洁净的弹孔倒在圣洁的民族之魂的祭坛上；[1]《黄土地》中的翠巧则由"公家人的规矩"和"庄稼人的规矩"成为一个被禁令缠身的女人，只有那只"黑手"[2]会玷污她，并且终于在一句陡然断掉的歌声中，被如块面般的黄河浊浪所吞没，成为河伯／历史的又一个新妇。在《盗马贼》中，罗尔布则为了他的"罪行"失去了儿子，并最终向部落（元社会）交还妻／子，独自以死涤罪。《绝响》的最后组合段中，冠仔和韵芝曾被人误认为一对恋人，但后者作为其同母异父的妹妹而不可能成为男性欲望视野中的"女人"。如同《黑炮事件》的最后句段中叮咚作响的红砖摆就的多米诺骨牌，以一条视觉上的连线将赵书信与一个胖嘟嘟的小男孩连接在一起；女性表象的禁令与欲望表达的匮乏，正指称着第五代子的身份，以及他们挣扎在象征秩序之外的尴尬与焦虑。作为一次反转，《红高粱》则在其第一组合段中便将女人呈现在男性欲望的视野中：片头字幕之后，在渐显

---

[1] 在影片《一个和八个》中，一个重要的情节，是小卫生员在撤退途中落入日本军人之手，险遭强暴。与她同行的原土匪瘦烟鬼以唯一一颗子弹射杀了小卫生员，后为日本人枪杀。这一情节是影片不能在审查中获得通过的主要原因。在影片的修正版中，这一情节完全被改变，变成一老一少与日本人拼杀获胜而去。

[2] 在影片《黄土地》中，翠巧的丈夫始终未曾出现，只是在婚礼上，一只伸入画框的黑手揭去了盖头。

中出现的是九儿的正面大特写镜头，画框如同欲望的目光稳定而贪婪地框定了这张女人的面孔。在插花、绞脸、带镯、系扣、摇曳的耳环五个细部特写镜头之后，再度重复了第一个镜头，直到红绸盖头遮住了那张年轻女人的面孔。轿中的镜头仍将九儿呈现在正面特写之中，并且经典的欲望能指：红色——红轿挂、红衣、红裤、红鞋、红盖头，在纯视觉表意中将这个被一群粗狂的男性包围的女人呈现在欲望的视域中。而反打镜头则通过欲望的移置——以九儿透过轿帘窥视男人（"我爷爷"）赤裸、粗壮的脊背的目光，将女人的欲望命名为对此后弑父行为的默许与驱动。正是在九儿的特写镜头（期待的、鼓励的、默许的目光）与"我爷爷"由中景而大特写（由惋惜、疑惑而坚定）的四次切换之后，"我爷爷"扑上去与众轿夫杀死了劫道者。这是影片中因欲望而呈现的第一个暴力场景，也是弑父行为的一次预演：被杀者尽管只是个毛贼，但他毕竟冒用了一个权威者（至少是具有阉割力的威慑者）"神枪三炮"的名号。事实上，也正是这一行为，而不是真正的弑父之举（杀李大头）使"我爷爷"赢得了九儿——"年长者的女人"、母亲身份的占有者。

影片的第二大组合段：野合，则以射入镜头的眩目阳光、迷狂的对切镜头、踏倒的高粱所形成的圆形祭坛、俯拍全景中仰倒的红衣女人和双膝跪倒的男人、高亢几近惨烈的唢呐声、精怪般狂舞的红高粱，共同构成了子一代心醉神迷的庆典。整个场景弥散着近乎悲怆的狂喜。这是第五代的成人式与命名式。这是欲望的满足与表达的获得。然而，这个新中国电影史上空前的关于"个人"/"真人"的故事，却并非一个个体生命史的奇观。它与其说是子的庆典，不如说是一场意识形态的庆典。这对野合于青杀口高粱地——法外世界中的男人和女人，并非浪漫主义时代的遗世独立的个人，而是重构的民族神话中的中国的亚当和夏娃。如果说这是一幕银幕奇观，那么它也是一幕民族文化（至少是中国民风、民俗）的奇观；它讲述的不仅是欲望、欲望的满足，而且是英雄的伟岸与民族的原始生命力的强

悍。它所提供给观众的不仅是一种窥视的快感，而且是一种"抚慰性的关于整体的图景"。因此，在此后的第三、四组合段中，这对男女的欲望故事，将不再是野合——一种非秩序的行为，而是将通过"我爷爷"的反秩序行为——弑父/杀死李大头：父之名的占有者、九儿的合法拥有者、十八里坡真正的主人，通过在一幕《水浒传》式的场景中与秃三炮（而非冒名者）正面较量，从而确认他对九儿（"父亲"的女人）的独占权（"你坏了我的女人"）；并且将以一次原始的亵渎式——往酒篓中撒尿，向十八里坡烧酒锅上的众人（一个遗世独立的元社会）申明他对九儿的合法拥有。这是一个亵渎式，而在文本的叙事肌理中，这一行为是在向众人/元社会展露菲勒斯（Phallus）——他不仅是一个弑父之子，而且他还要占有父之名、重申父之法。这不仅是一次宣告、一次确认，而且是一种古老的威胁：一种父亲式的阉割威胁。他不仅要完成这一成人式，而且要迫使元社会认可这一成人式。因此，"我爷爷"将在众人面前，三度旱地拔葱（一个颇具意味的能指）式地将九儿拦腰抱起，堂而皇之地登堂入室。第五大组合段中出现的儿子——豆官则将以无可置疑的方式指称着"我爷爷"作为父的名的占有者。于是，影片的被述体：由非秩序、反秩序而为新秩序的再度建立，构成了完整的叙事链；它不仅是对第五代历史境况的修订，是对其自身历史/语言困境的想象性消解，而且以历史这一恒定的"缺席者"之出场，在第五代堂而皇之地登堂入室、进入象征秩序的同时，隐喻性地指称着新时期十年的社会现实，指称着那一"历史性的弑父行为"[1]。

然而，更为有趣的是，作为子的艺术，也作为子的身份、子的艺术的终结，《红高粱》的核心被述事件：弑父行为本身，却只是叙境中一次未经呈现、未经确认的语词性存在。它只是一次不曾得到诠释的谜样的符码："就在我奶奶骂她爹的时候，十八里坡已经出了事。李大头给人杀了。

---

[1] 李奕明，《弑父行为之后》，《电影艺术》，1989年第6期。

究竟是谁干的,一直弄不清楚。我总觉得这事像是我爷爷干的。可直到他老人家去世,也没问过他。"此外,作为文本的诡计之一,叙境中的"父亲"——李大头,始终是一个视听世界(文本)中的缺席者。洞房花烛夜的场景中,他甚至不曾显现为"一只黑手"(《黄土地》),他只是在九儿的恐怖退缩中,在她画外一声惨烈的叫喊中,"显现"为一个回声式的存在。于是,在《红高粱》的文本构架中,父亲/李大头的存在成了一个名副其实的空位,一个虚位以待的指称。它的存在似乎只为了让"我爷爷"/子的名去占有。另一行为,明确地呈现在文本之中,野合——对父亲的女人的占有,则由于李大头实际并未能占有九儿,而潜在地消解了这一行为对父之法——罪与惩之规定的触犯,这是一个"弑父"/反秩序的故事,同时却是一个以父子相继、秩序的语言与称谓:"我爷爷""我奶奶""我爹"讲述的故事。其中"我奶奶"又叫"九儿","我爹"又叫"豆官",只有"我爷爷"并不曾使用此外的任何称谓(诸如原作中叫余占鳌),从而在"我"——文本中的叙事人的视点中,将他确认为一个当然的、合法的父亲、唯一的"父之名"的拥有者。这正是微妙的文本的张力之所在,它将这一弑父行为呈现为一次被文本预先赦免的僭越,一个为秩序(新秩序)所认可的反秩序(旧秩序)行为。它只是作为叙境中的一个事实,成功有效地取消了父的阉割威胁与子的无名焦虑。这也正是《红高粱》作为一次成功的意识形态实践的谜样力量之所在。

此外,甚至在《红高粱》的文本叙事中,"我爷爷"对李大头的取代,亦非对秩序的破坏。在文本的叙境中,它只是以年轻有为的父亲("我爷爷")取代了衰老无能的父亲——"李大头流白脓,淌黄水,不中用了!"而且和原作不同,"我爷爷"杀了(?)李大头之后,亦未余占鳌式地成为一个挎枪的匪首/彻底的法外之徒,而是继承了李大头/父亲的事业:十八里坡上的烧酒锅。甚至他的原始亵渎与威胁式——向酒篓里撒尿,也具有神奇的创造效力:那几篓酒竟成了罕见的好酒,并以"十八里红"为

名，使烧酒锅上的事业（"父亲"的事业）异样地兴旺发达起来；并使人迹罕至、遗世荒凉的十八里坡成了一个异常繁荣的集市。影片的第五大组合段始于古堡般的大门洞上一面迎风翻飞的酒幡，上面大书着"十八里红"。在一个前景处堆满硕大酒缸的全景镜头中，背景里车水马龙，装满酒篓的大小挂车，亲切地互相酬答的沽酒者，奔走忙碌的烧酒锅上的伙计。在酒缸间嬉戏的豆官与"我奶奶"捉着迷藏。荒芜狰狞的法外世界——十八里坡呈现出一种空前的、秩序中的祥和、兴隆与喜庆。于是"我爷爷"的身份已在文本的叙事机制中由不法的弑父之子，转换为填补并强化了一个空位的年轻有为的父亲，一个秩序的延续者，乃至缔造者；正是他，使得被恐怖邪恶的青杀口所隔绝、被李大头的恶疾与龌龊所玷污的十八里坡，重新成为元社会中一个生机勃勃的组成部分。它作为文本的践行，完成了一次意识形态的诡计与实践。它参照父子秩序，在一次潜在的文本赦免式中认可了老父亲的死亡与新父亲的即位。然而，尽管这是一幅关于第五代境况的想象性图景，但在叙境中，它毕竟只是以欲望的语言讲述的一位虚拟的英雄／个体生命史。它只能作为一个准主体，在另一次意识形态的祭典中接受询唤，将这块绚烂的英雄传奇般的拼板，完美无憾地拼接于关于社会的整体幻景之中。它必须再度参照着历史这一终极视野，再现这一史前故事中的"个人／个体与其实存条件的想象性关系"。

显然，《红高粱》是一部有缝隙的文本，它是由两个彼此独立的叙事序列组成。它分属两个不同的基本被述事件，在文本的践行中包括两种不同的叙境。事实上，它是由两个故事拼缀而成的文本。其中之一是"我爷爷跟我奶奶那段事"，每一组合段都包括一个格雷马斯式的经典的三个叙事句段：对抗、胜利、转移。每一次都是"我爷爷"（英雄）与敌手对抗，战胜敌手，并且赢得了价值客体（"我奶奶"），完成了客体的转移。它作为一个完整的叙事序列，其有趣之处仅在于，每一次对抗，都只是在我爷爷与假想的敌手间展开。第一次青杀口上与劫道人的搏斗，面对着的是一

个冒名顶替者；第二次与李大头的对抗，面对着的是一个缺席者的空位；野合一场中，敌手的扮者实际上是"我奶奶她爹"，而且并未形成真正的对抗（它作为另一种赦免形式，将"我爷爷"对"我奶奶"的占有，由夺得"父亲"的女人，变成从父亲处得到女儿）；第三次与秃三炮的对抗，并不是从绑票者三炮处夺回九儿，而仅是要证实他不曾"坏了我的女人"；第四次与烧酒锅上的众人对抗，后者并不能形成真正的威胁和抗衡，他的潜在对手只是罗汉——某种元社会秩序的持有者与维护者。他的胜利仅仅是一种对所有权的公开和确认，并以罗汉的离去而结束。影片的第五大组合段，以一面迎风招展的酒幡的叠化略去九年的光阴，以豆官（子）的形象抹去一个弑父故事的全部痕迹，以"我奶奶"不顾一切的对归来的罗汉的追赶与"我爷爷"重新相遇在青杀桥上。这是两个彼此裂解的叙事序列的接榫处，它以罗汉（前一序列中"我爷爷"唯一不曾真正战胜／得到承认的敌手、秩序的维护者）的归来，以"我奶奶"对罗汉的追赶和"我爷爷"对"我奶奶"的追赶将叙事场景重新移向青杀桥上。"我爷爷"神情暧昧地蹲在桥头的一个全景镜头切换为"我奶奶"的半身中景；她疲惫地、似乎有些抱歉地一笑："是罗汉大哥。"蓦地，全景镜头中，"我爷爷"似乎遭到震惊般地止步回头，镜头切为他呆呆地、疑惑地注视着神秘的高粱地的特写，接着一个无人称的自桥下仰拍的全景镜头之后，伴着画外音："日本人说来就来，那年7月，日本人修公路修到了青杀口。"全景镜头中，一辆挂着太阳旗的日本军车似乎迎着"我爷爷"的视线自景深处驶上了青杀桥。影片就这样将两个不同的被述事件缝合在"我爷爷"回望的视线之中。这是文本中"真实"的历史显现出来的时刻，它蓦然结束第一序列，结束了被述时间含混不明的史前时代，一下子切入一个具体可辨的历史年代与历史事件之中。它同时结束了十八里坡与世隔绝的状态，以忽然出现的被日本人驱赶的成千上万踩高粱的百姓的显露，呈现了作为一个民族的元社会的存在。《红高粱》正是以一种文本的修辞策略将子的成人式推入一个"史前"

时代中，这成人式一经完成，真实的历史立刻闯入。它的以两个不同的叙事体组合的突兀，隐喻性地传达出1987年，商业大潮／异族文明砰然而至的时刻，人们的震惊体验与惶惑之感。此后，影片将以一个血淋淋的剥人皮（阉割）场景，隐喻性地表述了一种新的历史阉割力的残酷降临。也正是在这一叙事句段中，影片以胡二与秃三炮的关系式，以胡二挥着血淋淋的刀、对日本人的狂骂，以罗汉被"剥皮凌割，面无惧色，骂不绝口，至死方休"，将民族英雄的忠勇刚毅、民族之魂的高扬作为新的价值秩序呈现在叙境之中。也正是在这一句段中，罗汉被画外旁白命名为共产党员，使他由一个元社会古老秩序的维护者转换为一个新秩序的持有者；并且由于他惨烈的死，而使他的肉身形象上升为一个超验的能指，一个新的父之名的占有者，一个意识形态象征式中的权威形象。这一位置再度呈现为一个空位，但这一次却是一个具有威慑力与感召力的"缺席的在场"。此后的复仇盟誓、月夜埋伏、正午等待、与几乎是同归于尽的与日本人／异族入侵者的拼杀，在叙事的表层结构中，是民间故事中的为亲人复血仇的故事；而在叙事的深层结构中，则是一阕民族精神的凯旋曲，一场在想象式中阉割"阉割者"的祭典。同时，它又是继子的个体成人式／一个关乎欲望的故事之后的社会成人式。它是个体接受询唤、臣服于权威能指、并且终于向超验之父交还"父亲的女人"的意识形态典仪。如果说，影片的第一被述事件是一个中心偏移的故事，一个用历史的边缘话语组成的"子／父"的英雄传奇；那么第二被述事件则是一个中心再置的过程，一个用经典的历史核心话语构成的民族／政治神话。相对于第一叙境中人物的基本关系式，第二叙境中人物的基本关系式则发生了根本的逆转。在下一叙事组合段／罗汉的祭典中，一大碗置于香案上的十八里红，指称着罗汉，一个超验的理想之父，而庄重地独自磕头、喝酒之后立于香案一侧的九儿，作为这一祭典的主持者，成了罗汉缺席之在场的肉身呈现：这是一位代行父职的母亲。而在她"热辣辣"的目光扫视下，对切镜头中"我爷爷"与豆官、

众伙计同立香案之前。在她对儿子豆官的喝令："跪下！""磕头！""喝酒！"之后，是"我奶奶"与"我爷爷"目光逼人的对切镜头，而她的权威指令："是男人，把这酒喝了，天亮去把日本人汽车打了，给罗汉大哥报仇"，已使她成了文本中的发送者。而有趣的是对这指令的反应，竟是"我爷爷"点燃了作为罗汉指称的那碗高粱酒，并率领众伙计跪在香案前，手托酒碗唱起了《酒神曲》。这样，他不仅在行动上接受了"我奶奶"给儿子豆官的指令，而且在视觉上取代豆官的空间位置。如果说在第一被述事件中，豆官是作为子指称着"我爷爷"占有了父的名；那么在第二被述事件中，豆官则作为子指称着"我爷爷"的臣服姿态。这是影片中的第二次《酒神曲》，而第一次是在罗汉的主持下的新酒出锅，除却在一个反打的升摇镜头中呈现出的残破、颇乏威仪的酒神像之外，占据了整幅画面的是水平机位中的站立在香案前的众伙计。整曲终了，整个场景中充满的是"人"，充满的是一场酣畅淋漓的原始生命力的宣泄；而这一次，那碗熊熊燃烧的高粱酒呈现在仰拍的大特写镜头中，跪于其下的"我爷爷"、众伙计则呈现为一种臣服的姿态；整支《酒神曲》作为一种承诺、一种血盟，使"我爷爷"作为另一价值秩序之中的臣服者、社会意义上的主体，完成了子一代颇有意识形态深意的社会成人式。

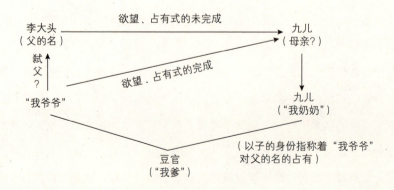

但这还不够。作为一个完整的社会成人式，也作为对第一叙事的缝合，他还必须归还"父亲的女人"，将女人／女性表象献祭于历史的祭坛上，以呈现他完全的臣服与贡奉。于是，在与日本人的拼杀中，在这场想象性的、对阉割者／异族入侵者的阉割式中，九儿是第一批牺牲者，也是一个被视觉语言着意渲染的牺牲者。她将二度在眩光闪烁的镜头里仰面倒下。第一次九儿是身着红衣（欲望的能指）在一特写镜头中满含热泪仰面倒下，倒在男性欲望的祭坛上，成为男性个体成人式的辉煌的一幕；第二次则是身着白衣（献祭的能指），在一个升格拍摄的中景镜头中，缓缓地摆动双臂，如舞如歌般仰面倒地，倒在历史的祭坛上，成为男性社会成人式的一个美丽的祭品。

影片最后一个大组合段充分显示出它作为意识形态祭典与想象性阉割式的基本特征。当日本军车鸣着机关枪高速驶来，王嫂、九儿、王文义相继倒下去之后，大壮、二壮在"我爷爷"声嘶力竭的命令中点燃了炮捻，结果炸裂的炮膛只是使大壮、二壮没了踪影，"我爷爷"濒于疯狂地拉动雷绳，绳索断处悄无声息。然而，在升格拍摄的镜头中，"我爷爷"和众伙计举着喷烟的土雷，抱着火罐，挥着大刀向日本军车扑去，在一声巨响之后，硝烟火光遮没了银幕。硝烟散处，巨大的弹坑外，除了一辆瘫痪的日本军车，一具具清晰可辨的只是众伙计的尸身。而只有"我爷爷"在大仰拍镜头中，一身泥泞，遍体夕阳，如同一尊民族英雄的塑像。在一次隐喻性的日蚀之后，只有血红、近于黑色的高粱在狂舞。刘大号一声凄厉的长号响处，银幕上奔涌而出的是几乎带喜庆味道的民族乐鼓；与此同时，日本军车上的机关枪声、汽车的引擎声陡然消失了。这与其说是一场同归于尽的浴血拼搏，不如说只是民族精神／民族文化与异族文明的一场较量。这是一场文化的征服式。它以阉割"阉割者"的场景，想象性地消解了在异族文明的再度冲击面前中国人的现实焦虑与震惊体验。这部第五代创作中的华彩乐段，以它异样的高音托出了英雄／主体，同时宣告了第五代绝

望的精神突围的最后陷落。仍然是子的艺术，但这已是一个臣服之子。似乎不再是一座断桥。但一条古老（尽管是边缘）的话语之舸并不能把我们渡向彼岸。第五代面临着历史性的终结。

## 结语：迷惘、拯救与献祭

如果我们将第五代1987年的创作做一次共时排列，那么这一年中的另外四部重要作品：《给咖啡加点糖》（孙周）、《太阳雨》（张泽明）、《晚钟》（吴子牛）、《最后的疯狂》（周晓文），作为子的艺术，其共同特征是断桥侧畔充满震惊的孤独漫步，以及断桥尽头孱弱而绝望的回瞻。《给咖啡加点糖》《太阳雨》作为第五代城市电影的先声，在构筑大都市表象，传达一个孤独漫步者的震惊体验的同时，勾勒出改革大潮及工业化进程已然将子一代隔绝在历史与传统文化之外。仍然是子的一代，却不再是失父的一代，而成了无父的一代，甚至父子秩序自身，似乎也在为一个"他人引导"的新秩序所取代。但作为第五代残缺的精神自传的又一章，它们再度充满了过度表达、超负载的、无限自我张扬的能指。但这已不是由于对历史循环语境的反叛与排斥，而是在一种新的，或许是更为巨大的、更为深刻的震惊体验，尚未获得语言——一种经验的表达。这已不再是对民族历史与民族空间性生存意象的捕捉，而成了对一个全新的陌生空间世界与时间体验的迷惘。在长焦镜头压扁的空间中叠加起的大都市的人流，踏着霹雳舞步的孩子与舒展着太极拳的老人；将人形衬得如蝼蚁般的万宝路巨型广告；更年轻的一代在为大洋彼岸航天飞机的坠落而流泪。毕竟作为"文革"的精神之子，第五代的都市电影亦不可能使他们自己成为"孤独的人群"中的一个。他们仍绝望地在寻找着归家之路。他们似乎要在来自农村的修鞋女——一个"上一世纪的女人"那里找到一份"悲壮"的古典爱情，找到一扇让自己进入历史与真实的门（《给咖啡加点糖》），但他们只能如《太

阳雨》中的女主人公那样独自漫步在夜晚都市的街头，商店橱窗明灭的彩灯投下一片动荡的迷茫。而画面右上角霓虹灯招牌上的一个"家"字，标示着他们已"永远不能再回家"。

历史再度被阻隔、被断裂，一个时代——也许正是第五代作为天之骄子的时代，正在纷纷坠落，在一种新的未死方生的微茫中，第五代再度瞩目于拯救：不仅是他们自己，而且是记忆、历史、民族文化与生存。而《晚钟》的基本被述动作，正是掩埋战争——一场已经结束的战争所遗留下来的尸体，或许还意味着掩埋并结束一个惨烈的时代。而影片的真正叙述行为却是《红高粱》的主题的复沓：在想象式中放逐异族文明的威胁，以古老文明的优势阉割"阉割者"。然而，在《晚钟》中，甚或第五代的过度表达形式已在新的阉割焦虑面前呈现出一种前所未有的空洞、孱弱与碎裂，它只有付诸入侵者的影像之时，才呈现它特有的张力与生机。甚至一场想象性的阉割式亦没有完成，拯救者在拯救的追寻中更深地陷落了。

而第五代第一部成功的商业片《最后的疯狂》，却以一种别样成熟、洒脱的姿态宣泄出第五代的历史命运。在《最后的疯狂》的最后段落中，英雄与歹徒（文本中一对同构的子的形象）在匀称的对切镜头反复交替之后，终于在厮打相抱中滚下路基旁的陡坡，在歹徒腰缠的炸药一声巨响之后，画面在飘散的烟尘中忽然变得寂寂无声。镜头切换为一个被柔和的、乳色的雾气充满的画面，在一片安详的静谧中，一列火车迎面驶来，继而切为纵深驶去。深情而忧伤的歌声起。洁白的字幕衬底上一滴滴殷红的血在淌落，直到画面变为血红。这或许是第五代历史性生存的一个苍凉而潇洒的挥别姿态，子一代必须以自己为献祭才能换得元社会的和平与拯救，历史之轮才能在静谧中安然启动。或许，这断桥仍将是第五代艺术的一座"非人工所能建造的纪念碑"。

<div align="right">初稿于1989年12月，二稿于1990年4月</div>

# 遭遇"他者":"第三世界批评"阅读笔记

## 前 提

弗·杰姆逊首倡的"第三世界批评"为我们提供了一种有趣的洞见,一种激发想象力的源泉。他的"寓言"文本的读解模式,为我们在第三世界与第一世界间建立一种对话(也许是交锋),提供了可能。

杰姆逊指出:"第三世界的文本,甚至那些看起来好像是关于个人的和利比多的文本,总以民族寓言的形式来投射一种政治,关于个人命运的故事,包含着第三世界大众文化受到冲击的寓言。"而且,这种寓言亦非潜意识里的、"必须通过诠释机制来解码"的深层结构式的存在。因为第三世界的民族寓言是"有意识的与公开的"。[1]

笔者认为,杰姆逊的"第三世界批评",建筑在一个稳定的等边三角形上,等边的两个端点分别是第三世界国家的"民族"与政治,而它们共用的顶点,则是一个相互意义上的"异己的读者"、一个他者的视点。其核心概念是"民族",或曰"民族主义"。这里并非在强调一个人种学或地域意义上的民族,而更多的是一个文化的、政治的划分,是呈现在第一世

---

[1] 弗·杰姆逊,《处于跨国资本主义时代的第三世界》,张京媛译,《当代电影》,1989 年第 6 期。

界视域中，在与资本主义世界的政治、经济、文化的并置、反抗、挣扎与辗转中产生并存在的概念。用杰姆逊的话来说："所有第三世界的文化都不能被看作人类学所称的独立的或自主的文化，相反，这些文化在许多显著的地方处于同第一世界文化帝国主义进行的生死搏斗之中——这种文化搏斗本身反映了这些地区的经济受到资本主义（或有时被委婉地称为现代化）不同程度的渗透。"[1]

此外，杰姆逊"第三世界批评"中一个潜在的时代界定是西方学者所谓的资本主义的第三阶段：跨国资本主义时代，或是福柯所称的"跨国公司与技术专家时代"，对第三世界来说则是"现代化"与"后殖民"的时代。因此，"第三世界批评"，作为一种意识形态话语，其基本的二项对立式——第一世界与第三世界——同时指称着第一世界的富有与第三世界的贫困，指称着美国的后工业社会、后现代文化与第三世界国家的前工业朝向工业化的社会、现代化过程中的古老文化传统与习俗，指称着第一世界全球性的经济渗透、文化侵略与第三世界的民族政治策略与民族文化的反抗和反思。一切呈现在世界经济一体化的格局中。也只有在这一特定的时代，第一世界学者才可能提出"第三世界批评"，尝试一种对话（尽管可能是冲突与交锋）的可能；同样，也只有在这一时代，第三世界的知识分子才可能尝试采取一种"民族"的、本土的文化立场，对始终居话语主体位置的第一世界文化发言。

"对话"或曰"交锋"发生在两个层次上，其一是潜在于文本中的复调对话，即文本中的"生死搏斗"的呈现；其二是作为一种对"不同文本"的读解方式，一种异己的、与本体的读解方式间的差异与冲突。在前一种意义，经典的新中国电影（"十七年"电影，或曰第三代导演的创作）还不能构成"第三世界批评"视野中的"寓言式文本"；尽管作为一个讨

---

[1] 杰姆逊，《处于跨国资本主义时代的第三世界》。

论对象，我们无疑可以对其进行所谓寓言式的解读。第三代导演的叙事行为是一种充分自觉的、并为主流意识形态话语所规范的政治及社会象征行为。它是高度政治化的，亦为主流意识形态话语规定为"民族化"的。但是，这一民族化之"民族"显然偏移于"第三世界批评"视域中的"民族"内涵。在特定的社会政治语境中，这里的"民族化"是具有"人民性"的传统文化，具体到电影中是其戏曲/影戏传统；同时它又是为"喜闻乐见"——群众，中国社会中最大的社会群体：农民的欣赏习惯与接受能力——所规定的。"民族化"是"文艺为无产阶级政治服务"这一命题的补充要求；尽管显而易见，"民族化"必然以"欧化"作为其潜在的参照与敌手。与此同时，"十七年"电影艺术产生的时代，中国社会首先由于冷战时代社会主义阵营与资本主义阵营的尖锐对立，继而由于中国与苏联及东欧的决裂而处于一种被封锁、被隔绝的闭锁状态之中。资本主义世界、帝国主义势力作为敌对势力（对旧中国，其作为"三座大山"之一，是血迹斑斑的百年记忆的制造者；对新中国，其作为政治上的敌人与侵略、颠覆的潜在威胁）是主流意识形态话语的主部。但拒敌于国门之外的社会现实，决定了"十七年"社会文化文本中的资本主义世界——第一世界——只能是一个麦茨所谓的"想象的能指"、一种神话式的在场与缺席。因此，"十七年"的电影文本中不可能内在地拥有一个他者、一种别样观点的俯察；它不可能是一种复调的对话，而只能是"中华民族"的独白。此外，与其"独立自主、自力更生"的内向型的、自足的经济体制相适应，此时中国文化是一种独立的、自足的文化，而以政治为圆心的同心圆式社会现实格局，也使此间的社会主义现实主义艺术呈现出一种连续性与整一性。这也使它与杰姆逊所谓"寓言精神"产生差异。在杰姆逊看来："寓言精神具有极度的断续性，充满了分裂和异质，带有幻梦一样的多种解释，而不是对符号的单一表述。"[1] 而"十七

---

[1] 杰姆逊，《处于跨国资本主义时代的第三世界》。

年"的社会主义艺术则拥有整一而经典的符码系统与权威表述；它必须、也只能在其唯一的语境——当代中国的现实政治生活——中得到诠释。在其两套经典编码——现实政治的与民族传统文化的——相互编织与交替使用中，尽管不无微小的裂隙与矛盾，但却可以在主流意识形态的、关于党/历史与人民/历史的权威话语中得到充分的弥合与消解。因此，"十七年"的社会主义艺术文本更接近罗兰·巴特所谓的"政治神话"，而不是杰姆逊的"寓言文本"。

事实上，一种狭义的、"第三世界批评"视域中的寓言文本与文本中的复调对话只可能出现在1979年之后的中国。1978年5月间的"真理标准"讨论、12月中国共产党十一届三中全会的召开，以及1979年4月11日《人民日报》特约评论员文章——标题为《实现四个现代化是最大的政治》——清晰地表明1980年代中国社会现实中的核心命题正由政治转化为经济。经济建设成了中国社会现实中最大的、也是唯一的中心。"改革开放"成了不可逆转的大趋势。遗世独立、自给自足了数十年的中国以其空前的热诚与规模加入世界经济一体化的格局中，并在全球性的政治、经济、文化中角逐着一席重要的位置。1982年，在农村体制改革完成并取得了空前的成功之后，中国社会再度到达了现代化进程的临界点上。1987年，全球化与商品化成了冲击着中国社会每个角落的狂浪。文明的飓风掠过，第一世界的物质文明与文化冲击也以空前巨大的历史阉割力与他者姿态横亘在当代中国面前。当代中国的电影也正是在这一进程中起跳、蜕变、发展，渐次充满了裂隙与异质；并在前工业、工业化社会的现实与后现代主义文化的冲击与渗透之间挣扎于历史潜意识的重轭与他者视点的俯察之中。

## 两个乌托邦之间

1970、1980年代之交，当"现代化"的命题再度被提出的时候，在中

国的大众文化语境中，它除了意味着对"文革"/梦魇时代的棺木加钉入土、意味着浩劫之后的一个明亮的血色清晨，更多意味着对一个富强的国家形象的向往。或许正因如此，它才成了一个具有空前的凝聚力与感召力的旗帜。在同一语境中，它似乎更像是一种全能的历史拯救力、一种整体性的古老梦想："现代化"意味着富有幸福的生活、健全合理的社会，意味着永远摆脱政治迫害、偏见、愚昧和禁锢。于是，"现代化"，与一个在不远处闪闪发光的年头——2000年，如同打开阿里巴巴宝藏——理想王国、黄金时代大门——的神秘魔语。即使在主导意识形态的表述中，"现代化"也意味一个理性、科学、进步、工业化、都市化的未来，意味着结束老中国似乎永无休止的历史循环的死亡魔舞，意味着社会主义的优越性与如西方般的高度繁荣的物质文明的结合。与此同时，甚或更早，在第一世界的话语中，"现代化"已成了一种梦魇、成了安东尼奥尼的"布遍人类尸骨的鲜血淋漓的沙漠"，现代都市成了"或许比人类生存得更长久的现代文明的丰碑"。[1] 即使对于第三世界国家，现代化也如同欧洲神话传说中的帕西伐尔，当他的长矛落下的时候，世界的伤口将为之愈合；而当他再度扬起长矛的时候，那愈合的伤口又将再度迸裂、血流如注。毫无疑问，"现代化"同时意味着与第一世界政治、经济、文化的全面遭遇。但在1979年，人们在激情、热望与狂喜中，不可能、也不愿意认识到这一点。

随着现代化进程的加剧，现代文明渐次逼近了人们的生活，这个人类的弗兰肯斯坦携带巨大的历史阉割力与解构力，开始给"现代化"这个童话般的明媚世界，投下了缕缕阴影；1980年代中国社会生活、文化语境中的常规命题——变革与守旧、文明与愚昧——直接呈现为"历史文化反思运动"。重写文学史、寻根小说写作、第四代导演的第二高峰期创作和第

---

[1] 意大利导演安东尼奥尼对他的影片《红色沙漠》所作的题解。转引自 N. Refkin, *Antonioni's Visual Language*, New Jersey, 1973。

五代出现，成为对这场引发全社会关注的"文化热"的直接参与。历史文化反思运动挥舞着一柄双刃匕首，展现着一处第三世界的困境；历史文化反思，或许初衷在于清算中国传统文化的"陈年古簿""膏丹丸散"，挣脱历史之轭，为现代化进程扫清道路；但也许是作为一种潜意识，人们又不无痛苦地意识到一个稔熟的世界正在沉沦、至少是被改写，一个陌生的、咄咄逼人的异己力量正在迫近。当人们感到自己将要赤裸地剥露在一个"美丽新世界"面前的时候，他们似乎要在夕阳西下的世界中寻找到一片庇护的天顶。此间，第四代的杰作迭出，《逆光》《都市里的村庄》《乡音》《人生》[1]首开其先例，其后的《海滩》《良家妇女》《野山》《湘女萧萧》《老井》《鸳鸯楼》，及更后的《黄河谣》[2]共同构成了这一特定语境中的、长长的作品序列。

在这一作品序列中，变革与守旧、文明与愚昧的社会命题，构成了第四代的都市／乡村的二项对立。在第四代大部分作品中，都市是文明、变革与未来的一极，它意味着开放、科学、教育、工业化，那是历史拯救之所在；乡村则是愚昧、守旧与过去的一极，它意味着闭锁、传统、毁灭、反人的生活，是历史惰性之源。第四代导演在他们的电影文本中呼唤着城市，他们片中的人物向往着城市；对于当代中国文化，这并不是一个新鲜的公式或命题。第四代叙境中的城市，并不是现代化社会中的魔盒与人类集装箱，而更接近于古老梦想中的幸福美妙的地方；犹如陕北地区的农民／"受苦人"世世代代盼望着的"黄河那一岸"，他们世世代代的梦想是

---

[1] 《逆光》，导演丁荫楠，1982年，珠江电影制片厂。《都市里的村庄》，导演滕文骥，1982年，西安电影制片厂。《乡音》，导演胡炳榴，1983年，潇湘电影制片厂。《人生》，导演吴天明，1983年，西安电影制片厂。

[2] 《海滩》，导演滕文骥，1984年，西安电影制片厂。《良家妇女》，导演黄健中，1984年，北京电影制片厂。《野山》，导演颜学恕，1984年，西安电影制片厂。《湘女萧萧》，导演谢飞，1985年，青年电影制片厂。《老井》，导演吴天明，1986年，西安电影制片厂。《鸳鸯楼》，导演郑洞天，1986年，青年电影制片厂。《黄河谣》，导演滕文骥，1990年，西安电影制片厂。

"过黄河",去"过好光景"。作为一种第三世界的寓言式文本,其无可弥合的裂隙呈现为银幕上的反人而必毁的乡村永远显现着一份温馨、美好,如同一段古老的谣曲,充满了魅人的质朴、醇厚与和谐;而作为拯救力量的城市却冰冷、乏味、孱弱而伪善。事实上,当第四代导演试图呈现一个互相"叠印着"的"古老的中国与现代的中国"[1]时,他们已经在其文本中引入了双重历史观与双重观点:一边是决定论、阶段论的线性历史观,其核心话语在于人类进步,以及对于人性、科学与工业文明的信赖。现代化与工业化的进程,正是对古老农业社会的拯救。在这一观点中,他们对老中国的生存方式、价值体系、陈规陋俗充满厌恶与仇恨。而另一边则是民族的古老的自然历史观,一种声声相息、代代相传的生存,一种"日出而作、日落而息"的和谐,一份平实、质朴、醇厚的人情。如果历史循环亦如日出日落、四季更迭,那么它未始不是一种更为合理的格局。而城市——工业文明——则更像是一种非人的、至少是非自然的存在。如果说,在前一视野中,城市文明、现代化意味着社会的进步、历史的救赎;那么在后一视野中,乡村——古朴的民族生存——则意味着心灵的归属、生命的依托。事实上,第四代所提供的是一种分裂的文本:其中并置着彼此对立冲突的都市与乡村,同时又分别呈现为两种视野中的残损的乌托邦,它们分别指称着拯救与归属。然而,有所归属就意味着拒绝拯救,而拯救的降临,就意味着心之故园的沉沦。事实上,这正是两套话语的冲突:一边是关于人类的、关于进步与现代化的;另一边则是民族的、自然的、传统的。在第四代文本中,前者作为一种"古旧的"第一世界的话语是想象的他者的显影,而后者则是一种充满了怀旧情调与挽歌意味的民族主义的微弱抗议。有趣之处在于,第四代导演的电影文本中,历史拯救分别来自科学/文明/进步与人道主义——欧美世界的舶来的话语;有趣的

---

[1] 影片《逆光》中的旁白,编剧秦培春。

是它们属于文艺复兴到十九世纪——西方工业化时代——的梦想。而如此渴望"告别十九世纪"[1]的第四代艺术家,却被牢牢地缚在一个无法告别的"十九世纪"之上。如果说,第四代的文本将老中国、古老的乡村、民族的故园呈现为一个注定沉没的世界,那么,它所提供的拯救——科学进步与人道主义——亦是一个已经沉没的世界,它是早已在奥斯维辛集中营的化尸炉中烧成片片黑灰的西方之梦。于是,这是双重沉沦中的拯救、某种乌有的拯救。它向我们表明,在第四代的大部分电影文本中,第一世界的存在,无论是作为一种政治、经济渗透,还是作为一种文化视点,都尚未成为中国社会现实中的存在,它仍然是一个想象的他者;一如第四代影片中的乡村,也只是记忆、梦想与童话补缀成的残片。这尚不是、尽管开始接近于杰姆逊所谓的民族寓言;它在两个"想象的能指"间的徘徊,已寓言式地向我们透露了新的现代化进程中民族文化的无所附着的真实境况。

第四代代表人物之一滕文骥导演的《海滩》由于其创作年代,也由于它的过度符码化特征,成为这类电影文本中至为有趣的一例。在《海滩》中,文明与愚昧、都市与乡村,呈现为叙事结构与视听结构中真正的并置,而不再是象征意义上的"都市里的村庄"。那是一个被都市——一个大型化工联合企业的卫星城——所包围的古老渔村。这并不是一种静态的"围城",这是一种动态的侵吞和进犯。海滩被征用,大海被污染,渔村在缩小,村里的年轻人正在涌入工厂——"都市"。渔村的最终消失,已是无可逃脱的命运。而更有意味的是,这虽是海滩上的渔村,但村中的渔民并不是些扬帆出海、在海上漂泊的渔民,他们的捕鱼方式——海滩上插网拦鱼——使他们更像是依土而生、靠天吃饭的中国农民。渔村中的年轻人应召入厂,他们狂热地向往着工厂——都市化的生活,叙境中无数姑娘争

---

[1] 李陀短文《告别十九世纪》,出处不详。

《海滩》

相"卖身"给丑陋不堪的金根,以换取宝贵的"进厂名额"。工业/都市/文明,在渔村中无疑意味着"社会进步",一种历史的赎救与现实的拯救,是乡村/渔村中的年青一代挣脱世世代代被禁锢在土地上的命运,获得一种别样的、尽管不一定是幸福的生活的唯一可能。然而,在影片的视听结构中,都市/工厂始终呈现在一种冰冷的银灰调子之中,钢筋水泥的建筑、怪物般的油罐、高耸的烟囱、倾吐出的废水(导演言,遗憾未能一出现工厂便立即接上一个化工厂中到处可见的骷髅标志[1])。那如果不是一个死亡的形象,至少是一种非人化的去处。而都市/工厂——现代世界——中人与人则是那样淡薄、虚伪、压抑和委琐。与此相对,乡村/渔村则是日出、日落温暖的晖光中的海滩与走在海滩上的三个老人、木根——一个痴呆的年轻人——和两条狗的美妙剪影,共呈现了八次。导演十分明确地将这温暖的海滩——自然/人物——构置为一个"符号",用以"写海、写人、写千古不变的推理;写时间、写进程、写人与自然世世代代的抗争"[2]。事实上,一旦开始书写海滩,导演便不吝动用最诗意的"语言"。这是一种原始的生存,也是一种原初的生命。与自然抗争吗?亦是与自然相谐。当拯救者/文明只拥有非人与死亡,而被拯救者/

---

[1] 这是导演在《海滩》电影剧本中所加的注释。刊于《探索电影集》,上海文艺出版社,1988年。

[2] 《海滩》剧本。

愚昧却拥有人／自然／生命的时候，《海滩》便以一种自我分裂式的倒置，对立于其倾心呼唤的现代化进程；并因此泄露出了电影文本的第三世界寓言性质与民族生存及文化的困境。不仅如此，这种自我分裂，更深地延伸到乡村表述自身。并立于暖调子的"古老质朴"的海滩之侧的，是夜色中的"迷宫般的"草垛子，伴着犬吠声，如同幢幢鬼影，古怪、狰狞。那是1980年代特定文化规约中的乡村——愚昧的能指。因为那是乡村中男人们行使其初夜权的地方，是毁灭梦想的丑陋场景。当老人、愚痴的木根和狗行走在朝晖夕照中的海滩上，导演尝试以画面显现的，是古老文明、古老生存方式的一段哀婉的末日告白（导演注：当质朴的愚昧，带着一种悲壮的氛围退却的时候，难道我们不该奉献出一首挽歌吗？[1]）。然而，当海滩与化工厂并置的时候，海滩的末日却无疑来自工业文明的大举进犯，"十里海滩，只剩下一里"了，是非自然的进程毁灭了人／海（人／土地）间的和谐；但当海滩与草垛子并置的时候，海滩的末日又似乎内在注定于古老生存方式自身。陈规陋俗所强制的近亲间的通婚与繁衍，预示了一个缓慢却不可逃脱的毁灭进程。卫星城的兴建——工业文明的入侵——无疑中断了或曰拯救了这悲剧进程。于是，抗拒毁灭的将注定毁灭，而拯救毁灭的却是毁灭自身。当影片的"情节高潮"出现：鲻鱼上岸（那只是沙滩上一个巨大的鱼唇印——一个想象的能指），鱼王老鳗鲡和其他两位老人缓缓地跪倒沙滩，唱起一支悲怆的古谣，感谢"大海赐给我们的天意"；而许彦——文明世界的使者——则疯狂地拔去插住渔网的木篱，他必须放走这鲻鱼——自然的鱼王，以消灭这不利的反证，以法律（文明）的形式证实工业污染已彻底毁灭了渔民的生计，这样才能为老人们拿到"月月有"的"三十元养老金"（一种新的生存，被文明施舍、赡养的生存）；同时小妹——一个几乎被乡村的陈规陋习所毁，最终冲破愚昧、投奔文明的少

---

[1] 《海滩》剧本。

女——则在此时带着古老世界的真纯、爱心与质朴,在高速跟摇镜头中呼喊着"不要拔"奔来;大全景中跪倒、悲吟着的老人:古老的对大自然的感恩式,也是决绝的对文明的抗拒与谢绝;全景中的许彦:文明世界的理性、破坏与伪善,小妹:一个女人(自然?)、一份理解、一段苦衷、一种救赎。这场景中的诸多因素环环相衔,构成一套叙事的想象所无法解开的扣结;在这一时刻,一切会际在这大海呼啸退去、天幕夕阳如血、一片蒸腾与金红的海滩上。在最后时刻,作为愚昧生活——近亲通婚——的证据的愚痴儿木根忽然在全景高速摄影的镜头中敏捷、优美如豹地奔下海滩,叫着跳着要拦截已脱逃而去的鱼群,终于被大海吞没——文明得到了它向愚昧索要的祭品。木根,这一超载的能指是双重历史观中的双重牺牲:作为近亲通婚所产下的傻子,他无疑是愚昧的牺牲品;而当他为救下天赐的奇迹——上岸的鲻鱼——而投身大海时,却又成了一个贡奉于文明时代的献祭。这是对那死结的一个不甚完满的叙事性/想象性解决。大海不曾还回他的尸体。这意指着古老的文明伴随着它的诗意与丑陋一去不返?抑或是大海/自然永远收回了自己的儿子,只留下许彦式的孱弱的文明之子?影片最后的一个组合段中,小妹扑倒在许彦的怀抱中。这是文明的男人从践踏与毁灭的婚姻中拯救了女人?还是满载着古老的爱心与生命的女人从文明的阉割力中拯救了男人?这是一个获救的群体?还只是两个获救的个人?抑或只是两个互相慰藉的失败者?然而,这个场景之后,第八次出现了朝阳晖光中的海滩、老人和狗。似乎是并置的延伸,在两个乌托邦之间,在双重毁灭之间,电影叙事亦未能解决它渴望解决的社会难题。

**寓言:失落的拯救与利比多化**

整个 1980 年代,中国的现代化进程在渐次加速,文明的飓风在逐渐临近。与《海滩》并置的第五代发轫作《黄土地》《猎场札撒》《盗马贼》,

如同飓风到来之前的最后一瞥中的返视与回瞻。第五代作品的叙事结构的开放性,直接投射着 1980 年代中期开放、生机勃勃、充满希望的现实政治视野。那是中国电影艺术的起跳,也是颇为自觉的民族寓言。这些影片的叙事语言与能指结构,以一个外在观看视点,将民族文化与民族生存置于全球化的开放视点之中。田壮壮的作品索性以一种他性文化——少数民族的故事——构成其电影文本的被述对象。这是一种默然但又骄傲的要求对话的姿态。当他们拒绝在影片叙事中给出"想象性解决"的时候,同时拒绝给出一份有效的文化拯救。在影片《黄土地》最后那个著名的组合段中——全景中低矮的地平线,匍匐在黄土地上的与土地同形同构人群的赤裸的黄色背脊,古老的膜拜与民谣;仰拍镜头中脚踏黄土、头顶蓝天、阔步而来的八路军战士顾青行走在倾斜的地平线之上;在盲目的狂喜中欢呼奔突的人流;逆人流奔向顾青的憨憨。而当憨憨将终于破人群而出的时候,反打镜头,呈现在他的视野中的,是恢复了平衡、却空明一片的地平线。那里没有顾青。没有英雄,也没有既定有效的拯救。摄影机缓缓地摇落,干涸的黄土地取代天空充满了画面,与此同时响起了翠巧那支没有唱完便被黄河吞没了的"革命歌":"芦花子公鸡飞上墙,救万民靠的是共产党"——依土而生、靠天吃饭的古老的民族生存,单纯的政治解决的无效,盲目的历史潜意识的巨大潜能,年青一代对新生活与拯救许诺的投奔,便凝聚在古老、贫瘠的黄土地起伏的地平线上。

《老井》

并不像轰动一时的电视专题片《河殇》所表达的那样悲怆或乐观,当蔚蓝的海岸与蜿蜒而去的长城不再能阻隔民族的视野,民族生存清晰地裸露在一个真实的、而不再是话语的或想象的他者面前的时候,世界经济一体化格局中第一世界的主人姿态,已经将第三世界的民族文化呈现为一种边缘话语与边缘经验。于是,新时期中国电影的民族寓言呈现出一种自觉的反抗、一种挣扎、一份无奈与尴尬。第四代文本中文明的一极——话语的乌托邦——跌落了,消失了,创作者们更愿意退避于乡村——民族文化与生存——的陈述之中,不仅多了几许苦涩、悲凉,少了几分梦幻、温馨,而且将拯救呈现为文本的缺席。一如《乡音》呈现在温暖的炉边的"海"与"精卫填海"的故事;一如《黄土地》结尾处对海龙王的膜拜与祈求。在一个潜在的他者的视点中,第四代的一批电影文本再度呈现给我们一片无水的干竭的土地,以及土地上顽强地寻找着似乎并不存在的水源的人们。在这片贫瘠、但毕竟生养了我们的土地上,人们挣扎、辗转着生存下去。然而,在吴天明的名片《老井》中,文明(现代/工业文明)已经成了一个遥远的梦语,成了死去的——一次木根式的献祭——并不十分美好的"亮公子"(旺才)棺木中的一枚校徽、一支钢笔、几份通俗电影杂志。尽管影片文本给出的最后拯救仍来自文明,但这拯救——打井出水——与一个可能的盛大狂欢庆典却永远成为电影文本中的视觉缺席。在影片中,我们不曾目击这最终获拯救的中华(汉?)民族的元社会,我们看到的只是一座古碑和新刻在古碑上的字句:"1983年元月9日,西汶坡第一口机械深井成,每小时出水五十吨。"而更深刻的第四代式的矛盾后倾在于:这一缺席现代化的拯救,不仅得自老人卖掉棺木——牺牲古老文明中的归处——而且在于旺泉献出了他对都市/文明世界的向往,牺牲了他与巧英心心相印的爱情,甚至牺牲他作为一个男人、而不仅是"儿子"/"孙子"的选择与尊严;巧英们献出了"山高""看不清"的电视——一个意味深长的现代都市文明的能指。他们必须以牺牲文明的梦想为代价换取文

明/进步。而影片中感人至深之处，是失子（或曰奉献了儿子）的母亲——旺才娘——无言地为井绳系上避邪的红布条，舒缓的镜头长长地摇拍那系满红布条的井绳，这是一次无限深情的注目礼：如果说，打井——改变老井村的生存——在影片中被用来表现现代文明的进程，但这事实上是老井村世世代代的梦想与奋斗，不仅如此，旺才娘的一幕，表明叙境中全部的动力与愿望来自传统或曰愚昧的一端。与其说，影片展现了一个人依靠现代文明征服自然、改造自然的故事，不如说，它更像是新版本的"愚公移山"。因为，我们已经从影片中得知，老井村缺水是由于村民们生活的土地有着无水的地质构造，这显然并非科学探井、机械深凿所可能改变的。于是，作为视觉缺席的段落——"机械深井成"——显然更像是一个"感动诸神"、而非"人定胜天"的结局。尽管影片削弱了郑义原作中"小白龙""狐狸精"的神话构架，但这仍然是一个神话，一个民族寓言式的现代神话。影片另一重要的意义表达在于，作为影片"大结局"的碑文，是一座古碑，孙旺泉率领众人终于打井成功的故事，是这古碑上"起新"之后刻上的"碑文"。这颇像一个象喻：历史，便是古旧羊皮书上不断涂抹、不断重写后的模糊字迹。但这似乎并非被现代/西方文明彻底改写后的历史篇章，而原本是"民族"历史书写中稔熟的一页。全片最后的镜头定格在"起新"的古碑"千古流芳"四个大字上，成了第四代后倾式的最后完成：他们再度艰难而不无暧昧地认可了民族文化与民族生存。因为他们必须在他者视点的俯察中给本民族以自我确认与生存依据。出现在 1990 年的《黄河谣》——也是第四代这一影片序列中的最后一部——则在导演的自觉意识中成了面向第一世界的对话。[1] 尽管黄河故道的形象使它一如《老井》，成了"无水黄河的歌"，但一反宽银幕、立体声的形式要求，影片反复将主人公呈现在银幕中心的近景与特写镜头中。这是他者视点中民族的"边缘

---

[1] 荣韦菁、李奕明与滕文骥所作的对谈《第十一部》，《电影艺术》，1990 年第 3 期。

经验"的中心再置。这是一种反抗,也是一种臣属。在《黄河谣》中,展现的是黄土地上艰辛而别具和谐的生活:那是一份强盗与良民间相互依存的和谐——"杀了赶脚的,叫劫道的劫谁去?也得饿死!"如果说,在《黄土地》中,中国历史被呈现为空间对时间的胜利,土地对天空、对流水的胜利,"象"对"字"、对"歌"的胜利,历史对人、对生命的胜利,空间成了对历史的象征,同时也是对历史记忆的嘲弄;那么,在《黄河谣》中,歌声成为对流水的替代,成为对空间和土地的反抗,这是一曲"黄河谣",但呈现在影片中的却是干涸的黄河故道,那是流水、河的形象,一个胜利了的空间的形象,但"赶脚"的不息而深情的歌声,却成为生命流水的涌现。影片中仍有着一个无偶的男人、一个被暴力剥夺了欲望对象的男人,但养大别人的骨血、别人的孩子的故事,在此,却再度成为生命的顽强延伸。在《黄河谣》中,甚至一个缺席的、想象中的文明拯救亦不复存在。拯救来自一个想象的乐土:黄河那一边。

1987年——中国现代化进程新的临界点——前后的当代电影文本的共同特征是叙事结构的利比多化:民族的、社会的、政治问题的性解决(或非解决)。事实上,类似表述方式早已潜在于相对单纯的影片《野山》之中。在故事的结局中,当禾禾、桂兰欢笑在电灯、电磨(现代文明的指标)侧旁,身怀六甲的桂兰作为一个能指,不仅将现代文明、新型农民、新的生存方式与性解决并置在一起,而且以一种中国式的父子相续、有子有孙的价值判断潜在地解构着影片的正面主题。而《老井》《黄河谣》则以无法完满的性解决延续着已放逐到表层结构之下的民族文化的再质疑。《黄河谣》结尾处嫁女过黄河的场景,不仅意味着永不再至的性完满与世代相续,而且意味着将未来托付给未知的彼岸。

正是他者视点中的民族文化的中心再置与叙事的利比多化,使1980、1990年代之交的中国电影具有更鲜明的民族寓言的特征。

## 结 语

或许当我们注重于第三世界批评与寓言文本的读解方式的时候，首先必须正视的一个事实是：在第一世界，或者确切地说，在美国文化内部，第三世界批评是一种边缘理论。正是这样一种永远成不了中心的边缘理论，在某种意义上构成了对白人中心文化的解构。然而，福柯曾指出：任何一种边缘的设定，都无疑是一个中心再置的过程。因此，尽管它对我们不无启迪，亦为我们提供了对话与交锋的可能与途径，但对于一个第三世界的知识分子来说，它仍是一种来自第一世界的他者话语，它仍是一种他性文化的有机组成部分，其目的或许正在于拯救第一世界的"人文的贫困"。

其次，当我们在第三世界批评的视域中探讨文本文化命题时，一个必须被摒弃的假设是：存在着一个完整的、亘古不变的、未经触动的"民族""民族文化本体"。任何一种类似假设都是一种臣服式的想象。因为第三世界的民族始终存于与第一世界的经济渗透和文化侵略的搏斗之中。事实上，自鸦片战争使帝国主义者与资本主义势力破门而入以来，作为一个衰落与颓败中的"庞大东方帝国"，我们的民族记忆与民族文化已不再是一种自闭、中心化的本体，而始终是被侵略、被践踏的民族创伤，是反抗、搏斗中的民族记忆，是独立、自强与现代化进程中的再度确认。不存在一种确定的民族范式。一切关于我们民族生存中的经验与震惊体验的表述都将成为民族叙述的有机组成。

再次，对于一个第三世界的知识分子来说，第三世界的民族寓言无疑不是一种边缘话语，而刚好位于话语主体所居的中心位置上。其对第三世界批评的运用，应该成为对"民族"的内视与自省。因此，需要的不仅是一种充满洞见的独到见解，而且必须是一种再批判中的自新历程。

1990 年 7 月

# 性别与叙事：当代中国电影中的女性

天翻地覆之间，以1949年新中国的建立为标志，中国妇女获得了一次空前的历史机遇。毋庸置疑，社会主义制度在中国的确立，作为一代人的艰难选择、作为半个世纪的血与剑的记录，给中国妇女的命运带来了难于估量的变化和影响。

新中国政权建立伊始，颁布并施行的第一部详尽而完备的法律是《中华人民共和国婚姻法》[1]。而自新中国建立始，中国共产党推行了一系列解放妇女的社会变革措施：废除包办、买卖婚姻，取缔、关闭妓院，改造妓女，鼓励、组织妇女走出家庭，参与社会事务及就业，废除形形色色的性别歧视与性别禁令，有计划地组织、大规模地宣传妇女进入任何领域、

---

[1] 中央人民政府召开第七次会议，通过了《中华人民共和国婚姻法》，废除强制包办婚姻、男尊女卑、漠视子女利益的婚姻制度，施行男女婚姻自由、保护妇女子女合法利益的新婚姻制度。4月30日，中央人民政府主席毛泽东颁布《关于施行中华人民共和国婚姻法的命令》，婚姻法于5月1日公布施行。同日，中共中央发出《关于保证施行婚姻法给全国的通知》。通知指出："正确施行婚姻法，不仅将使中国男女群众——尤其是妇女群众，从几千年野蛮落后的旧婚姻制度下解放出来，而且可以建立新的婚姻制度、新的家庭关系、新的社会生活和社会道德，以促进新民主主义中国的政治建设、经济建设、文化建设和国防建设的发展。"参见《中华人民共和国婚姻法》，人民出版社，1950年；《婚姻法及其有关文件》，中央人民政府法制委员会编，人民出版社，1950年；《婚姻法学习资料》，《光明日报》编辑部选辑，《光明日报丛刊》第一辑，《光明日报》总管理处出版，1950年。

涉足任何职业——尤其是那些成为传统男性特权及特许的领域。[1] 政府制定、颁布了一系列法律,以确保实现社会现实意义上的男女平等。当代中国妇女享有与男人平等的公民权、选举权,全面实行男女同工同酬,妇女享有缔结或解除婚约、生育与抚养孩子、堕胎的权利,及相对于男人的优先权。中华全国妇女联合会(简称"妇联"),作为规模庞大、遍布全国城乡的半官方机构之一,成为妇女问题的代言人及妇女权益的守护神。这确乎是一次天翻地覆的变化,一次对女性的、史无前例的赐予。所谓"时代不同了,男女都一样。男同志能做到的事情,女同志一样能做到"[2],"妇女能顶半边天"[3]。毋庸置疑,当代中国妇女是解放的妇女。而且迄今为止,中国仍是妇女解放程度最高、女性享有最多的权利与自由的国度之一。

然而,一个颇为有趣的事实是,尽管当代中国女性以"半边天"的称谓和姿态陡然涌现在新中国的社会现实图景之中,与男人分享着同一方"晴朗的天空",但至少在1949至1979年之间,女性文化与女性表述,却如同一只悄然失落的绣花针,在高歌猛进、暴风骤雨的年代隐匿了身影。尽管自1949年以来,女作家仍不断涌现,颇为壮观的女导演群全面进入了电影制作——这个充满性别歧视的行当,并开始占有中心及主流的文化地位。但在1949至1979这一特定的历史时段中,"女人的故事"却在书写与接受的意义上,成了一片渐去渐远的"雾中风景"。从某种意义上说,当代中国妇女所遭遇的现实与文化困境似乎是一种逻辑的谬误,一个颇为荒诞的怪圈与悖论。一个在"五四"文化革命之后艰难地浮出历史地表的性别,

---

[1] 参见《城市妇女参见生产的经验》,中华全国妇女联合会编,北京新华书店出版,1950年;《妇女参加生产建设的先进榜样》,中华全国民主妇女联合会宣教部编,青年出版社,1953年。

[2] 毛泽东1964年6月畅游十三陵水库时对青年的谈话,《毛泽东思想胜利万岁》,北京,1969年,第243页。

[3] 毛泽东语,《最高指示》,北京,1968年,第256页。

却在她们终于和男人共同拥有了辽阔的天空和伸延的地平线之后，失落了其确认、表达或质疑自己性别的权力与可能。在她们作为解放的妇女而加入了历史进程的同时，其作为一个性别的群体却再度悄然地失落于历史的视域之外。现实的解放的到来，同时使女性之为话语及历史的主体的可能再度成为无妄。

## 历史话语中的女性

于是，一个颇为怪诞的事实是，当代中国妇女尽管在政治、法律、经济上享有相当多的权利，但与之相适应的女性意识及女性性别群体意识却处于匮乏、混乱，至少是迷惘之中。这是一个极为特殊的历史时段。作为与民主革命、"个性解放"相伴生的妇女解放命题，自"五四"文化运动始，便被视为中国社会变革的重要与必要的命题；然而，在20世纪中国波澜壮阔、剧目常新的宏大历史场景中，成熟、独立而具有规模的妇女解放运动，却始终未曾出演。它间或作为大革命历史中的一段插曲，[1] 抑或是女作家笔下一段痛切却不期然的表述，[2] 或在电影史上作为一个极其斑驳多端的女性形象与女性话语系列。因此，发生在1949年以降的妇女地位的天翻地覆的变化，在相当大的程度上，是为外力所推动并完成的。换言之，这是赐予中国妇女的一次天大的机遇与幸运。社会主义实践与1950年代中国的工业革命的需求，造就了这一"姐姐妹妹站起来"的伟大时刻。中国妇女以空前的规模和深度加入了当代中国的历史进程。诸多的历史文献与统计图表可以印证这一基本事实。[3]

---

[1] 竟陵子，《史海钩玄：武汉裸体大游行》，昆仑出版社，1989年9月。
[2] 参见现代文学中的女作家庐隐、白薇、丁玲、张爱玲等人的作品。
[3] 参见《中国女性解放资料选编》，全国妇联编辑组，中国妇女出版社，1993年。

《白毛女》

但是，正是由于这是一次以外力为主要、甚至唯一动力的妇女解放运动，女性的自我及群体意识的低下及其与现实变革的不相适应，便成为一个不足为奇的事实。问题不在于一个历史阶段论式的"合法化"进程是否必须，而在于一次原本应与现实中的妇女解放相伴生的女性文化革命的缺失。一旦解放妇女劳动力，改善妇女的政治、经济地位，以法律的形式确认并保护这一变革的实现，在当代中国的主流话语系统中，妇女解放便成为以完成时态写就的篇章。权威的历史话语以特定的政治断代法将女性叙事分置于两个黑白分明、水火不相容的历史时段之中："新旧社会两重天"，"旧社会把人变成鬼，新社会把鬼变成人"。在1949至1979年这一特定的历史的情节段落中，存在关于女性的唯一叙事是，只有在暗无天日的旧中国（1949年前），妇女才遭受着被奴役、被蹂躏、被侮辱、被损害的悲惨命运，她们才会痛苦、迷茫、无助而绝望。而且，这并不是一种加诸女性的特殊命运，而是代表着被压迫阶级的共同命运。一如那首在1950年代至1960年代广为流传的《妇女解放歌》所唱："旧社会好比是那黑咕隆咚的苦井万丈深。井底下压着咱受苦人，妇女是最底层。"于是，对于女性命运的描述便成了旧中国劳苦大众共同命运的指称，一个恰当而深刻的隐喻。一旦共产党人的光辉照亮了她（他）们的天空，一旦新中国得以建

立，这一苦难的命运便永远成了翻过去的历史中的一页。在此，新中国初年的经典名片《白毛女》[1]无疑是恰当的一例。其中佃农的女儿被迫为婢抵债，并为了躲避地主的淫欲和再度遭变卖的命运，逃入深山成了野人；直到共产党的军队到来，喜儿才重见天日，恢复了人的生活。在新中国初年妇女解放的话语中，新中国的建立不仅意味着女性遭奴役的历史命运的终结，似乎同时意味着女性作为父权、男权社会中永远的"第二性"，以及数千年来男尊女卑的历史文化承袭与历史惰性的一朝倾覆。这一历史的断代法，在以分界岭[2]式的界桩划定了两个确实截然不同时代的同时，不仅遮蔽了新中国妇女——解放的妇女面临的新的社会、文化、心理问题，也将前现代社会女性文化的涓涓溪流，将"五四"文化革命以来女性文化传统，隔绝于当代中国妇女的文化视域之外。阶级话语在凸现女性的历史遭遇与命运的同时，遮蔽了解放妇女所面临的新的生存与文化现实。

## 男权、父权与欲望的语言

作为一种特定的文化实践，新中国电影或称"十七年"电影，极为有效而准确地呈现并表述了这一女性的现实与文化悖论。笔者曾指出，以1949年作为划分中国现当代电影史的年代无疑是准确而恰当的。1949年发生于中国的，不仅是政治的剧变与政权的易主；一系列社会剧变的结果，

---

[1] 《白毛女》，导演张水华，1950年，东北电影制片厂。
[2] 分界岭为革命经典电影《红色娘子军》中的一处地名，同时显然是文本中的一个象征符码（影片中曾以特写镜头凸现这一石头界桩）：以分界岭为界，划分了国统区与苏区，也划开两种截然不同的女性命运。在国统区，是遭奴役、监禁、鞭挞，被变卖，或在包办婚姻中守着一具木头丈夫；在苏区，则翻身解放、男女平等、自由恋爱，与男人并肩战斗。《红色娘子军》，1960年，导演谢晋，上海电影制片厂。

是中国电影史出现的一次鲜明断裂。[1]所谓一张白纸，好画最新最美的图画，好写最新最美的文章。[2]从某种意义上说，于1930、1940年代开始具有成熟叙事形态的中国电影，至少在四、五十年代之交，成了一阕断音。在当代中国电影的起始处，由于制片体制及电影制作"队伍"的剧变，不仅中国电影传统出现了巨大的断裂，而且与好莱坞电影的意识形态对峙，继而出现的与社会主义苏联的电影文化及电影传统的隔绝，使其参照的唯一蓝本是新政权对电影的政治定位及在强有力建构中的主流意识形态话语。因此，1949至1955年的中国电影，大都是以朴素而稚拙的艺术语言完成的影片，作为对新意识形态表述的电影再确认。而在1959年前后，从无到有、渐趋完善的新电影在与中国左翼电影传统的融合中，渐次形成了一种革命经典电影的成熟形态。

与中国的社会变化同步，在这一新的经典电影形态中，内在于电影机制间的性别秩序及其性别叙事发生了深刻的变化。就这些影片的主体而言，不仅是曾内在地结构于男性欲望视域中的女性呈现方式逐渐消失；而且在参照意识形态话语而形成的一套严密的电影叙事的政治修辞学中，逐渐抹去了关于欲望的叙事及其电影的镜头语言"必需"的欲望目光。如果说，关于欲望的叙事和欲望语言的消失，成功地消解了内在于好莱坞式的经典电影叙事机制中的、特定的男权意识形态话语：男性欲望／女性形象、男人看／女人被看的镜头语言模式；那么，在当代中国的电影实践

---

[1] 1949年到1955年间，中国电影最重要的生产基地由上海转移到了长春（东北电影制片厂，后更名为长春电影制片厂），主要电影制作人多为此前没有故事片制作经验的"解放区革命文艺工作者"。因此，新中国电影与战后四十年代的中国电影呈现出迥然不同的面貌。1956年11月，法国著名电影史学家乔治·萨杜尔（George Sadonl）访华，盛赞三、四十年代中国电影，造成了一个契机：大批1930、1940年代电影得以复映。借此，"新中国电影"开始与中国电影传统出现了某种程度的弥合。

[2] 毛泽东《介绍一个合作社》（1958年4月5日），原文是："一张白纸，没有负担，好写最新最美的文字，好画最新最美的图画。"人民出版社，单行本，1958年，第1—2页。

中，这并不简单意味着革命经典电影模式彻底颠覆了男权的秩序与叙述。毫无疑问，这确乎撼动了男性中心的电影形态，但取而代之的，则是一种经过修正的、由强有力的父权意识形态组织起来的电影叙事。首先，这一新经典电影几乎无例外地呈现为权威视点（当然是男性的，尽管并非男性欲望视点）中的女性被述，而不是女性自陈；其次，女性形象不再作为男性欲望与目光的客体而存在，她们同样不曾作为独立于男性的性别群体而存在；更不可能成为核心视点的占有者与发出者。一如当代中国的社会组织结构，电影叙事中欲望的语言及人物欲望目光的消失，使银幕上的人物形象呈现为"非性别化"的状态。男性、女性间的性别对立与差异在相当程度上被削弱，代之以人物与故事情境中阶级与政治上的对立和差异。同一阶级间的男人和女人，是亲密无间、纯白无染的兄弟姐妹；他们是同一非肉身的父亲——党、人民的儿女。他们是作为一个共同的叙事形象或曰空间形象而存在的。正是这类模糊了性别差异的叙事造成了欲望的悬置，并将其准确地对位、投射于一个空位、一位非肉身的父亲：共产党、社会主义制度及共产主义事业。它成功地实现了一个阿尔都塞所谓的意识形态"询唤"，一种拯救者向被拯救者索取的绝对忠诚。非性别化的人物形象与叙事同时实现着对个人欲望及个人主义的否定与潜抑，在这一革命经典叙事形态中，任何个人私欲都是可耻而不洁的——而这私欲的典型样式，无外乎物欲与情欲，都将损害那份绝对忠诚。

## 秦香莲与花木兰

从某种意义上说，在现当代中国的思想、文化史上，关于女性和妇女解放的话语或多或少是两幅女性镜像间的徘徊：作为秦香莲——被侮辱与被损害的旧女子与弱者，和花木兰——僭越男权社会的女性规范，和男人一样投身大时代，共赴国难，成为报效国家的女英雄。除了娜拉的形象及

她所提供的反叛封建家庭而"出走"的瞬间，女性除了作为旧女人——秦香莲遭到伤害与"掩埋"，便是作为花木兰式的新女性，以男人的形象、规范与方式投身社会生活。而新中国权威的历史断代法，无疑强化了为这两幅女性镜像所界定的女性规范。或许时至今日，我们仍难于真正估价"时代不同了，男女都一样"，作为彼时的权威指令与话语，对中国妇女解放产生了怎样巨大而深刻的影响；一个不争的事实是，在1949至1979年这一特定的时段之中，它确乎以强有力的国家权力支持并保护了妇女解放的实现。乃至今日，它仍是一笔难于估量的巨大的历史遗产。

然而，在回瞻的视域中渐次清晰的另一侧面是，"男女都一样"的话语及其社会实践在颠覆性别歧视的社会体制与文化传统的同时，完成了对女性作为一个平等而独立的性别群体的否认。"男女都一样"的表述，强有力地推动并庇护着男女平等的实现，但它同时意味着对历史造就的男性、女性间深刻的文化对立与被数千年男性历史所写就的性别文化差异的遮蔽。于是，另一个文化与社会现实的怪圈是，当女性不再辗转、缄默于男权文化的女性规范的时候，男性规范（不是男性对女性，而是男性的规范自身）成了绝对的规范。——"男同志能做到的事情，女同志一样能做到。"笔者认为，从某种意义上说，与其说1949至1979年的性别文化的基本特征是"无性化"，不如说它是一种极为特殊的"男性化"更为真切。于是，这一空前的妇女解放运动，在完成了对女性精神性别的解放和消除肉体奴役的同时，将"女性"变为一种子虚乌有。女性在挣脱了历史枷锁的同时，失去了自己的精神性别。女性、女性的话语与女性自我陈述与探究，由于主流意识形态话语中性别差异的消失，而成为非必要的与不可能的。在受苦、遭劫、蒙羞的旧女性和作为准男性的战士、英雄，这两种主流意识形态镜像之间，"新女性""解放的妇女"失落在一个乌有的历史缝隙与瞬间之中。对妇女在政治、经济、法律意义上的解放，伴生出新的文化压抑形式。解放的中国妇女在她们欢呼解放的同时，背负着一副自由枷锁。应

《秦香莲》

该、也必须与妇女解放这一社会变革相伴生的、女性的文化革命被抹杀或曰无限期地延宕了。一如一切女性的苦难、反抗、挣扎，女性的自觉与内省，亦作为过去时态成为旧中国、旧世界的特定存在。任何对历史书写的性别差异的讨论，对女性问题的提出，都无异于一种政治及文化上的"反动"。如果说，女性原本没有属于自己的语言，始终挣扎辗转在男权文化及语言的车辙下；而当代中国女性甚至渐次丧失了关于女性的话语。如果说，"花木兰式境遇"是现代女性共同面临的性别、自我的困境；而对当代中国妇女，"花木兰"、一个化装为男人的、以男性身份成为英雄的女人，则成为主流意识形态中、女性的最为重要的（如果不说是唯一的）镜像。所谓"中华儿女多奇志，不爱红装爱武装"[1]。

如果说，娜拉及一个"出走"的身影，曾造就了"五四"之女徘徊于父权之家与夫权之家间的一道罅隙，一个悬浮历史的舞台；[2]那么，新中国权威的女性叙事——"从女奴到女战士"，便构造了另一个短暂的历史瞬间：她们作为自由解放的女性身份的获取，仅仅发生在她们由"万丈深

---

[1] 毛泽东诗词《七绝·为女民兵题照》："飒爽英姿五尺枪，曙光初照演兵场。中华儿女多奇志，不爱红装爱武装。"《毛主席诗词》，文教出版社，1960年，第255页。

[2] 参见笔者与孟悦合著的《浮出历史地表：现代妇女文学研究》中的第一章与第二章，河南人民出版社，1989年7月。

的苦井"迈向新中国(解放区或共产党与人民军队)的温暖怀抱里、迈向晴朗的天空下的时刻。一如在新中国的经典电影《红色娘子军》中,琼花与红莲逃离了国民党与恶霸地主南霸天统治的椰林寨,跨入了红军所在的红石乡的时刻,不仅黑暗的雨夜瞬间变换为红霞满天的清晨;红莲身着的男子打扮也奇迹般地换为女装。但下一时刻,便是娘子军的灰军装取代了女性的装束。[1] 在这一权威叙事中,一个特定的修辞方式,是将性别的指认联系着阶级、阶级斗争的话语——只有剥削阶级、敌对阶级才会拥有并使用性别化的视点。那是将女人视为贱民的歧视的指认,是邪恶下流的欲望的目光,是施于女性的权力与暴力的传达。[2] 因此,成了娘子军女战士后的琼花,只有两度再着女装:一次是深入敌占区化装侦察,另一次则是随洪常青(化装为"通房大丫头"/小妾)打进椰林寨。换言之,只有在敌人面前,她才需要"化装"为女人,表演女人的身份与性别。从某种意义上说,当代中国妇女在她们获准分享社会与话语权力的同时,失去了她们的性别身份及其话语的性别身份;在她们真实地参与历史的同时,女性的主体身份消失在一个非性别化的

《红色娘子军》

---

[1] 影片《红色娘子军》中的军装无疑是一种艺术加工。在现存的图片资料中,第二次国内革命战争期间,红军多没有正式军装。仅存的海南琼崖纵队中的女战士——娘子军的照片(黑白)中,她们身着宽身旗袍,这是彼时较男性化的女性服装。

[2] 从某种意义上说,这确乎是第一次、第二次国内革命战争及抗日战争中的历史事实。参见竟陵子所著《史海钩玄:武汉裸体大游行》,第217—235页。

（确切地说，是男性的）假面背后。新的法律和体制确乎使中国妇女在相当程度上免遭"秦香莲"的悲剧，但却以另一种方式加剧了"花木兰"式的女性生存困境。

## 家国之内

如果我们对花木兰传奇稍作考查与追溯，便不难发现，这个僭越了性别秩序的故事，是在中国文化秩序的意义上获得了特许和恩准的，那便是一个女人对家、国的认同与至诚至忠。"木兰从军"故事的全称应该是"木兰代父从军"[1]。木兰出现在读者视域中的时候，是一个安分于女性位置的形象："唧唧复唧唧，木兰当户织。"而木兰从军的动机是别无选择的无奈："昨日见军帖，可汗大点兵，军书十二卷，卷卷有爷名。阿爷无大儿，木兰无长兄。"[2] 事实上，中国古代民间文化中的特有的"刀马旦"[3]形象，都或多或少地展现着这种万般无奈间代父、代夫从军报国的行为特征。因而，口口相传、家喻户晓的《杨家将》[4]故事中颇为著名的剧目是《百岁

---

[1] 见乐府歌辞《木兰诗》，清代沈德潜选《古诗源》，中华书局，1963年6月第一版，第326—327页。

[2] 同上。

[3] 刀马旦，京剧角色行当。"旦"行的一支，扮演武艺高强的青壮年女性；多扎靠，武打多为马战；表演兼重唱做舞。

[4] 《杨家将》：章回小说，作者不详，改编自《北宋志传》；以北宋将领杨业为原型，塑造了以杨老令公杨继业与其妻佘太君为家长的杨家将；杨家将故事中更著名的是《杨家府演义》（全称《杨家府世代忠勇通俗演义》），讲史小说，相传为明人所作；两书均以杨家的男性世系：杨令公及其子"七狼八虎"，尤其是四郎杨延昭、杨延昭之子杨宗保（穆桂英之夫）、之孙杨文广（宗保、桂英之子）的男性世序为主线，仍是"正史"写法的野史；一个有趣的事实是，以佘太君、儿媳七郎八虎之妻、女儿八姐九妹、孙媳穆桂英（《百岁挂帅》[又称《十二寡妇征西》]中的十二寡妇）为主的"杨门女将"故事，在上述两书中均为陪衬或全无踪影；杨门女将的故事多在民间话本或戏曲形式中被讲述，并渐趋完整；因此，前两部小说均以文广之子怀玉率全家归隐太行山为结，而京剧连本戏《杨家将》则多以《穆桂英挂帅》作为终结。

挂帅》和《穆桂英挂帅》（而这些段落作为京剧剧目流行，却是1960年代的事情）。那都是在家中男儿均战死疆场，而强敌压境、国家危亡的时刻，女人迫不得已挺身而出的女英雄传奇。令人回肠荡气的"梁红玉擂鼓镇金山"[1]的剧目，尽管同样呈现了战争、历史场景中的女人，但这位女英雄，有着更为"端正"的位置：为夫擂鼓助战。而《杨家将》中另一些确乎"雌了男儿"的段落，诸如"穆柯寨招亲""辕门斩子"[2]，便只能作为喜剧式的余兴节目了。这类余兴又远不如匡正而非僭越性别秩序的喜剧曲目《打金枝》[3]更令人开心写意。

当然，如果将花木兰的故事对照于法国女英雄贞德的故事，不难发现，在绝对的、不容僭越的性别秩序的意义上，中国的封建文化（或曰儒文化）较欧洲中世纪的基督教文化要宽容、松弛些。在中国的民间故事中，女扮男装的"欺君之罪"，屡屡因"忠君报国"而获赦免。从某种意义上说，在历史的改写中渐次被赋予了权力秩序意义的"阴阳"观，固然在中国文化的普遍意义上，对应着男尊女卑的性别秩序；但其间对阶级等级秩序的强调——尊者为阳、卑者为阴，主者为阳，奴者为阴，却又在相当程度上削弱、至少是模糊了泾渭分明、不容跨越的性别界限。于是，在所谓"君臣、父子、夫妻"的权力格局中，同一构型的等级排列，固然将女性置于最底层；但男性，同样可能在臣、子的地位上，被置于"阴"/

---

[1] 京剧著名剧目，又称《战金山》，表现南宋女将梁红玉，宋将韩世忠之妻；建炎四年（1130），梁红玉与韩世忠在黄天荡阻击金兵，梁红玉为之擂鼓助战，大破金兵。

[2] 京剧连本戏《杨家将》中的两出，前者说的是随父落草为寇的女将穆桂英相中了前来征讨的官军小将杨宗保，将其生擒，并在山寨中招亲；后者说的是，杨宗保与穆桂英成亲后回到宋营，却被父亲以"阵前招亲"罪，绑在辕门，不许众人劝谏；但当穆桂英率部前来之时，却只能放了宗保，并仓皇交出帅印。

[3] 京剧著名剧目。说的是唐代大将郭子仪一家功高盖世，肃宗（756—778）将其幼子郭暧招为驸马；但公主娇纵，强迫丈夫行君臣大礼；郭暧恼羞之下打了公主，却被皇帝赦免，并废公主、驸马间的君臣礼，要求女儿行夫妻礼数。

《穆桂英挂帅》

女性的文化位置之上。前现代的中国文人以"香草美人"自比的文学传统间或肇始于斯。而花木兰、贞德故事两厢对照的另一个发现,便是无论是花木兰、梁红玉、穆桂英,还是"奥尔良姑娘"贞德,她们"幸运"地跃出历史地平线的机遇,无论是在历史的记录里,还是在传奇的虚构中,其背景都是烽烟四起、强敌犯境的父权衰微之秋。换言之,除却作为妲己、褒姒[1]一类的亡国妖女,女人以英雄的身份出演于历史的唯一可能,仍是父权、男权衰亡、崩塌之际。因此,或许不难解释现代文学史上的女性写作,继"五四"新文化运动之后的又一浪出现在1940年代沦陷区。

尽管如此,中国民间文化中的"刀马旦"传统,仍透露出一个有趣的信息,那便是前现代的中国妇女,也在某种程度上被组织于对君主之国的有效认同之中。当然,如果说,"修身、齐家、治国、平天下",构成了一个好男儿的人生楷模;那么,一个女人偶然地"浮出历史地表"、为国尽忠的前提同时是为家尽孝。于是,木兰的僭越,因"代父"一说而获赦免;穆桂英"自择其婿"的越轨,则因率落草为寇的穆柯寨人众归顺宋朝,并

---

[1] 妲己,商纣王宠妃,史书与小说中纣王为取悦妲己荒淫无道,终于导致了商的灭亡;褒姒,周幽王宠妃,史书与传说中周幽王(?—公元前771)因宠幸褒姒而终至亡了西周。

终以"'杨门'女将"之名光耀千古而得原宥。似乎是国家兴亡,"匹夫""匹妇"均"有责"于此。固然,在最肤浅的"比较文化"的意义上,此"家"非彼"家"——前现代中国之"家"是父子相继的父权制封建家族,而非现代社会男权中心的核心家庭;此"国"非彼"国"——封建王朝并非现代意义上的民族国家。《孔雀东南飞》《钗头凤》与《浮生六记》[1]的悲剧绝唱,间或从另一个侧面上,揭示了女性对父权家庭,而不仅是男性的依附与隶属地位;揭示了男性(为臣、为子者)在对抗父(或代行父职之母)权时的苍白、无力。他们除了"自挂东南枝"——以死相争之外,便是得"赠""一妾,重入春梦"——"以遗忘和说谎为先导",继续苟活下去。

因此,作为中国民主革命的重要组成部分,"五四"时代最著名的文化镜像之一娜拉,在接受与阐释层面上,其身份由走出"玩偶之家"——现代核心家庭的妻子改写为背叛封建家庭的女儿／儿子,便不足为奇了。而这位由父亲之家转向丈夫之家的"出走的娜拉",也迟迟未出现在中国银幕上。中国电影初年,呈现在银幕上的,除却前现代苦情戏中的遍尝苦难的贤良女子、鸳蝴派的痴情怨女,便是飞檐走壁、来去无踪的侠女——如果说这最后一种"形象"间或僭越了性别秩序,但在影片的叙事逻辑中,她们原本便属于社会秩序之外的生存;多少类似于好莱坞西部片中的枪手,她们在秩序与僭越之间,在秩序的匡正与为秩序放逐之间(《红侠》《荒

---

[1] 《孔雀东南飞》,又名《古诗为焦仲卿妻作》,描写美且惠的刘兰芝嫁与庐江府小吏焦仲卿为妻,夫妻感情甚笃,但为焦母逼迫,将刘逐回母家,两人发誓相守,但刘再次被兄逼嫁,投水而死,焦闻之,亦"自挂东南枝"——自缢殉情,见《古诗源·卷四·汉诗》,第82—87页;《钗头凤》,为宋代诗人陆游的著名词作。《耆旧续闻卷十》载:"放翁先室内琴瑟甚和,然不当母夫人意,因出之。夫妻之情,实不忍离。后适南班士名某,家有园馆之胜。务观一日至园中,去妇闻之,遣遗黄封果酒果馔,通殷勤。公感其情,为赋此词。其妇见而和之……未几,怏怏而卒。"见龙榆生编选《唐宋名家词选》,上海古籍出版社,1980年2月新一版,第231—232页;[清]沈复《浮生六记》,今存四卷,述沈复(三白)与表姐陈芸青梅竹马,后结为夫妇,伉俪相得,却获罪翁姑,遭斥逐,死于贫病之中,后旧友琢堂"赠""一妾,重入春梦。从此扰扰攘攘,又不知何时梦醒耳!"俞平伯校点,人民文学出版社,1980年7月,第38页。

江侠女》[1]，等等）。及至作为"'五四'新文化革命之补课"的、1930 年代"复兴国片运动"及"左翼电影运动"出现之时，银幕上的女性则在都市底景上被定义为"先验的无家可归"者，不仅女儿与"家"/父之家的联结被先在地斩断或曰搁置，而且她的阶级身份亦先于她的性别身份获得指认与辨识（《野玫瑰》《神女》《十字街头》《马路天使》[2]，等等）。那一"娜拉出走于父亲之家"的场景间或闪现而过，那么它无疑已成为悲剧结局的预警（《新女性》[3]）。在此，女性的悲剧命运，已不仅用于昭示父权与男权社会的重压，同时用于书写现代中国个人主义的悲剧归途。事实上，最接近易卜生之娜拉的故事与形象，迟到地出现在战后、1940 年代的中国银幕之上（《遥远的爱》《关不住的春光》《弱者，你的名字是女人》[4]，等等）；这一次，成熟、果决的女性确乎出走现代核心家庭的"玩偶之家"，反叛于文明社会的夫权秩序。然而，再一次，女性的出走同时是一种归属的获得：她们毅然跨出"玩偶之家"，并非进入未知或空明，而是投身于名为"集体""人民"或"革命"的群体之中。再一次，对妇女解放命题的凸现，成了一种隐喻，一种询唤或整合，姑妄称之为"知识分子"——布尔乔亚、小布尔乔亚的方式。

或许可以说，在现代中国文化史上，女性/妇女解放的主题是一个不断为大时代凸现、又为大时代遮蔽的社会文化命题。如果我们姑妄沿用以

---

[1] 《红侠》，导演文逸民，默片，1929 年，友联影片公司；《荒江侠女》，导演陈铿然，默片，共十一部，1930—1931 年，友联影片公司。

[2] 《神女》，导演吴永刚，默片，1934 年，联华影业公司；《野玫瑰》，导演孙瑜，默片，1932 年，联华影业公司；《十字街头》，导演沈西苓，1937 年，明星影片公司；《马路天使》，导演袁牧之，1937 年，明星影片公司。

[3] 《新女性》，导演蔡楚生，1934 年，联华影业公司。

[4] 《遥远的爱》，编导陈鲤庭，1947 年，中央电影企业股份有限公司二厂；《关不住的春光》，编剧欧阳予倩，导演王为一、徐韬，1948 年，昆仑影业公司；《弱者，你的名字是女人》，编剧欧阳予倩，导演洪深、郑小秋，1948 年，大同电影企业公司。

《马路天使》

《神女》

"启蒙和救亡"[1]为关键词的、对中国现代史的描述;那么,同时显现出的是一个有趣的女性境遇的文化悖论。从表面看来,"启蒙"命题通常凸现了妇女解放的历史使命,但它在突出反封建命题的同时,有意无意地以对父权的控诉反抗,遮蔽了现代男权文化与封建父权间的内在延续与承袭。在类似的电影与文学表述中,女性的牺牲者与反叛者常在不期然间被勾勒为一个隐喻,作为一个空洞的能指,用以指称封建社会的黑暗、蒙昧,或下层社会的苦难。与此同时,在将"旧女性"书写为一个死者、一个历史视域中的牺牲与祭品的同时,阻断了对女性遭遇与体验的深入探究,遮没了女性经验、体验及文化传统的连续与伸延。而"救亡"的命题,似乎以民族危亡、血与火的命题遮蔽了女性命题的浮现,并再度将女性整合于强有力的民族国家表述与认同之中;但在另一侧面,经常是这类男权社会秩序在外来暴力的威胁面前变得脆弱的时刻,文学中的女性写作才得以用分外清晰的方式凸现女性的体验与困境。[2]尽管如此,经历了民主革命的中国女性,仍然身处家国之内;所不同的是,以爱情、分工、责任及义务的话

---

[1] 参见李泽厚《中国现代思想史论》,东方出版社,1987年6月。
[2] 继"五四"之后,中国女作家创作的另一个高峰期出现在四十年代沦陷区。

语建构起来的核心家庭取代了父权制的封建家庭；而强大的民族国家的询唤，则更为经常而有力地作用于女性的主体意识。

## 女人与个人的天空

从某种意义上说，现代中国女性文化的困境之一，联系着个人与个人主义话语的尴尬与匮乏。尽管"五四"新文化运动是中国历史上一场伟大的启蒙运动，但现代性话语在中国的传播与扩张，始终不断遭到特定中国历史进程的改写；不仅是余威犹在的封建文化、所谓传统中国社会的"超稳定结构"或"历史的惰性"[1]；而且是来自外部帝国主义势力的强大威胁，几代中国知识分子对中国命运与现代中国社会性质的思考，以及他们对未来中国的抉择，决定了是"科学与民主"——对强大的民族国家的憧憬和构想，而不是所谓"自由、平等、博爱"的旗帜，成了中国启蒙文化与人文精神的精髓。因此，在现代文化史上，孤独的个人始终未曾成为任何意义上的文化英雄。他们如果不是徘徊歧路的怯者，便是大时代风云中的丑角。如果说，女性作为一个性别群体的浮现，始终遭到男权与父权话语的联手狙击；那么，女性叙述所不时采取的与个人话语合谋的策略，则由于中国文化内部个人主义文化的暧昧与孱弱，成了某种有效而有限的可能。

因此，尽管自传式的写作始终是女性文学书写的重要方式之一，但它甚至无法成为一种获得指认的、哪怕是指认为边缘的声音；它更多地被指认为某种时代的症候或社会的象征。在现代中国的思想文化史上，"女性"

---

[1] 最先提出这一概念的，是金观涛、刘青峰合著的论文《历史的沉思——中国封建社会结构及其长期延续原因的探讨》，作者后来据此发展出诸多系统论述；论文原载于《历史的沉思》，北京：生活·读书·新知三联书店，1980年12月。

和"个人"一样,是一个响亮的名字,同时是一份暧昧的生存。如果说,《倾城之恋》[1]在女性的书写中成为别样的关于历史和女人的寓言;那么,在即将分娩的时刻独自挣扎在战乱中的武汉码头、在无言与孤独中悄然死在兵临城下的香港的女作家萧红,其传奇而坎坷的一生,便成就了又一份女性的启示录。[2]如果说,"个人"在酷烈的现代中国史上,显现出的不仅是新生的脆弱,而且是在"德先生""赛先生"旗帜下,一份特定的空洞与茫然;那么,女性便是在再度凸现的"女儿"身份之外的一处话语的迷宫。因此,从某种意义上说,类似关于女性与个人的话语,及其文化困境的显现,始终只是左翼的、精英知识分子话语中的一个角隅,几乎未曾成功地进入中国电影——这一都市/商业/大众文化,准确地说,是未能成为其中成功而有效的电影表达。在中国电影史(1905—1949)的脉络中,一个有趣而繁复的例证,是屈指可数的女编剧之一艾霞,提供了一部近乎于女性自陈的电影故事,但她本人却在生存与精神的双重压力下自杀身亡;作为她生命悲剧的"化装版",一代名伶阮玲玉主演了这部由男性导演蔡楚生执导的名片《新女性》。故事中的女主人公历经冲出黑暗的、压抑的父权家庭、自主命运,到再度决绝于现代"玩偶之家",走向独立的人生,并撰写了自传体小说《爱情的坟墓》,但终因无法逃脱作为男性欲望的玩物与出版业商业操作中"被看"/遭窥视的命运而自杀。这部影片尚未公映,便因触犯男权社会引发轩然大波,并最终导致了阮玲玉之死。[3]一个女性书写的"套层"故事,一个反抗的新女性回声般的毁灭/自毁的记录,似乎相当清晰地展示了女性与"个人"间的脆弱合谋,以及这合谋的破产。除却在电影史与大众文化研究的脉络中,一般人都将阮玲玉之死视为商业、

---

[1] 张爱玲著名中篇小说。
[2] 骆宾基,《萧红小传》,黑龙江人民出版社,1981年11月,第86页、第102—104页。
[3] 朱剑,《无冕影后阮玲玉》,兰州大学出版社,1997年1月,第203—289页。

明星制度之下的女性悲剧，而非新女性与父权／男权文化的悲剧撞击；它同时是1930年代左翼电影与右翼报业间的冲突。然而，这一冲突并未牺牲影片的导演蔡楚生，却最终牺牲了演员阮玲玉，便不能不说是耐人寻味。而且一如当代中国女作家素素颇具慧眼的发现，"阮玲玉之死"，与其说是抽象意义上的新女性与父权／男权文化的撞击，不如说是更为具体地表现为"五四"时代浮出历史地表的新女性与作为近代中国遗民的旧文人间的撞击。[1] 因为这些"十足新"的新女性，在历史场景中的作为远比"她"在（甚至在她们自己的）话语的呈现中来得果决、勇敢。如果说，作为一种语词性的存在，"新女性"必然面临着文化、话语的极度匮乏；那么这种匮乏间或同时意味着因规范与压抑的暂时缺失而获得自由机遇。相反，较之于"新女性"，倒是社会、文化的未死方生间辗转的个人（男人）——旧文人／新青年们，显得迷惘孱弱得多。这或许便是张爱玲、胡兰成"传奇"的别样含义所在。张爱玲的大陆电影生涯——《太太万岁》《不了情》编剧，以她特有的幽默、圆滑书写女性的委曲求全。而在战后中国的特殊语境中，国共两党的主流书写，都在以传统血缘家庭和核心家庭破碎的故事，作为社会政治动员与整合的"楔子"；而所谓"走中间路线"的文华公司的影片，则以对核心家庭忍辱负重的保全，作为对个人"天空"的固守；但毫无疑问，这"个人"的固守，必须以女性的"自我牺牲"为代价。但有趣的是，张爱玲

《太太万岁》

---

[1] 素素，《前世今生》，上海文艺出版社，1997年3月，第76—81页。

以这两部女性委曲求全的故事所赚得的版税，却用以"支付"与胡兰成分手的"赡养费"。毋庸赘言，这个通常被解读为"痴情女子负心汉"的故事中，性别角色无疑呈现为有趣的倒置。[1]

从某种意义上说，作为个人／男人而非女性的文化叙事策略，新女性的故事不仅再度被书写为男性的假面告白，而且不时成为建构个人新的归属——阶级的或民族国家的或布尔乔亚之个人的伦理叙述所必需的牺牲。正是在男性关于女性的书写中，女人——新女性，作为不堪一击的个人指称，在完成了一个反叛姿态的同时，遭到社会文化的放逐，而非自我放逐。关于女性的写作更多地被读解为社会文化的一种症候，用以指称弱者、畸零人与迷失客。同时，必然地用以指称民族或阶级的命运。化装为女人的故事，似乎是一个寓言、一处低矮的天空。

## 家国之间

新中国的建立，使女性群体全面登临了久遭拒绝与放逐的社会舞台，一蹴而挣脱了暧昧无名的历史地位。几代人的梦想成真，社会主义中国以空前强大、统一的民族国家的形象面世。旷日持久的社会、文化思想教育运动，在建立社会主义意识形态的同时，确立起空前的强大有力的"爱国主义"文化政治认同。而遭围困、被封锁的国际环境则加强了这一特定的民族国家的向心力。这无疑是中国近代史以来一次以民族国家的名义所实现的空前有力而有效的文化、政治整合。在当代女性文化史上，第一次，来自国家的询唤与整合先于对家庭的隶属与归属到达女性。但这一次，解放的到来并不意味着、至少是不仅意味着她们将作为新生的女性充分享有

---

[1] 胡兰成，《民国女子》《永佳嘉日》，《今生今世》下卷，三三书坊，1990年9月16日，第273—306页、第441—478页。

自由、幸福；而意味着她们应无保留地将这自由之心、自由之身贡献给她们的拯救者、解放者——共产党人和社会主义、共产主义事业。她们唯一的、必然的道路是由奴隶而为人（女人），而为战士。她们将不是作为女人，而是作为战士与男人享有平等的、无差别的地位。

这或许是花木兰作为一个女性境遇之隐喻的另一节点。在《木兰诗》中，木兰十二年的军旅生涯，只是这样几句简约而华美的诗句："万里赴戎机，关山度若飞。朔气传金柝，寒光照铁衣。将军百战死，壮士十年归。"诗章的简约，间或由于此处无故事——更为准确地说，是此处的故事太过熟稔，它已在无数的男人的战争中被讲述。然而它所约略了的或许正是此间一个女性僭越者所首先面临的现实：陌生的男性世界，其间的秩序规范、游戏规则；一个"冒入"男性世界的女人、一个化装为男人的女人可能遭遇到的种种艰难困窘与尴尬不便。相反，《木兰诗》以盈溢的口吻详述的是木兰的归来："……开我东阁门，坐我西阁床。脱我战时袍，着我旧时装。当窗理云鬓，对镜贴花黄。出门看火伴，火伴皆惊忙，同行十二年，不知木兰是女郎。"于是，在木兰那里，男装从军与女装闺阁，便成为清晰分立的两个世界、两种时空。东阁之门，清晰地划开男性的社会舞台与女性的家庭内景。然而，对于新中国女性来说，她们甚或没有木兰这样的"幸运"。强有力的社会询唤与整合，将女性这一性别群体托举上社会舞台，要求她们和男人一样承担着公民的义务与责任，接受男性社群的全部行为准则，在一个阶级的、无差异的社会中与男人"并肩战斗"；而在另一方面，则是被意识形态化的道德秩序（崇高的无产阶级情操与腐朽没落的资产阶级生活方式）的强化，在将家庭揭示、还原为社会组织的基本单位的同时，对以婚姻为基础的家庭价值的再度强调。在不可僭越的阶级、政治准则之下，婚姻、家庭被赋予了并不神圣、但无比坚韧的实用价值；而女人在家庭中所出演的却仍是极为经典、传统的角色：扶老携幼、生儿育女、相夫教子，甚或是含辛茹苦、忍辱负重。一个

耳熟能详的说法:"双肩挑"[1],准确地勾勒出一代新中国妇女的形象与重负。

而一场理应与妇女的社会解放相伴随的女性之文化革命的历史缺席,不仅造成了新女性对自己的社会角色的茫然困顿,而且使得性别双重标准仍匿名占据着合法的历史地位。在这一简单地否定性别差异、以阶级阵营为划定社会群落之唯一标准的历史时期,女性所面临的问题不仅是女性的阶级身份仍是参照

《花木兰》

其父、夫来确认的,而更大的问题在于,在这一以男性为唯一规范的社会、话语结构中,解放的妇女再次面临无言与失语。除却一个通常会作为前缀或放入括号的生理性别之外,她们无从去指认自己所出演的社会角色,无从表达自己在新生活中的特定体验、经验与困惑。因此她们必然遭遇着彼此分裂的时空经验,承受着分裂的生活与分裂的自我:一边是作为和男人一样的"人",服务并献身于社会,全力地,在某些时候是力不胜任地支撑着她们的"半边天";另一边则是不言而喻地承担着女性的传统角色。在"铁姑娘"与"贤内助"之间,她们负荷着双重的、同样沉重而虚假的社会角色。而这双重角色同样获得了传统文化的支撑,获得了其有力而合法的表述。

在家国之间。尽管和男人一样,对于女人,对国——共产党、无产

---

[1] 官方女性刊物与妇联组织常用语,特指妇女同时肩负着社会责任与家务劳动。

阶级、共产主义事业的献身与忠诚是首要的与先决的；但和男人不同的，是在不言之中，女人仍对于家庭负有依然如故的、不容忽视的义务。如果说，在现实生活中，"为国尽忠"事实上已占据了女性的生命的主部；那么，公开的与潜在的性别双重标准，作为话语构造与行为准则，仍造成了女性分裂冲突的内心体验与内疚负罪式的心理重负。这是些"不曾别离家园的女英雄"[1]。从某种意义上说，在革命营垒内部，"阶级的兄弟姐妹"式的和谐平等的社会景观与话语构造，除却遮蔽了双重标准的存在外，同时将潜藏在文化内部的欲望的驱动与语言更为有力地转化为社会的凝聚力与向心力。换言之，一个以民族国家之名出现的父权形象取代了零散化而又无所不在的男权，成了女性至高无上的权威。

## 书写性别

陈顺馨君在对"十七年"文学所作的深入而详尽的研究中指出：当我们对这一时期的文学进行"叙事话语的考察时，不难发现主导的叙事话语只是把'女性的'变成'男性的'，貌似'无性别'的社会，文化氛围压抑着的只是'女性'，而不是性别本身，而突出的或剩下的'男性'又受到背后集'党''父'之名于一身的更高权威所支撑，成为唯一认可的性别标签。当男性成为政治的有形标记时，具有权力的男性话语所发挥的就不仅是性别功能，也有意识形态功能。意思是说，传统的男／女的支配／从属关系其实没有消除，而是更深层地和更广泛地与党／人民的绝对权威／服从关系互为影响和更为有效地发挥其在政治、社会、文化、心理层面上的作用"[2]。因此，不仅叙事性作品（小说、电影、叙事诗）中男性英雄形象仍作为先驱

---

[1] 陈顺馨，《中国当代文学的叙事与性别》的序言，《女性主义批评与中国当代文学研究》，北京大学出版社，1995年4月第一版，第22页。

[2] 同上书，第87—88页。

者与引路人——在《白毛女》中，是已成为共产党八路军战士的昔日恋人大春，将喜儿领出了潮湿阴暗的山洞，引向光明幸福的新生；在《红色娘子军》中，是共产党人洪常青将女奴琼花赎出水牢，指点她走向革命，并一步步教诲她成长为英雄。

不仅如此。在工农兵文艺的叙事性作品中，"女性"作为注定被弃置、被改写的"品质"与特征，同时作为一种本质主义的、不容置疑的"修辞"，充斥在关于民族、国家的叙述之中，并且开始成为某种必须而有效的"神话"符码。作为人物的性别身份，它更多地被用作革命的"前史"，用作人民、"个人"与党、共产党人的历史际会之前的长夜隐喻，用作被压迫阶级历史命运的指称。而在革命的场景中，仍可以"合法"保有的女性身份是历尽苦难而无穷奉献的母亲——神话故事中的大地母亲，子弟兵之母：人民、祖国、土地，以及深明大义的岳飞之母式的娘亲；是被侮辱与被损害的无助的女人；是女儿——纯白无辜的牺牲与献祭——充满了活力与憧憬，充满了可能与未知。对她们父兄般的庇护或淫荡邪恶的欲望，成全或阻挠她们对爱情幸福的追求向往，便构成光明王国与黑暗王国的殊死搏斗，构成了对权威的阶级与历史话语的再印证；而她们对男性、对人生道路的选择，因此而可能成为某种象征和社会寓言；同时，故事中可辨认的另一类女性角色，是集荡妇、女巫于一身的敌手，至少是旧势力、旧习俗的化身与爪牙。

其间最富活力的或许是女儿／少女（确切地说是农家少女）们的形象：从喜儿（歌剧、电影《白毛女》）到二妹子（《柳堡的故事》），从春兰（长篇小说、电影《红旗谱》）到琼花（电影《红色娘子军》）、高山（电影《战火中的青春》)[1]，少女的形象仍作为象征意义上的"名花无主""待字闺中"——以其未知与悬置的位置负荷着某种社会、历史、时代的叙事。有

---

[1]《战火中的青春》，导演王炎，1959年，长春电影制片厂。

《战火中的青春》

趣之处在于,当类似的少女形象在叙境中出演女性身份时,她们便仍处于经典的客体位置之上,成为他人行为及意义的对象;她们唯一可能选取的行动是对爱情与幸福婚姻的追求(事实上,这是女性生命中绝无仅有的一次性的权限、某种青春的特权。甚至在封建文化中,它亦可能在"才子佳人"故事中成为网开一面的特例:《西厢记》《牡丹亭》或可为证)。而主体地位的获取,则意味着对"女性"的超越与弃置,现代版的花木兰——高山的故事因此而意味深长。

从某种意义上说,文化的压抑行为,不仅是最为有力的建构手段之一,而且正是放逐行为自身将被逐者构造为此文化重要的内在元素。在当代中国文化实现其对"女性"压抑的同时,"女性"成了某种空位,成为某种有效的社会象征。不仅"党—母亲""祖国—母亲"式的意识形态修辞方式,成功地映衬出"父之名"的神圣;而且"严父慈母"式的人物意义格局,也在革命战争叙事中成为构造革命大家庭表象的重要手段。于是,某种本质主义的女性表述,成就了一种不可或缺的文化功能,一个男人、女人或象征物均可占据的空位。一边是女奴—女人—战士的叙述模式,其间"女性"是一个必须渐次消失、终于隐匿的特征标识;一边则是无所不在的"女性"、母爱的光辉润泽着革命经典叙事的肌理。"她"不仅可以是党、祖国、人民、土地,不仅可以在"没有共产党就没有新中国""人民,

只有人民才是创造世界历史的动力"[1]的双重权威话语中，在党、军队/人民——拯救者/被拯救者的动态模式中，发挥丰富而迷人的功能作用；而且可以在革命大家庭表象的任何一位耐心、细致、充满爱心与呵护的政治领导人身上显露其身影。关于"女性本质"的众多的正面与负面的表述便在多重意义上为新中国政治、文化所借重。

## 空洞的能指

毋庸置疑，在革命经典电影的制作中，改编自女作家杨沫的同名长篇小说的电影名作《青春之歌》[2]是最为有趣而重要的作品之一。崔嵬导演的影片《青春之歌》无疑是社会主义现实主义电影的范本之一。假若剥离作品产生的历史语境，人们或许会立刻将这部故事指认为女性的成长故事（事实上，小说原作也确有着相当充裕的作者自传的成分在其中）。然而，在作品写作并出版的年代，这一突出特征却始终是一种匿名的存在。尽管从接受的层面上看，其女性自传的因素无疑是电影/小说在中国城市观众/读者受到持久而热烈欢迎的因素之一；但在话语层面上，"女性"是一个不可见的、遭潜抑的身份，同时是一个重要而灼然的"空洞的能指"。在此，"女性"是作为"知识分子"这一特定的社会身份的隐喻而获得其指认与表述的。[3]这无疑是一种有趣的政治历史的修辞方式（尽管这一修辞方式并非始终有效）。

事实上，毛泽东时代主流意识形态中关于知识分子的话语与传统意识

---

[1] 毛泽东，《论联合政府》，《毛泽东选集》，第 1031 页。

[2] 《青春之歌》，导演崔嵬，改编自女作家杨沫的同名长篇小说，1959 年，北京电影制片厂。

[3] 何晓，《〈青春之歌〉：大跃进的产儿——群英会上访崔嵬》，《文汇报》，1959 年 12 月 5 日；参见笔者《〈青春之歌〉历史视域中的重读》，《电影理论与批评手册》，科学与技术文献出版社，1993 年，第 199—217 页。

《青春之歌》

形态中关于女性的话语间，始终存在着微妙的对位与等值。如果说，女性的地位与意义是依据她所从属的男人——父、夫、子来确定的；那么，知识分子的地位与意义则是由他所"依附"的阶级来定义的。[1]如果说，女性是既内在又外在于男权文化的存在，是一种不可或缺、却可疑而危险的力量；那么，这也正是知识分子之于社会现实中的角色。[2]如果说，在经典意识形态中，女性的负值表述为稚弱、无知、易变而轻狂；那么，这也正是知识分子之为一种"典型"的类型化特征。[3]于是，以一个女人的故事和命运，来隐喻知识分子的道路便成为恰当而得体的选择。《青春之歌》中，女性命运与知识分子道路，在意义层面上作为象征的不断置换，成为影片最为重要的文本策略之一。在作品产生的年代里，《青春之歌》绝非一部关于女性命运或曰妇女解放的作品，不是故事层面上呈现的林道静的青春之旅，其中的女性表象再度成为一个完美而精当的"空洞的能指"；在历史的指认视域中，小说真正的被述对象是资产阶级、小资产阶级知识分子道路或曰

---

[1] 毛泽东，《在中国共产党全国宣传工作会议上的讲话》，1957年5月12日，《毛泽东选集》第五卷，1977年版，第406页。

[2] 毛泽东，《打退资产阶级右派的猖狂进攻》，1957年7月9日，同上，第440页。

[3] 毛泽东，《坚定地相信群众的大多数》，1957年10月13日，同上，第492页。

思想改造历程。《青春之歌》由是而成为工农兵文艺作品序列中一部十分重要的寓言式文本,它呈现了一个个人主义、民主主义、自由主义的知识分子改造成长而为一个共产主义者的过程,它负荷着特定的权威话语:资产阶级、小资产阶级知识分子(女性)只有在共产党的领导下,历经追求、痛苦、改造和考验,投身于党、献身于人民,才有真正的生存与出路(真正的解放)。这并非一种政治潜意识的流露,而是极端自觉的意识形态实践。一如影片的导演崔嵬所言:"《青春之歌》通过林道静的典型形象,通过她的经历,指出了知识分子应走的道路,指出了小资产阶级知识分子只有在党的领导下,把个人命运和大众命运联结起为才有出路。"[1]事实上,在"十七年"主流艺术的诸多"历史教科书"中,《青春之歌》充当着一种特殊的读本:一部知识分子的思想改造手册。如果说,杨沫的《青春之歌》作为"十七年"文学的主流写作范本之一,展示了一种关于知识分子的、文化的与社会实践的规范;那么,这一特定的政治修辞学方式,同时在不期然间揭示了女性与知识分子相类似的社会边缘地位。换言之,《青春之歌》为我们展现了一处被成功地组织于某种中心建构之中的边缘叙述;或者说,这是某种边缘处的中心叙事。

### 否定欲望的"欲望动力学"

事实上,在经典的社会主义意识形态之中,阶级差异成了取代、阐释、度量一切差异的唯一社会存在;因此,在工农兵文艺中,阶级的叙事不断否定并构造着特定性别场景。此间,一种重要的意识形态话语或曰不言自明的规定,将欲望、欲望的目光、身体语言,乃至性别的指认,确定为"阶级敌人"(相对于无产者、革命者、共产党人)的特征与标识;而在

---

[1] 何晓,《〈青春之歌〉:大跃进的产儿——群英会上访崔嵬》,《文汇报》,1959年12月5日。

革命的或人民的营垒之内,则只有同一阶级间的同志情。因此,在工农兵文艺中,被指认的欲望与"爱情"的叙事,是地狱的大门、罪恶的渊薮,是骗局与陷阱,至少是网罗、堕落与诱惑。在《青春之歌》中,这便是集封建买卖婚姻、国民党恶势力、男性的淫邪欲望于一身的人物胡梦安,对女主人公林道静的无耻企图与迫害;是地主之子、"胡适之的大弟子"(在彼时的历史语境之中,这是不容置疑的"国民党走狗文人"的指称)余永泽在迷人的爱情言词下卑鄙的占有欲("你是我的!"),这种爱情的最好结局是乏味而庸俗("烙饼摊鸡蛋"式)的家庭主妇的生涯。

从某种意义上说,小说《青春之歌》所呈现的女性叙述的匿名性,颇具症候性地展示了新中国女性文化的微妙境遇。如果说,"时代不同了,男女都一样",在倡导、实践新的社会平等的同时,成功遮蔽了女性的社会性别,似乎女性的生存仅存于生理性别的层面上;那么,作为种种有效的意识形态话语的重要组成部分,女性的和关于女性的叙事,又不断地在借重关于女性社会性别的话语(诸如"女性"与"弱者"、与"知识分子"的相类)的同时,放逐性别——身体的和欲望的叙述和语言。然而,一如放逐始终是一种有效的命名,尽管在工农兵中,任何欲望与身体的叙述,如果不是反动、腐朽、没落的资产阶级文化,至少是被禁止的"自然主义"劣迹;但在"纯洁"的、事实上无所不在的性别叙述中,欲望仍潜在地充当着叙事的助推。女人—男人的经典关系式仍先在地提供着叙事的与意识形态运作的"经济"模式,以女人在男人间的"交换"、移置来"真实地再现"时代与历史,仍是工农兵文艺的叙事母题之一。这便是在工农兵中尴尬而依然迷人的"爱情故事"。在《青春之歌》中,女主人公是通过对爱情、不如说是情爱——一己私欲——的弃置而迈开投向革命的第一步。毋庸置疑,在小说《青春之歌》之中,真正的爱情故事并非被指认为"爱情"的林道静、余永泽的"浪漫之恋",而是林道静与共产党人卢嘉川之间的恋情。这是因未曾表白、未曾牵手而极为纯洁的感情;在两人的共处之中,它甚至未获

指认；因为彼时彼地，它与其说是作为一个美丽的爱情故事，不如说作为一个寓言：不是一个女人遭遇到了令她倾心的男人，而是一个迷惘的知识分子遭遇到了共产党人、革命的启蒙者与领路人。然而，一如工农兵文艺的革命经典影片《红色娘子军》，此间不仅潜在的性别秩序（男人／女人、尊／卑、高／下、启蒙者／被启蒙者、领路人／追随者）仍当然地提供着叙述与接受的合法性，而且几经遮蔽、深藏不露的欲念仍是女主人公行动的动力之一。[1] 因此，这"没有爱情的爱情故事"一经确立，凭借它而表述的意识形态话语亦获得了再度引证之后，它便必须以历史暴力剥夺的表象，完成对"爱情"、欲念对象的放逐。当林道静对卢嘉川的爱终于发露于言表(狱中诗作)、并最终读到了后者的唯一一封情书／遗书时，卢嘉川"早已葬身雨花台了"。而对于吴琼花的至高的考验，是目睹爱人葬身在敌人的火堆之中。借此，遭放逐的与其说是"爱情"本身，不如说是"身体"。放逐欲念与"身体"，不仅是为了成就一份克己与禁欲的表述，同时是为了放逐爱情、爱情话语可能具有的颠覆性与个人性。欲念、爱恋对象的牺牲（消失），造成了欲望的悬置，进而成了投身革命事业的驱动；类似爱情故事因之而成了一种重要的文化整合方式：以纯洁的女儿之身献身于伟大的共产主

《李双双》

---

[1] 影片《红色娘子军》男女主人公的爱情线索经六次修改之后，完全被删除，参见《谢晋谈艺录》，上海文艺出版社，1991年2月，第201—204页。

义事业。从某种意义上说，正是类似叙事有效地粉碎了"五四"新文化运动以来，女性与"个人"、女性与"身体"间的有限而有效的文化合谋。尽管在特定的历史时期，接受层面的情形要复杂得多。

作为工农兵文艺特有的历史断代法（以共产党人的出现、人民军队的到来为唯一的、绝对的"创世纪"），"爱情故事"在"民主革命的历史阶段"中仍具有相对的现实合法性，同时它仍为社会主义现实主义文学所要求的复杂情节所必需；但类似作为非主要情节的"爱情故事"，同样必须放逐"身体"（事实上，这正是工农兵文艺对其源头——民间文化——的重要改写之一），或必须约束在婚姻的情景与前景之中。影片《白毛女》中喜儿与大春早有父母允诺的婚约；而呈现为解放区好生活的幸福结局，则是喜儿大春双双田中劳作，此时喜儿的白发已成妻子的发髻。阶级、政治整合的需要，再度成为对家庭、婚姻制度的强化。因此1960年代最为著名的影片《李双双》中的一句戏言——"先结婚后恋爱"——才流传甚广、历久不衰。甚至在工农兵文艺的极端形态"文革样板戏"中，鳏寡孤独的主要英雄形象中的成年女性，仍必须以门楣上的一纸"光荣人家"表明其婚姻归属。[1]在"十七年"及"文革"文学中，我们遭遇到的，确乎是"不曾离别家园的女英雄"。

## 重写女性

如果说，当代中国女性之历史遭遇呈现为一个悖论：她们因获得解放而隐没于历史的视域之外；那么，另一个历史的悖论与怪圈则是，她们在重获自己的性别身份与有限的表达空间的同时，经历着一次历史的倒退过

---

[1] 门楣上的光荣人家表明女主人公的丈夫是职业军人，这样她既有所归属，又合理地解释了其配偶的缺席。

程。从 1976 年尤其是 1978 年以后，伴随着震动中国内地的"思想解放运动"与一系列社会变革，在一个主要以文学形态（"伤痕文学"、政治反思文学）出现的、有节制的历史清算与控诉之中，女性悄然地以一个有差异的形象——弱者的身份——出现在灾难岁月的视域中，成为历史灾难的承受者与历史耻辱的蒙羞者。不再是男性规范中难于定义的解放的妇女，而是男权文化中传统女性规范的复归与重述。似乎当代中国的历史，要再次凭借女性形象的"复位"，来完成秩序的重建，来实现其"拨乱反正"的过程。在难于承受的历史记忆与现实重负面前，女性形象将以历史的殉难者、灵魂的失节者、秩序重建的祭品，背负苦难与忏悔而去。甚至关于张志新[1]——"文革"十年、十亿人众之中鲜有的勇者、鲜有的抗议者、女英雄——的叙事话语也是："只因一只彩蝶翩然飞落在泥里，诗人眼中的世界才不再是黑灰色的。"[2]

此间，工农兵文艺的重要形态之一：革命情节剧电影的始作俑者与集大成者谢晋的电影序列便显得耐人寻味。1978 年，谢晋的新作《啊！摇篮》，在"重写"女性的意义上，可以被视为一个有趣而重要的标识。似乎是一个特定时代性别文化的逆转，或一种历史、文化叙述的"倒放"，《啊！摇篮》与谢晋 1960 年的经典作品

《啊！摇篮》

---

[1] 张志新，"文革"期间上书中共中央，揭示"文革"中种种暴行的女共产党员；被逮捕入狱，始终不服罪，被处死刑。
[2] 雷抒燕，《小草在歌唱》，《新时期诗歌选》，漓江出版社，1986 年 6 月，第 98 页。

《红色娘子军》（后者在"文革"时代成就了"革命样板戏"的两个版本：舞剧与京剧《红色娘子军》）成为一组叙事序列、性别文化与意义互逆的参照文本。两部影片因由同一个女演员（祝希娟）来出演女主角，而更加凸现了这种性别角色转换、重写、甚或女性文化"轮回"的意味。如果说，影片《红色娘子军》成就并完善了新中国关于女性经典话语的电影版——由女奴/女人到（女）战士/（女）英雄；那么《啊！摇篮》便将这一关于"真理"与"规律"的叙事，还原为一个特定时代的"历史"叙事，并成就了一部类似叙述的倒装版。故事开始的时候，影片的女主人公是一个男性战斗部队的指挥官，在烽火前线冲锋陷阵，果决、勇敢、粗鲁；以一次转移军中幼儿园的"任务"为契机，影片以谢晋式的温情与煽情呈现这个在战争和苦难中"异化"的女人的母性萌动与女性复归。于是，影片结束时，这个怀抱着孩子的女人，满怀深情、不无羞涩地目送男人奔赴烽火前线——毫无疑问，"她"/女人将留在后方，作为母亲和妻子，留在孩子们身边。几乎可以将其读作一个寓言或宣言：如果说，毛泽东时代曾以革命/阶级解放的名义使女人登临社会历史的主舞台；那么，伴随新时期的开始，"历史"则再度以人性/解放的名义要求女性由社会历史的前台/银幕的前景退回后景。在这个象征意味颇丰的后退动作中，社会生活的广阔前景、历史空间再度归还给男人。尽管出现在影片结局中的核心家庭样式，仍是革命经典电影中的异姓者、非血缘的一家，但作为"十七年"叙事模式的反转，不再是被历史暴力撕裂的家庭将女人抛出了传统的轨道、投入了历史的进程；而是通过家庭的重组"回收"了离轨的女人。作为新时期主流电影的重构，女性表象的复位实践着新的主流意识形态要求。继而，谢晋于1979年引发了巨大的"社会轰动效应"的影片《天云山传奇》，则大致完成了"新时期"中国主流电影的性别、也是政治的叙事模式。这是一个男人和三个女人的故事。事实上，影片的男主角——共产党烈士之子（红色的血缘印记）、知识分子型的共产党人、1957年共产党反右运动中的牺

牲品,充当了影片里在灾难历史中蒙难的圣徒与新的文化建构中的英雄角色;那么,三个女人:冯晴岚,他的妻,忠贞不贰、忍辱负重、相濡以沫的妻,则在出演女性的、也是"传统中国的美德"的同时,成为影片中可见的历史暴力的实际承担者,因而成了为"她的男人"遮风避雨的一堵墙、一柄伞。而在影片的"大结局"中,她则在"黎明时分"——新时期开端处——安然辞世,留给我们一座新坟。作为一个被历史暴力夺去了生命的"好女人",她负荷着彻底否定"文化大革命"、乃至1955年[1]以降50年代到70年代的权威结论与政治潜台词;作为一具尸体、一座坟茔,她以绝对界标的意义,清晰地划开了"文革"与"新时期",或者说是毛泽东时代与邓小平时代这两个异质性阶段,从而阻断了我们的历史追问视野;而男主人公的蒙难与复出,则传达着"社会主义"历史及其政权的逻辑延续。另一个女人,影片第一女主角宋薇,他昔日的恋人,则在这段"历史故事"中出演着被欺骗、因而无辜的叛卖者与历史暴力的帮凶角色,成了1970、1980年代之交历史忏悔、反思主题的背负者;但她的行为却仅仅是有负于爱情的忠贞,因而无从忏悔于"大历史";但正是这个人物成为影片唤起并整合社会认同的形象。在这个人物身上,谢晋电影、也是新时期中国的社会主流文化改写了其性/政治叙述的逻辑/规则:如果说,在革命经典电影/革命情节剧中,欲望/性/性别成为潜在的、不可见的叙事动力学依据;那么,在新时期的主流电影中,则是欲望/性/性别的故事成为政治、历史叙述的载体与包装。于是,一种特定价值呈现,或曰惩戒手段,表达为"正义者"的家庭完满、欲望达成;而非正义者,则是家庭破碎、孤家寡人。[2]如果说类似叙事模式的改写,旨在规避"十七年""文革"与

---

[1] 在1979年以后的文学艺术作品中,政治历史反思,以1955年为上限,否则类似清算将构成对体制的质疑。

[2] 真正完满了这一"谢晋模式"或曰谢晋式的"想象性解决"的是出品于1987年的影片《芙蓉镇》。在影片中,女主人公的历史控诉化为一声呼喊:"还我男人!"而对反面角色的宣判则是淡淡的一句:"还没结婚吧?"

新时期间的时代断裂（意识形态及体制）与延伸（政权、政党）间的深刻矛盾；那么，它同时成为有力的重写／重新规范性别秩序的过程。这在第三个女性角色身上获得了明确的显现。作为这个中年人故事中唯一的年轻女性，周瑜贞最初扮演的，是古典叙事中的送信人，她不仅在这个事实上是"四角恋爱"的故事中充当捎书递信者，而且在影片的意义网络中扮演"新时代的报春者"。但有趣的是，一旦主体（政治的与爱情的）叙事完成，她便一洗个性鲜明、独立不倚的"新"新女性色彩，在造型、叙事及画面空间上，接替了那个作为殉难者埋入新坟中的妻子的位置，俨然一位贤德且深明事理的旧式新妇。在这部影片中，尽管是女人充当了"文本内的叙事人"，但她们的意义与价值无疑参照相对男人／社会政治的功能予以界定。她们遭劫难、被审判，她们背负、罹难、受罚，这一切都为了男人于历史中获救，并获得赦免。她们作为女人出现在历史的视野中，是为了再度被逐出历史场景之外，通过这放逐式，人们（男人）将得以放逐历史的幽灵，并在想象中掩埋灾难时代的尸骸。凭借三个女人，男性主人公作为历史中的英雄／主体，却又毫发无伤地穿越历史风暴，继续主导着新的历史的进程。

## 历史的怪圈

从某种意义上说，谢晋电影作为成功穿越并衔接意识形态断裂的主流电影，其自身刚好呈现了"新时期"中国女性文化、也是整个新时期文化的重要症候。即，所谓"进步"／"倒退"、"解放"／"压抑"间的叙事悖谬。如果说，1979年席卷并彻底改观了中国社会的"思想解放运动"，推进着新的"现代化"进步过程，那么至少对于女性（同时对于劳动阶层）来说，这却是一次由隐讳到公开、由文化到现实的历史"倒退"要求，是从差异／女人／他者／客体，到"第二性""次等公民"，直至"全职太太"与"下

岗女工"[1]的复现。然而，如果说，这无非是再度推进的现代化进程凸现了所谓"启蒙话语"的裂隙，那么，对于当代中国，问题并非如此"简单明了"。事实上，当代中国女性文化的悖谬，始终是一份阶级与性别（或许还应加上城乡与地域）相关现实及其话语的怪圈。如果说，新时期的（男性知识分子的）性别话语，揭示了1949至1955年间社会妇女解放所包含的国家暴力因素（对"闲置"的妇女力的"强行"征用），以及简单地否定性别差异对女性文化空间的压抑与消解；那么它随即获得的、似乎有力而天然的依据，是城市女性群体（尤其是处于社会中上阶层的女性）对类似公然"倒退"的默许、甚至肯定；是伴随性别差异的重提与强化，女性文化（首先是女作家群与女导演群）的迅速崛起与繁荣。类似叙述，在部分地揭示了当代中国历史的某一角隅与真实的同时，构成了一种巨大的历史与现实遮蔽。

如果说，毛泽东时代空前规模的妇女解放运动，确乎包含着施于女性的历史暴力因素；那么，正是这同一暴力因素，彻底击毁了旧有的父权、夫权体系，使女性群体得以全面登临社会舞台。如果说，确有人深刻而痛切地体会了这暴力的因素，那么，"她"很可能是彼时现实与"新时期"男性想象中的中产阶级或曰布尔乔亚知识妇女。[2]而在1949至1979年的中国，使中国妇女不堪重负的，显然不仅是（如果不用"不是"这样简单的否定）她们新的社会角色与社会义务——因为毋庸置疑，每一个民族国家在实现其工业化的过程中，都必然包含着诸多暴力与残忍的因素，它不单单施于女性；此间尚有（如上所述）社会公民与贤德主妇间的角色叠加

---

[1] 1990年代起，各类期刊杂志，尤其是商业通俗类型的杂志开始连篇累牍地讨论"全职太太"问题，而与此同时，伴随着对国有大中型企业的改造——私有化过程，下岗女工成为最引人注目的社会问题。

[2] 1978年以降，在阶级归属意义上的劳动妇女基本从文学艺术术语中消失，取而代之的是城市知识女性。

所要求的双重付出。拒绝正视并承认家庭劳务是社会化生产中的重要组成部分，却天经地义地将其派定为女性的分内之事，则不仅是被"男女都一样"的文化所遮蔽了的差异事实，而且或许是更真切的施于女性、仅仅是女性的国家暴力因素。新时期"女性文化"的崛起，确乎可以作为新的解放莅临的明证，但它无疑是昔日妇女解放之精神遗产的显影。因此它立刻成为一种反叛的形象与声音："女人不是月亮，不靠反射男人的光辉来照亮自己。"[1] 但也正是在所谓"女性文化"的名义下，以差异论为其合法前提，种种针对女性的歧视与压抑性话语纷纷出台。如果说 1976 至 1979 年之间，中国社会经历着一次新秩序的重建；那么，似乎这一新秩序的内容之一是男权的再度全面确认。而伴随改革开放及商业化进程的加快，男权与性别歧视也在不断地强化。女性的社会与文化地位经历着由缓慢而急剧的坠落过程。在此，一个不断被遮蔽或有意无视的因素是，毛泽东时代，以阶级文化取代并借重性别文化，是一种重要的政治、文化策略；那么，新时期，性别（或曰女性）文化的浮现却即刻成为遮蔽新的阶级构造与阶级分化的屏障。

### 再度被遮蔽的性别话语

一个有趣的事实是，1970、1980 年代之交的中国，在精英知识分子的话语中，被描述为"五四"时代的一个对仗工整的对偶下句。女性群体（尽管这无疑是一种遮蔽其间阶级差异的陈述）的文化崛起，再次伴随着中国向着世界/西方敞开国门的历史进程。然而，尽管在同一话语系统中，男人和女人同样被描述为"无产阶级文化大革命"—— 一个父权、极权时

---

[1] 引自白溪峰所作的话剧《风雨故人来》，1979 年在北京演出时曾引起轰动与争鸣；《白溪峰剧作选》，中国戏剧出版社，1988 年 10 月，第 137 页。

代的牺牲品和反抗者,描述为"新时期"同一次"历史性的弑父行为"的参与者;但显而易见,这一次,至少在精英知识分子的群体中,男人和女人,并未能如同"少年中国之子"和"'五四'之女"那样结为全方位的伙伴与同谋。在1970、1980年代的社会与社会文化的重构过程中,女性(知识分子)的主体表达,呈现为破碎与断裂。作为"知识分子",她们认同于男性知识分子的社会选择;不仅如此,新时期初年,中国文坛上最为引人注目的女作家群,事实上充当了1980年代精英知识分子话语至为有力而有效的构造者。如果说,这一话语序列的主体,是启蒙话语的当代中国版,是人道主义、潜藏在"爱"的叙述下的"人权"字样与"人的解放"的命题;那么不仅这一历史关于"人"的叙述,已然先在地被赋予了一个男性的形象;不仅在男性(甚至女性)的叙述中,这一"灾难历史"的主体与英雄已明确地被书写为男性;而且类似叙述作为一种有效的策略,其主旨与真意,在于"告别革命",或更为直白地称之为"结束毛泽东时代"。于是,那一时代成为被清算、被告离的对象,而"妇女解放"与男女平等等若干重大社会举措,则在这一清算中,被剥夺了历史与文化的合法性。

作为超越或弥合意识形态断裂,以强调政权连续的策略,关于当代中国的历史清算,选择了一种通俗并有效的社会共识,便是所谓的"代价论"(或曰"学费说")。作为一种主流话语,它将当代中国历史中失误与创伤指称为到达黄金彼岸必付的"代价"或有意义的"学费";于是,"代价"成了"错误"的一个委婉的代称,成为一份轻松而无须深究的历史判决。此间,隐身搭乘"思想解放""拨乱反正"之"顺风车"的男权文化,开始由隐讳而公开地以"代价"为题来讨论当代中国的妇女解放。[1] 心照不宣地,妇女解放、妇女平等权利的获得,城市妇女的普

---

[1] 郑也夫,《代价论:一个社会学的新视角》,生活·读书·新知三联书店,1995年4月,第68—75页。

遍就业，成了一个如同大跃进式的"历史错误"，甚或荒诞喜剧，必须、至少是应该予以"纠正"。

此间，一种匿名且不无偏颇的关于"知识分子伦理"的讨论，为所谓"知识分子品格""特立独行的形象"与"独立人格"设定了一个单一而含混的参照系：与"官方"的相对位置与关系。于是，"与官方合谋"成了知识分子的耻辱，甚或不赦之罪。此处的"官方"可以涵盖政权、政党、体制，政治权力中心，而并不包含对意识形态国家机器与社会机构的思考；更多的时候，这所谓"官方"，只是一个想象中的、铁板一块的暴力/权力机器。尽管整个1980年代，持有不同立场的知识分子群体几乎毫无例外地隶属于国家体制，置身于国家的政治/学术/教育机构之内；尽管1979年以降，所谓官方——国家权力与主流意识形态自身——经历着不间断的变迁与自我分裂。毋庸置疑，类似精英知识分子的话语构造与自我"神话"，将女性知识分子的主体表达推入了一个尴尬的困境之中：由于中国妇女解放确乎是"官方"推动并完成的，并且妇女权利的维护仍在相当程度上依赖于官方体制（全国"妇联"及有关系统）；于是，坚持妇女解放或男女平等的话题，便可能染有"与官方合谋"的嫌疑，而且难于在女性的性别立场与男性知识分子共享的"告别革命"的立场选择间，剥离出对中国革命与中国妇女解放历程的另类评判。而作为所谓"启蒙话语多重性"的一个典型例证，正是线性历史观中的"进步"叙述、历史阶段论及人道主义者的"人类"视野及高度，加剧了女性主体显现与表达间的困窘。几种颇为通俗并流行的说法是，中国妇女解放"超前"：所谓人权问题尚未解决，何谈女权？或曰对于滞后的中国历史及其现实来说，西方女性主义无疑是一种不合国情的侈谈。或曰女性的立场是一种褊狭、乃至病态——我们为何不能在"人类"的高度与视野中来思考人类/中国/中国人的苦难？于是，所谓知识分子的立场便成为一种似乎必须剔出女性立场、甚至性别身份及其话

题于其外的超越表达。而女性的表达，如若不能获得一份具有"普遍意义"的解读，便必然面对着中国"思想界""知识界"的普遍漠视与深刻敌意。而 1980 年代以来，现代主义或启蒙话语的绝对笼罩，则使得女性主义者丧失了借重、检视并解构现代性及启蒙话语多样性的文化可能与契机。

## "无性"叙述与性别场景

如果说，1970、1980 年代之交，谢晋以其改写的主流电影样式继续担当中国影坛盟主；那么，一个悄然出现的艺术电影的萌动，即此后被称为"第四代""第五代"的电影创作，则渐次形成了中国电影书写及电影文化的另一主流。

有趣的是，"第四代"导演始于 1979 年前后的创作，无疑是一度震动中国，并事实上成了"思想解放运动"先声的"伤痕文学"的电影声部；但间或由于对电影的意识形态控制始终甚于文学，间或由于第四代的书写方式直接来自 1960 年代苏联的政治电影，间或由于"伤痕文学"的社会控诉之外，第四代导演们凸现了"人道主义"书写，因此他们选取了某种十分接近文坛女作家的书写方式，一种弱者的诉请姿态，一种温婉而感伤的语调。如果说，在现当代中国文学史上，女作家的书写，常常在不期然间采取某种与"个人"——于中国相当孱弱而暧昧的个人主义文化——的合谋；那么，无独有偶的是，第四代导演在"大历史"中嵌入个人经验——所谓"大时代的小故事"[1]的文化企图，则采取"女性"姿态来予以实践。有趣之处在于，尽管第四代导演采取了相当"女性化"的叙述语调与风格，但在他们的大历史／小故事图景中，凸现而出的作为"历史人质"的个

---

[1] 参见笔者前文《斜塔：重读第四代》。

人,却无疑是一个男性的主体形象。在第四代导演们所热衷的"断念"式爱情故事中,女性与其说是在出演男性欲望的客体,不如说是充当一扇被暴力所陡然击毁的成人之门。影片中的女人介乎于美丽的女神和美丽的祭品之间,成为酷烈的历史/"文革"场景中被邪恶所劫掠而一去不复返的幻影。从某种意义上说,这仍是些"无性"、至少是非性别化的故事。在这些凄楚的、情感乌托邦或柏拉图式爱恋的场景中,女性所负荷的理想意味洗去了欲望与身体的表达,在影片《小街》(杨延晋,1980)的故事中,女主人公的性别身份甚至不曾被指认;但这又无疑是不同于革命经典电影的性别叙事,它不仅是男性/个人的成长故事,其中必然潜在地包含性/身体/欲望的叙述;而且这些以男性为叙述主体的故事,同时使男性成为故事场景中绝无仅有的历史主体:是"他"承担着政治暴力的劫难,也是他出而为暴力历史的控诉者与抗议者。可以说,第四代发轫作所采取的文化修辞方式,也是新时期初年开始浮出水面的精英知识分子话语所共同选取的政治/文化策略:以男性作为历史场景中唯一的、却并不昭彰的主体,以女性作为绝对意义上的客体,她不仅是男性欲望的客体,而且更重要的是历史/无名暴力的直接承受者;于是,在一种似乎隐去了欲望、身体、甚或性别的叙事中,男性的欲望和女性的身体成为一种关于历史、政治与社会的寓言。因此,"新时期"中国文化的一个奇特的线索是,政治表达与性表达间的等值——并非"性/政治"间的修辞式转换,而是性表达即政治表达,至少多数性书写会被成功地指认/解读为政治(抗议)

《小街》

的姿态。

如果说，伤痕文学、政治反思写作的戛然而止，显现了新时期中国最为深刻的意识形态矛盾与裂隙；那么迅速继发的历史文化反思运动，则在完成现代性话语的再度扩张、为新政权提供充分合法性论证的同时，显露了"新时期"中国现代性话语的矛盾面向。此后将携带中国电影"走向世界"——为欧洲艺术电影节所首肯或盛赞——的著名的第五代影人，正是在这样的文化语境间登场。如果说，历史清算与文化寻根的悖论式努力，不期然间显露了全球化进程中的"中国文化"困境；那么，这一时期文学与电影等叙事性作品中涌现的不同的女性形象序列，则构成了"性/政治"表述的"新"版本。如果说，第五代影人于中国影坛迅速登堂入室，事实上引发了一场"电影语言革命"，并与此前的中国电影形成了断裂；那么，至少在性别文化及其表达的层面上，第四代、第五代却显现出某种文化共享与逻辑延伸。尽管第五代影人，一经登场，便以颇为阳刚的风格，为男性的叙事与历史主体赋予了"相应"的叙事语言与语调；但历史文化反思主题的电影化呈现，使得影片的主体仍只能是男性主体被压抑、遭劫掠的故事。我们或许可以说，第四代早期影片带有青春（或曰青春期）故事的特征，它在个体生命史的层面上，讲述男性成长故事；而第五代则是在中国历史与寓言图景中，在象征秩序的结构中，讲述反叛之子的困境。而第五代登场之后的第四代的创作，则颇为有趣地转移为女性主角的故事，而且是女性作为性欲望主体的故事——这一修辞方式，将经由张艺谋《大红灯笼高高挂》，为第五代影人所继续，却用于其他语境与其他主题的表达。在1980年代，中国电影对女性欲望的"发现"，事实上出自一种古老的（至少是中国文人的"香草美人自比"传统）男性修辞方式：将男性无从解脱的现实、文化困境转移到女性角色身上；女性的欲望与饥渴的故事，只是男性现实困境的化装舞会。

毫无疑问，于历史文化反思运动中涌现而出的"新"的女性形象序

列,多是与女性生存无涉、与男性想象有关的"空洞的能指","她"的多重编码方式,用以移置、解脱当代中国政治文化与性别文化的自我缠绕与深刻矛盾。在1980年代前、中期"精英文化"的共同主题"文明与愚昧"的冲突间,女性形象是愚昧的牺牲、文明的献祭,是政治与历史暴力的承受者,是历史演进的印痕,是缥缈拯救之所在。至少在"寻根"文本的两个主要序列中,女性形象的不同妙用,展现了这一男性叙述主体在女性角色的本质化与功能化的表达中,偿还(男性的)历史债务、解脱(男性的)现实困境的文化企图。它呈现为寻根作品的基本母题之一:干涸、无水的土地,饥渴、无侣的男人。这是类似文本中的双重主角;寻找水源与争夺女人,成了民族(男人)寓言的情节主部;[1]年长的、有权势的、丧失了生育力的男人/"父亲"独占了女人的故事,成就了对东方"杀子文化"的讲述。类似叙述因此成了"掘根"之作,一个典型的、1980年代中国的种族自我灭绝的寓言,与名传遐迩的大型电视专题片《河殇》异曲同工。而寻根作品的另一个母题与序列,则寓言式呈现自然与文化的对立、像(图像)与字(文字)的对立、生命与权力的对立;呈现文字、语言、历史之外,万古岿然的自然与空间;其中,女人——"丰乳肥臀"的女人成了自然的指称,成了原初生命力的象征,提示着毁灭性的(中国)历史之外的人类(种族)的拯救力。此间,一个必须指出的文化表达的反转,是自"五四"新文化运动始,前现代中国的(旧)女性便开始被书写为救无可救的"死者";并在1949年以后的文化表述中,再度伴随着"旧中国的苦难"而遭到葬埋。但"她"却在1980年代中国,一个全球化的现代化进程再度推进时"复生",便不能不说意味深长。在类似表述中,古老的女性、原始的母亲,成为内在于人类/中国社会,又外在于文化/中国历史

---

[1] 可见诸影片《黄土地》(导演陈凯歌,1984)、《老井》(导演吴天明,1987)、《黄河谣》(导演滕文骥,1990)、《天出血》,(导演侯咏,1991)等。

与传统之外的生命与拯救的负荷者。而"新女性"(一个历经一世纪已然消失的称谓) / 现代社会中的女人,便只能是现代男人等而下之的复制品与摹本。这间或可以视作一种文化症候,不期然间显现了中国现代性话语再度扩张中的巨大的文化张力。

## 社会转型与性别书写

或许可以说,在类似"无性"的叙述与性别场景中,第四代、第五代影人性别叙事姿态的区别之一,是第四代的大部分作品选取了欲望对象被剥夺,因而将主人公抛置在似无尽延宕的青春期之中;而第五代影人则选择某种拒绝的姿态,拒绝女人,拒绝情节(拒绝"时间"呈现,同时拒绝男人与女人的故事)——尽管他们所拒绝的,往往正是被秩序"禁止的女人";通过拒绝对文化 / 象征秩序的进入,拒绝对权力秩序与主流文化的屈服和妥协。但或许正是这种拒绝的姿态,凸现了第五代、乃至整个"历史文化反思运动"的悖论式情境。[1] 不言而喻地,1980 年代中国的所谓"历史文化反思运动"中的"历史""传统""文化",只是现实政治或者直白地说是毛泽东时代的代名词,一如"封建法西斯专制"成了"文革"的代名,而其中的"法西斯"字样只是个修饰词,喻其酷烈程度;但在其叙事呈现中,循环往复、万难改观的中国历史被呈现为亘古岿然的自然空间。如果说,是这贫瘠、干涸的空间印证着政治解决方案的无效;那么现代化的步伐由何能触动这空间的宿命?如果说,拒绝女人——取其内在于秩序的编码,作为男性社会中的"流通手段",指称着臣服的姿态,不仅意味着拒绝秩序,而且意味着文化成人式的延宕,意味着对流畅表达与确定价值的否定;那么拒绝女人——取其非秩序、非文化的编码,指称着生命自然,同

---

[1] 参见笔者的《断桥:子一代的艺术》。

时意味着对文化/历史之外的拯救力量的拒绝。但如若"女人"/文明之外的"原始女性",确实提供着一种超历史的解决之路;那么,"她"的存在又无疑被启蒙话语:线性历史观与"发展""进步"所否决。从某种意义上说,陈凯歌的作品《孩子王》,将这一文化矛盾的表达推到极致,同时将自己的电影表达的绝境暴露无遗。于是,在几乎完全同时制作的第五代的另一作品《红高粱》中,女人于鼓乐喧天中再度登场于男性的欲望场景,并通过男性欲望的满足,达成(男性)主体与秩序——新秩序的和解。

　　从多个层面上看,1987年都是当代中国史与电影文化史上的一个重要年头。这一年,中国社会体制改革步入了关键时期(所谓第一次"价格闯关"),市场经济——"中国特色的社会主义"——在中国相对稳固地确立,跨国资本开始了由缓而急的渗透与进入过程;在社会的全景图中,是商业化和消费主义的浪潮开始冲击并改写人们的日常生活,大众文化系统开始悄然地入主中国社会。作为在文化市场化的过程中首当其冲的电影生产,此时已由工农兵文艺式的主流电影与第四代、第五代式的艺术电影的二分天下,转而为"主旋律"(官方宣传片)、探索片(艺术电影)与娱乐片(商业电影)的三分局面。也是在这一年,陈凯歌的《孩子王》落败于戛纳,张艺谋的《红高粱》获胜于柏林。急剧的社会变迁与市场冲击,不仅使得第四代、第五代作为有着共同的社会与艺术诉求的群体开始解体;同时使他们不约而同地开始转变其性别书写策略。性别书写,或者说女性形象,在自觉、不自觉间再次充当了男性表述赖以安度社会转型期的现实压力与文化身份困窘的浮桥。

　　首先是伴随着国门渐开,跨国资本与西方文化的涌入,张艺谋"奇迹"将中国电影领入了一个全球化的文化市场之中。我们或许可以将1987年称为当代中国再度全面"遭遇(欧美之)他者"的年头。有趣的是,正是在1987年前后,中国内地的女作家群体开始在小说文本中涉及了全球化语境中的性别/种族的微妙游戏;在1980年代颇具代表性的女作家张洁的《只

有一个太阳》和新时期最优秀的女作家王安忆的《叔叔的故事》中,都涉及了这一强势/弱势、中心/边缘的所谓东/西方文化结构中,中国男性知识分子的尴尬与性别角色"错位"。如果说,在彼时的女作家笔下,对性别/种族"游戏规则"的发现与书写,成了一种解构主流与男性文化的有力方式(尽

《大红灯笼高高挂》

管同样不无迷惘与"错乱"),那么,一个迥异的参照,则是中国影人在"1987·《孩子王》《红高粱》启示录"中所领悟到并予以实践的姿态:为了赢得海外投资,为了在欧洲国际艺术电影节上获奖——事实上,这也是大部分第三世界国家艺术电影的唯一出路,他们不仅必须将欧洲艺术电影的传统、标准、趣味内在化,而且必须将欧美世界的"中国想象"内在化,这必然意味着他们必须同时将本土的历史、经验与体验客体化,他们的电影必须是异样的或曰异国情调的,但又必须是在欧美文化脉络中可读可解的。我们或许可以将其称为某种文化屈服与本土文化的自我放逐过程。于是,曾是第四代影人所擅长的女性欲望的故事再度被"发掘",一种笔者称为"铁屋子中的女人"的故事,开始成为一种向欧美世界展现东方风情的载体。如果说,以张艺谋的《菊豆》为始作俑者,以何平的《炮打双灯》、

陈凯歌的《风月》等影片为其追随之作，那么，张艺谋的《大红灯笼高高挂》则是其中最为有趣的文本。除却"必须"的古建筑"异趣无穷"地隐喻着中国牢狱式空间，历史文化反思运动所提供的寓言式写作：成群之妻妾间的争夺象征中国社会永无休止的权力斗争与权力更迭；在影片中最引人注目的，是男主人公的视觉缺席：作为画外音、作为背影与侧影，故事中男主人公是一个不可见的形象；而且充分风格化的镜头语言，同时放逐了故事情景中男主人公的欲望视点。于是，美丽而不无怪异的女性角色们，便无遮拦地呈现在一个"无人称"的视点镜头之中。当这"东方佳丽"的优美画屏在"西方"世界"展出"的时候，男主人公的视觉缺席，便成了欲望主体、欲望视域的发出者的悬置，"无人称"的镜头便成了可供欧美（男性）观众去占据的空位。于是，"东方"式的空间、"东方"故事、"东方"佳丽，共同作为西方视域中的"奇观"，存在于"看"/被看、"男性"/女人、主体/客体的经典模式中。第五代影人们在一个臣服的姿态中，接受了自己在这一性别/种族的文化/权力游戏中的"女性"地位。

而在另一边，面对着转型期中国急剧的社会变更，面对着拜金、欲望与生存及身份焦虑，中国男性作家及影人不约而同采取的另一叙事策略，便是再度将自我与社会性的危机和焦虑转移到女性角色身上，一个曾在1930年代中国的都市文学中躁动一时的"新"女性形象，开始在当代中国文化中复现：歇斯底里而不可理喻的女人，给男人制造着磨难与焦虑的恶之源。在此，第五代导演周晓文的商业电影《疯狂的代价》成为开先例之作。影片以男性的窥视和强暴行为为开端，以女人的偏执和谋杀行为为结束；在所谓叙事的"罪行转移"中完成了对男性社会危机的想象性解决。

## 女导演群及其创作

如果我们尝试从电影的女性创作者的角度来考查当代文化中的性别书

写，我们很难从文本层面得出不同的或更为深入的结论（尽管在文学——小说和诗歌的创作中，情形则相当不同）。女性创作者的电影书写方式，更多地提供给我们的，或许是某种文化症候的意义表达。一个相当简单的量化方式：计数中国影人（演员除外）中女性从业者的比例，已然可以展示某种社会变迁的脉络。1949年以前的中国影坛，电影导演的行当一如全世界，始终是男性的一统天下。1949年之后，在"新中国电影"的创作主部：第三代影人中，出现了唯一一个、却举足轻重的女导演王苹。而跨越所谓第三代、第四代影人的划分或跻身于第四代导演群体入主中国影坛的女性导演已成阵容；终于使欧美世界瞩目中国电影的第五代影人中，女性导演尽管难于与张艺谋、陈凯歌们平分秋色，却仍有相当可观的成就。但继第五代影人，更年轻的女导演却几乎在中国电影制作业匿去了身影。如果说，1979年以后，中国社会经历着一个持续的匡复男性权力、重建男权中心社会的努力，那么应该说这一过程迅速地在电影制作业——这一传统男性特权的领域获取了成效。

就介入大制片厂／主流电影制作体系而言，当代中国无疑拥有全世界最为强大、蔚为观止的女导演阵容。在主流电影体制之内，执导了两部以上标准长度的故事片、至今仍在进行创作的女导演30余人；在社会主义电影体制——国营电影制片厂——中，成为支柱性的创作主力的女导演近20人；在各种类型的国际电影节上获奖，因而具有不同程度的"国际知名度"的女导演亦有5、6人之多（诸如黄蜀芹、张暖忻、李少红、胡玫、宁瀛、刘苗苗等）。然而在近五十年的新中国电影史上，可以冠以"女性电影"之名的影片如果不是绝无仅有，至少也是凤毛麟角的。在大部分女导演的作品中，制作者的性别因素不仅绝少成为一种立场与视点的显现，而且不曾成为影片的选材、故事、人物、叙事方式、镜头语言结构上，可以辨识的特征。和当代女作家的文学写作不同，在绝大多数女导演的作品中，创作主体的性别身份甚至很少呈现为影片的风格成因之一。

事实上，反观近五十年来"新中国"电影中女性书写的轨迹，或许可以更为清晰地显现当代妇女解放的道路，以及女性文化所经历的诸多悖论式情景。女导演的电影书写，正是多重历史轨迹与文化脉络的显影。和女作家群的创作繁荣期相近，当代中国的女导演群也是在新时期"浮出历史地表"；但不同于女作家群的创作，前者在整个1980、1990年代间创作，似乎是两条历史轨迹：社会主义文化脉络与"五四"以降女性书写传统间的不断对接与持续断裂；而后者——女导演们的创作，则始终与社会主义中国的历史息息相关。迄今为止，在当代中国电影从业人员中的、一种普遍而深刻的常识，或曰偏见是：女导演——这些幸运地跻身于男人的一统王国中的女人——的成功标志，是看她们是否能够制作"和男人一样"的影片，她们能够驾驭男人所驾驭并渴望驾驭的题材。但这与其说是某一特定时代/毛泽东时代的文化遗产，不如说它是当代中国知识女性的文化策略之一，是女性群体的特殊共识，同时是当代女性文化、甚至女性主义的深刻悖论式情景之一。显而易见，这是一种相当清晰的反抗意识，一种绝不甘居"第二性"的姿态；但它又无疑是一种谬误与臣服的选择：它不仅仍潜在地接受了男性文化的范本，内在化了一种文化、社会等级逻辑，而且它必然再度成就了对女性生存现实的无视或遮蔽。换言之，女导演群，是一种特定的花木兰式的社会角色，是一些成功地装扮为男人的女人；似乎她们愈深地隐藏起自己的性别特征与性别立场，她们就愈加出色与成功。相反，"暴露"了自己的性别身份，或选取了某些特定题材、表述某种特定的性别立场的女导演，则是等而下之者，自甘的"二、三流"角色。于是，大部分女导演在其影片中选择并处理的，是"重大"的社会、政治与历史题材；几乎无一例外的，当代女导演是主流电影或艺术电影的制作者，而不是边缘或反电影的尝试者与挑战者。

如上所述，新中国女导演的创作，以王苹为开创者。甚至较之于其同代（男）人，王苹的影片序列，更清晰地呈现了作为工农兵文艺的电影特

征。她本人亦当之无愧地成为毛泽东时代主流电影的代表性人物。甚至仅仅对其代表作做一顺时排列：《柳堡的故事》(1956)、《永不消逝的电波》(1958)、《槐树庄》(1962)、《霓虹灯下的哨兵》(1964)，以及她参与执导的"大型音乐舞蹈史诗片"《东方红》(1965)、《青春》(1978)，大型音乐舞蹈的舞台纪录片《中国革命之歌》(1990)，已然可以在当代中国的社会文化语境内，展现一个主流文化的基本脉络。作为所谓"十七年"中国唯一重要的女导演，她对于所谓"女性题材"——除却它可以成为一种社会变迁的政治寓言——没有任何特定的关注，而所谓女性表达或性别立场则无疑是一种遥不可及的虚妄。似乎是对男性创作者作品中的女英雄形象的一个准确对位：就电影的制作与电影的表达而言，王苹电影的认同建筑在阶级与民族国家之上；她的身份及其表达显然限定在家国之内。但有趣的是，尽管就其电影表达而言，她是一个成功的不曾被识破、被指认的"花木兰"；但影评人仍需参照创作者的性别身份，通过描述出一种近于子虚乌有的"风格元素"，以表达一种微妙的性别诉求与秩序：所谓"艺术风格以自然、细腻、抒情而著称，主调明朗，意境委婉优雅而不失于纤巧"[1]。

从某种意义上说，王苹的电影创作，构成了一种非"女性"的"女性电影"传统，"新时期"以降，诸多重要的女导演及其创作事实上成了王苹式创作的有力的后继者。类似女导演的创作在此显现出了新时期女性文化的另一处症候性因素：如果说，1980、1990年代的中国电影逐渐由主流电影/工农兵文艺与艺术电影的对立、抗争，转化为所谓主旋律、探索片、娱乐片的三分天下，那么王苹的后继者们则延续着主流电影/主旋律的创作脉络，而且几乎成功地剔除了谢晋式主流叙事模式转换所显现出的历史/文化张力。举一例说明，是女导演王好为1980年代初期的两部作品《迷

---

[1] 朱玛主编，《电影手册》，四川大学中文系、四川省电影发行公司出版，1980年版，第317页。

人的乐队》(1982)、《失信的村庄》(1984),分别以富裕起来的农民如何建设社会主义精神文明,及共产党员如何在改革时代重新确立自己在群众中的信誉为主题,均获文化部颁发的电影政府奖,后一部被指定为共产党整党学习中的观摩影片与学习资料。事实上,在类似的影片中,王好为比同时代的男性导演更为娴熟地驾驭了社会主义经典电影的叙事模式,成功延续了革命情节剧的叙事模式,以其充满喜剧性的事件的情节链,相对舞台化的场面调度与镜头语言,健康、乐观为基调的喜剧样式,成就了新时期"主旋律电影"的代表模式之一。它们间或可以作为某种范本,用以说明成长于毛泽东时代的部分女性知识分子,与社会主义体制的深刻认同,及其将社会主义意识形态充分内在化的程度。这无疑成为她们确认社会批判立场、指认并表达自己性别经验的巨大障碍;但从另一角度望去,类似立场的选取、她们的创作与1980年代渐成主流的精英知识分子文化("告别革命"的复杂光谱)的游离,间或出自女性创作者对现存体制与中国妇女解放现实之依存关系的自觉、半自觉的认识。

相对于这一女导演群落的创作倾向,更引人注目的,是置身于第四代、第五代创作群体之中的艺术电影或曰"探索片"的女性创作者。她们与创作主旋律电影的女导演们的共同之处,在于她们同样有意识地在其作品中抹去自己的性别特征;其不同之处则是第四代、第五代群体中的女性创作者,以似乎超越艺术电影(准确地说,是欧洲艺术电影)的审美标准与艺术追求取代了工农兵文艺中的政治标准与社会原则。如果说,此间最优秀的中国女导演李少红以她的《血色清晨》——一部改编自哥伦比亚作家加西亚·马尔克斯的小说《一桩事先张扬的谋杀案》(1990)的影片,触及了中国社会及中国乡村生活中的残酷与荒诞;宁瀛以她的作品《找乐》(1993)、《民警故事》(1995),展现了大都市下层平民的日常生活中的微观政治与戏剧性场景;那么,李少红的电影艺术构成十分精美、圆熟的作品《红粉》(1995),却暴露了类似建筑在"超越"的艺术原则之上的作品,所

可能与必然携带的性别表达的悖谬。如果说，一个风流公子与多情妓女的滥套故事被放置在1949年以后封闭妓院、改造妓女的背景中，其间原可能包含着一种颇为丰富的意味，但得自于男性作家苏童的原作、甚或有所加强，影片《红粉》成就了一个女人挤压乃至戕害于男人，并借此苟存于酷烈的大时代的故事。其间的女性角色不仅并非叙事视点的发出者，绝少与变迁中的历史发生正面联结，而且她们也很少成为画面视点的占据者与"看"而非"被看"的中心。在男性特权化的世界，与男性导演比肩，这无疑是一份性别的骄傲与反抗，同时包含着一份性别的自我否定乃至自毁。这悖谬的文化现实，或许正在于它自身便是毛泽东时代重要而基本的现实与文化遗产，但它却在不期然间实践着对这一遗产的继承、挥霍与弃置。

## 电影中的女性书写？

1987年前后，伴随着"改革的深化"或曰伴随着资本主义因素对当代中国社会的改写，女导演们的创作出现了一种明显的转型。我们间或可以将其视为女导演的创作，在不同历史语境中所做出的选择，也可以将其视为另一种女性电影创作的类型。在这一时期，女导演们似乎是不约而同地开始选取此前为她们所无视或轻视的关于女性的电影题材，充满热望地试图获取一种不同于男性叙述的女性视点，试图凭借电影传达一种女性独有的经验与世界。大量的"女性电影"开始出现，几乎形成一种小小的电影时尚与创作思潮。[1] 与其说类似"女性电影"的出现，意味着女性意识的

---

[1] 此间女导演拍摄的"女性题材"的影片计有：王君正《山林中头一个女人》(1987)、《女人·TAXI·女人》(1990)；秦志钰《银杏树之恋》(1987)、《朱丽小姐》(1989)、《独身女人》(1990)；鲍芝芳《金色的指甲》(1988)；武珍年《假女真情》(1988)、电视连续剧《女人们》(1990)；董克娜《谁是第三者》(1988)、《女性世界》(1990)；陆小雅《热恋》(1989)；王好为《村路带我回家》(1990)、《哦，香雪》(1992)；广春兰《火焰山来的鼓手》(1992)，等等。

再次萌动与觉醒,不如说它只是间接地折射出女性社会、文化地位的下降已开始达到一种难于熟视无睹的程度。与其说,是女性导演们以一份清醒的性别立场与自觉意识到了一种反抗的必需;不如说她们只是以某种社会敏感或接受社会现实暗示的方式,试图捕捉自己所体验到的、并不令人快慰的现实。但正是这类影片,比那些尝试超越或隐没创作者性别身份的电影更为清晰地凸现了当代中国女性文化的困境与悖谬。用一个笔者所偏爱的说法,这是一次颇为典型的"逃脱中的落网"。

同样不约而同地,女导演们的女性故事选取了某种明确的反道德主义立场,但这些反道德或曰非道德的故事,却始终有着明确的价值或曰道德取向。换言之,这些影片所尝试表达的反道德主义的意义,其合法性建筑在1980年代中国特定的"启蒙话语"之上,用以表达对某种"符合人性的道德"的想象与呼唤。因此,这些性别的、性爱的故事,常以对"没有爱情的婚姻"的抨击始,却以"爱情的结合"/婚姻终。事实上,这正是1970、1980年代之交,女作家创作所选取的共同主题之一。尽管类似女性文本所包含的复杂曲折的女性表达亦不时触犯男性群体的"尊严";但从某种意义上说,这几乎是"新时期"以降,男性与女性表达可能达成共识的唯一主题。这不仅由于类似主题所包含的"个性解放"与极为隐讳的"性解放"的主题,充当着"新时期"启蒙话语的主部,而且正是由于它对"没有爱情的婚姻"的谴责被添加了"告别革命"的隐喻意义。

有趣的是,这些由女导演拍摄的、有着"自觉的"女性意识的、以女人为主人公的影片中,不仅大都与经典电影的叙事模式与叙述语言一般无二,而且电影叙事人的性别身份、视点、立场亦含混而混乱。在这些明确地试图凸现女性生存及文化现实的影片中,"女性"却更深地陷入了话语的雾障与谜团之中。她们的影片常以一个不"规范"的、反秩序的女性形象、女性故事始,以一个经典的、规范的秩序/道德/婚姻情境为结局;于是,这些影片与其说表现了一种反叛或异己的立场,不如说同时表达了

一种归顺与臣服；如果说它构成了某种稚弱而含混的女性表达，那么它仍处处显现出男权文化的规范力。类似影片的表达常在逃离一种男性话语、男权规范的同时，采用了另一套男性话语，因之而失落于另一规范。叙事的窠臼成就了关于女性表述的窠臼。不是影片成功地展示了某种女性文化的或现实的困境，而是影片自身成了女性文化与现实困境的症候性文本。在这类影片中，王君正的《山林中头一个女人》和鲍芝芳的《金色的指甲》堪为其代表。在《山林中头一个女人》一片里，女性的文化表达的孱弱首先呈现为叙事视点的混乱。影片中有着一个第一人称叙事人：一个当代的女大学生，为了她的毕业剧作前往大森林收集素材。但故事的第一个大段落是一个男性的老伐木工对她讲述自己对早年的恋人，一个叫"小白鞋"的、美丽早夭的妓女的记忆——一个熟悉的、女人被侮辱与被损害的故事。在影片的视觉呈现中，"小白鞋"是由女大学生的扮演者出演，而影片所采取的经典的视觉语言构成却依然以男主人公为视点的发出者及其中心：是老伐木工而非女大学生充当着讲故事的"我"和故事中的"我"。于是，不仅女性的叙事人成为一种形式与意义上的虚设，而且事实上成为一种男性欲望客体式的存在。由同一演员扮演女大学生和妓女这一视觉策略所可能传达的认同与自居的意义，因此而无从传递。而影片的后半部分，则脱离了前面的叙事视点格局，以"客观"的叙事视点讲述了另一个女人，一个被唤作"大力神"的妓女。这显然是一个为导演所厚爱的人物，一个在体力与意志上可以与男性抗衡的女人。但她的故事却很快转入了一个经典母爱与女性慷慨的自我牺牲的套路之中。她爱上了一个小男人，因之无望地忍受着他的索取和剥夺，并且在影片的结尾处，在仰拍镜头中跪倒在山崖，跪倒在那个她所爱的男人身边，对天盟誓："我要为他成家立业，生儿育女！"她，便是"山林中头一个女人"。这无疑是又一个熟悉的形象：一位大地母亲。她的全部意义与价值在于供奉、牺牲，以成全男人的生命与价值。如果说，导演的本意是在于讲述一个强女人与一个弱

男人的故事,那么在影片中,这个强女人只能通过那个孩子般的男人才能获得、实现她生命的全部、也是唯一的意义:为他成家立业、生儿育女。《金色的指甲》则由于选取了现代生活题材,由于影片一度因其"不道德"的色彩而遭官方禁映,而显得更为复杂有趣。影片取材于女作家向娅的报告文学《男女十人谈》,十个有着不寻常、不规范或不"道德"的婚姻、家庭、性生活的女人之口述纪实。如果说,原作已带有商业操作——满足男性读者窥视欲望的痕迹,但其口述纪实的方式仍多少展现了难于进入话语规范的女性真实;那么,影片剧作结构则使其成为一幕颇为经典的情节剧。一如影片的片名所呈现的,在这部"女性电影"中,女性仍是某种具有色情观看价值的银幕表象;而性爱的讲述在影片中却被改写为道德的故事——一种不规范、但朴素且"合乎人性"的道德的故事;其中女人的事业、奋斗成了女性遭压抑的性欲望的异态病发与变相索求;女人间的情谊成了女人对另一女人色相的利用与嫉妒;开放的婚姻成为女人拴牢男人的策略。影片终结于一个太过经典的大团圆结局——婚礼之上,不规范的女人获取规范的位置;片中唯一一个未以婚姻为归属的女人,则在这大团圆的结局中与一个片中无名的男人结伴、比肩而去。在影片的最后镜头段落中,这对男女共撑一柄红伞过街而行。俯拍镜头中,斑马线的条纹(无疑是一个秩序的能指)作为底景充满了画面,映衬着这对伞下的男女。

假若更为具体地讨论类似女性表达的文化成因,那么一个

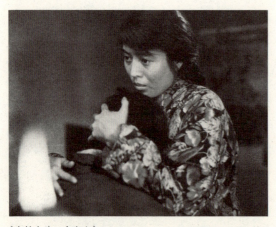

《山林中头一个女人》

灼然可见的事实，是男女平等意识与本质主义的性别差异论的并存、对女性主义的拒绝或误读，造成了女性表达的自相矛盾与结构性冲突；整个1980年代、乃至1990年代初年的中国，"反省现代性"这一文化主题的缺席，使得女性知识分子缺少对启蒙话语多重性及潜在的男权中心化的警觉。因此，大部分女导演的作品多止步于塑造"正面女性形象"，而绝少成为一种自觉的文化与话语的颠覆。经典叙事模式与镜头语言模式的选用，先在地决定了她们的逃脱与突围注定是又一次的落网。制片系统中的一个重要因素决定了或曰加剧了这一电影表达的困境：大部分女导演多与男性的编剧与摄影合作制作影片（一个古怪而有趣的现象是，当代中国拥有众多的女导演，却极少女性的电影摄影师，其中出类拔萃者更是凤毛麟角）。于是，男性提供的剧本先在地确定了影片的故事结构、主题表述及其价值或道德的判断；而摄影师作为画面——电影的真正文本的营造与提供者，其性别身份决定了影片的观看方式与观看角度；这类女性电影的某些画面或镜头段落由是而成了对影片之情节及导演意图的反讽，至少在相当程度上形成了表达的错位。这些女导演的影片因之始终只能是种种主流电影的装饰品与补充物。

## 女性表达

从某种意义上说，并非这些自觉的"女性电影"，相反是另一些女导演的部分创作，展现了某种女性表达的清晰印痕与别样的可能。在女导演张暖忻、黄蜀芹、胡玫的作品《沙鸥》（张暖忻，1981）、《女儿楼》（胡玫，1984）、《童年的朋友》（黄蜀芹，1985）、《青春祭》（张暖忻，1986）中，不仅以女性为其作品中的主人公，而且以女性作为叙事视点的发出者；同时以一种悠长、哀婉的电影叙事语调作为影片重要的风格元素。如果说，在当代文坛，众多的女作家对其作品"女性风格"的追求与营造间或成为

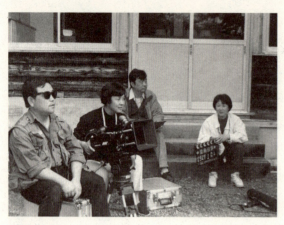

导演张暖忻工作照

一种刻意的或不得已而为之的女性策略;那么在影坛上,女性风格的出现则成为一次历史性行进的印痕,成为"不可见的女性"艰难浮现中的一步。有趣的是,她们的影片,大都有着与同代男性导演共同的文化与社会主题,但却因女性故事的选取,因不期然间女性生命经验的进入与流露,而将其"翻译"、改写为一个女性的"版本"。作为第四代的代表人物之一,张暖忻在其《沙鸥》中,将第四代的共同主题:关于历史的剥夺、关于丧失、关于"一切都离我而去",译写为一个女人——一个"我爱荣誉甚于生命"的女人的生命故事。而在这部影片中,女主人公沙鸥甚至没有得到机会来实现对主流文化中关于女性的二项对立或曰两难处境——事业/家庭、"女强人"/贤内助——的选择。历史和灾难先在地并永远地夺去了一切。一切便只是无法实现的"可能"而已——"能烧的都烧了,就剩下这些石头了。"[1]而在她的第二部作品《青春祭》(1986)中,女人在历史遭遇与民族文化差异之中觉悟到自己的性别,但这觉悟带来的也只是更多的磨难、更大的尴尬而已。

在笔者看来,在当代中国影坛,可以当之无愧地称为"女性电影"的唯一作品,是女导演黄蜀芹的《人·鬼·情》(1987)。这并不是一部激进的、毁灭快感的影片。它的创作间或出自一种题材的决定与偶然,它只是

---

[1] 影片《沙鸥》中的对白。

借助一个特殊的女艺术家——扮演男性的京剧女演员——的生活隐喻式地揭示、并呈现了一个现代女性的生存与文化困境。女艺术家秋芸的生活被呈现为一种绝望地试图逃离女性命运与女性悲剧的挣扎；然而她的每一次逃离都只能是对这一性别宿命的遭遇与直面。她为了逃脱女性命运的选择："演男的"，不仅成为现代女性生存困境的指称与隐喻，而且更为微妙地揭示并颠覆着经典的男权文化与男性话语。秋芸在舞台上所出演的始终是传统中国文化中经典的男性表象、英雄，但由女人出演的男人，除却加深了女性扮演者自觉的或不自觉的性别指认的困惑之外，还由于角色与其扮演者不能同在，而构成了女性的欲望／男性的对象、女性的被拯救者／男性的拯救者的轮番缺席；一个经典的文化情境便因之永远缺损，成为女人的一个永远难圆满之梦。秋芸不能因扮演男人而成为一个获救的女人，因为具有拯救力的男人只生存于她的扮演之中。男人、女人间的经典历史情境由是而成为一个谎言，一些难于复原的残片。

## 尾声或开端

联系着社会主义中国的历史，一如1980年代中后期中国电影的辉煌，女导演创作的热潮间或成为一阕绝响。不仅女性开始逐步、但极为有效地被驱逐出主流电影制作业，在好莱坞长驱直入、国产电影的审查制度一如故我的情况下，甚至中国电影业自身亦陷入了不能自拔的危机与崩溃之中。与此同时，女性却开始成为大众传媒、尤其是电视制作业中的不可小觑的力量。作为中国"同步于世界"的景观之一，但也是中国女性电影的希望曙色，女性表达开始在纪录片领域中渐露端倪。然而，也正是在这所谓历史进步的步伐中，女性的社会与文化地位正经历着一个不断加剧的悲剧式坠落过程。在一次急剧的阶级分化过程中，女性、尤其是下层社会的女性再度成为无足轻重的牺牲品与筹码。仿佛中国的历史进步将在女性文

化的倒退过程中完成。一种公然的压抑与倒退，或许将伴随着一次更为自觉、深刻的女性反抗而到来。其间，女性或许将真正成为"可见的人类"中的一部？女性的电影、电视或许将作为一种边缘文化而产生？笔者在期盼却尚未敢乐观并断言。

<div style="text-align: right;">1994 年秋</div>

# 《人·鬼·情》：一个女人的困境

导演：黄蜀芹
编剧：黄蜀芹　李子羽　宋国勋
摄影：夏力行　计鸿生
演员：徐守莉（饰秋芸）　裴艳玲（饰钟馗）　李保田（饰秋父）
遮幅式彩色故事片110分钟
上海电影制片厂1988年出品

## 女性的主题

一个女性的主题似乎首先是关于一个沉默的主题，始终是象喻性的：那是"阁楼里的疯女人"，一个被囚禁的、被迫沉默的女人，她唯一的行动是以仇恨之火将她的牢狱变为一片废墟；关于她的一切和她的阐释是罗契斯特（男人）们给出的，她被命名为疯人，因而永远地被剥夺了话语权与自我陈述的可能。[1]那是在民间传说与民间戏曲中"背解红罗"的少女——在一个国势衰微、战事频繁、皇帝荒淫的年代，为了逃过皇家的选妃，她

---

[1] 见夏绿蒂·勃朗特《简·爱》中的疯妻子的故事，并参见S. 吉尔伯特、苏珊·格巴，《阁楼里的疯女人》，《女权主义文学理论》，胡敏、陈彩霞、林树明译，湖南文艺出版社，第113—125页。

名不在户籍，因而成为一个无名者；但为了从皇帝的威逼下救出她年迈的父亲，她在金殿之上、众人面前，于背后解开了一个千结百扣的红罗包裹：那是强大的敌国的"礼物"，如无人能解，则意味着接受宣战。结局是姑娘因"救万民于水火"而被选入宫，册封正宫娘娘。依然无名而无语。因了她在男性历史上的瞬间显现，她永远而无言地陷入了她试图逃离的女性的悲惨命运。她的功绩与故事始终在历史的"背后"，点缀在男性故事富丽的画屏之上，成为一个遥远而朦胧的底景。[1]那是一个在男人们的睡梦中奔去的、全裸的女人的背影，无声无言，不曾存在，亦不复再现。在意大利作家卡尔维诺那里，人类文明之城，是因她而建造、为囚禁她而建造，而女人在其中注定永远缺席的城市。[2]在中国和中国以外的历史与文明之中都充满了女性的表象和关于女性的话语，但女性的真身与话语却成为一个永远的"在场的缺席者"。一如在中国当代女作家王安忆的长篇小说《纪实与虚构》[3]中，对母系世序的追寻，会在生者的记忆与口头传说消失的地方终结，延伸到文字——文明的断编残简——之中的寻找，只能发现可能是男性祖先的身影。

于是，一个女性的主题，又是一个关于表达的主题。如果说，存在着一种为历史/男性话语所阻断、所抹杀的女性记忆，那么，女性的文化挣扎，便是试图将这无声的记忆发而为话语、为表达。的确，在中国南方的崇山峻岭之中，曾存在过"女书"——一种属于姐妹之邦的文字。在未经考证的传说中，它刚好是一个"有幸"被选入宫的"贵"妃，为了能越过重重宫门、森森禁令，将一个女子的种种苦楚言说给宫外的姐妹，创造了

---

[1] 《背解红罗》为京剧、粤剧等诸多南北方地方戏中的著名剧目。

[2] 参见[美]特雷莎·德·劳拉蒂斯，《从梦中女谈起》，王小文译，《当代电影》，1988年第4期。Teresa de Lauretis, "Through the Looking-Glass: Women, Cinema, and Language", *Alice Doesn't: Feminism, Semiotics, Cinema*, p.12—36, Indiana University Press, Bloomington, 1984.

[3] 王安忆，《纪实和虚构：创造世界方法之一种》，人民文学出版社，北京，1993年6月。

这种非女子不能书写、非女人无法辨识的文字。[1]但这种古老的、逶迤地在男人的历史——正史或野史外流传的文字，终于在当代中国被"发现"并取缔。随着最后几位能书写女书并歌吟其篇章的老妇的渐次弃世，女书也正在成为女性世界记忆中的，文人、学者书案间的一个苟存过的奇迹。一如种种传说中的姐妹之邦的"金嗓子"与女人独有的言说方式。生存于文明社群中的女人争夺女性话语可能的努力，常立刻遭遇到所谓的"花木兰式境遇"[2]之上。因为我们无法在男权文化的天空之下另辟苍穹／另一种语言系统。[3]这是女性话语与表达的困境，也是女性生存的困境。文明将女性置于一座"镜城"之中，其中"女人"、做女人、是女人成为一种永恒的迷惑、痛楚与困窘。在这座镜城之中，女性"真身"的出场，或则化装为男人，去表达、去行动；或则"还我女儿身"，而永远沉默。从表达的意义上说，不存在所谓关于女人的"真实"。因为，一种关于女人的真实，首先，是不可能用男性话语——菲勒斯中心主义的和逻各斯中心主义的——来表述的；其次，亦不可能是本质论的、规范的与单纯的。女性的困境，源于语言的囚牢与规范的囚牢，源于自我指认的艰难，源于重重镜像的围困与迷惘。女性的生存常是一种镜式的生存：那不是一种自恋式的迷惑，也不是一种悲剧式的心灵历险；而是一种胁迫、一种挤压、一种将女性的血肉之躯变为钉死的蝴蝶的文明暴行。

黄蜀芹的《人·鬼·情》，正是在这种意义上成了一部极为有趣的女性文本。从某种意义上说，它是迄今为止中国第一部、也是唯一一部"女

---

[1] 参见赵丽明主编，《中国女书集成：一种奇特的女性文字资料总汇》中的《序》，第1517页。

[2] Julia Kristeva, *About Chinese Women*.

[3] 参见[英]劳拉·莫尔维，《视觉快感与叙事性电影》，周传基译，《影视文化》第一期，文化艺术出版社，北京，1988年。Laura Mulvey, "Visual Pleasure and Narrative Cinema", *Narrative, Apparatus, Ideology: a Film Reader*, Edited by Philip Rosen, Columbia University Press, New York, 1986.

性电影"。它是关于表达的,也是关于沉默的;它关乎于一个真实女人的故事与命运,[1] 也是对女性——尤其是现代女性——历史命运的一个象喻。

一个拒绝并试图逃脱女性命运的女人,一个成功的女人——因扮演男人而成功——却终作为一个女人而未能获救。毫无疑问,导演黄蜀芹无意于制作一部"另类"电影。在影片的制作过程中,她甚或没有明确的女性主义电影的自觉。她接受那种作为颠扑不破的"常识"的本质主义性别观,接受一个女人的幸福来自、只能来自异性恋情及其由此"自然产生"的婚姻;但同样直觉地,来自女性体验中的切肤之痛、对女艺术家裴艳玲真实命运的强烈震动与深刻认同,[2] 使得影片的每一段落、甚至每一细部,都在质询着本质主义的性别表述,质询着伪善而孱弱的男权社会的性别景观。不是一个自觉的边缘与抗议者的姿态,而是尝试做堵死的墙壁上一面洞开的窗,由那里显现出别一样的风景——女人的风景。[3] 主人公秋芸显然不是

---

[1] 影片《人·鬼·情》的故事原型来自女艺术家裴艳玲(影片中钟馗的扮演者)的真实人生经历。参见笔者与杨美惠教授(Prof. Mayfair Yang)对黄蜀芹导演所做的访谈《追问自我》,刊于《电影艺术》,1993年第5期。英文稿刊于 Positions。

[2] 从某种意义上说,我们可以将《人·鬼·情》视为一部得自真人真事的传记片。影片的最初动机来自导演看到了关于女戏曲艺术家裴艳玲的报告文学。参见笔者与杨美惠对黄蜀芹导演所做的访谈《追问自我》,《电影艺术》,1993年第5期。

[3] 1995年4月2日,黄蜀芹导演在南加州大学电影系举行的座谈会上的发言(记录稿)。黄蜀芹导演说,她希望在自己的电影中表现女性的视点,就像在通常有南北方向窗口的房间里开一面朝东的窗,那里也许会显露出不同的风景。

一个反叛的女性，不是、也不会是一个"阁楼里的疯女人"。她只是顽强地、不能自已地执着于自己的追求。不是一声狂怒的呼喊，而是一缕凄婉的微笑；不是一份投注的自怜，而是几许默寞的悲悯。这是一份当代中国女性的自况，同时也是一份隐忍的憧憬与梦想：渴望获救，却深知拯救难于降临。从某种意义上说，这是一个重述并重构了的花木兰的故事。

## 自拟与缺失

影片《人·鬼·情》有着一个充满魅惑的、同时又是梦魇般的片头段落。第一幅画面渐显后，特写镜头呈现出装有红、白、黑三色油彩的化装碗。在化装室的镜中，我们看到一个面目姣好、清秀的少妇（秋芸）入画，她脱去乳色的上衣，包起一头秀发，开始用化装笔娴熟地勾脸。一道道油彩渐次掩去了女人的面容，覆之以一张男性的夸张而勇武的脸谱，而牵动这张脸谱的面庞使它如此神奇而怪诞。随着服装师的层层着装，那女人纤细的体型渐渐消失在一袭红袍之中，着冠挂髯之后，女人已不复存在，取而代之的是钟馗那神奇、丑陋、却毕竟男性十足的造型——一种狰狞，一派浓烈，一份覆在威武与张扬之下的寂寂的哀伤。当钟馗在镜前坐下时，我们看到映现在数面镜中的数个钟馗；迷惑般地，钟馗探身向镜中细看，此时镜中已是穿着乳色外衣的数个秋芸。当摄影机缓缓摇移开去时，时而是秋芸独坐镜前，注视着镜中的钟馗；时而是钟馗坐于镜外，凝视着镜内的秋芸。镜前，秋芸与钟馗互换；镜中，秋芸与钟馗同在。如同步入了一处镜的回廊，如同跌入了梦魇世界。女人？男人？真身？角色？人？非人（鬼）？这无疑是一个跌入镜式迷惑的时刻——不仅是艺术家的"走火入魔"，而且是一个必须扮演而只能扮演的现代女性的困窘；这无疑是被"我是谁？"这一悲剧式发问攫住的瞬间，但言说与发问之"我"/主体被具体地界定为一个颇为艰难地试图确认自己的性别身份及社会角色的女人。这

不是一颗狂乱的心灵／人格分裂的呈现，不是迷乱的内心充满自恋与自弃之情的面面相觑；不是震惊，只是迷惘；不是疯狂，只是一份持久隐痛。《人·鬼·情》的序幕的确给出了一个梦魇般的情境，它是对现代女性生存境况的一次象喻性陈述。在影片的第一时刻，泾渭分明的性别划定与性别景观已显露出其纵横的裂隙。

从故事层面上说，《人·鬼·情》是一个成长的故事、一个女艺术家的生涯。秋芸为一种不能自已的渴望所驱使而投身于舞台，以致她必须撕裂自己的生活，必须付出她的全部依恋来成全一个角色，并使自己成为一个"角色"。而从意义层面上说，这是一个女人的故事、一个"真实"而"正常"的女人的故事。秋芸的一生与其说是对男权性别秩序的僭越与冒犯，不如说是一次绝望的恪守与修正。她因之而成了一个成功的女人，同时是一个不幸却并不哀怨的女人。关于秋芸故事的书写与阐释，黄蜀芹并未参照当代中国一个通行的"说法"——女人事业与生活（或更为直接地说是合法的婚姻）注定无从两全——也没有将其呈现为所谓事业／幸福彼此对立的女性的两难处境。如果说"女人不是月亮，不靠反射男人的光辉照亮自己"[1]，那么，在影片中，在秋芸的生涯中、她的天顶上，从不曾辉耀着一轮男性的太阳。秋芸的故事是一个逃离的故事，是一个拒绝的故事：为了做一个子虚乌有的"好女人"，她试图逃离一个女人的命运，却因此而拒绝了一个传统女人的道路。她拒绝了女性的角色——甚至在舞台上。

影片中确实包含着一个典型的弗洛伊德的"初始情境"，它出现在小秋芸的第一次"逃离"之中。任性的小秋芸终止了"嫁新娘"的游戏，宣

---

[1] 女剧作家白溪峰的著名话剧《风雨故人来》，描写一对母女作为知识女性的人生经历及她们在事业、爱情的两难处境面前所做出的抉择。话剧于1980年代初在北京演出时，在两性观众中都引起了相当热烈的反响。其中的对白"女人不是月亮，不靠反射男人的光辉照亮自己"，曾一度在都市女性中传为佳句。从某种意义上说，《风雨故人来》成为新时期较早出现的女性自觉反抗的声音。《风雨故人来》的剧本收入《白溪峰剧作选》，中国戏剧出版社，1988年10月，第137页。

称："我不做你们的新娘，一个也不做！"之后，虽然她逃开了男孩子的追赶，却在草垛子中间撞见了母亲和另一个并非"父亲"（事实上此人才是秋芸的生父）的男人正在做爱。她狂呼着再逃开去。然而，作为朴素的女性陈述／自陈，在影片中，构成了人生的震惊体验的，并不是这一场景本身——尽管它确实撕裂了秋芸曾拥有的幸福核心家庭的理想表象——而是此后对这一场景的社会注释。如果说，这一初始情境确实构成了一种女性悲剧生涯的开端，那么，这悲剧并非个体意义上的，而全然是一个社会悲剧。这是秋芸生命中的第一次遭遇与第一次逃离，遭遇并渴望逃离女人的真实；也是她的第一次被指认：被指认为一个女人——母亲的女儿。这将是一根钉，一个历史与社会的十字架，一种与耻辱相伴随的、随时可能遭到元社会放逐的命运。作为一个社会意义上的女人，构成秋芸生命的震惊体验的，并不是母亲的性爱场景，而是她与男孩子间的冲突场景。当素来环绕着她、宠爱着她的男孩子们忽然成了一群凶神时，她本能地求助于男人，求助于在她的生活中始终充当着保护者与权威的"小男子汉"二娃，后者显然是她青梅竹马的伴侣。然而真正造成了剧烈的创伤体验的，是二娃在片刻的迟疑之后，加入了"敌人"的行列。对秋芸来说，那不仅是伤害，而且是放逐。秋芸绝望了，也反抗了，"当然"地失败了。在她第一次明白了"女人"的同时，她也明白了"男人"。这是一个残忍的游戏的时刻，也是一个理想的世界表象破碎的时刻：如果依照"常识"，男人意味着力量；那么，对女人来说，这意味着保护，同样可以意味着摧残与伤害。这一切取决于社会与历史的规定情境：作为一个女人，你不可能指望在你为你的性别对抗社会的时刻与男人结盟。这是展现在一个孩子——一个女孩子——面前的、经典陈述背后的真实。如果第一次，秋芸只是在震惊与恐惧中奔逃，那么，第二次，她将做出一个自抉，她拒绝女性角色，为了拒绝女性的命运。当秋芸执意选择舞台时，遭到了父亲的全力反对——那不仅是对这种职业的忧虑，而且是对一个女孩子、女人命运的预警："姑娘

家学什么戏，女戏子有什么好下场！不是碰上坏人欺负你，就是天长日久自个儿走了形——像你妈。"做女人，似乎只有两种可预知的命运：做"好女人"，因之而成为被侮辱与被损害的；或"堕落"，做"坏女人"，因之蒙受屈辱，遭到唾弃与放逐。在此，女性，是一个无可逃脱的悲剧角色。尽管投注着同情，这仍然是关于女人的另一个经典表述。它略去了幸福、获救，与这两难推论之外的另类可能。但秋芸认可了，她做出的抉择是："那我不演旦角，我演男的。"在这一场景中，一个颇有意味的画面是，筋疲力尽的秋芸倒在麦垛上，一个只系着红兜兜的小男孩入画，好奇地注视着一动不动的她。此时，画框上缘切去了小男孩的上身，使他裸露的下体在画面中成了一个性别指称。然而，在这里，它传达的绝不是一种弗洛伊德意义上的"菲勒斯崇拜"或女性的"匮乏自卑"，而只是一个单纯的事实陈述：秋芸可以为了逃离女性命运而拒绝女性角色，但这并不能改变她的性别。这一抉择所意味的只是一条更为艰辛的女人的荆棘路，而且将是一条"生死不论，永不反悔"的不归路。女性的命运是一个女人所无法逃脱的，这是一种社会意义上的"宿命"。

关于女人之经典叙事的绝妙之处（或称为文本的诡计）在于恰到好处地终结故事。每个爱情故事都会终于婚礼："夫妻对拜，送入洞房！"于是，鼓乐喧天，舞台大幕徐徐落下。或"王子和白雪公主（灰姑娘、拇指姑娘……）举行了盛大的婚礼，从此他们幸福地生活在一起"。可能的婚姻场景永远被留在叙境外的幽冥之中。而一个关于扮演的故事则永远终止在"脱我战时袍，著我旧时裳"[1]之后；于是男人（无论是真实的还是被扮演的）的世界和女人的世界便清晰地分置在两个时空之中。在叙述之中，甚至在诸多的花木兰故事中，没有痛苦，亦没有困惑。然而作为一部

---

[1] 见乐府诗《木兰诗》："万里赴戎机，关山度若飞。朔气传金柝，寒光照铁衣。将军百战死，壮士十年归。……开我东阁门，坐我西阁床。脱我战时袍，著我旧时裳。当窗理云鬓，对镜贴花黄。出门看火伴，火伴皆惊忙：同行十二年，不知木兰是女郎。"

女性电影,《人·鬼·情》所呈现的世界远没有如此清晰而轻易。在影片中,尽管小秋芸拒绝女性角色,甚至放弃了女人的装束,以一个倔强的男孩子的外表奔波于流浪艺人的路上;但除却不断的侮辱性的误认(厕所前的悲喜剧),孩子还是会长大,会成为一个少女,会爱,并渴望被爱。这时,她将渴望被指认,被指认为一个女人,这意味着对一个女人的生命与价值(在黄蜀芹那里,这有着明晰的、不可更动的样式——爱情与婚姻)的肯定。当她终于从张老师(这是秋父之外唯一一个如果不说是辉耀她、至少也是"发现"她的性别并温暖她的男人)那里获得了这一确认("你是一个好看的姑娘,一个真闺女。")时,她将第三次拒绝并逃离。因为这指认同时意味着爱/性爱:"我总觉得永远也看不够你。"场景再度呈现在夜晚的草垛子之间,秋芸再度在震惊与恐惧中奔去,她的视点镜头中,草垛子再度如幢幢鬼影般扑面压来。她拒绝了。她恐惧并憎恶着重复母亲的社会命运。然而,这一次她将明白,在母亲(女人)之耻辱的"红字"[1]的另一面是女人的获得与幸福。作为一个"正常"的女人,拒绝女人命运的同时,意味着承受女性生命的缺失。在《人·鬼·情》之中,扮演行为将索取舞台之外的代价。尚不仅于此。她可以拒绝,却无法逃离:作为一个女人,她不仅将为她做出的、而且将为她不曾做出的遭到社会的惩罚。她将再度被指认为一个女人——母亲的女儿,一个不洁而蒙耻的女性。她因此而"无家可归"。舞台上的浓烈、灯光炫目之中的张扬,将以舞台下的寂寞、无言之间的放逐为代价。而舞台下的元社会的惩罚甚至出现在舞台上。当秋芸在锣鼓喧天中、在一种麻木的忘我中出演《三岔口》[2]时,

---

[1] [美]霍桑,《红字》。

[2] 《三岔口》,京剧著名剧目,为长篇评书《杨家将》中繁衍出的一个小故事。讲述宋朝大将杨建业(老令公)率兵征辽,因粮草不继战败,自尽于彼;杨家派一将前往探察杨建业身葬何处,此将在番邦一小店投宿,店小二是一个忠于宋朝的汉人,误认宋将为番将;而后者则误认店小二为辽国奸细,两相误会,在黑暗中打将起来。最后终于消除误会。原为武丑戏,后改为武生戏。

平行蒙太奇呈现张老师正在寂寂的夜色里携家小永远地离开她。特写镜头中，舞台的桌子上出现了一根钉。后台间——舞台世界与现实世界的中间地带——无数遮蔽在脸谱下的（男人的）面孔对视着、期待着，镜头语言将这根钉定义为合谋中的元社会的惩罚。钉子终于扎进了秋芸的手掌。当她忍痛含泪完成了她的角色时，她被无数脸谱包围住，那与其说是一种关怀，不如说是对惩罚的欣赏与印证。在一个特写镜头中，画在一张脸谱的前额上的另一张面具被扬起的眉骨牵动着，异样生动而邪恶。而后，所有得手了的"脸谱"忽然消失了，将秋芸留在这残暴的惩戒与无言的放逐之中。她几乎疯狂地抓起红黑两色的油彩涂抹在自己脸上，欲哭无泪地站在桌子上，向异样低矮的天顶嘶喊着，绝望地摇动着双手。晃动的吊灯在整个场景中投下一片迷乱与凄凉。这正是涉足社会成功之路的现代女性的生存境遇一隅：惩罚依然存在，但已不是灭顶之灾；不是示众或沉潭，而只是一根钉——不仅将刺穿你的皮肉，而且将刺穿你的心灵。

作为文本的修辞策略之一，黄蜀芹在秋芸的每一个悲剧场景中都设置了一个傻子，充当目击者——在她和二娃的冲突时刻，在她被人从女厕所中拖出之时，在张老师凄凉地坐在离别的车站之时，在她荣归故里之时。那是一个男人的形象，也是一个历史潜意识的象喻（从某种意义上说，这是 1980 年代中国"寻根小说"与"第四代""第五代"电影共同的修辞策略[1]）。他总是笑呵呵的，被人群推来搡去，对发生在秋芸身上的"小"悲剧目无所见、无动于衷。

秋芸成功了。她因成就了一个神奇的男性形象而大获成功，但并不如秋父所想望的："只要是走了红，成大角，一切都会顺的。"这成功的代价正是秋芸作为一个女性生命的永远的缺失。在故事层面上，秋芸为人之

---

[1] 在 1980 年代初中期的历史文化反思运动中，寻根文学，第四代、第五代电影不时以一个傻子来隐喻中国传统文化中的蒙昧或历史潜意识。最为典型的是韩少功的中篇小说《爸爸爸》、第五代导演张泽鸣的影片《绝响》。

妻，亦为人之母；但在影片的话语层面上，作为一个女人，秋芸之父、之夫——这两个"正常"女性个体生命史上的重要男人——却呈现为文

本中的缺席者。所谓"秋父"并不是秋芸的生父，生父只是画面中的一个"后脑勺"[1]，他从不曾直面于观者或秋芸，他也从不曾作为父亲而被指认。秋芸之夫，则除却作为一幅画面上缘的结婚照里的影像中的影像——一个完全意义上的想象的能指、缺席的在场者——便是作为讨赌债者引述的关于"秋芸的幸福家庭"的报道中一个充分必需的话语角色。尽管他是秋芸两个孩子的父亲，却从不曾呈现在画面之中，似乎也不曾"存在"于秋芸的生活中，除了作为一个阻碍（"演男的吧，他嫌难看，演女的吧，又不放心"）、一种磨难（不断地赌博并负债）。作为一个女人，成就一个角色，也意味着自己成了一个角色。她将扮演，在生活的舞台上扮演一个女人，而且在生活中，舞台的脚光永远不会熄灭。她在扮演成功的同时，还必须扮演女人的幸福与完满，尽管她将背负着全部的重负和缺失。影片正是在这种意义上重构或曰消解着花木兰的故事。

## 拯救的出演与失落

秋芸是一个多重意义上的女性的成功者与失败者。她表达的同时沉

---

[1] 这个角色甚至在片尾字幕上也只是"后脑勺"。

默。舞台上的人生、表演，无疑是一种语言行为：她扮演男人，她以此表达自己，并借此获得了成功。然而，当她扮演男人的同时，她便以一个男性形象的在场造成了她作为女性角色的缺席。她作为一个女人而表达，却以女性话语主体的缺席为代价。

作为文本的策略之一，秋芸并不是在一般意义上扮演男人。她所扮演的是老中国传统世界中的理想男性表象。她所扮演的第一个男性角色是《长坂坡》[1]中的赵云。那是万军之中的孤胆英雄，那是经典话语中的弱者——女人和孩子、糜夫人和阿斗——的庇护者与救助者。同时，舞台上银盔亮甲的赵云，始终是中国传统文化中不老的青春偶像。此后，她将扮演诸葛亮（男性的智慧与韬略的象征）、关公（男性的至高美德"仁义礼智信"的体现）。[2]于是，秋芸的表达行为便具有一种扭曲的女性话语主体的意义：它是经典男性话语的重述，是对女性欲望的委婉陈述，同时是对男权话语的微妙嘲弄。因为一个由女性主体出演的男性形象、一个作为女性欲望客体而存在的形象，本身便构成了一个悖论、一种怪诞的反讽。那是一个因主客体不能分身共存而注定有所缺失的境况。在《人·鬼·情》中唯一的例外，是张老师出演《挑滑车》[3]中的高宠——一个和赵云一样的老中国的青春偶像。其时，秋芸和花旦装扮的少女们一起在台侧注视着他。当他下台来并为少女们所包围时，秋芸第一次流露了怅惘，她悄悄

---

[1] 《长坂坡》为京剧著名剧目，取材自罗贯中的古典长篇小说《三国演义》，故事为刘备麾下的大将——少年英雄赵云——于长坂坡与曹操大军孤身苦战，保护刘备之妻糜夫人、其子阿斗，即民间评书中的著名段落"长坂坡救阿斗"。

[2] 影片中，秋芸出演的分别是《群英会》中的诸葛亮和《华容道》中的关公（关羽）。这两个京剧著名剧目均取材于《三国演义》。

[3] 《挑滑车》，京剧中著名的武生戏。故事取材于中国古典长篇小说《说岳全传》。南宋将领岳飞领兵与来犯的金国军队作战，金人以铁甲连环车（又称滑车）阻挡。宋将高宠只身破阵，以长枪将滑车挑翻，挑到十数辆时，坐骑力不能支倒下，高宠因此被滑车压死。

地摘下了扮作萧恩[1]的灰白长髯。在下一场景中，她在化装室里对镜簪花，扮作一个花旦——一个与高宠的形象相般配的女性形象。但它不仅

只是一次幻影之恋，而且成了蒙耻的生命"花季"中的一个断念。

然而，《人·鬼·情》所讲述的毕竟不是一个欲望的故事。它真正的被述主题是女人与拯救。影片包含着一个套层。作为片中片的，是京剧舞台上的《钟馗嫁妹》。它呈现在秋芸人生之路的每个重要时刻。但在钟馗与秋芸之间，存在的不是一对主体——角色与扮演者——间的误识、混淆与镜式迷惑；而是一对因角色与扮演者无法同在，而永远彼此缺失的主体/客体关系。作为老中国的世俗神话谱系中的一个小神，传说中的钟馗曾因才华出众而高中状元，却因相貌奇丑而被废，当场自刎（或触阶）而亡。死后于玉帝处受封"斩祟将军"，领兵三千，专杀人间祟鬼厉魅。[2]

---

[1] 萧恩为京剧著名剧目《打渔杀家》中的主角。该剧取材自中国古典小说《水浒后传》。故事是梁山泊好汉被朝廷招安之后，昔日梁山泊英雄萧恩携女儿回到家乡打渔为生，但被贪官污吏逼得走投无路，只得杀了贪官，再次起义。

[2] 参见马书田，"钟馗"，《道教诸神》第四十九，《华夏诸神》，北京燕山出版社，1990年2月，第265—279页。又见宗力、刘群编著，《丙编·门神》"钟馗"条，《中国民间诸神》，河北人民出版社，1986年9月，第231—241页；引证宋代沈括的《梦溪笔谈·补笔谈》及诸多古代笔记文，记述了唐代画家吴道子为唐玄宗（唐明皇）画钟馗捉鬼图的传说。相传唐明皇自力山还宫后，久病不愈，一晚梦见大小二鬼。小鬼"衣绛犊鼻"，偷了杨贵妃（太真）的紫香囊和皇帝的玉笛，绕殿而奔。大鬼戴帽、穿蓝衣（或曰黑脸、满面胡须，破帽蓝袍），捉住了小鬼，先挖掉了它的眼睛，然后把它掰开吞掉。皇帝问大鬼何神，答曰钟馗。唐明皇梦醒病愈，故命画家吴道子画钟馗像为门神。

他是中国这个不甚讲究敬畏与禁忌的民族中颇受欢迎的一个介于民间故事与神灵谱系之间的人物。围绕着他的钟馗画、钟馗戏、钟馗小说无外乎两个核心情节：捉鬼与嫁妹。后一个故事讲的是钟馗生前曾将妹妹许与书生杜平，死后为鬼，仍不忘其妹终身——因封建时代一个无兄无父的女人只有终老闺中——故备下笙箫鼓乐，于除夕夜重返人间，将妹妹嫁于杜平。在《人·鬼·情》的意义系统中，钟馗充当着一个理想的女性的拯救者与庇护者。秋芸——也是影片叙事人——的阐释是："我从小就等着你，等着你打鬼来救我。""我的全本钟馗只做成了一件事。媒婆的事。别看钟馗那副鬼模样，心里最看中的是女人的命，非给妹找个好男人不可。"那是秋芸——一个普通而不凡的女人——的梦、一个并非不轨或奢侈的梦。

影片叙事为《钟馗嫁妹》这出戏剧所添加的，不仅是电影的神奇与梦幻色彩，更为重要的是，它为这个古老的故事添加了一种它原本所不具的悲哀与凄凉。它将钟馗呈现为一个在喧闹的锣鼓、流溢的色彩、如歌如舞的表演中独自咀嚼着别一样的孤独与冷寂的角色。作为 1980 年代中国艺术电影共有的寓言诉求，这无疑是对民族生存状态的某种喻示，也是对当代

---

（续上页）曾有学者在读解影片《人·鬼·情》时，引证这段故事，认为可以用弗洛伊德的精神分析理论来理解影片和其中的钟馗故事："皇上的病被治好了，至少与三件事有关。这三件事的含义在精神分析的背景中是不言自明的：紫香囊是恋物症的对象，眼睛是窥视的器官，玉笛是升华活动的工具。这个梦似乎暗示唐玄宗在潜意识中认识到文化与性的这样一种关系：文明既是一种象征的去势……影片的潜在意义在于向我们展示了一系列相互矛盾的关联。秋芸在艺术上的巨大成就是以她在生活中的彻底失败为代价的……这一逻辑以某种方式表现在钟馗这一形象上：一个女性由于她的缺失而对于这一缺失（象征性的去势）不断加以追求。在如此矛盾的关联中，其结果当然是毫无意义和徒劳的。她的成功就是她的失败，她的失败就是她的成功，她也许还不知道，她要打的鬼正是她热烈企求的。"参见王迪主编，《通向电影艺术的圣殿：北京电影学院影片分析课教材》，中国电影出版社，1993 年 2 月，第 387 页。笔者无法认可类似的读解。首先，影片《人·鬼·情》中的钟馗故事无疑更多地来自民间钟馗戏而非文人笔记中的钟馗画传说；其次，尽管此学者在上文中指出"所有这一切都是由于她（秋芸）生活在父法秩序的笼罩之中，这一秩序确定了她的双重缺失和永恒矛盾。可是这一秩序本身很值得我们对它提出质疑"，但读解者的立论却无疑是以男性视点来阐释这个女导演的女性故事。

女性——"解放了的妇女"、甚或成功的女性——生存境况的象喻。而在影片的意义结构中，钟馗作为秋芸/女性之梦的寄寓，并不是作为一个欲望对象而存在。《钟馗嫁妹》中的男女主人公，是一对兄妹。兄长的身份，使他成为一个禁止的、而非欲望的形象；作为一个奇丑的男人，他也不大可能成为女性欲念之所在。他同时是一个著名的鬼，一个非（男）人；如果说，他仍以男性形象出现，那么，他也只能是一个残缺的男人。然而在《人·鬼·情》中，钟馗却是这个女人故事中的理想男性——"一个最好最好的男人"[1]、一个伴随了秋芸一生的梦。或许在文本的意义网络中，其旨在表达，一个传统中国女性的理想男性表象、一个"最好最好的男人"，并不是一位"白马王子"，而是一位父兄。他可以在危难与欺辱面前庇护她，他关注她的幸福，并将成全她的幸福。那不是一份浪漫情感，而只是一脉温情与亲情。那是中国女人对于安全感、归属与拯救的憧憬。由此可能得出的解释是，《人·鬼·情》所揭示的现代女性的困境是：尽管名为自由与解放的女人，秋芸为自己无名的痛楚所做的命名，却仍是林黛玉式的悲哀——可怜爹娘死得早，无人替我做主。[2] 然而，在此显而易见的是，尽管秋芸并非一个决绝的反叛者，但她也绝非渴求一种"父母之命、媒妁之言"的命运；除却作为中国女性的文化潜意识中的对于纵向亲情——父母兄弟姐妹——的重视之外，钟馗作为秋芸/女性之梦，只是一种无奈而绝望的命名，一份朦胧的、关于拯救的乌托邦（"其实是我自己心里总想着该让女人嫁个好男人"）。以男性形象出演的钟馗，只是一个空洞的能指，其间寄寓着当代女性的无名痛楚、难于界说的境况、无所归属

---

[1] 在影片中，秋芸在自己家中张贴着钟馗的脸谱，并不顾丈夫、女友的反对执意扮演钟馗，她在对白中说："妈妈想演一个最好最好的男人。"

[2] 参见曹雪芹，《红楼梦》，第三十二回"诉肺腑心迷活宝玉　含耻辱情烈死金钏"："黛玉听了这话，不觉又惊又喜，又悲又叹。……所悲者，父母早逝，虽有铭心刻骨之言，无人为我主张；……我虽于你知己，但恐不能久待；你纵为我知己，奈我命薄何！"人民文学出版社，1957年10月，第331—332页。

的茫然,以及对于幸福与获救的向往。当女性的拯救者,只能由一个兄长的幽灵、一个鬼——非(男)人——来充当,尤其是这个非(男)人的拯救者尚需一个女性来出演之时,男权秩序的图景已不只裂隙纵横,而且已分明轻薄脆弱,如一幅景片。

《钟馗嫁妹》的舞台表演首次出现在影片中,是在序幕之后的第一大组合段之中。其时,它是构成彼时围绕着秋芸的理想和谐的家庭表象的一部。除夕,乡村野戏台。台上,是出演《钟馗嫁妹》的秋父秋母;台侧是出神地看戏的秋芸和二娃,男女相对,琴瑟和谐。一切是如此喜庆祥和。只有在一个推镜头中渐次清晰的台柱上的旧对联——"夫妻本是假姻缘"——在暗示着这幅老世界图景的裂隙。《钟馗嫁妹》的第二次演出,已尽洗喜庆完满而为残破。当秋父饰钟馗重返阳间、叩响"家门",呼喊"妹子开门来"时,台上无人应声,台后乱作一团。如同一个黑色幽默,当兄长、拯救者到来的时候,拯救客体却呈现为缺席,"钟妹"/秋母已与人私奔而去。台上秋父/钟馗绝望地遮挡着台下观众飞来的油条、果皮、破鞋,试图独自撑住台面;台侧小秋芸目睹着父亲的惨状,大声哭喊着——秋母/钟妹不知所在,二娃不见踪影。《钟馗嫁妹》场景的第三次呈现,已不是在舞台上,而是在秋芸与她昔日的小伙伴——男孩子们——相遇的小桥边。这一次已是对《钟馗嫁妹》场景的颇为残酷的滑稽模仿——男孩子们把小秋芸逼上了木板桥,而后晃动桥板,泼着水,齐声道白:"妹子开门来,我是你哥哥钟馗回来了。"当秋芸胆怯地向二娃呼救,男孩子们的齐声念白变成了"妹子开门来,我是你哥哥二娃回来了"。对此二娃的回答与表态是:"谁是你哥哥?你回去找你野爸爸去吧!"于是,男孩子们的念白变成了欢呼:"找你的野爸爸去吧!"此时缺席的已是会带来拯救、安全与爱心的兄长/钟馗。也正是在这一场景中,当小秋芸被二娃按倒在地上,她绝望的、求援的目光投向无名的远方。在秋芸的主观视点镜头中,第一次出现了作为片中片的、神奇的钟馗戏中的场景。钟馗提剑喷火,在一片幽

冥与烈焰中力斩群魔。钟馗第一次呈现为秋芸想象中的拯救者。

影片中一个极有意味的叙事修辞策略是，在片中片的《钟馗嫁妹》里，钟妹始终是一个缺席者，兄妹相逢或出嫁的情景始终不曾出现。于是，一个喜庆的场面——婚礼和嫁妹，便永远地被延宕在叙境之外。拯救终于未能呈现或完成。第一次钟馗出现在现实场景中，是秋芸出演《三岔口》，被阴谋和惩罚的钉子刺穿手掌之后，当她在欲哭无泪的绝望中嘶喊时，钟馗在一缕明亮而奇异的光照中出现，他一步步走向半掩着的化装室门边向里望去，伴着凄凉的唱腔："来到家门前，门庭多清冷。有心把门叫，又怕妹受惊。未语泪先流，暗呀暗吞声。"特写镜头中钟馗热泪夺眶欲出。此时，室内的秋芸似乎占据了钟妹的空位。但她身上的男装、被红黑两色涂花的面孔，使她置身于自居（化身为钟馗）与吁请（呼唤钟馗的钟妹）这两种指认之中。于是，现实场景中钟馗（男性拯救者的缺席）与片中片、舞台场景中钟妹（女性的被救助者）的缺席，喻示一种古老的性别角色与拯救场景的残损。

影片中，在秋芸的生活场景中，构成与钟馗形象对位的，显然是秋父和张老师。然而，尽管他们都在秋芸的生活中充当着父兄的形象，但文本的叙事构成将他们呈现为某种意义上的残缺的男性。在秋母出逃很久以前，秋父秋母的婚姻已然是一个"假姻缘"；他甚至不是秋芸的生父。当秋芸在草垛子间发现了母亲和"后脑勺"的偷情、奔回剧团宿营的破庙时，近景镜头呈现秋父孤独地面壁而卧；显然是在他的视点镜头中，摄影机摇拍残破的壁画上颇具女性美的一条裸臂。那无疑是一个受挫的男性欲念的呈现。他抚育了秋芸，但他终于"放弃"了她，因为这是"成就"她的唯一选择。张老师几乎重复了秋父的行为。尽管他曾两次在元社会的性别误识面前将秋芸指认为一个女性，从而庇护了她"做女人"的权利，但他终于必须放弃她。为了秋芸的前程，秋父放弃了他唯一的亲人；而张老师放弃了他"头号武生"的地位，将它作为一个空位、一个礼物留给了秋芸。

和秋父一样，他也放弃了自己全部感情之寄寓。他们所能成就的只是她的事业，而不是她的幸福。当男性——经典性别角色中的拯救者与主体——缺失之后，传统女性的世界便因之而残破。一个试图修补这幅残缺的图像的女性，便只有去扮演——扮演理想男性的形象；但扮演，却意味着她不可能同时作为女性主体占有这一客体位置。必须自我拯救而又无从自我拯救的现代女性，便陷落在一个由扮演与自我的缺席、女性的表达与沉默、新世界的一片空明与旧世界的彻底残破之间的乌有的狭隙里。秋芸/女人与钟馗/男性的拯救者，便只能如序幕般地于镜内镜外彼此相望。影片的最后一个组合段中，秋芸和"父亲"相聚在一起；无数烛光投下一片富丽而温暖的色彩。秋芸几乎沉浸在一种幸福中并设想着："明儿头场戏，你演钟馗，我演钟妹，你送我出嫁。"这是最后一次，秋芸渴望修补一幅关于性别角色的理想图像，她自己出演钟妹以添补这一始终缺席的空位，并凭借父亲使自己在舞台上被指认为一个幸福的女人。然而，这一指认立刻以另一方式再次呈现，但这是一次元社会的指认，它指称着一个期待的失落，指称着女人并非真正改变了的、"第二性"的地位。当秋芸父女沉浸于幸福之中时，一个歪扭的阴影从画左入画，并最终将那片阴影罩在秋芸身上。是当年为她接生的王婆："好，你生下来，只看见一张大嘴，哭得有劲，像唱大戏似的。你爸以为是个儿子，等我一看啊，少个那玩意儿，是个小闺女家。"在元社会的指认中，女性仍是一个残缺的性别。于是，秋芸——一个现代女性、甚或是一个成功的女性——也只能怀有一个素朴的、却乌托邦般的愿望："其实是我自己心里总想着该让女人嫁个好男人。"拯救的希望仍寄寓于一个男人，尽管可能是一个残缺的准男人；话语仍是经典话语，女子于"归"[1]。影片呈现了一个现代女性的困境，同时以经典话语

---

[1] 在上古汉语中，女子居夫家曰"归"，嫁女亦称"归"。在《诗经》的《国风·南山》中有诗句："鲁道有荡，齐子由归。"《周易》中有《归妹》一卦。

解构了关于性别角色的经典表象。

影片的尾声中,叙事人终于让钟馗出场与秋芸相对,并声称"特地赶来为你出嫁的"。而秋芸的回答是:"我

已经嫁了,嫁给了舞台。"问:"不后悔?"答:"不。"一个不甘于传统性别角色的现代女性,一个踏上不归路的女性。无悔吗?是的。但未必无憾。如果说,钟馗最后出演终于成就了一幅(准)男性的拯救者与女性的被救者的视觉同在,那么有趣的是,于银幕上面面相对的仍只是两个女人:那是秋芸的扮演者徐守莉和出演了全部钟馗场景的、秋芸故事的原型人物裴艳玲。再一次,于不期然之中,它完满了一个女人的故事,完满了一个无法完满的女人的表达。

《人·鬼·情》并不是一部激进的、毁灭快感的女性电影。它只是以一种张爱玲所谓的中国式的素朴与华丽陈述了一个女人的故事,并以此呈现了一个进退维谷的女性困境。在经典世界表象的残破与裂隙处,墙壁上洞开的窗子展露出女性视点中的世界与人生。在影片的文本中,他人对女性的拯救没有降临,也不会降临。然而,或许真正的女性的自我拯救便存在于撕破历史话语、呈现真实的女性记忆的过程之中。

初稿于1991年3月,二稿于1997年5月

# 寂静的喧嚣：在都市的表象下

## 城市的天际线

在当代中国文化或闭锁、或开敞的视域中，城市的天际线始终朦胧、暧昧，不甚分明。尽管现代城市的形象一直是期待视野中强大、富有、现代之未来中国的一幅必要景观，但作为一种文化与话语的现实，却始终暂告阙如。一如在主流意识形态的话语范式——"让历史告诉未来"——中，今天、现实始终是一种缺席；在此岸到彼岸之间，涉渡则是一种简约、空泛的话语匮乏。城市、都市文化一直是当代大陆文化的误区与盲点；都市似乎始终是中国广大乡村的伸延与异型，它在不同的叙事性作品中总是被表述、还原为情感与内涵贫瘠、荒芜的乡村。

与城市相比，乡村则是一个有力而丰满的话语表述与意识形态景观。乡村是历史拯救力的原生地，是或美好、或丑陋的传统中国文化的贮藏所，是情感与心灵的伊甸园和再生地，是乐观喜剧与悲剧历程出演的舞台。在当代大陆文化中，城市不时成为现代工业的代名词，城市文化不时被置换为"工业题材"。工人阶级作为主流意识形态话语中的历史的创造力与原动力，则成了当代文化中唯一得到显影的都市人。而工业空间则成为出演各色政治情节剧的经典场景之一。新时期（1979—  ）以来，工业题

材再度成为正面表现改革的"重大题材",工业空间成为转型中的主流意识形态话语的集散地,成为现代化进程中的当代城市和当代中国的提喻。其中《乔厂长上任记》《当代人》《血,总是热的》《共和国不会忘记》[1],以突出的政论式风格、现实政治话语再度使城市、工业成为一个历史的悬浮舞台与空洞的能指。

1980年代初,"文明与愚昧的冲突"[2]成为历史文化反思运动的核心话语与基本命题,而在"现代化"这一特定的语境中,"文明"无疑是城市/工业的代名词,而"愚昧"则是乡村/农业的称谓。此间,都市形态与文化似乎初露端倪。但一部电影作品的片名却泄露了这一新兴文化的真义:"都市里的村庄"[3]。都市的显影似乎是为了乡村式生存的再发现与再确认。一如南京路上的景观、大都市缤纷的人流只是为了悔悟式地重忆棚户区的温馨;造船厂开敞的大工业空间的呈现,只为成就一个为乡村般社区放逐的少女的幸福。于是,这一似勃勃萌动的都市文化终于从街头的《雅马哈鱼档》[4]的喧闹复归为夕照绚烂、温情缕缕的《邻居》[5]。尽管历史文化反思运动及关于"文明与愚昧"的话语无疑始终以1979年以后的大陆经济、政治改革,或曰现代化进程为其现实语境,但文明的一极——城市及都市文化——仍是其中孱弱而空洞的表述,它仍更多地出现在未来时态、间或是进行时态中。它只是蜷缩在"狭小的生存及心灵空间"中的委琐都市人梦想中的"立体交叉桥"[6],是期待起飞的、一双疲惫而"沉重

---

[1] 蒋子龙短篇小说,《乔厂长上任记》,1980年。《当代人》,导演黄蜀芹,1980年,潇湘电影制片厂。《血,总是热的》,导演文彦,1983年,北京电影制片厂。《共和国不会忘记》,导演翟俊杰,1987年,广西电影制片厂。

[2] 季红真,《文明与愚昧的冲突:论新时期小说的基本主题》,浙江文艺出版社,1986年。

[3] 《都市里的村庄》,导演滕文骥,1982年,西安电影制片厂。

[4] 《雅马哈鱼档》,导演张良,1984年,珠江电影制片厂。

[5] 《邻居》,导演郑洞天,1981年,青年电影制片厂。

[6] 刘心武中篇小说,《立体交叉桥》。

的翅膀"。尽管在《大桥下面》[1]，人们仍会寻找一个古老的、被玷污却仍美好的女性；在都市的喧嚣与丑陋之中，人们仍会发现一幢盈溢着传统美德的《珍珍的发屋》[2]。在这一时期的叙事性作品中，都市似乎是一个孱弱、疲惫、好高骛远的男人，而乡村则是一个忠贞、强健、柔顺的女人，一个永远在期待着流浪者、远游者归来的温暖而宽厚的怀抱。进入城市，意味着升迁，同时意味着放逐和永难追还的失落，意味着稔熟的村口因红衣少女泪光盈盈的离去而永远空落（《人生》[3]）；坠入农村，则会因得到一个地母样的女人而获救，而永远地有所归属（《绿化树》《男人的一半是女人》《牧马人》《野人》[4]）。于是，甚或在主流意识形态话语中，一幅现代化的、进步的图景也只是一个有缺残的神话。其中都市——现代化中国的提喻——只是用他人/西方的话语构筑的乌托邦或曰未来式，而乡村或曰"乡土中国"似乎才是大陆中国、中国文化的现实。现代化的实现无疑被表述为民族图强的唯一通衢，同时却是"乡土中国"、民族文化万劫不复的沉沦。一个强有力的西方文化的参照系，决定了在这一两极分立——西方/中国、城市/乡村、现代/传统、世界/

《人生》

---

[1] 《大桥下面》，导演白沉，1983年，上海电影制片厂。

[2] 《珍珍的发屋》，导演许同均，1986年，青年电影制片厂。

[3] 《人生》，据路遥同名小说改编，导演吴天明，1984年，西安电影制片厂。

[4] 《绿化树》《男人的一半是女人》，张贤亮中篇小说。《牧马人》，据张贤亮小说《灵与肉》改编，谢晋导演，1982年，上海电影制片厂。《野人》，高行健话剧剧本，1985年。

民族——的话语及命名系统中,老中国的城市——这一在未死方生中萌动的实存——难于获得它自己的指认与表述。

此间,一部特定的影片《黑炮事件》[1]脱颖而出,在成功而清晰地实践其意识形态

《黑炮事件》

功能的同时,成为当代大陆都市文化的一个范本。尽管影片仍涉及"文明与愚昧"的叙事格局和主题,但构成叙事的戏剧化冲突的,已不是人物间的纠葛与情节的起伏跌宕,而是影片中的造型空间与空间样的、作为和谐群体的人物。仍然是"都市里的村庄"——红、黑、白、黄、蓝,饱和而简洁的色块,开敞而明亮的空间——构成了现代大工业的造型环境;其间包围着的依旧是社会政治格局、人际关系、价值观念组织起来的人群。在"黑炮事件"的笃信者与执行者党委书记周玉珍与其受害者赵书信之间,存在着的不是任何意义上的冲突与对抗,而是一种别具意味的和谐与默契。一边是猜忌、武断、刚愎自用的家长式管理,一边是谦卑、服从、将屈辱视为考验的孩童般的忠顺。影片的荒诞意味产生于造型空间与人际空间中两种现实/话语结构的冲突与参照。影片特定的话语结构,呈现了1980年代中期大陆精英文化的基本症候:它首先是现实主义的、启蒙的人本主题——关于尊重人、尊重基本的人权与个性、允许并容忍个性空间与隐私空间。它无疑是一种关于进步的、文明的、经典的西方话语。对此,影片

---

[1] 《黑炮事件》,据张贤亮小说《浪漫的黑炮》改编,导演黄建新,1985年,西安电影制片厂。

的片头段落采用了十七年（1949—1966）大陆反特片的风格化呈现——雨夜，闪烁的灯光，一个行为"诡秘"的男人在邮局发出了一封"诡秘"的电文："黑炮丢失，301 寻找。"女营业员对此睁大了她明亮而机警的眼睛。"黑炮事件"由此而成立。而影片将在其展开过程中将这一事件还原为一个棋迷与棋友间极为个人的、寻常的接触与联系，尽管有些孩子气，有几分偏执。于是，大陆十七年侦破片的话语形态及其语境便在其滑稽模仿之中被解构。其次，黑炮事件的真正结局——从西方引进的 WD 工程被毁为一堆废料、国家几百万元投资毁于一旦——使影片的干预现实的真义（信任、重视知识分子是发展社会生产力、实现现代化之所依），同时成为"知识即权力"这一西方式话语的叙事呈现。不仅如此，它还联系着 1980 年代中后期精英文化的核心话语（或曰话语的乌托邦与进步神话）：中国将在世纪之交"走向世界"，这意味着中国将在"第三次浪潮"中一举跨入后工业社会，其间必然发生的权力转移之一是，"穿白大褂的新神"（科学家／知识分子）的登基继位；[1] 知识分子在城市／工业空间中的登场便成为别有意味的变化。而在影片中，工程师赵书信尽管指称着颇为类型化的、可爱的中国知识分子，但他无疑并不具有继位为"新神"的资格。在潜在的西方现代社会语境的参照下，影片所揭示的，是经典的大陆社会、政治格局，尤其是传统的中国文化造就了所谓的"赵书信性格"[2]——一种缺残人格。尾声中优美的多米诺骨牌的场景，不仅暗示着受害者赵书信正是"黑炮事件"这一连锁反应中有机的一环，而且以一个清晰的视觉线段将赵书信与一个胖嘟嘟的小男孩连接在一起——在现代社会与文化的意义上，赵书信无疑还不是一个"成年人"。向往中的权力转移在呼唤着"新人"的出现。于是，影片《黑炮事件》无疑率先参与了葛兰西所谓的"文化革命"，即"发

---

[1] 有关讨论可参见《球籍：一个世纪性选择》，百家出版社。
[2] 参见仲呈祥关于《黑炮事件》的评论，《探索电影集》，上海文艺出版社，1986 年 12 月。

动一场经济、政治的革命必须有一场文化革命来完成这场社会革命","文化革命是一个重新安置人的过程,使人们适应新的情况、条件、要求"[1]。正是都市/现代空间与人物之和谐群体间的冲突,将现代化的中国呈现为一座"空城";不是安东尼奥尼预言着现代文明及人类必毁的荒城,而是呼唤新人、呼唤着都市现代生活的主人及寓居者的新世界。然而继《黑炮事件》而起的"都市荒诞电影"的创作潮,却成了旋生旋灭、几乎不曾飞扬的彩色肥皂泡。在《城市假面舞会》[2]《假脸》《怪圈》《椰城故事》中,城市不仅再度成为"村庄式"人际关系、情感故事出演的舞台,而且对荒诞风格的追求,使得这一舞台更像是稚气的彩色积木拼装箱。一种错位与失语症始终存在于此间大陆文化关于都市的话语之中:一边是关于"进步与发展"的理性信念,是对线性历史进程的介入与参与意识;一边是意识形态与话语的误区,是语言与情感体验的匮乏和拒斥。都市文化只能是万古岿然的黄土地或狂舞绚烂的红高粱的一幅苍白衬底。

## 王朔的顽主们

1980年代后期,在历史文化反思运动经历了它的鼎沸时刻之后,中国大陆社会似乎陡然地遭遇到一个清晰却轮廓不甚分明的终结。仿佛在一夜之间,古老的中国与现代的中国已相背而去。不堪重负而万古岿然的黄土地,似乎蓦然成了为"蔚蓝色文明"所包围、所侵袭、所裹挟的一块巨大的"漂流的岛屿"。这一终结感预示着一个久已延宕的民族新生与开端已然临近。于是,大陆文化再度经历着那为过多的话语所构造、所缠绕、因之

---

[1] 引自[美]F. 杰姆逊,《后现代主义与文化理论》,唐小兵译,陕西师范大学出版社,1986年8月,第69页。

[2] 《城市假面舞会》,导演宋江波,1986年,长春电影制片厂。

而无名的期待。弥散在这一个世纪末的并不是沉沦与颓丧，而是一种浸透忧患的狂喜，一种升腾的热气球般起浮、曳动而又岌岌可危的期盼。新世纪是一个被权威话语预定获救的日期，一扇赫然洞开而唯恐不及赶到即关闭的伊甸园之门，一个中国大陆终于被地球村所接纳或彻底开除其"球籍"的日子。这个历经百年而韵味常新的期待，作为一个明确的现实政治意图和主流意识形态导向，似乎汲取或曰榨干语言的意义系统，使自己成了唯一的、硕大无朋的所指，并借此组织起一场能指的盛筵。雄辩而忧患的精英文化徘徊于一个空洞而巨大的启蒙命题面前；文学寻根派与影坛第五代则因失落了他们的物恋对象而悄然沉寂。于是，1988年，这一为形形色色的话语乌托邦与暧昧不明的过渡色所笼罩的年头，充斥着一种喧嚣中的静寂。似乎在这世纪性的终结与开端之间，遗落了一块拥挤、喧闹不堪的空白。在新的开端到来之前，历史似不再伸延。此间，崔健一曲响彻全国的《一无所有》，在宣告中国大陆都市摇滚的诞生之外，同时宣泄了这种焦灼而匮乏的心态。

在这一饶舌而失语的年头中，失落了"乡土中国"的文化艺术界不甚情愿地转向城市。显而易见，只有城市才能够成为并已然成为铺排那一能指盛宴的恰当的舞台。一如老中国历史循环的剧目宜呈现于黄土地、红土地之上；现代中国将在世界性的大都市中开设它的假面舞会。事实上，1980年代中后期，大陆的城市已在悄然的扩张和兴建中崛起，都市文化和形形色色的城市通俗艺术已在不期然之间充满了都市空间，在超载的铁路、公路和公交线上已开始塞满了涌入城市并流转于城市之间的人流。"必要的"能指已然出现。1980年代后期，第一批具有现代都市文化意义的影片沸沸扬扬而又分外寂寞地出现在大陆热切而茫然的期待视野中。不再是工业空间作为现代城市的提喻，不再是工人、辅之以知识分子作为唯一得到指认的都市人；夕照街、棚户区式的都市村落，似乎陡然从大陆文化的地平线上消失了。代之而起的，是立交桥旁的摇滚（《摇滚

青年》[1]），巨型万宝路广告牌下、蝼蚁般涌动的"后工业"的人流，十字街头的震惊体验（《给咖啡加点糖》[2]），传统家庭模式的消失，徘徊于灯火明灭中的孤独的个人（《太阳雨》[3]），

《太阳雨》

是城市阴影中的罪行（《最后的疯狂》《疯狂的代价》[4]）。这是一次指认中的误识："中国"已难于辨认。仿佛一夜之间，大陆城市已完成了世界大都市无名化的历程，而这大都市中充塞着"孤独的人群"。中国大陆似乎已成为一个完善而可悲的"他人引导的社会"。仿佛老中国已成了一阕遗落的旧梦；燃起纸船明烛，并不是为了送别历史的幽灵，而更像是一场盈溢着狂喜的追思。这一时期的城市电影正有力地参与制造或曰分享着那一社会性的集体幻觉：中国正在、或已然加入了那一世界一体化的格局，世纪末的历史性起跳将完成并完善这一历史进程。而对这一指认／误识的指认／误识则更为清晰有力地论证着一个"美丽新世界"的降临。

然而，为那一集体幻觉所遮蔽，为这一指认之指认者所忽略的，是这一中国的世界大都市表象，固然已不复为美丽的景片，但它更类似豪华的空屋、虚置的舞台；这一能指的盛筵并非一幅完整的都市景观。其中，现代大都市无疑成了影片真正的主角，而除却作为都市景观之一部的无名的

---

[1] 《摇滚青年》，导演田壮壮，1987年，青年电影制片厂。
[2] 《给咖啡加点糖》，导演孙周，1987年，珠江电影制片厂。
[3] 《太阳雨》，导演张泽鸣，1987年，珠江电影制片厂。
[4] 《最后的疯狂》《疯狂的代价》，导演周晓文，1987年，1988年，西安电影制片厂。

人流，影片中的人物——都市人——却仍呈现为微妙的在场之缺席者。尽管他们分享着现代都市文化的能指：他们是摇滚舞者，是个体的广告制作人，是时装模特，但他们却是都市中的异类，生存在一片"水土甚不相宜"的现代环境之中。这是些疲惫、焦虑、彷徨无着的寻觅者。仿佛他们是老中国的遗腹子，无奈地被逐出了稔熟的传统世界。他们绝望地寻找着归家之路，或梦想在来自乡村的修鞋女（"上一个世纪的女人"）身上找回往时温馨。在这些影片之中，现代的世界、现代的都市仍在未来式中被归属于影片中的年青一代，而我们的主人公只能隔膜地投注其羡慕的目光。这便是《给咖啡加点糖》中，当小弟端坐在电视机前，为大洋彼岸美国航天飞机"挑战者号"的坠落而无声流泪时，主人公刚仔却在昏暗的背景中鼾声大作；这便是《太阳雨》中优雅但身心交瘁的亚羲在马路的另一侧近乎敌意地注视着生机勃勃的孔令凯快活地走去；现代社会、现代主义只不过是街头少女无意中溅染在龙翔裤角上的一抹广告色（《摇滚青年》）。他们的出演不曾填充这一现代都市空间，相反映衬出这一空间与文化的空寂。于是，1987年的城市电影在为那一集体幻觉提供了逼真表象的同时，暴露出这一景观上的纵横裂隙。

"空荡的"现代都市仍在呼唤着"新人"，当代中国文化"内在地需要一点儿魔鬼"。于是，王朔恰逢其时地得到命名——事实上，王朔小说早在1980年代中期已成为一种未被命名的流行，但知识界始终对这一陌生而可疑的作者及作品保持着矜持的沉默，成为1980年代末那一不无沉重和焦虑的狂欢节中一个必需的丑角，王朔的顽主们恰到好处地占据了这一寂寞、空洞的舞台，携带来一片语词施虐式的喧嚣、一份骚动不安的亵渎。于是，作为中国的"嬉皮士"／"痞子"，王朔补足了这幅中国正在并已然走向世界、同步于西方的乐融融的景观，加强了美丽新世界在望的意识形态幻觉。然而，至少在1980年代后期，王朔"现象"，与其说是这一文化／意识形态幻觉的制造者，不如说刚好是这一幻觉的受益者。同步于世

界的幻觉，使得现代西方成了唯一的范型，一个必须在参照、类比中获得语言与命名的语境。因此，一个误读式的命名（以激愤声讨和狂喜称誉的形式），使王朔成了大陆世纪末的"达达"——社会与文化的叛逆。在社会性的命名与反命名的尴尬之中，王朔沸沸扬扬地成为一种流行色，一种玩世不恭的媚俗时尚。反文化的玩世姿态和变权力话语为垃圾的叙事/反叙事能量，使王朔成了一种"现象"，一个当代中国大陆都市文化的重要能指。王朔成了一种流行，却无疑不同于琼瑶、金庸之在大陆的流行；如果说王朔毕竟也贡献了一份抚慰，那么这却是一份创伤性的或受虐式的抚慰。王朔是一类叛逆，但他所成就的却显然不是任一种先锋艺术；无论是他的谐谑，还是他的纯情；无论是他的矫情，还是他的挚情；无论是他的调侃，还是他的"小户人家的爱情故事"；[1] 都只是制造了一种终归老少咸宜的通俗，一种圣诞树式的色彩斑斓、又一文不名的热烈。王朔现象的出现似乎成了一次震惊体验，标记着一个文化断裂带的出现。一如现代艺术展上，行为艺术家的枪击事件为这幅陌生、邪恶的现代景观加盖了乐观的认证印记。历史感在消融。王朔之为"写字个体户"，似乎以他对作品的成功促销，轻而易举地宣告了经典意识形态的终结。王朔的声名狼藉的顽主们，似乎指称着在无名的大都市中自如的游荡者。

事实上，1980年代后期"王朔现象"的出现，确乎伴随着一场现实的、而非想象的"文化革命"的命题；所不同的是，他与黄建新之《黑炮事件》采取迥异的角度。人们似乎在王朔的"千万别拿我当人"的宣言中发现了他的嬉皮士或达达味道；尽管不同于阿Q，但这却无疑是在一种极度的自轻自贱中张扬着别一样的自尊自恋。后者才是王朔之真义。所谓"千万别拿我当人"，当然不意味着自绝于人类，与禽兽为伍；更不意味着自我放

---

[1] 1992年，华艺出版社出版四卷本《王朔文集》，分别为卷一《纯情卷》、卷二《挚情卷》、卷三《矫情卷》、卷四《谐谑卷》。参见《我是王朔》，国际文化出版公司，1992年6月。

逐于现代文明，以自虐的方式流浪于都市的边缘；王朔所谓的"人"，乃是特定的文化编码所规定的"人"，一套传统的关于"做人"的生存方式与价值系统。"千万别拿我当人"，旨在标榜他的顽主们是一种"新"人，一种为传统价值体系所不容、不耻的"新"人。其亵渎所在是"人"，非"我"。一如在王朔称为"调侃"或"纯情"的作品中，顽主们不断被他人、尤其是作品中纯情的女性指称为"真人"，甚或"散仙"。与其说王朔是一个非秩序化的反英雄，不如说他是另一种秩序——拜金秩序——的实践者与呐喊者；与其说他是一个边缘化的"散仙""真人"，不如说他更接近于那位唯物主义的半神、一个商品社会的成功者——大神布朗[1]。事实上，王朔现象是一抹宽大、不无肮脏的杂色，是当代中国大陆的一个文化/反文化的症候群。

在1980年代末的中国大陆，王朔率先成为一种流行，但显然不同于此前流行于大陆的琼瑶、三毛或金庸，如果说王朔同样给出了一份抚慰，那么这却是一份施虐/受虐式的抚慰。王朔的魅力首先在于表达，一种亵渎式的表达；这并非对"不可表达之物的表达"，而是让高度程式化的、特定的权力话语在他的顽主口中语词施虐地倾泻而出，使这些具有特定所指和语境的话语与王朔的叙境和话语主体构成反讽式的冲突；正是在这一冲突之中，原有语境中的神圣话语变成了一文不名的垃圾与滥调。王朔的达达意味和市井气十足的狂欢正是一场语词与亵渎的狂欢。然而，王朔并非如人们所指认的那样，是一个主流意识形态的自觉的抗议者，他不是、也拒绝如此这般地"拿自己当人"；他所面对的，与其说是意识形态国家机器，不如说是凭借旧日的权力话语系统一度神圣的常识表述；王朔现象与其说是因其反叛者的拒绝姿态而呈现出的社会边缘或曰次文化，不如说他只是

---

[1] 美国著名剧作家尤金·奥尼尔的"面具戏剧"代表作《大神布朗》（*God Brown*）中称所谓现代世界唯一的神是"唯物主义的半神——成功者"，即题名人物"大神布朗"。

社会变迁与意识形态更迭之际的一个丑角与畸胎，一次不无绝望的人主努力。与其说王朔现象意味着经典意识形态的终结，不如说是一种（至少在1980年代）经典的意识形态实践倒更为恰当。王朔之流行、王朔现象之成立，正意味着一种新的常识系统的兴起，以及它对中心、主流位置的觊觎。

王朔之为中国的达达，其怪异处之一，是王朔小说之形式并不具任何一种先锋或反叛的形态，相反，它是颇为流畅、工整的；换言之，他始终恪守着十分传统的闭锁叙事形式（所谓"我还是愿意按小说中的情节逻辑走，给读者提供一个可以看懂的东西"[1]）。王朔的游戏正在于将有别于新中国政治、文化传统的意义结构得体地嵌入传统的叙事形态之中。如果借助格雷马斯的动素模型，似乎更容易辨认其作品的意识形态内涵。在王朔1980年代的大部分作品中，行为主体大都是"生着一张干净脸儿"的顽主，那是一个不从属于任何家庭或社会网络的街头游荡儿。而其中大陆小说中不可或缺的元社会的发送者——权威的指令者——消失了，行为主体本人的欲望与意愿便是他自己行为的全部依据。不仅如此，行为主体同为受惠人的扮者——一切为了自己，一切归于自己。叙境中的女性及相关的"爱情"故事，只能充当帮手或敌手阵营中的走卒，构成一个括入组合段，而非欲望客体（即使在他的"纯情名篇"《浮出海面》中亦如此）。王朔小说叙境中真正的、唯一的欲望客体只是金钱——一笔横财，一份介乎合法与非法缝隙间的获取。而文本中的敌手则是可见或不可见的、社会幽冥处的恶势力。与王朔的顽主们不同（他们"没有抢劫走私没有盗宝犯罪集团诸如此类的，有的只是吃吃喝喝和种种胆大包天却永远不敢实行的计划和想法……只是一群不安分的怯懦的人，尽管已经长大却永远像小时候一样，只能在游戏中充当好汉和凶手"[2]），那些敌手才是真正可以杀人

---

[1] 见《我是王朔》。
[2] 见《玩的就是心跳》，《王朔文集》卷2。

越货的歹徒。正是这一特定的动素模型的组合与旧有社会语境的参照,将王朔的顽主们定义为一种反英雄,一种并不新的"新人"——伴随着大陆都市化、商业化进程而出现的个人主义拜金者。王朔1980年代的小说是一些关于欲望的故事,不过那是些关于物欲的故事,那是些将利比多投向商品与金钱的物神崇拜的孤独者。也正是这一动素模型中的敌手——真正的恶棍与不法之徒——将王朔的顽主们摒除在反社会、反秩序的一群之外。如果说王朔小说的语词奔溢与施虐,他的市井气的狂欢毕竟带有某种反秩序的特征,那么这只是有限定、有前提的反叛。它是对大陆中国政治色彩浓重的传统、道德、价值秩序、常识系统的恶作剧式亵渎,所谓"麻着爪儿玩回心跳"[1];而其真义恰好是一种秩序化的行为:将商品社会的行为价值体系合法化、常识化。因其如此,王朔的顽主们绝少真正击败敌手,占有并保有那笔被追逐的横财(《橡皮人》[2]或许是其中恰当的一例)。事实上,在1987至1988年,面对着奔涌而至的商业化大潮的"一浪",面对西方世界物质文明的表象和经济、文化渗透的现实,王朔的顽主们并非这一挤压力的抗议者,而是在一种闹剧式的喧嚣——"起倒哄"——中成为这挤压力的一部分。王朔之为边缘,并非出自边缘人的自居与反叛,而只是一种现实的无奈。事实上,只要商品经济尚未成为中国大陆的主导经济,顽主们就只能屈居边缘。毕竟,王朔的顽主恰逢其时地出现并得到了命名,终于填充了那个空荡而寂寞的都市舞台;在补足了那幅"中国大踏步地走向世界"的集体性幻象的同时,王朔之顽主的真实身份——老中国的不肖儿、"文化大革命"的遗腹子——正在不期然之中消解着这幅妙不可言的现代景观:仍是未死方生的中国、未死方生的都市。王朔小说仍是不甚成器的"现实主义"之作,一如他不无"谦逊"地承认:"我不过是时

---

[1] 见《玩的就是心跳》,《王朔文集》卷2。
[2] 《橡皮人》,《王朔文集》卷2。

代的秘书。"[1]

然而,事实上成了王朔现象命名式的"王朔电影"(1988年又称电影王朔年),却远没有王朔小说这般单纯。在1988年,颇为引人注目的四部王朔电影[2]中,与王朔小说成为和谐的小狐步舞伴、成为佳联偶句的是米家山的《顽主》。影片的片头段落出现了喧哗、纷乱的大都市街景,伴着流行歌手王迪的调侃式的劲歌。而这幅生机勃勃、令人目不暇接的大都市谐谑曲并不像其他中国大陆都市电影那样,只提供了一具悬浮的、空荡的舞台,一张足以乱真的现代景片,而是成了叙境中的一出喜闹剧、(三T公司出演的)一方乐土。与其说这是一部"忠实于原作的改编",不如说这一"电影版的王朔",正是在小说《顽主》的延伸部凸现了王朔的意识形态真义。影片构造了一幕小说中略写了的"三T文学奖"的发奖仪式;正是这一场景,成了当代中国大陆杂陈的主流话语的大甩卖与活报剧。在一个喜闹剧的格局之中,以电影的话语形态呈现了王朔式的语词亵渎与语词施虐。伴着颇为深沉的音乐,在比基尼女子健美表演和时装表演的行列中,交错出现不同历史时期的、关于历史的、革命经典叙事的原型形态:拖着辫子的前清遗老,挽着民初妖艳的时装女子(关于民主革命与"复辟"势力的话语);头蒙白毛巾的持枪农民,押着一个日本军官(关于共产党领导下的抗日战争的胜利);土布军装的解放军战士押送着身着将校呢军服的国民党军人(关于1949年共产党人在大陆的必然胜利);梳羊角辫、着旧军装的红卫兵小将挥动大字报,怒向老地主(无产阶级"文化大革命"的经典情境)。于是比基尼们便与神圣的"官方说法"同台并置。不仅如此,随着音乐节拍的渐次加快与渐次轻佻,这台杂烩式的演出终于成了一

---

[1] 中央电视台《文化园林》王朔访谈。
[2] 1988年四部"王朔电影"分别是米家山根据《顽主》改编的同名影片,峨嵋电影制片厂;黄建新根据《浮出海面》改编的《轮回》,西安电影制片厂;夏钢根据《一半是火焰,一半是海水》改编的同名影片,北京电影制片厂;叶大鹰根据《橡皮人》改编的《大喘气》,珠江电影制片厂。

场酣畅淋漓的 Disco 欢舞:前清遗老与比基尼携手,共产党与国民党军人执手言欢,红卫兵与老地主共舞。于是,此场景的意识形态意图便昭然若揭:它无疑是在调侃与亵渎中消解着权力话语的神圣与历史的深度模式,同时在宣告权力朝向金钱的转移。而取代了原小说中的泡舞场、搓麻将的段落,影片的情节链条将三T公司非价值化的一味的闹剧伸延为喜剧性的价值行为。当于观、杨重、马青围起油布围裙,在医院里代尽人子之责,而患者一家数十口人坐在三T公司要吃要喝时;当于观"义重如山"、毅然决定做替身演员赚钱,拯救公司于危难时;较之于叙境中的全部社会好人物——庄严的德育教授、老革命的父亲、"《挺进报》"的儿子、道貌岸然的肛肠科医生、街道居委会的老太——王朔的顽主们无疑成了更真挚、更有道德的一群。影片文本便以反秩序(坑蒙拐骗、游手好闲)始,以新的秩序化("职业"道德感、个人奋斗、"诚实"劳动)终。影片中元社会的负值呈现显见参照出顽主们在"新"的价值体系中的正值存在。影片的结尾处,在顽主们的视点镜头中,出现了被迫停业的三T公司的大门,门前等候的顾客排起了长长的队列,这无疑成了一次元社会的认可式。它在叙境中完成了现实中难于实现的价值体系的转换。也正是影片文本结构的完整之中,米家山添加了王朔小说所不具的想象性的完满,将人

《顽主》

《轮回》

们附会于王朔的集体幻觉呈现为影片的文本肌质。

而其他三部"王朔电影"所呈现的文化症候群，则比《顽主》更为繁复。其中最为典型的是黄建新执导的《轮回》。事实上，即使在第五代导演之中，黄建新也是极富社会使命感的一个。而对于一个富于使命感的中国知识分子／艺术家来说，他别无选择的现实立场便是对社会"进步"的信念和执行社会批判的责任；这种立场与位置的先在，已确认了他与王朔之顽主们的格格不入。然而黄建新们的困惑，在于置身于世纪之交的中国，置身于改革／变革的大陆社会，同时囿于"世纪之战"的集体幻觉与话语之网，他们的社会／人类进步信念决定他们"必须"认同于王朔，因为后者无疑成了关于现代中国、现代都市的重要而有力的能指；是顽主们填充那座空城，完整了中国同步于世界的那幅奇妙的景观。但是，黄建新们的社会批判立场与责任，决定了当他们瞩目于现代／商品社会时，不可能无视盈溢其中的个人主义的孤独、疏离、无名无助、必然和拜金主义伴生的暴力及罪恶。但作为"五四"文化精神——科学与民主，或曰进步信念——的自觉承袭者，黄建新们拒绝因一己的疑虑而动摇他们对"撞击世纪之门"的投入与行动。于是，黄建新选择了王朔，却因此而成就了一个布满裂隙与结构性自相矛盾的电影文本。首先，他在《浮出海面》这个王朔颇为自得的"纯情"故事上添加了主人公石岜倒卖批文、谋得巨款因而遭人敲诈的情节主线；并为这个顽主的世界点染一份绝望的痛楚和阴冷，而这份阴冷刚好来自顽主们所钟爱的舞台——现代社会空间。影片中最为精彩的场景是地铁站中石岜和于晶的游戏及美术馆里石岜和敲诈者的周旋。两个场景中巧妙的机位选取及娴熟的主观视点镜头的运用，将富丽、坚固而冰冷的现代建筑空间呈现为一处处颇为恐怖的迷宫，在都市的人流中、在不可见的角隅处，似乎处处潜藏着威胁。尤其是在后一场景中，敲诈者身着黑皮衣、黑色的摩托头盔，放下的深色面罩上只有阳光扑朔迷离地闪烁；这一切伴以急速地发动起来的黑色豪华摩托，将这群歹徒呈现为极具

现代色彩的非人形象：似乎这是群为邪恶势力所操纵的机器人或仿生物。于是，影片所呈现的这处世界化、无名化的现代大都市便与顽主们如鱼得水的老中国未死方生的空间发生了错位。它在成就、完满了那份集体幻象的同时，裂解着那份狂喜和乐观。其次，也是更为重要的，是黄建新将原作中石岜因车祸而致残的情节改编为主人公被敲诈者报复性地用电钻钻穿了腿骨。事实上，正是石岜的腿在钻头下血肉横飞的特写镜头之后，影片的叙事与意义结构断裂为两截。从某种意义上说，黄建新拒绝历史感的消散。或者说，其作品内在地需要历史感作为依托。只有参照着这一动态的历史进程，黄建新方能自如指认他的时代，定位他的人物，结构影片的表述。他因此而不可能真正认同于"爱谁谁"的王朔。深刻的人文情怀，作为一种"文化宿命"，决定了他为《浮出海面》添上一柄电钻，并在闪亮的钻头与血肉的人体相触的时刻，脱离了王朔顽主们的世界。似乎必须捉回亵渎并试图逃离历史网罗的逃逸者，必须为顽主们注入一颗灵魂、些许痛楚，必须让这如鱼得水的一群同样成为"水土不服者"。自这一场景之后，影片叙境陡然封闭起来。石岜与于晶成婚，敲诈团伙伏法；不仅石岜、于晶在一个窗幔轻拂的新居中享有一对一的、合法的婚姻关系，而且石岜还充满厌弃、义正词严地痛斥昔日的同类。但这尚不足以为石岜赎回灵魂，尚不足以表达黄建新在美丽新世界中体味到的痛苦和疑虑；他由是而为影片《轮回》设计了一个充满象征意味的结局。在这一场景中，石岜满怀自我厌弃地与自己的镜中像面面相觑，而后挥动手杖击碎了镜子。他扳倒台灯，将自己的身影投在漆黑的墙壁上，那朦胧的影子显然不能使他如意。于是，他用手杖在墙上勾出一个硕大、粗壮的人形。而那力士般的身影刚好与现实中孱弱的石岜形成了反讽式的对位。端详片刻之后，石岜走上阳台，翻身而下。而在影片的镜头设计中，石岜之跳楼，与其说是坠向夜色中灯光闪烁的街道，不如说是怀着绝望的情愫扑向空中的一轮红月亮。不约而同地，叶大鹰也为"橡皮人"设计了一个想象性的自杀结局。似乎

通过这样一场象喻性的死，黄建新们为顽主设置了一个赎救式，在完满其使命感的同时，为影片叙事赢得了历史感。

然而，真实的历史感自有它浮现的方式。1989年，第四代导演谢飞的《本命年》[1]无意

《本命年》

间成了1980年代的谢幕式。都市电影所负载的忧患与狂喜的话语乌托邦，与李慧泉颓然倒下的身影一起消失于历史视野的画框之外。

## 此　岸

1990年代初年的中国电影文化所面对的是一个异样开阔而狭小的历史时空。1980年代后期在急剧的现代化进程中陡然消散了的历史感，于1980年代末新的震惊体验中再度浮现。然而，重现出的历史在它与昨日相衔接的同时，已然制造了新的断裂。于是，一边是革命历史题材中经典历史表象的涌现，银幕世界上的恢宏历史篇章铺陈起历史与现实间的伸延；一边是文明飓风之裹挟物筑起的高墙，阻断了历史回瞻与反思的视野。一边是在现代化的展望中朝向未来的通衢，一边是文化窘境中对明日的搁置。在这一开阔而狭小的文化空间中，历史思考成为关于历史的寓言与明艳悦目的画卷，从而成了隔绝而非延续历史的因素。在辉煌富丽的昨日与明日之间，失落了一个难于名状的"今天"。

---

[1] 《本命年》，导演谢飞，1989年，青年电影制片厂。

而这个今天又是必须予以名状的。它是在"天堂已经满员，地狱已经超编"，历史既经隔绝，明日尚未到达之时，我们唯一的文化拥有。于是，1990年代大陆都市文化最先充满的，是一种谵妄中的失语。王朔的顽主们在失去了他们不断出演荒诞喜剧的舞台之后，成为消费性语流的制造者：《一点正经没有》《你不是个俗人》《编辑部的故事》[1]。不是消费的意识形态，而是对意识形态的消费。事实上，1990年代初年，与大陆肥皂剧诞生的同时，王朔成了第一位大陆本土的畅销书作家。1988年的"王朔电影年"尽管众说纷纭、热极一时，但大部分王朔电影中的精英主义文化倾向，变顽主们之"玩的是心跳"为"玩的是心碎"，使之实际上隔绝于市场与大众。而此时与高收视率的大陆肥皂剧一起，王朔成为一种真正的流行。从某种意义上说，王朔的流行与"文化毛泽东热"并置，成了1990年代中国大陆的第一个文化奇观。而以王朔为"广告"的"海马影视创作中心"[2]的出现，则直接构成了对1990年代大陆都市文化和影视文化的冲击与构造。

与此同时，海峡两岸新电影间的交流，使台湾、香港新电影对大陆影坛构成了一种新的启示。第五代式的第五代电影在参照中显现了它的深厚雄浑，也呈现出了它的悬浮与稚拙。政治要求和经济挤压倾覆了电影中的上流文化的固守基地，自反与一种"内在流放的体验"同时消解着精英意味的贵族灵氛。于是，与一种新的电影化的叙事追求同时降临的，是某种对人的"终极关注"意识的潜流：凡人琐事、青春梦旅、生老病死、伦常人情，重新以非寓言化的方式进入大陆电影文化视域。而1980年代谢幕式，将此前不久都市电影中中国大陆"后现代城市""无名大都市"，揭示为想象性的、超前的景片。于是，1990年代的都市表象第一次呈现为老都

---

[1] 《一点正经没有》，《王朔文集》卷4；《你不是个俗人》，《王朔文集》卷4；《编辑部的故事》，北京电视剧制作中心，1991年，由王朔参加策划与编剧。

[2] 1992年，以王朔为理事长，成立"海马影视创作中心"，成员名单几乎囊括了1980年代中国大陆文坛的全部重要作家，但以王朔、冯小刚、郑晓龙等人的创作为"海马特色"。

市谐谑曲。一个在关于历史与未来的话语编织中始终被悬置的文化此岸，开始悄然显现出来。当历史再度成为空洞无物的阻隔，明日成为空明中的未知时，今天、人生此岸成了艺术电影别无选择的停泊点。

这些亦悲亦喜、亦庄亦谐的老都市谐谑，首先呈现出一种特定的"舞台式人生"。先行一步的，是夏钢的《遭遇激情》[1]。影片始于一个颇为娴熟的警匪片套路。这一套路很快成了喜剧片中的一个噱头。厂标之后，是在一片黑暗中渐渐显露出来的阴影幢幢的楼道，伴着恐怖的音乐与音响，一个拖长了的、富于威胁力的黑影悄然潜行而上。摄影机随即升起来，展露着老式木质结构的楼梯，落幅在一扇投射着微光的小窗上。此时近景镜头呈现出头蒙尼龙丝袜的潜行人正从腰间掏出手枪。反打为一扇亮着灯的门。潜行人破门而入，继而传来了激烈的打斗声。门再开时，却是一大汉倒提着闯入者的腰带，将他抛下楼去。无名强盗沿楼梯翻滚而下。就在他落到底的时候，他突然大叫起来："怎么什么也不垫，干摔呀？！"灯光随之大亮，藏在楼梯上的摄制组显露出来。一个颇为出彩的噱头。《遭遇激情》就这样开始了一幕不无悲怆与亵渎意味的轻喜剧。但它的有趣之处在于，影片在它穿帮式的片头段落中用来制造喜剧感和调侃的，不仅是警匪片或娱乐片的套路，而且是某种真实观或曰电影负荷、传达、制造真实的使命。影片将一种真实呈现为幻觉、套路与虚假时，并非为了映衬另一种真实或用于制造真实效应；相反，《遭遇激情》完全建立在充分假定的叙事之上，而并不想掩藏或遮蔽起全片的诸多假定性因素。影片制作者所关注的是叙事的流畅与完整，而不是营造一种足以乱真的"真实感"或曰社会真实的赝品。与此相反，充分的假定性成了影片总体叙事的风格之所在，成了影片的魅人之处。剥离了一切可能的与必需的社会因素，超离了现实主义的生存细节，影片描述一对在死亡阴影下遭遇激情的青年男女。一切

---

[1] 《遭遇激情》，编剧郑晓龙、冯小刚，1990年，北京电影制片厂。

出演在一个净化与梦幻化的空间中,在轻松的调侃与丝丝缕缕的生活辛酸中,直到死亡溘然而临。当梁小青"睡了",刘禾走出她的家门,在一个仰拍镜头中我们看到仰视的刘禾,背后衬着一面灰墙,反打为他的视点中暖调的天空与冬日的枯枝。这毕竟是人间的灰墙、人间的天顶,在这个搁置了现实的假定故事中,有的是一点真情,梁小青得到了一点慰藉:"我要是现在死了,一点也不觉得亏得慌。"刘禾在一段日子里得到了一些遭受愚弄和活着之外的小目标;有的是对普通人/俗人的一点爱意:不调侃、不说教、不俯视。不再象征与意味着什么的凡夫俗子和他们的故事凸现在前景之中,充分赢得了他们生存的"价值"与"合法"。

稍后,周晓文推出了他的《青春无悔》[1]。这是一部比《遭遇激情》更为精致、也更为繁复的影片。同为死亡面前的青春故事,同为普通人超离了琐屑生活的激情片段;但少一些调侃,多几缕苦涩、几分温情。一个圆了的青春之梦,一个偿还了的少年夙愿。一个发生在经过移置的少女的粉红巢中的故事。但并不那么超离的与假定的,是这个梦、这段夙愿连接着已然消散、已然沉没在凡俗生活中的历史记忆。麦群的少女之梦,是断念式的战地浪漫曲,是一段英雄之梦。而在郑加农处,这英雄历史的记忆则只是消失在剧烈头痛之中、消隐在困窘生活之外的一段空白。历史的显现不是记忆与语言,而是颅腔中正在恶化的病变和演化为暴力的梦魇。于是,这个梦幻式的青春故事就潜在地成了对已然失落的记忆/历史的唤回与复活,或许不如说是一次元虚构式的填充。而周晓文以欲望的语言和欲望的方式来结构他的影片,便使《青春无悔》凸现为一个故事、一场梦幻,而不是一篇历史的或现实的寓言。这一同样搁置了现实或曰真实的故事,发生在一个特定的、颇有意味的空间之中,那是一个为高层建筑所包围的、已划定为搬迁点的旧式住宅区,麦群的粉红巢便设定在其中的一所四

---

[1]《青春无悔》,编剧王朔、周晓文,1991年,北京电影制片厂。

合院中。随着叙事过程的延伸,这所少女之家渐渐孤立在一片瓦砾废墟之中。显而易见地,这同时是为现代所包围和摧毁中的历史生存的形式。麦群固守着她的旧家。这同时是固守着已成历史的过去,固守着青春梦旅,固守着因历史而有悔的青春得到补偿的可能;借此延宕着结束少女岁月、无保留地进入世俗生活的时刻。因为,搬迁,意味着放弃粉红巢,搬入未婚夫——那个殷勤如意、但多少有点庸常的男人——家中。但粉碎这固守的,是郑加农的攻击。他在夜半时分,以一个强暴者的形象,驾驶铲车掀翻四合院的围墙,让麦群的小屋裸露在废墟与夜色之中。她终于放弃了。她扯下粉红色的罩布,暴露出古旧斑驳的墙壁。而后与郑加农一起铲平了她的旧巢。历史连同它的遗迹一起成为平地,留下一片暂时空明的视野。麦群因放弃而获得:郑加农认出了她。他的指认成为历史与记忆的印证。同时,麦群因获得而放弃:当郑加农在他那冰冷、简单、颇有非人味道的公寓房中复原了少女的粉红巢,麦群却在一壁墙上装饰了一幅郑加农的放大照片。那是一位着迷彩服、持冲锋枪的军人／英雄。尽管影像尚可辨认,但暴露出的粗大的胶片颗粒使它更像一幅装饰画。当历史与记忆得到了填充与确认,它就将还原、固化而为一张照片、一幅表象,归还给历史与记忆本身。和《遭遇激情》不同,《青春无悔》并未终结于郑加农之死,而是终结在一段尾声当中:显然已怀有数月身孕的麦群和现在的丈夫(原未婚夫)在自选商场中购物,邂逅了郑加农的女儿和前妻。历史的唤回与补足,只

《青春无悔》

为了能无悔地做凡人，享有一份庸常的生活。在记忆／梦想中生存。

如果说，在《遭遇激情》《青春无悔》中，"真实"的搁置，成为影片非寓言式叙事的特征之一，并且在一种舞台／梦幻式人生呈现中，宣告了影片制作者对真实／真理阐释权的无力或放弃；那么，在孙周的《心香》[1]中，舞台与舞台式人生则应用不同的目的。与前两部影片不同，舞台人生在孙周处不是用以呈现影片制作者并不享有把握与阐释真实的特权，并非负有营造真实／世界模式的义务，电影制作者只是些魔术师、说书人；舞台、舞台人生在《心香》中是影片的造型、叙事与象征系统的核心元素。舞台人生的营造与呈现，与其说为了将电影叙事指认为叙事——将真实之缺席指认为缺席，不如说是将其应用于真实的营造与传达。同为非英雄化的普通人，同为人情伦常之场景，但是在《心香》中，不是对此岸的再确认，而是对由此岸而及彼岸的涉渡。来处与归所、昨日与明天、历史与未来为这个此岸故事所包容、所连接。于是，我们／京京再度成为此岸的一个肩负重任、步履匆匆的过客，而不复是已与历史、未来无涉的寻常百姓。《心香》无疑是1990年代初年的重要影片之一。这不仅由于它是一部制作精良、细腻、完整的艺术电影，而且在于它事实上成了所谓第五代式的第五代电影的迟来者，同时是其意义倒置的一部。它完成并终结了前一影片序列所形成的文化格局，以否定之否定想象性地解脱了那一文化格局中的两难处境，从而在影片叙事中完成了对第五代文化"断桥"与"子一代艺术"尴尬境遇的后倾与超越。《心香》在多重边缘化的叙事与意义的建构中完成了对历史与传统的再阐释与再确认。那是城市／现代生活的边缘，是人生的边缘：一些垂暮之年、已死与将死的老人，其负荷着传统文化的媒介是已由主流而为边缘的艺术样式——京剧；传统本身亦为边缘化的传统——情的、而不是理的秩序，是爱心、背负、宽容与"大慈大悲、

---

[1] 《心香》，1991年，珠江电影制片厂。

普度众生"的观音。当早熟、不驯的京京，为外公、莲姑所象喻的、涂抹着暖色的、似将沉沦的传统世界所折服，并最终认同之时，历史与未来超越了疲惫、委琐的京京父母之此岸，完成了一次温馨、宁谧的对接。在影片叙境中，获救的是为城市、破碎的家庭、无光彩的此岸放逐的京京；但在社会语境中，则是因京京而获救的传统。当京京不再作为观众，而是登上了舞台，加入那幕古老而优美的剧目之中的时候，他已成为传统之传人；历史/传统不再会随老人们之亡消散、沉沦。于是，孙周便以这一反转了的结语划出了一个文化的句段。

其次，这些老都市谐谑表现出一种成熟中的叙事的自觉。如同一个历史的偶合，当改革开放的大潮再度冲击大陆，新的经济前景带了新的生机、活力与希望，张艺谋的《秋菊打官司》[1]和李少红的《四十不惑》[2]为影坛带来了新的、令人振奋的艺术视域。两部影片实际上大相径庭。影片共同表现中国电影在文化此岸的着陆。一次成功的、技艺娴熟的着陆。两位在不同时期、以不同方式显现了其重要意义的第五代导演，以他们的新作表现了一种迟来的关于叙事的自觉和对此岸、今天、普通人现世生活的关注。用李少红的说法是"以更为专业化的方式拍片"；用张艺谋的自陈是"一次补课"。他们在尝试从素材出发去发现与创造恰当的形式，"将大陆电影的人文优势放在故事背后"（张艺谋语）[3]。于是，由电影语言的自觉而为叙事的自觉，由"有意味的形式"而为恰当的形式，由张扬而归于平实，由历史而归于今天。艺术电影在经历了历史视野阻断、彷徨无着的此岸漂流之后，开始印证了其自我更新与此岸生存的顽强活力。

---

[1] 《秋菊打官司》，编剧刘恒，1992年，香港银都机构有限公司、北京电影学院青年电影制片厂。

[2] 《四十不惑》，编剧刘恒，1992年，北京电影制片厂。

[3] 见《在自我反思中前进:〈秋菊打官司〉导演张艺谋、编剧刘恒访谈录》，罗雪莹，《向你敞开心扉》，知识出版社，1993年8月。

《四十不惑》

从某种意义上说,《四十不惑》是迄今为止最为出色的一部当代城市生活电影。和1980年代后期城市电影潮中的大部分作品不同,李少红的这部新作中,已不再是为大都市的震惊体验所攫住,以致不再能连缀起往昔经验世界的过度表达;亦不复是表现"新人"的自觉或不自觉的"文化革命"/意识形态行为;而是一些寻常人、一段不寻常事,但终归寻常而已。都市只是一个生存环境、一种现代生存境遇;似为人的居所,又似为行色匆匆的聚散地。一段父子情,也许是无情;一场家庭的杯水风波,也许是碎裂。这只是经验世界中的一部,并不背负着五千年的幽灵;这只是常态中的失衡,或有启示,但并不受命而为寓言。影片在一个娓娓道来的故事中或许触摸到现代文明的困境与脆弱。已到不惑之年的摄影记者曹德培有着一番正在苦斗、但毕竟已十分成功的事业,一个颇为完满的家,一个稳定的、似乎恒常的地位。但一个"森林里来的孩子"便能使这一切成为不堪一击的"玻璃动物园"。影片或许也在这充实真切又虚假脆弱的现代生活插曲中遭遇着已消散在一片空明中的历史。笔者仍以为"文革"是第五代作品中萦回不去的历史/文化幽灵。而呈现在《四十不惑》中,它只是那段历史岁月的回声,甚或回声的回声。小木毕竟是一段"文革"婚姻的"遗腹子"。但是他的出现,除却触动、碎裂了现代人超载而脆弱的都市生活,并不能连缀或填充起为多重断裂所中断的历史与个人记忆。历史只是一段既往的岁月,只是焦点模糊的幻灯机放出的褪色的照片,上面有知识青年、北大荒人、一对前情侣的"对口词"或样板戏造

型。一段为历史话语定义为"虚掷"的青春。一段为影片的重要场景与造型空间——地下室狭窗间的现代街景——所解构与抽空的、无价值的记忆(也许不如叫遗忘)。于是,小木成了令人不快的回声。在曹德培处甚至谈不到背负,有的只是现代人的尴尬、困窘与无奈而已。辗转无侧身之处的狭小的生存与心灵空间中无处放置、包容一点真情。只有一点怅惘,一点被无价值、遭遗忘的历史记忆参照为同样无价值、但也别无选择的现实生活。在由"无名大都市"朝向未死方生的老都市的降落中,开始了一种真切的对现代文明与现代人生存的质疑。

一个文化的此岸渐次明晰。但一个新的文化格局未必能彻底放逐历史的幽灵。在今天与昨日之间,我们经历着一份现实的苦涩与尴尬。

<div style="text-align: right">1994 年 8 月</div>

# 《心香》：意义、舞台和叙事

导演：孙周
编剧：苗月
改编：孙周
摄影：姚力
主演：朱旭（饰外公）　王玉梅（饰莲姑）　费洋（饰京京）
彩色故事片 97 分钟
珠江电影公司 1992 年出品

## 语境和意义

　　孙周的创作以《今夜有暴风雪》（电视连续剧，1984）为发轫，经《给咖啡加点糖》（1987）、《滴血黄昏》（1990），到达了《心香》（1992）。这三部影片的创作轨迹，同时也模糊地勾勒出 1980 年代末、1990 年代初的某种时代精神的轨迹。孙周的电影处女作《给咖啡加点糖》，作为 1980 年代末中国"城市电影"[1]中的一部，以十分精美、流畅的电影语言呈现出商业

---

[1] 1987 年前后形成了 1980 年代第二度"城市电影"的创作热潮。这里所说的"城市电影"，是指以现代城市为对象的艺术电影。其中的代表作品有田壮壮的《摇滚青年》(1986)、孙周的《给咖啡加点糖》、张泽鸣的《太阳雨》，以及 1988 年的四部"王朔电影"，以 1989 年谢飞的《本命年》做结。

化大潮陡然而至时,在南国大都市和都市空间中充塞着的后工业人群。在准确而光洁的大都市表象之中,孙周放置了刚仔(一个个体的广告制作者)和林霞(为逃离家乡的"换头亲"而流落城市的修鞋女)的"爱情"故事,并在他们之间呈现出"一个世纪"的生存方式与文化裂隙(一如小弟所说的:"我哥哥忙着和上一个世纪的女人恋爱,爱得可悲壮了。");同时在充满影片的那种闪烁而跃动的焦虑、迷惘与无奈中,孙周自觉或不自觉地显露出刚仔的——同时也是影片叙事人的——心灵困窘:他既是现代化进程的主体、实践者;又是现代化的对象,一场文化的、意识形态革命的承受者。在刚仔的互逆的追求(作为一个广告制作者,其对于经营成功的追求与他对修鞋女林霞的爱)中,负载着现实与心灵的背反:以广告的方式获取以金元数来衡量的成功,以此赢得现实;通过获得林霞的爱来觅到一方天地,以舒展他在竞争中痉挛、疲惫的心。在影片的语境中,林霞同时意味着一条归"家"之路;她以一朵不服水土的花的形象,标示出一道小径、一条细线,联结起刚仔(也许还有孙周)的现代空间和传统、历史、夕照下一片温馨的老世界。于是,刚仔对林霞之爱的失落,便成为一条永远阻断的归"家"之路的呈现。继而,有意地或无奈地,孙周在《滴血黄昏》中充当起"刚仔"————一个商业性表象的制作者。除却几许迷惘与优雅的"不谐"外,孙周已不复是一个可辨认的电影作者。[1]

而刚仔或曰孙周的背反、刚仔与林霞间的对位,同时构成了一道延伸到文本之外的结构性裂隙:那是后现代文化与前工业社会现实之间的错位。它同时也构成了《给咖啡加点糖》、乃至1980年代末整个城市电影共同负荷的一个特定的文化幻觉:文明飓风的骤临已彻底裂解了传统与

---

[1] 从某种意义上说,最为深刻地影响了1980年代电影创作的西方电影理论是法国的"电影作者论",它呼应了中国电影人对艺术自我和艺术风格等传统艺术/审美价值的追求。因此,尽管《滴血黄昏》表现城市暴力,但却是一部商业电影。在此期间,孙周还主演了另一部商业电影《冰上情火》。

《心香》

现实,现代化的进程打碎了中国历史的魔环,形成了新的历史断裂。老中国已不再可以寻觅和重返。现实以其特有的强有力的方式粉碎了这一幻觉。于是,城市电影的创作潮成了一个断音。于是,为雾障所阻断的历史和失落了参数的现实再度成为电影制作者们思考和观照的对象。在前行与回瞻之间,孙周在他的《心香》中选择了后者。

第一次,在其同代人的作品序列中,出现了一个素朴而凄婉的小故事、一种在悲悼与流逝的氛围中呈现出的回溯。这一次,孙周不再瞩目于刚仔和林霞——在两种文明交替处辗转、茫然的一代——而转向了小弟,并把他引向已在城市电影的文本中消失了的祖父,引向了传统;他将在传统中新生,将因传统而获救;与此同时,传统也将凭借这稚嫩但活力充盈的生命而获救并再生。《心香》作为双重背反而呈现出它独特的文化语义:一边是作为对都市化、商业化的背反,它是在文明飓风真正阻断归"家"之路前的一次"还乡"行;一边是对其同代人的表意实践——文化与历史反思——的背反,孙周摘去了那副雅努斯/两面神[1]的面具,将他的目光投向来处,投向历史、传统。于是,《心香》为现实的困窘提供了一份《迟桂花》[2]式的传统拯救。这是一个似在预期中的故事。一个孩子的视点,

---

[1] 雅努斯,古罗马传说中的两面神,一张脸朝向过去,一张脸朝向未来。参见笔者与钟大丰、李奕明所做的三人谈:《电影:雅努斯时代》,《电影艺术》,1988年第9期。

[2] 郁达夫的小说《迟桂花》,记述一个"五四"时代从封建家庭出走的逆子,最终回到了故里,在一个旧式婚姻和乡居生活中找到了内心的宁静。

一段舞台式的人生，一缕"了犹未了"的不了之情。在沉淀和滤去了城市的喧嚣、混乱，沉淀和滤去了心之旅的迷惘与疲惫之后，孙周呈现了一个安详的、心远地自偏的世界，一个老人和老人、老人和孩子的素朴而忧伤的故事，一片心灵与传统的净土。

毫无疑问，《心香》是一部制作精美的影片。在这部影片中，孙周赋予这一都市边缘处的世界一片黄昏时刻的辉光、一缕古瓷式的优雅光泽。是悲悼，但不是送别；是流逝，却不是淹没。那个为垂暮之年的老人所维系和体现的、优美的、传统的生存与信念构成了人生舞台上温馨、忧伤的一幕。它不是因片中那个被城市所放逐的孩子京京而出演，却是在他那受伤的、怀疑而好奇的视域中出演的。当这流逝的意义为孩子的心灵所领悟时，当这份悲悼之情为孩子所背负时，影片中那片传统的天顶便不再会随老人的逝去而坍塌、沉沦。

## 边缘与中心

为了完成这一传统的再确立的过程，孙周营造了一个边缘化的世界，并在此安放了一处心灵的归所。城市作为一个喧嚣、混乱、疲惫而疯狂的背景被滞留在序幕中，被推移到影片的背景处。而故事呈现的空间则是在都市的边缘处——外公所居的是一个为现代文明所冲击、玷污了的，但毕竟古风尚存、亲情犹在的小镇。它一水之隔地与莲姑的家乡——那处山明水秀、古意盎然的村落——相连。这也是一处现代文明的边缘，无论在外公那老式的住宅，还是在莲姑那供奉着观世音的居室，都不曾出现所谓"他人引导的社会"的重要能指：电视机。在这里，人们以古老的方式数代人，至少是数十载相交、相知，因同宗、同族、同乡而具有一份心心相印、血脉贯通的连接。叙境中传统的重要载体——京剧——则呈现为一个在现代化的离心过程中由中心而为边缘的艺术样式。它是将外公与莲姑联

系在一起的"历史",它是外公在他孤独生活中"不合时宜"地执着着的一方心灵的空间,它是外公的记忆、传统,是他别一样的骄傲和荣耀。序幕之后的第一段落,首先呈现出的是一只悬在竹椅背上的、正在播放京剧节目的小半导体,低机位的摄影机在缓缓的升摇中显现出靠在竹椅上的外公正伴着唱腔独吟独唱、其乐融融。不久,这京剧的声音空间将为楼上传来的震耳欲聋的粤语流行歌所干扰、终于吞没。京剧,是外公独有的语言方式,它同时勾勒出外公与现代世界的不谐与隔膜。与流行歌的干扰成为意义对位的,是告知京京将到来的"徒弟"的出现。他带来了他的名叫珍妮(十足洋气的名字)的女友。外公对姑娘的赞辞是:"是个演旦角的料。扮上准错不了。"对此,徒弟必须为之"翻译":"夸你呢。"否则,这由衷的称赞在女友处便近似侮辱。当外公得知他的徒弟早已不再唱戏,而是"在歌厅里混混",且已放弃了艺名时,这十分"自然"的事实便反转为对外公的冒犯和侮辱。低角度的、正面镜头呈现出分坐方桌两侧的主客,主人恼火而威严,客人敷衍多于惶恐。京剧,将成为影片的主要被述事件:(外)孙儿向(外)祖父认同的故事的重要媒介。从某种意义上说,叙事价值的转移正在于,京京由厌憎这种属于外公的语言,隐匿自己理解和使用这种语言的能力,到认同于这种语言与这一语言方式背后的价值世界,并将其作为自己的行动方式,从而获得外公与传统的承认。京京因此由一个破碎家庭中困惑、痛楚的孩子一变而为血缘、传统天顶下得到庇护的继承人。

这是一个孙儿与祖父的故事。但是,孙周与其同代人处理类似题材的方式不同:这不是一个超越孱弱、委琐的父亲而投向孔武有力的祖父的故事。[1] 对后者来说,那与其说是对传统的重建,不如说是对传统的碎裂。在"寻根派"的作品中被通俗地定义为"杀了爸爸找爷爷"的叙事母题,

---

[1] 从某种意义上说,这是寻根小说中的母题之一。代表作品有莫言的《红高粱》。

事实上是象征性"弑父"主题的中国式搬演。而在《心香》中，孙周的这一故事则是超越传统、秩序的破碎与断裂带，重归传统的怀抱、再续父子秩序的故事。正是那个血缘之链上脱轨的一环、那个不肖子（女）——京京的妈妈——为这次重归与再续制造了契机与可能。尽管她不得父亲恩准而结婚、离家十年不归，但却是她强迫自己的孩子接受了京剧——父亲的事业、生命与珍爱。于是，这个漂泊都市的、不孝的女儿，事实上以京京之"学戏"献上了她对父亲的一份拳拳之心。如果说她曾背叛了父亲，那么她还回了儿子；如果说她曾反抗了传统秩序，那么她将以打碎她自己选择的核心家庭为代价。当京京终凭借来自母亲的礼物——京剧——而获得了与外公认同、沟通、对话的方式和语言时，他不仅赢得了祖父，而且弥合起这条断裂的血缘与秩序的链条。当他铭记住莲姑的教诲——"多念父母的好处"——当他不再耻于对妈妈表白他的依恋与思念，并祈请妈妈"多想爸爸的好处"时，当他将带去外公的嘱托——"告诉你妈妈，不论是什么难处，这里总是她的家"——时，在京京心中，在亲情与爱心的意义上，外公、妈妈和京京已重作为一道绵延不绝的支流，汇入了或许名之为生命的、传统文化与生存的浩浩长河。死亡不再是永恒终结。

如果说，在《心香》中，京剧成为传统文化的重要载体，历史与现实相联结的重要媒介；那么，莲姑则是优美、温馨的传统世界的核心呈现。她以她独有的沉静、淡雅、信念和创楚浸染、柔化了现代世界的强光为古老生存所投下的浓重阴影，同时负荷着一个边缘化的或曰重写了的传统表述：那是一种认可，一份背负，一脉理解、原宥，一份内求于己、却不强加于人的执着和操守。她不是一个卫道士（是她变"年终祭祖"而为游园会，是她劝慰外公："晚辈人的事，我们这辈是弄不懂了。"），她也不是一只自愿献祭的羔羊（当她得知分别四十年的丈夫已娶妻生子，便"没什么心事"了，准备与外公共度晚年）；以她为中心，影片组织起一个为情所滋养、为情所牵系的元社会，在京京的视域中出演了一段了犹未了的不了

情。这一次,是"情"、而不是"理"和"礼"展露一片传统的沃土。文本以"情"之为现代都市的"拜金"或曰非情的对立项。当莲姑怀抱着一份对丈夫的未了之愿、对外公的不了之情悄然而逝时,外公的守灵之夜,莲姑的灵床与画面上方神龛上的观世音呈现在同一条垂直线上(对照此后京京的独白:"莲姑好。就像观音。"),在叙境中完成了莲姑与观音的语义对位。于是,莲姑的形象就不仅是传统美德或曰文化的呈现,而且成了对现实苦难的移置与背负。

孙周以多重边缘化的方式重写了传统的与关于传统的话语。这当然不是一个离心过程或曰"破坏性重述",而是一个巧妙的中心再置。当外公满怀着一腔痛楚的不了情去了却两位已死者的遗愿——做一次道场以超度亡灵——而要忍痛卖掉他视若生命的祖辈相传的胡琴(显然是传统文化的能指之一)时,叙境中点染着一派悲悼之情。这是又一次诀别:倾其所有来完成的一次传统的典仪,同时意味着传统之流将随这些垂暮的老人一起消失在现代文明的流沙之中。但是,当外公在琴弦上拉起似将为绝响的过门之时,穿越空间、回荡天地,传来了京京声音嘹亮、字正腔圆的唱段。于是,似乎是影片《绝响》的一次反转,传统之音非但没有在韵芝／年青一代的钢琴上再度被焚毁、遭剽窃,而是在更年轻的一代那里呈现为神形毕肖的承袭。至此,补足与获救的已不只是一次传统的仪式,不只是一种传统的艺术样式——京剧,也不只是在冷漠、混乱、破碎的都市生活中被玷污的京京的身心,而是传统文化自身。当传统文化作为一种精神与信念,为京京／年青一代所领悟、并在他(他们)心中生根时,他是否继承、从事京剧便成了不甚重要或甚不重要的了。重要的在于传统文化作为一种精神的承袭与弘扬,而不在于是否保有某种外在的形式。这正是影片的真正语义之所在。

## 传统、舞台与人生

作为影片的结构性元素，《心香》设置了京京作为第一人称的、旁知视点的、人物化的叙事人，他作为叙境中的目击者与视点镜头的发出者，占据了"文本中的观众"的位置。他也因之成为文本的意识形态实践的承受者与参与者。对应于这一结构性元素，影片设置了由乐队指挥机位（低角度、正面水平机位）及光与影确定的特定"表演区"所构成的舞台式空间。它几乎成为影片每一组合段的呈现方式。影片便在京京的视点镜头和乐队指挥机位的舞台场景之交替呈现中结构起这段忧伤而淡雅的人生故事。《心香》正是在视点的转移和"舞台"上下"演员"与"观者"的替换中完成了意义的确立与叙事体的锁闭。

影片序幕中的第一个镜头，是在仰、摇中呈现的一个真实舞台的顶灯。接着，伴着单调的敲击声和京京的旁白，呈现出京剧院后台的化装室。正在上妆的京京侧目而视的近景视点镜头之后，反打为一武旦装扮的女孩的侧面近景，稍后，同为武生扮相的男孩探身入画，横在京京和女孩之间，遮断了京京的视域。这个小有情趣的欲望场景（它将在空间位置上准确地对位于京京对外公讲述的他和女同学李红宇的故事）暗示出文本语义的另一层面：一个前置了的、京京的成人式主题。此后，在一个模拟观众视点的仰拍镜头中，京京银盔银甲、手执长枪出现在这个真实的舞台之上，成为一个传统剧目中甚不心甘情愿的角色。

车站送别一场，成为一个传统角色倒置的场景。不是母亲宽慰、叮嘱将突然远行的孩子，倒是京京故作不在乎地走向车门，是他对哭哭啼啼的妈妈和躲在一旁的爸爸喊道："妈妈，别哭了！好离好散，电影上这种戏多着呢！"[1]

---

[1] 同一对白在序幕中两次出现，潜在地将大众传播媒介中的现代表象对立于传统表象，对立于即将在京京面前的"舞台"上出演的老人的"剧目"。

没事的。回吧！"倒置的角色，同时意味着破碎的秩序与混乱的文化。在这个出门远行的小男子汉的表象下，掩藏着一颗孩子的受伤、惊恐而充满疑惧的心。正是在这个疑惧而好奇的视域中，《心香》的故事以舞台式的结构形式展现别一样的人生；它将抚慰孩子和观众们的心；它将愈合并舒展现代生活的创口和褶皱，指示给你一处心灵的田园。

京京视域中的、这一舞台上的人生的第一幕，是在楼上、天窗中京京的视点镜头和楼下乐队指挥的机位中交替呈现的场景。低角度的、正面机位和高悬的、暖调的灯光的光区和背景中巨大的镶嵌玻璃窗，划定了这一银幕上的舞台。人物——外公和莲姑——以类水平调度的方式进出这片光区，直到他们在这一舞台上"到位"并直面（不是直视）摄影机进入"表演"。在一个正面的全景镜头中，莲姑端坐在桌旁，缓缓地、艰难地开口了："他来信了。"外公："谁？"莲姑："……他。还活着。"外公："从台湾？"此后，正面近景镜头中外公的评语："四十年不忘，祖上有德呵！""别哭了。说句笑话：这要在过去，还不得给你立节烈牌。"固然是外公矛盾心态的流露，仍不失为一种真诚的感叹和道德评判。影片正是以这样的方式在京京的视点中引入了这段不了情的、而不是"礼"与"名分"的故事。

稍后的一场中，京京被纳入这一舞台，但仍作为"诲汝谆谆"的被教化者和台上的观者。在这外公和蒙学课本的一场中，透过高大的老式门框投下的明亮的阳光和清晰的阴影再度划定了"舞台"。外公踱步领读，京京侧坐一旁。他在敷衍与闲扯之间，观察着外公的焦灼等待。此后以类似形式呈现的两场中，京京尽管在外公的亲情中得到了一缕温暖，但他的心仍是紧缩的、惊惧的。如同序幕中，听到了妈妈对戏校老师的哀求之后，他独自走向景深处后台一角；面对莲姑的问题："爹妈不由你选，可这一趟可要你自己走。""京京，留下来和莲姑一块儿过好不好？"他追赶着一头牛走向雨意浓重的画面纵深处。他还太稚嫩，无法承受这一抉择的重负。

正是在这一场景之后，正面水平机位呈现出独自蹲在河岸边上的京京，他烦躁、无聊地揪着面前的小草。为长焦镜头所压缩的空间、消去了环境声的声带及这一片沉滞中隐隐的雷声般的震荡，给此场景增添了一种压抑与凝滞感。突然，一群被画框上缘切去上部的孩子纷纷从京京身边跑过，他们的叫喊声如同从遥远的地方传来。京京无动于衷地蹲在那里。越来越多的孩子终于引动了京京的好奇，当他起身望去时，伴着浑厚的、古琴的弦音，反打的水平机位镜头中，出现了三只古意盎然、旌旗飞翻的龙舟。消去了环境声的声带和长焦镜头的运用，使竞渡的龙舟如同京剧舞台上一个极为华美的场面。京京微笑、大笑终于迸发为伴着哽咽的狂呼。此时摄影机转为标准镜头的呈现，环境声同时切入，这一华美的舞台场景突然成了真实时空中古老的生命力一次淋漓、酣畅的呈现：一组蒙太奇镜头展现出整齐划动的船桨、飞扬的旌旗、鼓手健美的躯体。京京终于汇入奔跑的孩子们之中，他叫着跳着。赛龙舟这一古老的竞技与典仪，如同一次心灵的洗礼，将古老文明的血脉注入了京京心中。

这之后，将是与莲姑的诀别。又是在京京的目击下，外公和台湾老人——莲姑的小叔——两个古稀之人，为已死者和将死者彼此相托。此时，低角度正面机位呈现出背景中景片般的门楼飞檐、上方一抹幽兰的夜空，中景里一圈暖黄的光区中心，成为剪影的一对老人搀扶、拜别。继而莲姑辞世。这似乎是"一个完整世界的陨落"[1]"一个世纪的终结"[2]。外公骤然衰老了。这特定的情势、这似已注定的流逝使得京京不能再作为一个无为观者；他不能以珠珠那句"大人的事，我们小孩子是没有什么办法的"来解脱自己。他不能、也不愿再做一个孩子。于是，他登台了，他行

---

[1] 借用美国著名通俗小说《飘》中句子。在小说中，这个句子用以形容忠心耿耿的黑人家奴——斯佳丽的奶母——的死亡。

[2] 参见笔者的《"世纪"的终结：重读张洁》，《文艺争鸣》，1994年第4期。

动了。当外公在将卖掉的胡琴上拉响过门之后，听到了京京气贯天地的唱腔。一个平移过黄昏时分小城上空的镜头切为外公匆匆寻声而去的步履。当他到达河边时，看到决心为莲姑的超度而"募捐"的京京正娴熟、英武地将手中一柄竹竿舞得呼呼生风。这是一个意义反转、价值移置的关键场景。当外公成为"台下"的一名观者的时候，京京成了这一传统舞台上一名心甘情愿、胜任称职的演员：不再是一类程式或一种滥调，他用心体悟到其背后博大精深的灵魂。当京京成为舞台上的行动主体时，也是影片潜在的主题：其成人式的完成之时。他不再是一个在朦胧的骚动和价值秩序的混乱中受创、遭挫的孩子。这也是一个视点反转的时刻。如同对其同代人的发轫之作《一个和八个》的意义倒置的再反转，一个中景过肩镜头切为外公的正面近景，反打为外公的视点镜头：正面低角度的中景里，映衬着晖光粼粼的河水，升格拍摄的镜头将身着短裤、背心，手执一支竹竿的京京呈现为银盔亮甲、手舞一柄银枪、护背旗翻飞的经典少年英雄。这是一个由孩子／孙儿到老人／祖父视点的反转。正是在祖父的视点镜头中，京京的形象得到修正与重写。这是被再造与重塑的形象。于是，京京／年青一代的成人式同时也成为一种经典的臣服式。京京正是在"成人"——作为一个自觉的行为主体——的同时，被祖父的视点还原为一个孩子，一个在传统、秩序、血缘、亲情中得到庇护、教诲，获得位置与确认的孩子。伴着一声汽车驶过的噪音，外公的心像消失了，满头汗水的京京面对着老人稚气地，几乎羞涩地微笑。渐次升起深情的音乐。如果说，《一个和八个》的结尾处，视点由王金到粗眉毛的反转，意味着视点权／话语权的索取；那么，《心香》此处的再度反转，则是一派臣服之中，对视点权的再度归还。

　　此后两个场景，将再度强化这初始缺憾的补足和叙事体的闭锁。紧接着前一场，乐队指挥机位再度呈现为一个全景：深入水中的一座古老而坚实的栈桥尽头，比肩站立着同样全身白衣的外公和京京，几只古老的帆

船,扬着老旧但仍鼓满着风的帆似乎穿越历史的时空,由右向左驶来。反打为正面仰拍中的外公和京京的双人中景。风鼓荡着外公的衣襟,京京一手牵着外公的衣角,崇敬而信赖地仰视着他。老人苍老、遒劲的念白回荡在银幕空间之中:"道者三皇五帝,功名夏侯商周。七雄五霸斗春秋,顷刻兴亡过手。青史几行名姓,北邙无数荒丘。前人田地后人收……"此时京京那清朗、气贯丹田的声音接上去:"说甚龙争虎斗!"伴着灌满银幕的激越的音乐,外公无限欣慰地将京京揽在怀中,京京亦信赖而亲昵地偎在老人的身旁。念白中那种历史的苍凉感和流逝感与祖孙的再度应答、京京的年轻的声音并置在一起,清晰地呈现了影片的出世与入世、历史的悲悼与现实的继承的主题。

送别的最后一场,大俯拍镜头中的茶杯和京京一饮而尽的动作,暗示出以茶代酒为之壮行的含义。这已是在传统与亲情洗礼中获了新生的京京。这也是长辈们寄予厚望的年青一代。在特写镜头中,当莲姑留下的晶莹剔透的碧玉观音由外公交到京京手上时,这一传统的继承式已画上了一个圆满的句号。作为对序幕之倒置的反转,这一次,谆谆教诲的是长者,泪眼蒙眬、口不能言的是京京。最后一次呼应着外公那悲慨的吟唱,是京京带泪的一声长啸:"云来呀!"在此,诱人的民族文化巡礼——超度亡灵的场景——并未在影片中出现。它以缺席的方式达成了叙事语义的完满。因为这一预期中的超度,是对莲姑的祭奠,也将是外公的自奠。或者在影片的语义层面上,它还将是传统文化的一次悼亡。但是,当京京登上这特定的舞台,它原有的意义便因之而改写:如果传统将流淌于年青一代的血脉,并将由他而继承与光大,那么超度便只是对死者的超度与告慰。

孙周正是以这样的方式在文本中匡正了倾斜的历史与现实。在京京与外公的三度呼应之中,历史与现实、传统与现代完成了一次宁谧、温馨的对接。获救的不仅是京京、传统,现实再度获得了历史的拯救。《心香》也

似乎成了孙周及其同代人精神之旅的一处驿站。在历史与现实的一次延宕中,孙周献上了他的一缕心香。追随着这个优雅美的故事,我们将得以或迷途知返地、或殊途同归地回到传统的圣地。

<div style="text-align: right">1993 年</div>

第二部分

# 幕落幕启

# 裂谷：后89艺术电影中的辉煌与陷落

## 文化困境与"宙斯的金雨"

事实上，1980年代后期，中国大陆艺术电影的创作已陷入了困顿和停滞。1987年，陈凯歌的《孩子王》和张艺谋的《红高粱》分别入围戛纳和柏林电影节，并且张艺谋夺魁而归之后，大陆影坛第五代的创作似乎已然在世界及中国大陆沸沸扬扬地登堂入室，达到了一个颇为辉煌的阶段。然而，为人们始料不及的是，第五代似乎也正在这一华彩乐章中戛然而止，成为一阕断音。究其原因，自1988年始，中国现代化进程蓦然加速推进，在全社会范围内，关于政治体制改革的众声喧哗托举起一个理想主义与希望的热气球。在一种浸透了狂喜的"忧患意识"之中，历史感似乎开始稀薄、弥散；第五代情有独钟的、厚重而坚实的黄土地，似乎在一夜之间，成了为蔚蓝色的文明/西方文明所裹挟的、巨大的、漂流的岛屿。于是，第五代式的历史叙事突然成了关于昨天而不是今日的古旧故事。同时，或许更为重要的是，1988年，整个中国大陆继1949年以来，第一次遭到了商业化大潮的冲刷和袭击，大陆文化迅速地开始了其市场化的过程。一个并不新奇的事实是，当文化开始其市场化的过程之后，市场便对文化——或者更确切地说，是对精英文化——关闭了。第五代式的阳春白雪、曲高和

寡的创作无疑因之而失去了它生存的可能与依托。大陆艺术工作者第一次不仅受制于制片与审查制度，而且辗转于金钱／自由的枷锁之下。于是，自1988年起，第五代导演们或则去国远游，或则纷纷转型（转向商业片的创作）。[1] 而1989年中国社会的政治激变则如同一面陡然落下的帷幕，遮断了历史与现实的期待视野。第五代的作品因其始终以历史叙事作为对现实发言的方式，因其始终以语言的陌生化的方式，构成对主导权力话语的颠覆，而成了特定而短暂的历史契机所造就的一个文化奇迹，一个难于复现的奇迹。1990年代，历史感再度清晰而滞重地显露出它的印痕，却因为失去了可以认同的现实坐标而又一次呈现为"历史的无物之阵"（鲁迅语）。

**窄门**

1980、1990年代之交，大陆艺术电影／第五代确乎面临着一个哈姆雷特式的选择："生存，还是毁灭？"生存，争取到继续拍片的机会，或则意味着彻底放弃其反叛者的立场与姿态，认同于官方说法与权力话语，成为"主旋律"电影的制作者；或则意味着屈从于大陆电影市场的需求，认同于大陆数亿普通观众的欣赏趣味与爱好，与日常生活的意识形态及传统道德评判和解。否则便是毁灭，永远终止其创作生涯。然而在这别无选择的境地间，竟蓦然出现了一线生机：海外艺术电影的制片人与投资者开始瞩目大陆这些生机勃勃的艺术家。似乎是"宙斯化身为一阵金雨破窗而入"（王一川语）。借助来自海外的丰厚资金，他们不但可以继续他们的艺术创作，而且无疑可以维护其艺术及文化品位的"纯正"。第五代的佼佼者再度

---

[1] 1987至1989年，陈凯歌赴美，张泽鸣赴英，黄建新赴澳；田壮壮拍摄了《摇滚青年》，张艺谋拍摄了《代号美洲豹》，吴子牛拍摄了《欢乐英雄》《阴阳界》，胡玫拍摄了《无枪的枪手》，周晓文在处女作《他们正年轻》遭遇缓映之后，拍摄了《最后的疯狂》《疯狂的代价》，均为此前为他们"不齿"的商业电影／娱乐片。

幸运地发现了一条逃脱之路，并绝处逢生式地扑向它。借此，他们可以逃脱政治的挤压和面对市场的困顿。然而，这无疑是一次逃脱中的落网。电影，毕竟是艺术/商业/工业/意识形态的节点，毕竟是一种"太过昂贵的话语"；得自海外的投资，并非如大陆艺术家曾期待的，是一种艺术赞助人的恩赐，[1] 而仅仅是一种十分精明、尽管不无善意的投资而已。第五代仍无可逃脱地市场化了，投资人所要求的成本回收与利润获取，决定他们必须面对的是西方、尤其是欧洲的艺术电影市场。然而，对于1987年以前尚鲜为西方所知的中国大陆电影来说，到达欧洲艺术电影市场之路显然绝非通衢。唯一的资格审定与入门证，将是西方为数众多、但终究有数的各大国际艺术电影节。而欧洲三大电影节——戛纳、威尼斯、柏林——的奖项则无疑是其中的权威通行证。海外投资—世界电影节获奖，由是成了大陆艺术电影"获救"所必须通过的一扇窄门。

### 《红高粱》《孩子王》启示录

1987年，《红高粱》《孩子王》在欧洲电影节上的遭遇，对于1990年代大陆艺术电影的创作无疑成了一部深刻的"启示录"。《孩子王》作为陈凯歌继《黄土地》《大阅兵》之后的第三部作品，在彼时中国影评人眼中，无论是艺术造诣，还是文化品格，都远在张艺谋的处女作《红高粱》之上。人们认定，可以将前者视为第五代电影的又一高峰之作。在此片中，陈凯歌深刻呈现了1980年代大陆历史反思运动的文化困境，并将第五代特有的"空间对于时间获胜"的表达方式推到了极致。而张艺谋尽管在《红高粱》中保留了第五代的语言风格，却一变第五代的历史/文化批判立场而为民

---

[1] 1980年代，普遍存在于中国影人的想象中的，是支撑纯艺术的资助，将来自文明的西方社会或海外富人中的慷慨的艺术赞助人。这无疑是某种典型的19世纪文化记忆或想象：某种柴可夫斯基与梅克夫人式的"佳话"。但当"他们"真正到来的时候，人们不得不发现，这是一些精明的、也许过于精明的艺术商人。

族神话的虚构。那是一群生活在"史前"蛮荒之中的人们,他们活得"快活""痛快"、酣畅淋漓。《红高粱》中民族英雄的登场,似乎在暗示着大陆文化英雄主义时代的终结。然而,不是《孩子王》,而是《红高粱》一举于柏林夺魁,捧回了金熊。这是中国大陆电影于西方世界的"创世纪",它第一次使西方世界知晓中国大陆"有电影"(柏林电影节一评委语)[1]。这只金熊将成为1990年代辉映大陆艺术电影的一颗诱人的希望之星。而《孩子王》除了得到一个调侃性的会外记者奖——金闹钟"奖"(最冗长、乏味影片)——之外,意外地获得了联合国教科文组织颁发的一个鼓励教育奖。这无疑成了对这部反文化、反教育之影片的一次莫大反讽,它印证着东西方文化间深刻的隔膜与误读的"必然"。一头金熊和一只金闹钟,成了1990年代以西方电影节为明确目标的大陆艺术电影所必须去思考和领悟的启示录。

**内在流放**

"启示录"告诉人们中国电影"走向世界"的充分必要条件是什么。它必须是他性的、别样的,一种别具情调的"东方"景观。西方不需要自身文化的复制品,不需要东方的关于现代文明的任何一种表述;但它同时不应是异己或自指的,它必须是在戏仿文化逻辑与常识系统中可读可解的,能够为西方文化所包容的。它必须是本土的——呈现一个"乡土中国"——但却不是认同于本土文化的;它应贡献出一幕幕奇观,振作西方文化的颓败,补足西方文化的些许匮乏。

《红高粱》《孩子王》的启示录似乎在呈现着一个第三世界的、东方的知识分子/艺术家无可逃脱的文化"宿命",一个后殖民主义文化的残酷现

---

[1] 《红高粱》获奖之后,张艺谋在北京电影学院所做的演讲中谈到这则插曲:一位评委高兴地握着他的手说,感谢他带来了这么好的电影,感谢他让人们知道中国有电影。

实：要成功地通过那扇"走向世界"的窄门，意味着他们必须认同于西方艺术电影节评委们的审视与选择的目光。他们必须认同于西方电影节评委们关于艺术电影的标准与尺度，认同于西方之于东方的文化期待视野，认同于以误读和索取为前提的西方人心目中的东方景观。这一认同，同时意味着一个深刻的将其内在化的过程。这是一次比"五四"时代中国知识分子所经历的更为绝望而无奈的内在流放的过程：中国大陆艺术片的导演们要获救、图存，必须在这一认同的过程中，将自己的民族文化、民族经验放逐为观照客体，将其结构冻结在他人的话语和表象的绚丽之中；而影片的作者们却并不能因此而获得一份"民族"及文化主体的确认。呼唤着你、等待着你的是一处边缘，一处以西方／欧洲文化为中心的边缘；一种荣耀，一种以民族文化的屈服为代价而获得的荣耀；一个文化主体的位置，但它却投射在西方文化的镜城之中。

## 双重认同中的历史景观

### "福将"张艺谋

对于1990年代的大陆影坛，或许比《红高粱》《孩子王》之启示更为深刻而直接的，是张艺谋奇迹般的诱惑与魅力。张艺谋堪称影坛"福将"。第五代的发轫作、他作为摄影师的《黄土地》《大阅兵》首先在西方电影节上为大陆电影赢得了若干摄影奖，而他作为导演的处女作《红高粱》则一举夺得西柏林电影节金熊奖。继而，他主演的《老井》（导演吴天明，1987）在东京电影节上为他赢得了最佳男主角奖。张艺谋迅速地上升为影坛天皇巨星的奇迹之路上，唯一一块"不洁"的斑点，是他也曾于1988年屈从于市场诱惑，摄制了中国大陆名曰"娱乐片"的商业电影《代号美洲豹》。这部影片给他带来的只是评论界的哂笑和票房的惨败。然而，这块张艺谋的评论者宁愿颇具风度地保持沉默的"污斑"，似乎在不言之中充满

着更有深意的暗示：对于第五代的艺术家，在关于文化认同与位置的选择之中，何为辉煌与荣耀之途，何为自甘堕落、自取其辱之路。1990年，张艺谋执导的《菊豆》虽戛纳受挫，却在风靡欧洲的同时，获美国奥斯卡"最佳外语片"提名，开中国电影入围、角逐奥斯卡之先例。1991年，他的《大红灯笼高高挂》再获奥斯卡提名，并于威尼斯电影节上获得了银狮奖。"进军"美国——世界电影/商业电影的盟主之国——这无疑是中国、乃至世界电影制作者光荣与梦想之页上不便明言的华彩句段。1992年，张艺谋的《秋菊打官司》，再度入围威尼斯，并获威尼斯电影节金狮奖。欧洲再次为张艺谋振奋、喝彩，评论界甚或在狂喜中盛誉："张艺谋拯救了威尼斯电影节。"如果说，在《红高粱》当中，张艺谋以充溢着原初生命力的、蛮荒而炽烈的中国，振奋、激荡了"颓废的欧洲"；那么，这一次，张艺谋则以一个温婉、素朴、与人为善的中国，浸润了在后工业社会的栅格化空间中辗转的西方。张艺谋电影尽管在1990年代的大陆电影中只是一个极小的边缘和角隅，但它在西方的文化视域与认同中却迅速取代了陈凯歌和《黄土地》，成了"中国电影"的指称。通过张艺谋和张艺谋电影，西方世界指认着中国，指认着中国的文化、历史与现实，指认着中国的电影。

**双重文化视域**

正是张艺谋成功地建立了西方对中国的文化与银幕认同。然而，显而易见的是，张艺谋的电影与其说是中国大陆洞向西方的一扇窗，不如说是阻断了视野的一面镜。这是对认同/误读的认同。西方文化/欧洲电影节评委们的趣味成了张艺谋电影的先决前提，西方之于东方的文化预期成了张艺谋成功飞行的准确的目的地和停机坪。在《菊豆》《大红灯笼高高挂》中，东方/中国的历史景观仍是外在于西方式的历史/时间进程的空间形象；只是这一次，这一空间化的历史不再是莽莽苍苍、历劫岿然的黄土地，而成了一只凄艳、绝美的钉死的蝴蝶，一个凄然、但毕竟悦目的景

观。张艺谋的成功似乎是以东方文化表象献媚、取宠于西方文化所获得的成功，但事实远非如此单纯而浅薄。张艺谋的全方位成功，正在于他选择了一个悬置而不断移动的主体位置，并借此而成就了一幅双重文化认同中的历史景观。张艺谋的电影成了"纵横交错的目光"的汇聚地。他巧妙地在双重认同与双重读解之间，缝合起东方与西方、本土和世界。

**本土的文化认同**

改编自大陆作家刘恒小说《伏羲伏羲》的影片《菊豆》，在大陆本土的文化视野之中，无疑成了大陆历史文化反思运动的一次主题复现。影片仍是历史控诉与文化批判的主题伸延，主要情节仍是"好男无好妻，赖汉娶花枝"——寻根文学典型的叙事母题。在本土的文化视野与认同中，影片所呈现的，仍是历史循环的死亡之舞，仍是残忍而酷烈的东方文化的杀子情境。作为这一本土文化认同的呈现，影片中的主要情节、场景、情境都以两两相对的形式复沓出现。先是衰老无能的"父亲"形象——杨金山——借助权力与财产霸占着女人，尽管这确是徒具其名的占有。但当它真的成了一具空位的时候，却有父子秩序的忠顺之子、反叛者的血缘之子以更为年轻强悍的生命来承袭"父亲"的事业。于是，颇有反讽意味的"挡棺"一场，便在七度哭喊着扑倒于尘埃的天青、菊豆，与六次反打为大仰拍镜头、炫目的阳光里赫然端坐棺顶、手捧死者牌位的孺子天白的切换中，添加了悲剧与循环的味道。影片中两度出现的"铃儿铃儿苍啷啷"的童谣，循环式地印证了父权与秩序的最后胜利。第一次出现，是在僭越者似乎获胜的间隙中，天青、菊豆抱着襁褓中的天白，在拂动的明艳色布间，伴着染坊绞轮的脆响，欢乐地唱起这支童谣；第二次则是在菊豆的避孕尝试成了非人的酷刑、而幼年的天白固执地立在他们"淫乱"门前之时，悬在屋梁上木桶中的杨金山唱起了这支童谣。伴着夜色中升摇拍摄空洞、阴森屋顶的镜头，银幕上回荡着那苍老刻毒、充满快意的声音。影片中两

度出现了"弑父"情境。第一次只是偶然间的失误：幼小的天白牵翻了杨金山的木桶，将他翻入了红色的染池；而第二次则是一场蓄意的谋杀。长大成人的天白从天青、菊豆"苟合"的洞穴中背出天青，把他扔进了血水样的染池，并在菊豆非人的哀告声中冷酷而准确地打落了天青攀在绞轮上的双手。在本土的文化认同中，这与其说是一幕弑父场景，不如说是一次杀子情境：衰老的"父亲"，假一双少壮有力的手完成了他已无力实行的惩戒——天白以杨金山的名义杀死了僭越了父子秩序的不肖子。作为造型因素的两度复沓，是成匹殷红的色布窸窸窣窣地坠落。先是在天青、菊豆第一次交欢的时刻，坠落的红布掠过菊豆的鬓角、面颊，成了狂舞的红高粱

的替代物；第二次则是随着天白打落了天青攀着绞轮的双手，坠落的红布跌在染池中天青的头顶上，成了他葬身的坟墓。而影片情节的另一处复沓，同时也是张艺谋对原作结局的另一修订：不是天青谦卑地自尽之后，菊豆带着一个不足月的孩子回到了村子，这个孩子依照天青、天白的排行，被取名为天黄，无言而绝望地意味着"铁屋子"中岁月的无尽；而是坠落的红布缓缓叠化而为大仰拍中染坊的天井与低垂的色布，渐次传来了吡吡剥剥的烈焰升腾之声，在一个颇长的镜头段落中，半疯狂的菊豆举火焚毁了整座染坊。这一烈焰与焚毁的结局，成了对此前杨金山喜剧性放火

《菊豆》

之举的一次悲剧式复沓。它除却构成了一个视觉高潮之外，同时封闭了叙事，阻断了文本中历史视域的延伸。于是，叙事所负荷的历史反思，不复在叙事终止处延续。于是，影片《菊豆》成了对1980、1990年代之交的中国大陆之历史与现实的有力的寓言性陈述。

### 西方视域中的东方镜像

然而，这个建立在本土文化认同之上的历史与现实寓言，却同时被镶嵌于一个东方的奇观情境之中。张艺谋为这个东方的杀子故事设置了一个参照古籍《天工开物》而复制的古老染房。于是，这个情欲与酷烈的故事便搬演在一个古意盎然的造型空间中。在大部分日景的段落里，整个染坊泻满了金黄色的光雾，一匹匹瀑布般落下的色布，为古朴滞重的染具添加了轻盈的动感。即使反复在大俯拍中呈现的囚牢般的四合院天井，也为悬垂、拂动的红黄色布点染了几许风情。不仅如此，张艺谋还为影片设计了一种窥视/暴露、情欲/洞穴的视觉结构。于是，在西方的文化语境之中，这个东方的历史叙事便凭借精神分析的话语而获得了认同的切入点。

从小说到电影，张艺谋所做的最重要的改动是主人公杨天青之死。原作中，只是天青无法忍受天白那日复一日的冷酷目光，终于赤身裸体地将自己淹死在水缸里。一个谦卑的谢罪式。一个无声、无血的杀子故事。而在影片中，这一无血的自戕，成了染血的谋杀。而从它所发生的叙境来看，在菊豆明言"今儿个我把话明撂给你：杨天青他是你的亲爹！"之后，本土认同中的杀子式，便潜在地成了西方文化视域中的俄狄浦斯/弑父情境。一个关乎东方杀子文化的历史话语被张艺谋成功地叠加在一个西方文化的弑父情境之中。古文物的复原和历史表象的诗化，将这个历史反思的故事成功地镶嵌在来自西方的、认同/误读的文化框架之中。

《大红灯笼高高挂》

## 性别与种族

一如《菊豆》,《大红灯笼高高挂》同样成功地包容了双重认同中的历史景观。影片片头、片尾中朱红色的草书标明由夏而夏的、一年中四季更迭所形成的时间的循环,由四太太颂莲的进门到五太太文竹的迎娶所形成的事件的循环;仍成就着本土文化认同中东方／中国历史之无往不复的魔环。而三太太梅珊的被杀和四太太颂莲的疯狂,则同样被指认为鲁迅所谓的历史的"吃人筵席"。而至为有趣的是,张艺谋为这个苏童的、颇有后现代意味的历史故事选取了一个博物馆作为呈现的舞台。《大红灯笼高高挂》中的陈府是一处名副其实的博物馆——一处古建筑,其自身便是一"件"文物——并为这所博物馆、这个典型的中国式空间添加了点缀风情与色彩的大红灯笼。点灯、灭灯、封灯、长明灯,黄昏时分庭院中的"应召"仪式,伴着"捶脚"的杜撰之俗;颇有反讽意味的京剧的锣鼓点儿声,作为悲悼主题的无伴奏、无词的女声吟唱,作为无血或血腥虐杀主题的活泼的童谣,黄昏中不绝于耳的脚棰的节拍,构成了老中国死亡环舞与空洞典仪的呈现。它同时构成了西方视点的内在化切入:老中国历史典仪的观赏性。

不仅如此,这是一个东方的"妻妾成群"的故事、一个中国式的"后宫"之争。而张艺谋在视觉结构上略去了陈家大院的男性主宰者——对成群的妻妾有着生杀荣辱之权的陈老爷——始终将其呈现为一个背影或侧面、一个画外音的声源,这是一个缺席的在场者;于是,成群妻妾间的争斗、互虐便不曾呈现在任一男性角色的视点与目光之中。而女性角色则为"客观

的摄影机显露在唯美的、凄艳而均衡的画面构图之中。女性便因之而成为影片中历史事件的绝对主角和视觉观照的唯一对象。影片的视听结构，不仅在本土的文化认同与表述中，成功地将历史苦难与阐释由男性主/奴逻辑移置于女性的施虐/受虐情境，而且将摄影机所提供的缺席之观者的位置虚位以待于一个西方的视域、一个西方男性的目光。正是在对西方之认同的认同中，性别与种族秩序的置换规则实现了其文化策略：当一个东方的艺术家在西方的文化之镜前自照时，他所窥见的，是一个"女人"的形象。"她"准确迎合着西方男权/主人文化对东方和东方佳丽的预期，迎合着西方男性观众欲望的目光，于是，这个中国的历史故事被这视域与目光封冻为一个迷人的"平面国"，一幅关于东方的长卷画或彩镶屏风。在这一东西方的"对话"中，张艺谋所认同和选取的，正是性别秩序中的女性位置。这是一次自我放逐与"贬抑"，同时是一次成功的嵌入。

## 此岸与彼岸之间

### 陈凯歌：陷落与涉渡

大陆最著名的电影音乐作曲家赵季平曾称张艺谋为大陆影坛的"天才"，而称陈凯歌为第五代的"领袖"。[1] 1980 年代，当第五代陡然出现在大陆文化视域之中，并迅速、似乎不可逆转地改变了大陆电影面貌之时，陈凯歌以《黄土地》《大阅兵》《孩子王》的作品序列，成了第五代当然的领袖。而 1980、1990 年代之交，当张艺谋进取西方影坛，屡战屡胜之时，陈凯歌除却以《我的红卫兵时代》[2] 一书，展露了一个沉思者的追忆外，始终保持着状似高深、实则尴尬的沉默。在去国两年、经历美国之后，陈

---

[1] 荣韦菁，《赵季平访谈录》，《电影艺术》，1992 年 4 期。
[2] 最先为日文版，后在台湾、大陆出版的中文版名为《少年凯歌》，香港版名为《龙血树》。

《边走边唱》

凯歌终于全部借助为数不多的外资,拍摄了《边走边唱》,并再度携片前往戛纳,再度入围,再度落选。如果说,《孩子王》《红高粱》在欧洲电影节上的不同遭遇成就了一部大陆艺术电影之命运的启示录;那么,《边走边唱》所揭示出的文化现实,则为第三世界艺术家的文化宿命点染了几缕悲剧色彩。事实上,在《边走边唱》中,陈凯歌为我们构造了一个令人瞠目结舌的七宝楼台,一处布满了纵横的路标、却不再通往何处的末路。其中确乎充斥着面面相觑式的"目光",充满彼此冲突、相互消解的文化认同。似乎是充满了民族文化与现实使命感的陈凯歌,在好莱坞/迪斯尼的震惊之下,陷落于文化与认同的晕眩中。或许可以说,陈凯歌比张艺谋更为切近地临照于西方文化之镜,但他所执着的民族文化立场与现实使命,也许还应加上汉文化中心/男性中心的狷傲,使他拒绝认同于那镜中"女性"的位置与姿态。但这份狷傲并不足以支撑起一种文化英雄主义的决绝;现实的挤压、来自西方世界的震惊体验、陈凯歌对金棕榈"虽九死其犹未悔"的"热恋",已然实现着那一内在化的认同过程。陈凯歌在《边走边唱》中开始了他东方到西方、此岸向彼岸的涉渡;涉渡,同时是一次陷落。

### 并置与杂陈

如果说,双重、多重的文化认同成就了张艺谋的中国历史景观;那么,这一纵横交错的目光却撕裂了陈凯歌的艺术世界。《边走边唱》并不

如陈凯歌所言的那样是一部"十分单纯的影片",它的题旨仅在于表达"人只活一次"。[1] 相反,它是一部超载的、太过繁复的影片。历史批判及现实的使命感,使陈凯歌选择了大陆典型的寻根／反思小说、作家史铁生的名篇《命若琴弦》。这是个孤苦的盲歌手被师父许诺弹断一千根琴弦,便可以打开琴匣,得到重见光明的药方的故事。但七十年,"千弦断琴匣开"的时刻,他得到的只是一方白纸。这无疑是一个建立在本土文化认同之上的历史控诉的故事。但是,影片奇观空间的设置:浩瀚壮丽的沙漠、戈壁,九曲黄河的万丈惊涛,洋溢着原初生命力的船工,神秘而奇诡的古渡口,为火把所环绕的歌者的圣坛,无疑成就了影片史诗式的风格。而老歌手——这个本土寓言中的历史的蒙难者——却在影片中被尊为"神神",他跋涉在沙漠间、惊涛上,他吟唱的不是素朴的中国民间故事与民谣,而是"夸父""女娲""大禹"——民族创世与拯救的神话。于是,不再是一个历史的蒙难者,而是一位先知的故事,至少是一位先知所讲述的故事。不是民族历史中的任一段落,倒是民族神话的新的一页。显而易见,这是又一次逃脱中的落网:陈凯歌在民族文化独尊的狷傲中改写了《命若琴弦》的本土寓言;这不仅内在消解了他难于割舍的历史批判的使命,而且将影片潜在的观者定义为西方。更有甚者,《边走边唱》不仅是民族的与文化的神话,也是拯救与文化使徒的神话。但这一文化的拯救力,并不得自古老的东方／中国文化精神,而是西方经典话语的复制本。当愚昧村民发生械斗之时,老神神登高吟唱"人之歌"而使其和解——一个《圣经·马太福音》场景与人道主义启蒙话语的混合物。而"命若琴弦"的悲剧结局之后,老人仍一曲高歌,那是东方的《欢乐颂》(贝多芬)。事实上,歌手师徒二人跋涉沙漠的场景与造型可堪成为《圣经·使徒传》中的一页插图。于是,"命若琴弦"的故事与民族文化拯救力的神话,东方表象与西方经典话语

---

[1] 《每日一星:陈凯歌》,香港卫星电视中文台。

的荒诞缝合，便彼此碰撞、消解，成为一片混乱的杂陈。在纵横交错的目光中，陈凯歌陷落于东西方多重认同的乌有之隙间。一种有效的文化认同始终未能建立。

**臣服与"获救"**

《边走边唱》的陷落，确乎将陈凯歌的艺术生涯推到了岌岌可危的险境。陈凯歌必须成功——在西方，不然便是"死"。于是，当张艺谋在其"改弦更张"之作《秋菊打官司》中，开始在本土认同中营造一种温情的皈依，在西方对现代"乡土中国"的期待里填补上一个素朴的人情故事时，陈凯歌则进入了《霸王别姬》的摄制。如果说，在《边走边唱》中，陈凯歌是在追求中迷失、在逃脱中落网；那么，《霸王别姬》则是对这种民族文化迷失的认可，是对第三世界艺术家文化宿命的屈服。在后一部影片中，不仅是对西方文化视域的认同与内在化过程，而且是一种特定的前提性认同：戛纳电影节的"特色"，其评委们特定的趣味无疑成为《霸王别姬》一片结构的依据；如同一张中药的验方，如同一份烹调的菜谱。一如穆罕默德和山的故事——如果陈凯歌/中国文化不能征服戛纳，那么不妨让戛纳/西方对东方景观的预期来征服陈凯歌吧。于是，在《霸王别姬》中出现了京剧的舞台小世界——中国文化的经典能指，绚丽、喧闹而寂寞的东方之生存；出现了生、旦角之间繁复的纠葛，青楼女子与梨园子弟/"婊子"与"戏子"间的恋情；出现了结构在情节剧/三角恋情之间的、陈凯歌曾有着切肤之痛的现、当代中国政治情境。这是一次全方位的、深刻的内在流放。而这一西方视域中的东方景观的认同点——男性旦角程蝶衣的形象——成了对陈凯歌所臣服之文化位置的绝妙象喻：一个男性，但在历史的暴力与阉割中、在文化的魔镜里呈现为一个"纯粹东方女性"的形象，一个供观赏者愉悦、使观赏者欲求的"男人"。尤其是当陈凯歌以他男性中心的方式改写、消解了李碧华原作中程蝶衣/段小楼关系式中的同性恋因

素之后，程蝶衣／虞姬／杨贵妃便成为一个纯粹的"东方奇观"，一种大陆批评者所谓的"人妖文化"。[1] 征服了陈凯歌的戛纳终于为陈凯歌所征服，陈凯歌在彻底的臣服与迷失之后"获救"。民族文化的新生与死灭、中国大陆的社会现实将在影片序幕及尾声的空洞剧场之外伸延；两者绝难找到交叉与衔接的轨迹。

**钉死的蝴蝶**

张艺谋的辉煌之路和陈凯歌布满荆棘、但终达荣耀之途，展示了一种后殖民文化的现实。在将民族文化及表象屈服、认同于西方话语权的同时，他们以其作品填充并固置了西方充满误读与盲区的东方视域。他们不仅创造了一只东方的、绚烂翩然的蝴蝶，而且创造了钉死蝴蝶的那根钉。窄门洞开之处，是一条细小的曲径。他们的影片成为本土视野中一种新的规范力与范本，一种由此岸／东方到彼岸／西方所必须参照的"传统"。如同淘金者，越来越多的海外制片商涌至大陆；越来越多的第五代、甚至第四代导演乃至作家群，开始瞩目并实践着张艺谋、陈凯歌模式。

1990年代的中国大陆文化正面临着一个获救的历史契机，还是在遭遇着一次民族文化的悲剧式沉沦？一种本土的文化认同是否能重新建立？与陈凯歌、张艺谋同为本雅明所谓世界文化市场上的"文人"，同在一个成型中的历史过程之间，这是一个并非笔者能回答的提问。

<div style="text-align:right">1993年11月3日</div>

---

[1] 从某种意义上说，易装者、而非同性恋者的故事在1990年代中国大陆及华语电影中的涌现，或可视为1990年代中国身份危机的一种表征。

# 历史之子：再读"第五代"

## 黄土地之上

如果我们沿用约定俗成的说法，把1982年在中国电影史上组建的第一个"青年摄制组"[1]，并于1983年末和1984年悄悄推出一批有趣的、引起多方震惊而不得不予以关注的影片的青年创作群体，称为"第五代"的话，便不难发现，1979年后出现在中国大陆的"解放思想，实事求是，团结一致向前看"[2]"发扬民主和实现四化"[3]"党和国家领导体制的改革"[4]，仿佛在老中国引发了一场令人欢欣鼓舞的文化弑父"悲剧"，年青一代在一个历史性的"弑父"行为之后，浮出历史地表。与其说，影坛第

---

[1] 广西电影制片厂在当年成立了第一个"青年摄制组"，导演张军钊，摄影张艺谋、肖风，美工何群。摄制组的主要成员均为北京电影学院1982届本科毕业生（影圈内称78班）组成。同年推出影片《一个和八个》，成为第五代的发轫之作。此后这一电影摄制组的主要成员——除导演张军钊、摄影肖风外，转而与陈凯歌合作，拍摄了《黄土地》《大阅兵》。此后张陈分道，张艺谋拍摄了处女作《红高粱》，成为最重要的中国导演之一。美工师何群亦成为一位重要的导演。另一位摄影师肖风也在1990年导演了影片《寡妇十日谈》（1996年方才获得了通过发行）。

[2] 邓小平在中央工作会议闭幕会上的讲话，1978年12月13日。《三中全会以来重要文件选编》，人民出版社。

[3] 《人民日报》社论，1979年1月3日。

[4] 邓小平在政治局扩大会议上的讲话，1980年8月18日。《三中全会以来重要文件选编》，人民出版社。

代像是最后一个离开染满鲜血的"黑铁时代"的正义者，不如说他们始终是雅努斯般的两面人——年迈的"八九点钟的太阳"。因为"万难轰毁的铁屋子"此时已经"风化"为一只软壳鸡蛋，他们挣扎于其中并最终破壳而啼的不过是这只鸡蛋。大陆影坛第五代的10年（1982—1992）无疑是当代中国文化极为重要的10年。在这10年中，迟来的一代人出现在中国社会舞台，渐次入主[1]，但又或多或少、或深或浅地辗转于叛臣贼子与忠臣孝子的双重身份之间。第五代（影圈内又称"78班"），似乎也是其中颇有代表性的一支。

当时光将"年轻的"第五代同样呈现在一个历史回瞻的视域中时，不难看出，他们无疑是中国文化传统与现代精英知识分子姿态的承袭者：这是极深沉、极有使命感的一群。而且颇多"天降大任于斯人"的文化自觉。观第五代，与其说他们是一伙文化叛逆与艺术的不轨之徒，倒不如说他们是"五四"精神的正宗嫡系。他们的作品多为一种对中国历史、文化、传统因爱之深而恨之切的"不平之鸣"。他们所承袭的历史／文化传统，与其说是某种具有连续性的、同质的民族经验，不如说是在中国近、现代史上不断遭受重创、碎裂、已布满了裂隙的、异质体的杂陈。因之同样不难理解的是，时至今日，当第五代已风风光光、沸沸扬扬地登堂入室，在相当程度上成了世界影坛上"中国电影"的代名词之后，他们仍不时地被指斥为数典忘祖、食洋不化的一伙，仿佛他们是不产生先锋电影的大陆影坛的"先锋派"。

十分清晰、也许是十分怪诞的，是当代中国电影史是以颇为整齐、明确的"代"际——不同年龄组、不同创作时代的艺术家——来划分与连续

---

[1] 1982年，新时期恢复高考制度后的第一、第二届大学毕业生（所谓77、78级）先后走上社会，并逐渐在各领域扮演重要角色。影坛"78班"——北京电影学院1982届毕业生——则成为第五代的主体与中坚。

的。这几乎成了世界影坛上的一种景观。然而,这正是当代中国文化史最为深刻的本质特征之一:迄今为止,当代中国知识界的几代人,都是时代之子。不同的时代遭际,不同的历史经历,造就了每代人迥异而实相近、冲突而实叠加的文化立场与价值取向。而与第五代密切相关的重要历史事实,则是无产阶级"文化大革命"的浩劫经历。[1]作为一场"文化的""浩劫"时代的遗腹子,或许不难理解,在严格的文化叛逆或者俗称反传统的意义上,我们几乎举不出一部第五代作品来予以印证;但是我们如果认为语言的革命意味着意识形态的革命,第五代大约又不能不被视为1983年前后席卷中国大陆的那场名为文化、实为意识形态大讨论的重要一支。并且,这种讨论从《一个和八个》(张军钊,1983)、《黄土地》(陈凯歌,1984)、《盗马贼》(田壮壮,1985)、《绝响》(张泽鸣,1984)、《黑炮事件》(黄建新,1986)、《孩子王》(陈凯歌,1987)、《红高粱》(张艺谋,1987)、《晚钟》(吴子牛,1989),一直延续到1989年后出品的《血色清晨》(李少红,1990)、《菊豆》(张艺谋,1990)、《大红灯笼高高挂》(张艺谋,1991)、《边走边唱》(陈凯歌,1991)、《心香》(孙周,1992)、《秋菊打官司》(张艺谋,1992)和《霸王别姬》(陈凯歌,1993)。无论是出自理解还是出自误解,"黄土地"已成为第五代共同的姓氏和形象。尽管事实上,这个姓氏几乎无法涵盖或说明第五代中的任何一个人。或许第五代在中国电影史上的意义,在于他们在中国影坛完成了一场电影美学革命;而于笔者看来,第五代的意义,更在于他们以电影的方式加入中国1980年代的历史/文化反思运动——不再是对种种社会政治话语的转述,而是独特并空前有力地发言——而且在一个突然洞开的历史视域中向世界呈现了一个历史的、同时朝向未来的中国形象。第五代的作品成了标明历史疆界的路标:它是老中国的形象——万古悄然的自然生存、周而复始的历史循环魔链;而它正是在一个隐而不露

---

[1] 有关论述可见前文《断桥:子一代的艺术》。

的现实参照系——中国现实中的现代化进程——中被指认、被显现为一个古老依然的现实空间。相对而言，第五代的历史态度更近于本世纪初的"五四"新青年：沉重的历史包袱和痛切的社会使命，使他们一方面仇恨、蔑视而竭力砸断那条滞重、古旧的传统之链；在这一黑暗凝重的空间中，年青一代永远是古老仪式的祭品——死亡或与老世界同归于尽或辗转于苦痛迷惘之谷（《黄土地》《盗马贼》《孩子王》《菊豆》《血色清晨》《大红灯笼高高挂》）。另一方面，这一历史/自然空间，又成为创造新世界的起点和唯一有力的依托，寄望于老传统的推陈出新，在"八百里秦川"的尘土飞扬之间升腾起旷古奇观的力量和新生命（《黄土地》《红高粱》），或者重建平等、宁静、和谐的社会文化的伦理秩序（《猎场札撒》[田壮壮，1984]、《心香》《秋菊打官司》），或者注入些许人道主义的血液，催生新的中国叙述（《晚钟》《大磨房》[吴子牛，1990]、《边走边唱》）。"百无一用是书生"的人文立场和矛盾的历史态度勾勒出第五代"知其不能为而为之"的儒家式传统入世立场。这便是雅努斯朝向过去的年迈面孔和眼望未来的年轻脸庞。事实上，这并非第五代独有的矛盾立场或文化景观。它只是鸦片战争或曰"五四"文化革命之后，始终萦回于中国文化的悖论情境：现代化与民族化命题的再度浮现。只是为十年浩劫——"无产阶级文化大革命"——的历史经历及1992年后渐呈加速度的现代化进程所再度强化。放逐历史幽灵与寻回民族文化之根的矛盾使命，决定了第五代所必须面临与遭际的文化困境。

《猎场札撒》

## 语言革命与文化困境

　　第五代们为自己描绘了最富神采——也是为大陆电影创立功勋——的一笔,是空前的对电影语言的自觉。这正是所谓"探索片"乃至于"实验电影"的命名的由来。这场被大陆影评界称为"电影观念的革命",事实上是一场近似于1960年代欧洲影坛的"电影美学革命"及电影语言革命。它是对新中国电影传统的背叛和对中国电影作为艺术的救赎。第五代正是以近乎突兀裸露的电影语言,创造了一个独特的中国历史的形象和表述:空间对时间的胜利。以空前的造型张力呈现并令其充满银幕的是黄土地、红土地、大西北的荒漠戈壁、天井或牢狱般的四合院、经灾历劫却毫不动容的小巷子口,它们在影片中被呈现为中国的自然空间,同时也是中国的历史空间。在这巨大的、千载依然的空间中,人的生命、历史的变迁,故事线索中的悲欢离合显得如此微末,全然无法触动或改变这空间的存在,甚至无法在这空间上留下自己的印痕。只有在空间的颓败处,才显露出时间的印痕——一段悠长的、苦楚的岁月。这便是《黄土地》中,似乎凝固的黄河悄无声息地吞没了翠巧,憨憨悲壮、绝望地逆人流而奔之后,影片的最后一个镜头,是摄影机摇落在干涸、布满沙石的黄土地上,天空和地平线消失了,充满了画面的只有这土地,并在这土地上传出翠巧清朗而凄楚的歌——未唱完的歌。这便是《绝响》中,在区老枢悲剧式的一生与挣扎之后,他的音乐/乐谱——时间的艺术与时间的形象——成了糊墙纸,成了一幅精美的画面中的衬底和纹饰。这便是《盗马贼》中,被逐出牧场便只有空荡荒芜的雪原,只有神箭塔和天葬台,只有绝对的死路。这是土地对天空、对流水的胜利,这是"象"对"字"、对"歌"的胜利,这是历史对生命的胜利。在第五代的电影中,空间,成了对历史的象征,同时是对历史记忆的嘲弄。与此同时,第五代的影片普遍以造型叙事取代了情节叙事,从而变"聆听"的艺术而为"领悟"的艺术。优秀的第五代作品几乎

无一不是一段无法复述的或者不得不被复述者改写的故事。苦涩的"黑炮"不再是象棋盘上的一个普通的棋子儿,而成了无奈的多米诺骨牌中微不足道的一张(《黑炮事件》),它当然也不再可能是小萝卜头放飞的蝴蝶[1];宁夏的戈壁滩已成为叙事的造型元素,而不再是关乎历史的背景(《一个和八个》)[2];铅灰色阴冷的四合院和院中点亮或者未被点亮的红灯笼,已成为理解、解释历史的关键,甚至成为记忆中的历史本身(《大红灯笼高高挂》)。

历史/中国历史,始终是第五代真正的叙述对象,而大陆的社会现实——现代化进程——则是他们的立足点与基数。然而,第五代得以产生的历史契机,一如"五四"那令人迷醉、狂喜的历史瞬间,横空出世而又陡然而逝。1987年,伴随着急剧加快的由农村转入城市的现代化进程,商业化大潮及商业文化砰然而至。优雅的第五代艺术和它背后需要从容返视的文化反思运动迅速被冲毁、淹没。在拔地而起的现代楼群和"万宝路"、可口可乐的巨型广告牌间,第五代已无法觅到一块空间来安放他们雅努斯式的路标。在流行歌坛劲吹的"西北风"[3]近旁,厚重的"黄土地",突然如同全球一体化的巨浪中一处漂浮的岛屿甚或一段枯木。在1987至1989年这一"历史感消失"的空明处,第五代商业片和城市电影创作潮,短暂地打断了"第五代式的第五代影片"的制作。此间,先是决意为"21世纪拍片"[4]的田壮壮,在同样决绝地宣告"《盗马贼》之类的电影我不会再

---

[1] 革命经典影片《烈火中永生》(导演水华,北京电影制片厂,1965)中的段落,国民党狱中的小囚犯"小萝卜头"打开火柴盒,放飞了他唯一的"玩伴"——一只蝴蝶——它翩翩飞离监狱的高墙。

[2] 1983年,《一个和八个》工作双片试映后,曾引起影坛轩然大波。反对者的一个观点是,影片的外景地选在宁夏,而日寇并未到过宁夏,可见违背了历史真实。

[3] 1988年,流行歌坛盛行强健的西北民歌调式改编的各类歌曲,最先流行的是一曲《黄土高坡》,时称歌坛"西北风"。有关论述参见笔者与钟大丰、李奕明所做的三人谈:《电影:雅努斯时代》,《电影艺术》,1988年第9期。

[4] 杨平:《田壮壮访谈录》,《大众电影》,1986年第4期。

拍了"[1]之时，推出了他午门前、红墙下的摇滚（《摇滚青年》，1987），继而在《大太监李莲英》（1989）中以刘晓庆、姜文的双双出演，标志着第五代对影片的商业性和明星效应的妥协。与此同时，吴子牛推出了他雾气拂拂、鬼影幢幢的历史故事《欢乐英雄》《阴阳界》（1988），在历史权力话语的倾覆中追求着对影片商业性的匡正。而张艺谋的惊险动作片《代号美洲豹》（1988），则成了这位影坛"福将"一路报捷的征服之路上的唯一败绩。正是在1987、1988年，青年导演周晓文在他别开生面的艺术电影《他们正年轻》（1986）遭"暂缓放映"之后，连续推出了两部商业片《最后的疯狂》《疯狂的代价》，以别一样的潇洒、张扬送别着一个沉重背负的时代。而以孙周的《给咖啡加点糖》（1987）、张泽鸣的《太阳雨》（1987）、张军钊的《弧光》（1988）为先声，开始了第五代的城市电影潮。然而在这三部影片中，主人公与其说是陡然而生的大都市中的主人或居客，不如说更像是迷失在都市"钢筋水泥丛林"中的游荡者。事实上，在1980年代急剧加速的现代化进程面前，第五代一如中国知识界，成了"好龙"之"叶公子高"。为他们所热切呼唤、向往、推进的现代化一经到来，便以一连串的震惊体验使他们陷落于一种滔滔不绝的呐言之中。如同"内在地需要一点魔鬼"一样，城市电影内在地需要一些"新人"[2]，一些在这未死方生的老中国与新都市之中如鱼得水的边缘人，同时又是入主者。于是，王朔的"顽主们"偶然而又必然地被命名为一个非驴非马之时代的弄潮儿。1988年，黄建新的《轮回》（改编自《浮出海面》）、米家山的《顽主》（改编自同名小说）、夏钢的《一半是火焰，一半是海水》（改编自同名小说）、叶大鹰的《大喘气》（改编自《橡皮人》）的先后问世，形成了第五代城市电影创作中沸沸扬扬、多少是杯水风波的"王朔现象"。第五代的创作再度成为一种色彩鲜

---

[1] 《北京青年报》，1987年5月14日。

[2] 此处"新人"一词，用意大利导演米开朗琪罗·安东尼奥尼之意。参见《世界电影》，1981年第6期。

明的意识形态实践，同时成为一个为全社会所共享的意识形态幻觉的参与制造者：仿佛老中国的历史魔咒已永远坠落、沉沦于一片落霞纷乱的迷茫之中。现代化进程中的中国已然在中心监视塔式的社会建构的裂解之中，分裂出些许栅格化的空间，中国准"市民社会"正在成形之中。接踵而至的1989年的政治风波，使这一幻觉在重创中消散，历史与现实再度为浓重的雾障所遮蔽。于是，影坛第五代和他们同代人一起再度成了历史夹缝中的彷徨无着者，他们历史地成了历史断裂处的精神漂泊者与放逐者。他们的作品更多地成了这一心之羁旅的记录。"第五代"消失了。但是，笔者不无惊喜也不无悲哀地发现，第五代的"空间"对"时间"的胜利已经转变为第五代对大陆影坛的胜利：模仿的"赝品"时时出现，"探索片"已成为民众和官方不得不承认的"片种"，"张艺谋"成了一种模式；中国——以至于世界——不再是因为作品而关注其导演，而是因为"第五代"这个命名而关注这个群体的作品。

1990年代初，中国与世界再度"遭遇"了第五代。只是这一次，历史不再是横亘在昨日与未来之间的"无物之阵"，亦不复有民族自新、拯救与腾飞的天顶，历史成了一个安放彼此矛盾、冲突的话语的场地。陈凯歌在经历了数年海外漂泊之后，不再洒脱而明晰；张艺谋在明星般地进入世界影坛之后，亦不复其在《红高粱》中塑造民族新神时的张扬；田壮壮早已不再提起"为21世纪拍片"；张泽鸣去国之后，便黄鹤杳然；吴子牛经营起他血淋淋的、煞是"好看"的《大磨房》。于是，在《边走边唱》中，瞎眼的老歌者既是历史毁灭力的象征，又成了民族自救的新神；光明的许诺既是历史的谎言又是"基督最后的诱惑"。在奔流的黄河"母亲河"和死灭的黄土地之间，陈凯歌似乎已没有反顾与前瞻的视域和机会。一个有趣的情形是，1980年代"无水黄河"的寓言，在1990年代的电影中再度惊涛拍岸。而在《菊豆》《大红灯笼高高挂》中，历史已幻化为飞扬的色布、弑父／杀子场景的搬演；幻化为四合院、红灯笼——成了精美的中国屏风上

的镶嵌画。《血色清晨》的古庙的颓败与仪式的颓败一道，成了历史罪恶与历史拯救的双重表述——马尔克斯的故事在它的中国版本中失却了后现代式的超离。[1] 第五代变得单纯而明了，他们开始重新拥抱故事与"戏剧"，甚至重新拥抱"传统"。在这一意义上，孙周的《心香》与张艺谋的《秋菊打官司》，或许是这一心之羁旅的一处驿站。在《心香》所呈现的那个边缘化的空间中，在孙周所营造的光的、心灵的舞台上，在祖孙两代人的三次呼应之中，历史与现实、传统与现代完成了一次宁谧、温馨的对接。当传统在影片中内化为一个孩子的心灵视点时，现实便因此而获救。而《秋菊打官司》则走得更远，张艺谋在其中不仅放弃第五代典型的历史反思/控诉式的主题，而且放弃了第五代典型的语言方式：空间之于时间的绝对优势，依托于造型空间的电影叙事/反叙事；代之以纪录片风格：偷拍、超十六毫米胶片、职业与业余演员的混用、方言，并以此成就了一种无形式之形式、无叙事之叙事。然而，因为秋菊所固执的并非"感天动地"之"窦娥冤"，秋菊历尽艰难所求得的当然亦非天理昭昭、天网恢恢的"大团圆"；于是，古老秩序中的一幕有唱有和的权力与情理的游戏，终因此秩序外的因素的介入，而成了一桩离情悖理之事。秋菊的固执不是成就了、而是撕裂了那幅其乐融融的乡间满月酒宴图。张艺谋在弃置了第五代"摄影机赤膊上阵"式的语言风格的同时，以隐而不露的、文本中叙事人的施动方式实现了与传统及秩序的和解。与其说张艺谋由此而成了第五代的"边缘人物"[2]，不如说他使自居/自甘边缘的第五代电影转而成为主流。一如《红高粱》以飞扬粗狂的神采、以民族的类"创世"神话，标示出第五代作为一个艺术群体的辉煌谢幕式，以英雄的出场，划定了第五代西西弗式的文化英雄主义时代的终结；张艺谋再度以《秋菊打官司》的盎然情趣及素朴无华划

---

[1] 《血色清晨》改编自哥伦比亚作家加西亚·马尔克斯的小说《一件事先张扬的凶杀案》。
[2] 焦雄屏，《豪华落尽见真淳》，收于《秋菊打官司》，台湾万象图书有限公司，1992年。

出一个新的文化/电影文化的句段。

## 本土与世界

更为引人注目的是，1980年代，第五代横空出世，第一次成就了电影对当代中国文化的全面介入，成就了一种历史/话语主体的姿态。然而，即使在第五代最优秀的早期作品中，诸如《黄土地》《盗马贼》《绝响》，影片叙事人之为话语主体与历史主体的身份已然出现了深刻而微妙的裂隙。一边是对权力话语之反叛姿态中，空前的话语/历史主体的姿态；一边则是外在的、凝视或探究的、来而复去的电影叙事视点。一边是作为"子一代的艺术"，表达着对"他者"/"父亲"之历史的决然拒斥；一边是第五代试图僭越他者/父亲/权力的话语而入主的民族文化/历史本体，仍只是一种乌托邦样的彼岸，或曰另一个他者。事实上，第五代的努力仍是"五四"文化裂谷之此岸上的一次瞭望，尽管其原初愿望是一次此岸到彼岸的跨越。因此，第五代始终在呈现一种"套层中的真实"：空前的影像质感与中国/中国形象的再发现，始终不是作为"物质现实的复原""闪闪发光的生活之轮"[1]呈现而出的；"赤膊上阵的"[2]自我暴露的摄影机及电影画框的超常规使用，将第五代的影像世界暴露为一种语言行为，一种语言对非语言存在、对不可表达之物（在第五代大部分影片中这一表达对象被设定为中国历史/文化本体）的触摸与表达。文本中的叙事人始终是由

---

[1] 整个1980年代，中国影坛最为著名的、并为创作者热情参与讨论的西方电影理论是巴赞的"纪实美学"（这是彼时中国通用的说法，更准确的称谓是"完整电影"），但巴赞的主要论文很晚才翻译为中文，因此1980年代初年十分流行的，是德国电影理论家的一部观点接近的电影理论专著《电影的本性：物质现实的复原》，后者理论的前提是"电影与照片的亲缘性"，电影之美是展现"闪闪发光的生活之轮"。

[2] 参见法国电影理论家鲍德里的《基本电影摄放机器的意识形态效果》，其中论者指出在故事片中暴露摄影机——"摄影机的赤膊上阵"——是颠覆其隐蔽的意识形态效果的途径之一。

一个来而复去的、此文化／历史的他者所承担的：在陈凯歌处，这是《黄土地》中的顾青——一个八路军的采风人，《孩子王》中的老杆——一位"知青"、一个教龄短暂乡村教师，《大阅兵》中终于被逐出方队、未能加入阅兵式的战士们；在田壮壮处，这一对象索性被选择为少数民族文化——一种显在的"他性文化"；于是自我暴露的摄影机，便成为试图介入、而始终不得介入的话语主体／此文化之他者的化身。

在文化寻根（民族文化／历史的再确认）与历史反思（民族文化／历史的再批判、再否定）这一"五四"式的文化悖论之间，已然存在着背反之背反。无论"寻根"还是"反思"，都指称着民族文化历史的外在于话语主体的客体位置，都意味着话语主体与其历史主体的隔膜。而第五代超越这一隔膜的努力，无疑成了现代中国知识分子所经历的深刻的"内在流放"的再印证。事实上，为第五代所始料不及的是，在其肇始处，他们已遭遇到一个后殖民文化的世界语境；他们所继承的精神遗产大部分得自"半封建、半殖民地之中国"知识界的反叛及反叛中的臣服、逃脱及逃脱中的落网。自1895年以来，断续伸延的新"启蒙运动"与屡遭延宕又高歌猛进的现代化进程，始终以"西化"（欧化）为民族拯救的范式；与此同时，"血迹斑斑的百年记忆"，在持续的民族震惊体验中已然完成了将他者的视点与模式内在化的过程。时至今日，陡然加速的现代化进程与1980年代末形成的政治格局，决定了后殖民语境已不复呈现为历史的潜意识或"历史的诡计"，而成为一个卓然可见的、与市场相关的事实。在中国文化界，尤其是电影界，在一个蓦然清晰的世界文化市场中，其精英文化与全球性的后殖民语境之遭遇，成为不可避免的现实，甚或成了唯一的逃脱之路。不是反思之于寻根的优势，也不是寻根之于反思的替代，而是两者立足点的同时消失；取而代之的，是一种介入"欧洲中心主义"的西方文化的、自觉的边缘地位的选取，一种话语／历史主体自知的客体化过程，一种臣服之他者的文化姿态。张艺谋、"张艺谋电影"（以《菊豆》《大红灯笼高高挂》

为甚),成为其中成功者的典型范例。[1] 类似影片中,一种女性自居的内在视点与镜语模式,完成了后殖民语境中性别与种族命题的重合。继而,陈凯歌的屡经受挫、"九死未悔"的角逐戛纳之旅,终以《霸王别姬》的夺魁而告捷。[2] 征服同时成了陷落。内在的西方文化视点与地道的中国文化表象在后殖民文化语境中实现了天衣无缝的缝合。中国的民族文化与民族历史在世界文化视域中赫然登场,同时于其登场处悄然隐没。

1990年代,继"历史"之后,"现实"第一次成了第五代电影创作的关注对象。似乎是在心灵与文化的"还乡"之路被阻断、而文明飓风所携带的垃圾亦阻隔了历史回瞻的视野之后,一个无奈的、别无选择的"此岸"文化正在形成。与张艺谋的《秋菊打官司》同时,田壮壮尝试在一个孩子的视点中连缀起篇幅浩繁的当代中国史的悲喜剧(《蓝风筝》,1992)。而"无产阶级文化大革命",不再作为第五代影片最重要的缺席的在场者、不再作为第五代影片潜在的叙事范型,而成了影片的被述对象。继田壮壮的《蓝风筝》之后,十年浩劫成了《霸王别姬》之拼图板上色彩诱人的一块。而《秋菊打官司》则将第五代人文关注的视域由"黄河远望"式的民族文化俯瞰,降落为对"黄土地上一家人"的呈现。此间,李少红的《四十不惑》、宁瀛的《找

《蓝风筝》

---

[1] 张艺谋影片多次获得欧洲重要国际电影节大奖,其中《菊豆》《大红灯笼高高挂》还入围角逐过美国奥斯卡最佳外语片奖。

[2] 1987年,陈凯歌的《孩子王》入围戛纳电影节,败北;1991年,他再度以影片《边走边唱》入围戛纳电影节,再度败北。直到1993年的《霸王别姬》。

乐》、韩刚的《葛老爷子》、黄建新的《站直啰，别趴下》、张建亚的《三毛从军记》，正勾勒出一个1990年代电影文化的天际线。而作为本土文本的一种无力而有趣的反抗，作为一种商业／艺术片的创作尝试，夏钢的《遭遇激情》(1990)、《大撒把》(1992)，以及周晓文的"青春三部曲"之二和三（《青春无悔》，1991;《青春冲动》，1992），透露了本土电影市场与本土电影的挣扎。

辉煌的第五代在创造了奇迹般的"荒野的呼喊"和无着的心灵漂泊之后，将会走到哪里去？他们曾经改变过的"历史"，或者试图改变的历史，将会如何改变他们？是在血色清晨中点燃大红灯笼，还是在边走边唱中寻觅心香？无论如何，第五代终是诚实或不甚诚实的历史之子。

<div style="text-align:right">1993年2月</div>

## 《霸王别姬》：历史的景片与镜中女

导演：陈凯歌
编剧：李碧华　芦苇
　　　根据李碧华同名小说改编
摄影：顾长卫
主演：张国荣（饰程蝶衣）　张丰毅（饰段小楼）　巩俐（饰菊仙）
彩色故事片 195 分钟
香港汤臣公司 1993 年出品
影片获 1993 年戛纳电影节金棕榈奖

### 历史写作

　　自 1980 年代中期始，"历史"便成了大陆艺术电影中萦回不去的梦魇。似乎是一道必须去正视而令人晕眩的深谷，又仿若幽灵出没的、猩红而富丽的天幕。较之关于现实的话语，历史的叙事始终丰满、凝重，充满了细腻的层次和无限繁复的情感。然而，在 1980 年代电影的叙事中，历史却不是一个可以指认出的具体年代，一个时间的线性句段。事实上，始自"五四"传统，历史的本真便展示为一个"没有年代"、纵横书写着"吃人"

二字的"史书";[1] 而编年的历史纪传,则对应着某种官方说法,指称着某种遭遮蔽、被阻断的"人民的记忆",某类"胜利者的清单"。于是,在1980年代的历史书写中,中国的历史不是一个相衔于时间链条中的进程,而是一个在无尽的复沓与轮回中彼此叠加的空间,一所"万难轰毁的铁屋子",或一处历劫岿然的黄土地。于是,历史成了一个在缓慢地颓败与朽坏的古旧舞台,而年代、事件与人生,则成了其间轮演的剧目与来去匆匆、难于辨认的过客。在1980年代的电影叙事中,正是这古旧的舞台,而不是其间剧目与过客,攫取了叙事人凝视的目光。一份痛楚的迷恋,一种魔咒般的使命。

事实上,1980年代中后期,潜抑在类似的历史叙事中的,是一段太过真确的、关于年代的记忆:一段拒绝被官方说法所垄断、因此也惮于发露而为语言的记忆;是一个太过明确的关于现实的断言:必须终结这一在循环中颓败的历史,中国必须在这屡遭延宕的契机时刻加入人类的/西方线性的历史进程。这一关于现实的明确断言,通体灿然地辉耀着理性与启蒙

---

[1] 孟悦,《苏童的"家史"与"历史"写作》,《今天》,1990年第2期。

精神的光芒；然而其作为却并非单纯或决绝。在1980年代的社会语境中，作为文明飓风到来前的最后一次回瞻的视域，其间的无限低回里交织着对老中国切肤的怨恨与依恋。似乎他们必须满怀狂喜地宣告，这古旧的舞台正坍塌并沉没于世纪之交明亮的地平线上；然而，他们同时将失去在这舞台上曾出演过的全部中国的、乃至东方的戏梦人生。因此，在1984年第五代所发动的大陆影坛"美学革命"之中，在第五代典型的语言形态——空间对于时间的胜利——之中，镶嵌着如此多元的话语、如此繁复的情感。[1]但是，为第五代们始料不及的是，当他们在历史的叙事中放逐了谎言/年代的同时，他们也放逐了故事、情节的可能与人物个体生命体验的表述；或许更为严重的是，他们同时放逐了将这中国/东方的历史景观嵌入世界/西方历史画卷之中的切口。一处空间化的、绚丽而滞重的东方景观，只能是西方线性的历史视域、那段开放式情节间一块无法嵌入的拼版；而第五代在1980年代的社会语境中试图操作的，却正是中国与世界、东方与西方的对话与对接。

如果说，《红高粱》里，在"我爷爷"的视点镜头中，引入日寇的车队，因之指认出一个真确的年代——1937年——从而以年代、故事和英雄的出演，一劳永逸地解脱了第五代历史叙事的文化困境；如果说，1987年，《红高粱》柏林夺魁、《孩子王》戛纳败北，成就了一部东方与西方文化的认同与解读的启示录；那么，1993年终于捧回了金棕榈的《霸王别姬》，则成了历史与叙事这一文化命题中更富深意的例证。事实上，作为第五代"空间对时间的胜利"这一电影语言形态的奠基者之一，由《黄土地》的恢宏、《孩子王》的挫败，经《边走边唱》的杂陈，到《霸王别姬》的全胜，陈凯歌经历了一段不无痛楚与屈辱的心路。在中国的社会使命与西方的文化诉求、在历史真实与年代/谎言、在寓言式的历史景观与情节/人物命运

---

[1]　参见前文《历史之子：再读"第五代"》。

的呈现之间,陈凯歌曾尝试了一次几近绝望的挣扎与突围。终于,在《霸王别姬》中,陈凯歌因陷落而获救,因屈服而终得加冕。

在1990年代多重的文化挤压之下,在喧沸而寂寞的文化／商业／市场的旋涡深处,在为特定的现实政治所造成的历史失语症的阻塞之中,香港畅销书作者李碧华的小说为陈凯歌提供了一段涉渡的、或许不如说是漂流的浮木。凭借着李碧华的故事,陈凯歌颇不自甘地将对中国历史的繁复情感、将对似已沉沦的想象中的中国文化本体的苦恋固化为一种物恋的形式。不复是对于历史的舞台／空间化的象喻,而是京剧舞台的造型呈现,一处"瑰丽莫名"[1]的东方景观,一份在锣鼓喧天、斑斓绚丽之间的清悠寂寥;不再是无尽而绝望的死亡环舞与杀子情境,而是对一出韵味悠长的历史剧目的执着——《霸王别姬》,一个末路英雄的悲慨与传奇,一份情与义,一个勇武的男人和一个刚烈凄艳的女人。一幅古老中国的镜像,一幅因刚烈的殉情与勇武的赴死而完满了的镜像,一个老中国的人生训诫、"做人的道理":"人得自个儿成全自个儿"[2]。而原作"带着陈旧的迷茫的欢喜,拍和出的人家的故事"[3],则召回了第五代曾失落在历史迷宫中的人生故事与时间链条。伴随着一段戏梦人生的复现,年代——一段可辨认的历史,一段为陈凯歌们欲罢不能的历史——从莽莽苍苍的空间中清晰地浮现出来。舞台,作为一个物恋化的历史空间,《霸王别姬》作为其中不变的剧目,成了这段悠长的历史故事中的标点与节拍器。事实上,在影片《霸王别姬》的故事中,这段真切清晰的现、当代中国编年史的句段,只是酷烈跌宕的悲剧人生得以出演的一幅景片,它不复意味着对某种权力话语的消解或重建,而只是戏梦人生间的一个不甚了了的索引,只是结构人物间恩怨情仇的一个借口般的指涉。这段对陈凯歌及其同代人有着切肤

---

[1] 李碧华,《霸王别姬》,天地图书,1992年5月,第3页。
[2] 鲁迅,《狂人日记》。
[3] 李碧华,《霸王别姬》,第4页。

之痛的现、当代中国历史,在影片中只是景片般地映衬出一个绝望的"三角恋爱"——经典的情节剧的出演;每一个可以真切指认、负载中国人太过沉重的记忆的历史时刻,都仅仅作为一种"背景放映",为人物间的真情流露与情感讹诈提供了契机与舞台,为人物断肠之时添加了乱世的悲凉与宿命的苦涩。诸如日寇纵马驶入北京之时,只是程蝶衣一赠佩剑的背景;侵略者的马队,成功地阻断了段小楼追赶程蝶衣的脚步,菊仙得以借此刻掩起院门,将丈夫遮在身后,将蝶衣关闭在门外;小楼冒犯日军被捕,则使程蝶衣得到了迫使菊仙"出局"的砝码;日军枪杀抗日志士的场景,只是以连发的枪声、狂吠的警犬、炫目的探照灯、幢幢阴影,为遭唾弃的蝶衣提供了一处迷乱、狰狞的舞台;解放军进入北京,却成了程蝶衣二赠佩剑的景片(直到在"文化大革命"那个酷烈的情境,菊仙才得以把佩剑掷还给蝶衣)。面对狂喜的腰鼓队和布衣军人风尘仆仆的队伍,陈凯歌安排了小楼、蝶衣与张公公的重逢。两人分坐在张公公的身边,在为一座石阶所充任的观众席上,目击着这一现、当代中国历史的关键时刻。缕缕飘过的烟雾,遮断了画面的纵深感,将这幅三人全景呈现为一幅扁平的画面;仿佛在这一历史剧变的时刻,旧日的历史不仅永远失去了它伸延的可能,而且被挤压为极薄且平的一页:昔日显赫一时的公公与永

恒的"戏子",此时已一同被抛出了新历史的轨道,成为旧历史间不值一文的点缀。

于是,空间化的历史形象/舞台及《霸王别姬》剧目所负载的历史惰性,同把表象和年代/呈现固置在编年史之中的、跨越了老中国和新世界的人生故事,便并置于影片的叙事结构;而"年代"所指涉的政治及权力话语、所暗示的超载的记忆(政治场景)和"泥足深陷的爱情"[1]、畸恋(性爱场景)便同时于影片中出演。这作为特定的意识形态魔环而互相对立、互为缺席者的二项对立式便在并置中彼此消解。这双重并置,同时成功地消解了曾为陈凯歌所代表的大陆影坛第五代所遭遇的文化困境;继张艺谋之后,《霸王别姬》在这双重并置所实现的双重消解中再度告知了1980年代、第五代文化英雄主义的沉沦与终结。在双重成功的缝合中,陈凯歌曾不能自已的历史控诉与历史反思的文化立场,一度魔咒般缠绕着陈凯歌及其同代人的现实政治使命感,便在这双重消解里溶化于一个悲欢离合的故事之中。舞台不再负载着对老中国死亡环舞的既恨、且怨、且沉迷的繁复情感;1937、1949、1966年也不再指称为血、泪、污斑所浸染的记忆。一如翩然翻飞的斑斓戏衣,这一切仅仅作为中国/东方诸多表象的片段,连缀起一个西方权威视点中的东方景观,一个奇异且绚烂、酷烈且动人的东方。当空间化的历史/历史的本真与时间化的历史/政治及权力话语在并置中彼此消解之时,它们便失落了其特定的、中国文化语境中的所指,而成了"空洞的能指",并共同结构起一个西方视点中的"神话符码":中国。影片中所呈现的一切,太过清晰地指称着"中国",但它既不伸延向中国的历史(真实或谎言),也不再指涉着中国的现实,一切只是这幅东方景观、东方镜城中的斑驳镜像,只是陈凯歌所狂恋的戛纳菜单上一

---

[1] 《霸王别姬》原著小说的封四题记:漫漫岁月,茫茫人海,一个男人对另一个男人泥足深陷的爱情。

份必需的调料而已。

## 男人·女人与人生故事

影片中的粉墨春秋，显然被结构在一系列彼此叠加的三角恋情之中：段小楼/程蝶衣/菊仙，段小楼/程蝶衣/袁四爷；甚至是张公公/程蝶衣/段小楼，段小楼/程蝶衣/小四。为了成就这座东方镜城的形象，陈凯歌将李碧华故事中的畸恋改写为双重的镜像之恋。不再是"一个男人对另一个男人泥足深陷的爱情"，不再是程蝶衣对段小楼的苦恋；而是虞姬、作为"虞姬再世"的程蝶衣对楚霸王的忠贞。程蝶衣对段小楼的痴迷，只是舞台朝向现实的延伸（"不疯魔不成活"——段小楼语），是对虞姬的贞烈和师傅的教诲："从一而终"的执着与实践。事实上，是对霸王深刻的镜像恋，而不是如叙事的表层结构所揭示的对戏剧艺术的迷恋，成了蝶衣全部的行为依据。早在小豆子（童年蝶衣）反抗出走、遇名角扮戏一场中，呈现在小豆子的视点镜头中的，不仅是瑰丽莫名的舞台生涯或虞姬美丽婀娜的形象，更是一个特定的镜像：勇武绚烂、护背旗翻飞的霸王。因此，程蝶衣/段小楼间的重要场景均呈现在两人粉墨登场之时，即呈现在虞姬与霸王之间。而彼此重叠的三角恋情境，也频频出现在蝶衣的虞姬扮相、至少尚未卸装之时——无论是遭张公公强暴、袁四爷介入、菊仙投奔、与国民党伤兵冲突、京剧改革、还是"文革"场景。当两人决裂之时，程蝶衣所独自出演的是《贵妃醉酒》《牡丹亭》《拾玉镯》——一个苦待君王或思春倦怠的女人。程蝶衣对袁四爷的屈服与"失节"也始终发生在后者装扮为霸王之后。这是镜城中错落重叠的幢幢幻影，一幕影之恋。

而作为一阕过于清晰的回声，陈凯歌将菊仙与段小楼的尘世姻缘结构为另一幕影恋。那是对"黄天霸和妓女的戏"（程蝶衣语）、是对江湖热血男儿与真情风尘女子——经典世俗神话——的搬演。于是，菊仙和段小楼

的两个至为重要的场景——洞房花烛夜与菊仙流产失子——之后，都在经典的双人中景里将段小楼呈现为床旁梳妆镜中的一幅镜像。一如程蝶衣，菊仙亦始终未能真正得到或保有段小楼；或者更为确切地说，菊仙始终未能作为"堂堂正正的妻"，从段小楼处获得她所梦想的一个平常却堂皇的"名分"或一份有效的男子汉的庇护。她总是一次再次地被程蝶衣、师傅、最后是段小楼本人指认为一个"花满楼的姑娘"、一个被社会所不齿的妓女。她将怀抱着那幅镜像死去：终于被丈夫段小楼指认为一个妓女之后，她便身着大红的嫁衣悬梁自尽于她"堂正"的婚床之前。

至为有趣的是，不同于原作——不再是两个男人的畸恋里夹带着的一个女人，双重镜像恋的结构，将这一故事改写为"两个女人"与一个男人的三角恋。在原作中，这是一个显而易见的同性恋的故事；而在影片中，程蝶衣则在三度暴力阉割情境（被母亲切去胼指、遭段小楼[原作中是师傅]捣得满嘴鲜血、为张公公强暴）之后，心悦诚服地、甚至欣然迷狂地认可了自己的"女人"身份："我本是女娇娥，又不是男儿郎……"正是在这"两个女人"和一个男人的三角恋情之中，陈凯歌得以结构起他的历史叙事。是这"两个女人"，而不是男人，是历史的权力话语的执着者与实践者：程蝶衣所固执的是"从一而终"，菊仙所奉行的是夫唱妇随、贫贱不移。"她们"都在扮演历史的权力秩序与性别秩序所规定的理想女性，因而"她们"始终置身于历史进程之外。程蝶衣永远在任何时代、任何观众面前歌着、舞着、扮演着虞姬、杨贵妃、杜丽娘——在日军面前、在停电而黑暗的舞台上、在雪片般纷落的抗日传单之间；如果国民党伤兵不闯上舞台、如果京剧改革不剥夺他出演的权利，他无疑将舞下去、歌下去，"不知有汉，无论魏晋"。而菊仙则如同任一良家妇女，她的至高理想是平安地守着一个家、一个男人，度一份庸常而温馨的日子。只有段小楼独自置身于真实而酷烈的历史进程之中。有趣之处在于，陈凯歌将这"两个女人"的行为，都处理为扮演。如果说，程蝶衣之扮演，更多出自暴力阉割与艺术及镜像

迷狂；那么，菊仙之扮演，则更出自女性的练达与狡黠。作为"女人"，她远比程蝶衣更谙熟"女人"的艺术。她嗑着瓜子，以欣赏却并不投入的目光观看段小楼的演出，并在"虞姬"出场之时退走，其后便是她自赎的一幕。她表演式地拔簪、褪镯，最后飘然洒脱地将一双绣鞋脱下，轻巧地放在一堆金银之上，并泼辣、冷静地回敬了老鸨的冷言冷语——这无疑是一个自主命运的女人。但那一双绣鞋，不仅是此场中的道具，同时是下一场景中的伏笔。此举使她得以赤着双脚出现在段小楼面前，赎身也成了"被撵"，以孤苦无告的弱者形象使段小楼别无选择，而必须成就这柔情侠骨的一幕。

然而，也正是这"两个女人"间无止无休的争夺，制造了男人于历史中的磨难。其中最为典型的情境是，满脸是血的小楼在一片混乱里置身于流产的菊仙和被警方逮捕的蝶衣之间，进退不得、难于两顾；有趣的一例是，在讨论戏剧改革与现代戏的一幕中，菊仙的一声高喊打断了段小楼认同于程蝶衣的、不合时宜的发言，她从看台上掷下的一柄红伞（一个关于遮风避雨的文化符码）终于驱使段小楼作出了一番违心的言词。菊仙再次拯救了小楼，同时也将他推向背叛之路，她本人则将为此承担最终的悲剧。甚至作为新时代、酷烈的历史暴力之呈现者的小四，也具有"旦角"的身份；并将以虞姬的扮相出现，将霸王置身于两个虞姬的绝望抉择之间——《霸王别姬》一剧的真意由是而遭玷污。而更为残酷而荒诞的一幕是"文革"场景里，两个要护卫同一男人的"女人"间的疯狂，终于将男人推入了无情无义、甚至为自己所不齿的境地。

事实上，李碧华的原作并非一部"多元决定"的或曰超载的文本，它只是一个关于人生的、关于忠贞与背叛的故事：所谓"婊子无情，戏子无义"。[1] 在陈凯歌的影片中，这一忠贞与背叛的主题，则被呈现为"两个女

---

[1] 李碧华，《霸王别姬》，封面题记。也是陈凯歌电影海报上的广告词。

人"(蝶衣、菊仙)对男人(段小楼)无餍足的忠贞的索要,是如何制造着背叛,并最终将男人逼向彻底的背叛。程蝶衣对"从一而终"的苛求,使他一次再次地失去段小楼的爱与庇护,并使自己"失贞"于袁四爷;菊仙为索取、印证段小楼对她的忠贞,一次再次地诱使他离弃程蝶衣、离弃舞台和关师傅的教诲,使他背叛自己朴素的信念、丢弃人的尊严。这一背叛之路将以他对蝶衣的致命伤害及菊仙的出卖与背叛为终点。

正是这一忠贞与背叛的主题,使陈凯歌第一次将男人/女人书写在他的历史故事之中,以个人(似为中性、实为男性)来充当历史的对立项,影片再度采用了某种经典的电影叙事策略:从历史的毁灭中赎救和赦免个人。在这一贝托鲁奇式的"个人是历史的人质"的主题中,陈凯歌成功地消解或曰背叛了1980年代意识形态的(反意识形态的)命题:我们需要灵魂拷问,"与全民族共忏悔"[1]。陈凯歌对段小楼的历史遭遇与命运的认同(陈凯歌一度想自己出演段小楼一角),以及他对李碧华同性恋故事的改写,无疑传达了他男性中心主义的书写方式。这一方式决定了只有段小楼/男人置身于历史进程之中的命运与地位,决定了女人为了其一己的目

---

[1] 刘再复,《新时期文学的主潮》,《文汇报》,1986年9月8日、16日。

的始终成为历史潜意识的负荷者，同时充当着历史的合谋。但有趣的是，陈凯歌对段小楼的认同，只是一种社会性的认同。在段小楼身上，陈凯歌所投射的是他所难于舍弃的对中国——尤其是当代中国——的政治、历史命运的思考，以及对这思考的背叛及改写；相反，是在程蝶衣身上，陈凯歌倾注了他更为个人化的认同。这一认同无疑不是针对"女性"命运、更不是针对同性恋者的命运而言的，而是建立在程蝶衣作为一个"不疯魔不成活"、具有超越的艺术使命感的艺术家之上的；同时，或许更为深刻的是，程蝶衣的形象与命运正是一个面对西方文化之镜的东方艺术家的历史与文化命运的写照：一个男人，却在历史的镜城之中窥见了一个女性的形象。或许这正是后殖民文化语境中，一个第三世界的知识分子／艺术家最为深刻的悲哀与文化宿命。在世界文化语境中，一个新的权力与话语结构，规定了性别／种族间的叙事及游戏规则。

## 暴力迷宫

《霸王别姬》之为陈凯歌迷途中的一处驿站，其最为鲜明的症候之一，是对历史暴力的矛盾立场与两难表述。从某种意义上说，影片《霸王别姬》几乎成了一座历史暴力的魔影出没其中的迷宫。这一次陈凯歌似乎痴迷于历史的暴力情境，并将其视作老中国和谐、迷人的风景线上的一处不可或缺的景观，同时又似乎难于舍弃第五代及大陆知识分子的经典立场：对历史暴力的控诉、反思。于是，似乎以解放军进驻北京，以程蝶衣、段小楼及张公公同在的画面宣告了既往的历史已失去了它的绵延，被压缩为一个平面；以"永恒的"袁四爷被正法预示了历史断裂的发生之后，陈凯歌对历史暴力的叙事角度及语调一分为二。似乎在老中国的和谐图景中，暴力／权力／秩序远为优雅、细腻、甚至合理，绝不似现代中国那般非人、赤裸而狰狞。

陈凯歌对老中国历史暴力的痴迷集中呈现在关师傅形象及戏班子的诸多场景之中。事实上，影片最为成功与迷人的，正是戏班子中的若干段落。毋庸置疑，关师傅的戏班子成功地充当了老中国／元社会的象喻与指称，而关师傅无疑是这个大舞台、小世界的灵魂，一个和谐"家庭"中的严父。关师傅／理想父亲形象的出演，正是陈凯歌对第五代之文化初衷的又一重背叛。1980年代，第五代之初，其对历史暴力的控诉与反思，同时呈现为对父子秩序的拒斥，笔者曾称之为"子一代的艺术"。甚至在陈凯歌迷途之始的《边走边唱》中，"神神"师徒同样被呈现为辗转于父子秩序与历史暴力之下的"子"的形象。老神神终其一生——七十年、千弦断——实践着师傅的许诺，换来的只是一张白纸，使他成了历史谎言的蒙难者与牺牲品，同时他仍试图延续这历史的链条：将历史的谎言传递给石头。而在《霸王别姬》中，在关师傅及其戏班子的场景里，对父子秩序的控诉已全然消隐在一不无血腥、但毕竟和谐迷人的情境之中。在戏班子这一元社会情境中，关师傅无疑是一位绝对的权威者、一个名副其实的父亲形象，甚至不再有"母亲"来柔化这一情境。他对戏班子中的孩子们不仅授业解惑，而且生杀予夺。和影片中那个委琐、施虐狂的师爷不同，关师傅无疑是一位理想之父，是老中国迷人景观中的核心人物；同时，他也正是一个秩序的执掌者和更为残酷的暴力的执行人。甚至在他狂怒与施暴之时，他仍然是有尊严的：孩子们必须自己搬来行刑的长凳，递上木刀，还有人站立一旁，大声地宣读班规，以印证这一惩罚的合理性。似乎围绕着关师傅，陈凯歌失陷于历史暴力的两难推论之中。其中"小癞子"之死是颇为典型的一幕。小癞子无疑是历史暴力的牺牲品，他显然被戏班子里无尽残酷的惩罚吓破了胆。尽管他也会在"名角"的舞台前热泪滚滚："我什么时候才能成个角儿啊？"但"那得挨多少打啊"？！终于，在关师傅的狂怒和无节制的毒打面前，他吞下了最后的冰糖葫芦，悬梁自尽了。在射入镜头的炫目阳光中，小癞子瘦小的身体在空中可怜而无助地晃着。而关师傅

显然是这幕无血之虐杀的元凶。但是，没有控诉、抗议；接下来的一场，是关师傅更为威严又颇为痛心地（不是因小癞子之死，而是因他如此"不成器"）站立班前，为孩子们上了最为重要的一课——关于《霸王别姬》的真意——从虞姬从容赴死，引申出"做人的道理"："从一而终"，"人得自个儿成全自个儿"。于是，小癞子成了不懂得"成全自个儿"的范例，似乎付出了死的代价，仍无法洗去他的"污点"——他是无法被赦免的，但关师傅与暴力却得到了无保留的赦免，似乎那施虐狂的师爷宣称的正是真理："您要想人前显贵，必得人后受罪。"残酷的惩罚正是一种"成全"之术。

　　围绕着关师傅和戏班子中和谐而残暴的情境，陈凯歌建立起程蝶衣、段小楼这组彼此对称的人物形象。小石头／段小楼作为戏班子里的大师兄，始终是这一景观中默契而虔诚的协作者。这不仅表现为他的投入和忠勇——在头上"拍板儿砖"为师傅解围，勤学苦练——而更多地表现为他深谙其中的"游戏规则"，并胜任甚或愉快地配合其完成。他总是"欢天喜地"地为师傅合理的或不合理的惩罚搬取刑具、戏谑式地或真或假地喊疼并大声为师傅叫好、一次再次地在严冬的雪地里受跪罚，视其为天经地义的事情。与似乎天生成"个中人"的小石头／段小楼相比，小豆子／程蝶衣则始终处在历史暴力的摧残与"改写"之中，是他的反抗与忍受将戏班子中的规矩显影为暴力，而不是和谐的游戏。降落于小豆子的这一暴力改写过程，以生母将其遗弃并亲手执刀切去他的骈指开始，而后集中呈现在《思凡》一出戏的排演之上。显然，在陈凯歌所结构的叙事过程中，发生在小豆子身上的，不是一个单纯的生角、旦角的派定，而是一个施于他的暴力的性别改写。《思凡》中的念白"我本是女娇娥，又不是男儿郎"，在小豆子那里被固置为"我本是男儿郎，又不是女娇娥"。这是意识与无意识间一次绝望而痛楚的反抗（一如小石头所言："你就想你是个女的，可别再背错了！"），一次再次的毒打也无法使他改变。而当他听说被打伤的手一旦进水就会残废，他立刻将手浸入水中：他宁肯残废，也不愿接受历史

暴力的改写。他与小癞子一起出逃，但终因那迷人的舞台和舞台上威风凛凛的霸王返回之时，他是屈服于舞台与扮演的诱惑，却没有完全屈服于师傅、暴力与改写。他不告饶、不出声的忍受，终于使关师傅狂怒地大施淫威（那残暴的场景直接导致了小癞子的死。事实上，也只有程蝶衣始终没有忘记小癞子，当他成了一个名角之后，影片中两度出现从远处传来悠长而凄凉的"冰糖葫芦"的叫卖声时，程蝶衣脸上闪过一片迷茫）。但改写仍没有实现与完成——"女娇娥""男儿郎"的"错误"仍在延续——直到小石头作为暴力的实施者，抄起师傅的烟袋锅在小豆子的嘴里一阵狂搅。无论在影片的视觉呈现、还是在弗洛伊德主义的象征意义上，这都无疑是一个强奸的场景。但这次暴力实现了改写的最后一笔，在鲜血由小豆子的嘴角淌出的镜头之后，他确乎带着一种迷醉、幸福的表情款款地站起身来，仪态万方、行云流水般地道出了"我本是女娇娥，又不是男儿郎"。此后，来自张公公处的强暴，则固置了这一暴力的性别改写，并将这一暴行的发出者清晰地标示为历史。小豆子遭张公公强暴一场，是陈凯歌所迷失的暴力迷宫中最为扑朔迷离的一笔。白色的帐幔垂绦，迷离的金色逆光，晶莹的水晶钵，如魔怪、似巫妪的张公公，使这暴力的一幕，呈现为东方镜城中邪恶迷人的一景。显然，小豆子并非为张公公所强暴，而是为已成为历史的"历史"暴力所玷污——因为张公公"没有菲勒斯，他本身就是菲勒斯"[1]。

事实上，自三度暴力／阉割行为之后，在小豆子／程蝶衣身上出现了一个结构性的裂隙或曰意义的反转。相对于小石头／段小楼，程蝶衣更为深刻、彻底地将他始终反抗、却不断强加于他的权力意志内在化了。他不仅接受了暴力的改写，而且将固执于这一改写过的身份，并固守着这暴力

---

[1] ［法］《电影手册》编辑部，《约翰·福特和〈少年林肯〉》，译文刊于《世界艺术与美学》第六辑，文化艺术出版社。

的秩序。是他,而不是段小楼,成为关师傅得意的弟子。同时,他固执着为暴力所派定的女性角色,固执于"从一而终"的训令,固执地置身于真实的历史进程之外。因为他是一个"女人",一个镜像中的女人,只有舞台上、镜像中才有他的生命。而段小楼则置身于历史的涡旋之中,忠贞或背叛、反抗或屈服。程蝶衣是《霸王别姬》中的诗,而这诗行却是为历史暴力所写就的。

但程蝶衣这首似乎可以无限复沓、绵延的诗行却再度为历史的暴力所打断。影片关于历史和暴力的话语再一次出现了裂隙。关师傅之死则名副其实地预示着一个时代的终结与一个世界的沉沦。关师傅死在一个似乎没有发生任何变化的戏班子情景之中,死在为孩子示范《林冲夜奔》中"八百万禁军教头"(楚霸王之外的又一个末路英雄)的英武造型之时。此后,便是蝶衣、小楼与张公公的巧遇,是一个天翻地覆的变换之年。历史将以一种新的方式改写个人的生命,程蝶衣将黛玉焚稿式地焚毁斑斓的戏衣,再次拒绝被改写。这一次,暴力将显现出它的酷烈与血腥,不再为镜像中的迷离与和谐所柔化。

如果说,李碧华的小说是一个关于背叛的故事,那么,陈凯歌的影片则正是在空间化的历史/没有年代的历史与时间化的历史/编年史的并置之中,在历史的政治场景与性别场景的同台出演之中,背叛了第五代的文化及艺术初衷。在这幅色彩斑斓、浓烈而忧伤的东方镜像中,陈凯歌们曾爱之

深、恨之切的中国历史与现实已成了真正的缺席者。纯正而超载的中国表象，已无法到达并降落于当代中国的现实之中。于是，中国的历史成了单薄而奇异的景片，中国的现实成了序幕和尾声里为一束追光所烛照的空荡的体育场，成了片尾空洞的黑色字幕衬底。陈凯歌失落了他对历史、暴力的现实指认与立场。空荡的（非）舞台上，程蝶衣、段小楼出演了似是而非的一幕：先是程蝶衣玩笑式地反转了那一被改写的时刻——"我本是男儿郎，又不是女娇娥"——此后则是他抽出那柄宝剑，在虞姬刎颈的时刻自杀身亡。如果这是颠倒、声讨历史的时刻，那么又是完满历史镜像的时刻；如果这是历史延伸向现实的一瞬，那么现实却是一片空白。在陈凯歌的影片中，当历史与叙事再度联袂之时，叙事与现实却砰然脱榫。继戛纳之后，陈凯歌和《霸王别姬》进军奥斯卡。迷途的胜利者不再漂泊。

<div style="text-align:right">1993 年 6 月</div>

# 《血色清晨》：颓坏的仪式与文化的两难

导演：李少红

编剧：肖矛　李少红

摄影：曾念平

主演：胡亚捷（饰李明光）　孔琳（饰红杏）　赵军（饰李平娃）

　　　解衍（饰李狗娃）　王光权（饰调查员）　苗苗（饰永芳）

彩色故事片94分钟

北京电影制片厂1990年出品

影片获1992年法国南特电影节大奖

## 颓坏的仪式

如果说，1990年是一个被历史雾障所笼罩、所阻断的年头，那么，青年女导演李少红的《血色清晨》，则是其中一片尚可辨认的血色印痕。这部取材自拉美魔幻现实主义大师加西亚·马尔克斯的小说《一件事先张扬的凶杀案》[1]的影片，事实上成了这一时代历史命名的失语症与文化的两难处境的直观呈现。如果说1989年的震惊体验，使中国文化在1990年代初

---

[1]　译文刊于《加西亚·马尔克斯中短篇小说集》，上海译文出版社，1982年。

这一短暂的迷惘与悬置间"重回1984年"[1],那么,1980年代中期文化反思命题的重现,已然失去了它强大而热切的社会语境和断言性的自信与明晰,而呈现得更为繁复或滞重。[2]

同年,第五代著名摄影师侯咏执导的影片《天出血》[3],在以主题的杂糅、混乱印证了第五代互文本关系网罗的同时,将1980年代中期经典的叙事母题——无水的土地、无偶的男人、弑父场景、乱伦故事、重写的历史场景中的政治指称——统统倾覆在一片漫延而来的沙海之中,在"天出血"时的几滴沙漠细雨间滑稽模仿式地送别了不无悲壮的1980年代。而一个对"他人之妻"的爱情、越狱以及夺宝故事的混杂叠加的情节框架,则呈现着1990年代初艺术与商业,个人与政治、社会间进退维谷的无奈和绝望。李少红的《血色清晨》则置身于这文化网罗之中,又跃居其上,以一种更为顽强的现实主义姿态,以及远为独特、细腻的艺术才具,直面着裂谷侧畔不无狰狞的文化断层。

事实上,加西亚·马尔克斯的故事为李少红提供了一个借口、一个别致而独特的事件依托来重现并改写1980年代"文明与愚昧"的经典命题;影片核心的被述事件——"一件事先张扬的凶杀案"——不再是一种魔幻、一种荒诞不经的偶合与残忍,而正是一场至为残忍的愚昧对文明的虐杀。不再是风流倜傥的富家子圣地亚哥,影片男主人公的姓名——李明光——无疑是一个象征/文化符码。作为这一锁闭、贫穷、荒芜小村中唯一的民办小学教师,李明光是这里愚昧生存状态中仅有的一线光,仅有的一扇洞向外部世界的狭小而残缺的窗口(以《大众电影》等杂志的订阅为指称),仅有的一个朦胧的文明向往者("诗作"《我是一片绿》《大水坑

---

[1] 荣韦菁,《重回1984:评影片〈天出血〉》,《文汇电影时报》,1990年11月。

[2] 有关论述参见笔者《碎裂与重建的镜城》,《先锋》创刊号。

[3] 《天出血》,导演侯咏,编剧吴启泰,摄影王小列,主演常戎,1990年,深圳影业公司。

放歌》)。然而，在叙境中，明光并不足以充当与愚昧生存相抗衡的文明使者。与其说他是文明透入的一线光，不如说他只是映出外部光照的一块残片。明光所拥有的文化，是一个已经退潮的时代——知识青年上山下乡运动——的"副产品"："过去村里住过城里的学生，明光就是和他们学出来的，如今教村里的娃娃……"[1] 闭锁的山村曾在灾难时代的震动中瞬间裂开一道缝隙，之后又沉重而深刻地封闭起来。于是，明光的存在便成了小村生活中的一个畸胎、一阕遥远的回声、一个不谐的音符。因其如此，他"命定"地、而不是如原作中那样偶然地成为"一件事先张扬的凶杀案"的牺牲品，成为愚昧巨大的毁灭力量的施暴对象。于是，当红杏（另一个纯真、美丽的献祭品）未能交出她身为处女的证据时，明光便成了绝无仅有的嫌疑犯、罪人。无须指控或起诉，愚昧／传统的生存逻辑自身已然完成了它的全部审判程序。愚昧终于虐杀了文明，黑暗吞没了这线细小的光与希望。

然而，在《血色清晨》的意义网络中，对这一"谋杀案"的呈现远非如此单纯或直露。圆睁着恐怖、困惑、无辜的双眼倒在利斧下的明光，确乎是愚昧、传统势力的牺牲品，但不仅如此。从另一个角度上，明光亦因传统／愚昧生存方式的解体而丧生。尽管他"命定"地被指认为这一无端悲剧中的唯一罪人；尽管势必是他、而不是别人，将为这愚昧的"审判"所指认，但是，在文本的叙境中，他并非必然将他的血淌尽在那贫瘠的土地上。只是因为一连串相关之典仪的未完成或曰颓坏，明光才会悲惨地死去。事实上，这桩"谋杀案"的双重意义在影片的片头段落已然清晰地呈现出来：环绕着清晨破败的古庙／今日的乡村小学，一个长长的运动镜头，依次呈现出这一别具意味的特定空间——似乎是古老文化和现代文明的结合部。然而，尽管喧闹的小学生给这古旧的空间添加了几分活力和动

---

[1] 本文中未经注明的引文为影片中的对白。

感,但衣衫破旧的他们仍不可能掩饰古庙(传统文化的指称)的衰败:运动镜头滞重而细腻地呈现出无头的佛像、巨大而残破的古钟、已然看不清铭文的石碑、朽坏的殿堂;在一声喊叫"不好了!李老师被杀了!"使孩子们纷纷奔出之后,这座废弃的、并将自此再次被弃的古庙更显出它的荒芜、破败。

影片中破损的典仪之链以红杏的新婚之夜为开端。其中古老的婚俗,因新娘处女的证据、也是男人/丈夫初夜权的印证——白被单上的血迹——既告阙如而崩溃。且不论此间男权文化的暴虐、荒诞与脆弱,显而易见的是,这与其说是不贞的铁证,不如说是一种愚昧、过时的偏执与幻觉。现代生存、现代农村妇女的生活(姑且不论妇女解放的意义,而且显然与性解放风马牛不相及)已然取消了这一古俗存在的依据。但这一古俗瓦解后的空白却不曾为现代文明的内容物所填充,它与其说被废弃,不如说被悬置了。于是,在这一古俗的逻辑中,"上面啥也没有"的白被单,只能意味着失贞,意味着存在一个未曾出场的罪人、一个"奸夫"。继发的下一链环便是雪耻复仇。退亲行为决定必须去雪耻的是新娘的家人。另一典仪或曰乡俗必须出演。它规定此时新娘的父兄应扬言复仇,并执刀叫骂、威胁"奸夫";而后,村中的长者——在此应是村长——率领民兵夺下凶器、捆绑并关押扬言复仇者,直到风波平息。因这一典仪的出演,伤风败俗者背上了恶名,蒙耻的家庭修补了名誉、重获了体面。在传统的、有效的社会体制中,这与其说是愚昧、野蛮与残忍,不如说只是维系古老生存的一个典仪、一项不无表演色彩的程序、一个因事先张扬而不必发生的

谋杀案。充其量它只是一个陋俗,一个其势汹汹、却不必血刃的闹剧。然而,现实社会的变化、传统文化的解体、权力结构的更迭,再次造成了典仪的颓坏。尽管李平娃、李狗娃兄弟依例行事:从红杏处逼供出"同谋",立刻磨刀霍霍,大肆张扬,并坐定清晨村庄的集散地——早点铺——中插刀狂饮。但最重要的环节再告缺失:"都啥年月了,哪还有民兵?"而被唤来的村长,则只是把平娃兄弟的刀"下了","咋也没咋""打发他们家去了"。这不仅在无言中宣告了典仪的无效,同时将表演指认为表演:"都以为咱不敢""都看不起咱""不说清楚?不说清楚就真干!"凶杀因之而不再能避免。否则,平娃一家将背负双重耻辱。能洗净这一切的,只有明光的鲜血。"一件事先张扬的凶杀案"便具有双重意义:明光是传统文化／愚昧索取的献祭,同时则是传统社会解体所必需的代价。

## 文明·文化·文物

然而,李少红的明敏,不仅在于她准确而独到地捕捉了传统与现代社会的更迭、权力结构的变迁如何造成了典仪的颓坏;传统文化及生存方式的解体,如何使典仪的执行成为赤裸、嗜血的疯狂。更为重要的是,她准确地发现并有力地表述出,典仪的颓坏与其说造成了一处权力的空白,不如说这处空白中充塞着远为繁复、丰富的内容物;与其说它是一处未死方生的空白与裂隙,不如说它是历史幽灵与现代魔鬼出没并同乐的空间。在此,典仪的颓坏与复活,是《血色清晨》中谋杀事件意义的正反面。

在《血色清晨》的意义网络中,最为重要的人物,并非明光、红杏、平娃狗娃兄弟;而是新郎张强国。和原作不同,故事中的新郎不再是出身显赫而神秘莫测的外乡人。在影片所呈现的元社会中,强国作为一个引人注目的特殊人物,是一个走出复回到小村的、"见过大世面"的农村青年。他"出外打工,赚了大钱"。与其说他因此而成了现代文明的代表,不如

更为准确、直白地说，此行只是使他成了现代社会唯一的权杖、动力和润滑剂——金钱——的执掌者。这个"尝过城里女人滋味"的男人在金钱的支持下，做出了他的价值判断："找老婆还得咱乡下女人。"这判断的潜台词里已明确地包含了对贞洁的苛求。在金钱魔杖的点化下，一个古老的典仪必须被复活、被完成：洁白的被单上，必须点染上处女殷红的血迹。这与其说是古老典仪的要求，不如说是千金一掷的奢侈。尽管在古老的社会结构中，婚嫁始终是一种以女人为中介物的交换、"流通"行为；但在《血色清晨》的叙境中，古老婚俗的启用，却明确地具有一种"商检"性质，是对"价有所值"的确认。失贞意味着赝品。是张强国袋里的金钱，使他实际上成了这一历史断裂处正在即位的"新神"。是他无所不在的精明与自信，使得年长的李平娃无地自容，在百感交集中反复地称张强国为"哥""大哥"；也是他在自己的婚礼上为乡亲们请来了戏班子，用百元大钞钉成双喜字样，并以此为村里捐学。显而易见，张强国在此接替了传统文化中尊者的角色，开始行使特定的权力功能。清晨的惨案与血污，事实上，是以张强国——准确地说是金钱——为元凶的。于是，这桩谋杀案与其说是愚昧对文明的戕害，黑暗对光明的肆虐，不如说是现代生活中司空见惯的、金钱之手所书写的罪恶。

而平娃兄弟、尤其是平娃的复仇行动，与其说是一场"单纯"的典仪，为了家族的荣誉与体面，不如说有着更为真实的与利益相关的动机。作为对原作的重要改编之一，这场以张强国为间接但唯一导演的清晨血案，其前史却是他直接导演的一笔至为"划算"的买卖：不出彩礼娶到红杏，同时嫁出或者不如说是甩掉自己病残的姐姐秀娥。于是，这场嫁娶采取了最为原始的婚姻形式：换头亲。尽管木讷的李平娃也一眼看穿了这无疑是一场极不平等的"交易"，但这却是他这个三十六岁、一贫如洗的汉子唯一一个得到女人的机会，这样他才能过上一份庄户人无甚奢望的生活，才有可能了却含辛茹苦、多年守寡的母亲的心愿。事实上，当村口土岗上，两支

迎亲、送亲的队伍交错而过、喜乐齐鸣时,场景中确乎充满了别一番喜庆。但是,一如"换头亲"所蕴含的原始婚姻的意义:一旦红杏被验明为"赝品"并遭退亲,秀娥势必被抢回。喜融融的亲上加亲的表象即刻破碎,买卖、交易的内容暴露无遗。于是,平娃仍可拥有秀娥,但必须"拿钱来领人"! 这显然是全无希望的。因此,臆测中的"恶棍"明光的罪行不仅在于夺去了红杏的贞操、玷污了李家的声誉,更重要的在于,他的"行为"毁灭了平娃一家全部微末而寒酸的希望与未来。明光之死,因之已不只是典仪的颓坏所造成的悲剧,而且是与贫穷相伴生的绝望制造的暴行。

至此,《血色清晨》已不再是对1980年代"文明与愚昧"主题的重现,而且成了对这一主题的解构。如果说红杏之不贞的确认,以及她遭到退亲、毒打、最后疯狂自尽,是传统文化/愚昧肆虐的证据,而这一悲剧的制造、执行者张强国却是叙境中可悲复可憎的现代文明的指称;如果说明光之死是传统、愚昧力量对文化的践踏与扑灭,但他又确乎因传统文化的解体、失效而丧生;在这一切背后,是以金钱为驱动力的现代文明的进军步伐。于是,和1980年代的类似主题不同,不再是现代文明作为唯一的历史拯救力,现代文化则作为这一切的前驱;而是现代文明与文化的、潜在的彼此对抗,前者以张强国及其金钱为指称,后者则以李明光和小学校为标示。于是,这显然是文化力不胜任的对抗。在此,存在着一种金钱与愚昧及传统势力间的潜在共谋。《血色清晨》因此更为深刻地切入了1990年代初的中国大陆文化困境。不再是一份断言,而是一次陈述、些许困窘。在这个彻底改写

过的悲剧中，历史与现实不再陷溺于命名的失语与混乱之中。

影片有着一个别具匠心的结局。当这一大悲剧终于"成就"——明光丧生利斧之下，红杏投水身亡，李平娃被处死刑，李狗娃遭终身监禁——刑事调查员无奈而痛苦地离去之时，他在昔日明光的小学校/古庙前慢下了脚步。失去了孩子们活力的古庙此时更为破败、空寂，几个已然失学的孩子在附近徘徊。而两个陌生人正将一块崭新的木牌钉在庙门旁，上面书写着"静慧寺国家二级保护文物"。犹如一声凄婉而哀伤的拖腔，回声般地暗示着一个悲剧中的悲剧：这里不再是一个虽寒酸无奈、但毕竟生机勃勃的校舍，而是一个死亡文化的遗迹——文物。这是双重毁灭的印证：诡计多端的历史之手在扑灭了文化/文明之使的微光的同时，断裂了一个悠长丰满的历史与传统。文化的文物化，或许也可以名之为一种"进步"，但它同时索求着超值代价。

## 叙事·结构·修辞

和原作一样，影片选取了回溯或曰时空交错式的叙事结构。但与原作不同，不是一个友人数十年后的追忆，而是惨案发生后立刻开始的刑事案调查。于是，调查员的行动构成了影片中的现实行为线。但事实上，关于这桩案件并不存在着任何谜团或疑点：因为它不仅是事先张扬的，而且是在众目睽睽下完成的。凶杀确认无疑、凶手确认无疑。于是，调查的重点便转移为对犯罪动机的确认，而动机同样昭然若揭：雪耻复仇。事实上，调查的重点围绕着犯罪动机是否真切，即红杏、明光间是否存有"奸情"。对原作所作的另一处重要改编正在于此，在原作中，新娘安赫拉之婚前"失贞"是一个确凿的事实；而在影片中，这则是一个无从确认的无解之谜。尽管创作人员无疑将它作为一种愚昧信念中的无稽之谈，但无解的原因在于它无关宏旨：影片《血色清晨》是一部批判现实主义力作，而显然

不是一个侦破故事。于是，围绕着影片中的调查，红杏是否"失贞"，明光是否有罪，便成了一个结构影片叙事的虚假的悬念。而在对这一悬疑的调查中，创作者成功地组织起一个多义而丰满的现实乡村生活画卷，一幅远非明媚动人的现实主义景观。对于影片的叙事而言，这正是一场极为成功而深刻的调查。它所揭示出的当然并非隐秘或"奸情"，而是明光悲剧更为深刻的社会成因。事实上，正是诸"证人"的证词与他们指认明光、红杏有罪的方式，使《血色清晨》较之1980年代的同类影片远为深刻地再现了"文明与愚昧冲突"主题。诸多证词表明，村子里的人们以或兴味盎然、或漠不关心的态度接受了对明光"有罪"的指认，因为他独有的身份、爱好与稍有差异的生活方式确定了他是村中的异类。他的破旧小屋确实长时间地吸引着两个年轻姑娘，但人们不能、也不愿去了解的是，吸引她们的，是明光生活中那一点点来自外界的信息（《大众电影》）和菲薄的文化"氛围"；在他们看来，那更像是一种无耻之徒的诱饵（"半夜三更也去，能干啥好事儿？"），或者干脆是诲盗诲淫的渊薮（《大众电影》上少女的泳装照片）。不仅如此，人们对明光的"共识"，还建立在特定的历史年代与愚昧生活中形成的、极为深刻的、对文化的敌意与轻蔑。一个种不好庄稼的小学教师，不仅是一个异类，而且是一个次等村民，一个毫无价值可言的废物："瞧他那几亩地种的！""就为一个教书的，就把条命搭上了？！""那人就跟豆腐似的，真不经戳，三下两下就完了……"而作为文本一个极为有趣的修辞方式，叙事人在查询证人、确认犯罪动机的大组合段中，进行了声画错位的处理：在多数证人言之凿凿的证词间，出现的是几不相干的画面，而这些场景都以声称为目击者的证人之缺席为前提；而与展现真实场景的自然光效不同，呈现证人陈述的场景则出现在内景、人工光的阴影之中。这与其说是提供并展现证词，不如说是以声画错位的方式揭示着一种极为深刻而潜在的悲剧冲突；这与其说是一种无耻的伪证，不如说是一类偏见的共识、一次关于愚昧的曝光、某种集体潜意识的呈现。

影片在调查员的查证过程中,以一个外来者的视点,缓慢、细腻、甚或冗长地展现着谋杀案的前史与后果,直到推出了影片的"高潮戏":一件事先张扬的凶杀案。在影片的叙事结构中,这已是全然不复悬念的叙事行为;但在这一完整的顺时叙事组合段中,全知视点张弛得当地组织起令人窒息而悚然的戏剧张力。这无疑是全片充满残酷诗意的华彩乐段。如果说,在马尔克斯的小说中,圣地亚哥·纳赛尔终于成了一桩事先张扬的谋杀案的牺牲品,是魔幻现实主义图景中荒诞的一幕,是阴险、邪恶的人类心灵的一次曝光,是种种命运的巧合、微妙的心理动机、怪诞的机遇与偶然的汇聚;那么在《血色清晨》中,明光之死则是沉滞而又变迁中的社会、坍塌或被改写的权力、信念体系,以及愚昧的"无主名无意识杀人团"(鲁迅语)共谋的必然。正是在这一大组合段中,叙事人以不动声色的冷静,勾勒着鲁迅先生所谓的"麻木的国民灵魂"。尽管在这一段落中包含着最为重要的一次典仪的颓坏,但叙事人所着力表现的,是村民们的"群像"。是他们如何以典型的"看客"心态,在旁观、默许、甚至怂恿着平娃兄弟对明光的谋杀。一如原著,"事先张扬"的目的,正在于使谋杀计划流产、而不是实施。但是不同的人以不同的方式,拒绝在获取消息之后,采取有效的行动,实际上这已然是在促使谋杀行为的实施。事实上,当平娃兄弟磨刀霍霍、扬言杀人之时,在村民中引起的并非慌乱与恐怖,而恰恰是一种兴奋,一种幸灾乐祸、却不动声色的欣欣然。人们或迟缓(以示其漠不关心)、或积极(以示其尚有良知)地"行动"起来,相互传递、印证消息,渐渐汇聚起颇为壮观的"看客"阵容。仿佛人们在一夜之间都传染了"大结巴"的生理疾患,于是在人们对明光的预警中,最关键的词句总是在最关键的时刻被遗漏了("不知道也好,看吓着他"!)。影片在原作的两种说法——谋杀之日是一个阳光灿烂的清晨或一个阴霾的早上——之中,选择了前者。于是,明光在这个阳光明媚、似乎一片祥和的清晨,在众人的默许里,在一无所知之中走向残酷的死亡,便构成了一次极为强烈、饱满的

视觉与心理冲击。明光与平娃兄弟相遇的地点（即谋杀发生地）选在村口石台旁，村口的小路、石台、错落的石阶形成了这一场景的舞台格局。而聚集在石台上的人群便成了"天然看台"上惨案的看客。人们对夹着课本、如往日一样走来的明光发出的仍是"起哄"式的、语焉不详的警告："你怎么出来了？""都说你知道了！？""还不快跑？！人家都来了！"对明光略呈惊异的疑问："出啥事儿了？""知道啥？"人们的回答是："你干的好事，你还不知道？！""自己作的孽……"这一片渐次升高的噪音终止在一声高喊之上："报应！"这无疑不是示警，而是宣判，一种自得其乐、急不可耐的"观众"席上的宣判。人们已在明光缺席的时刻判定他有罪，并依据有罪推论判定了明光的死刑。在噪音戛然而止的时刻，明光迎面看到了手执利斧、柴刀，杀气腾腾的平娃兄弟。这"寻常"的相遇给明光带来的是安全感，他松了一口气："是平娃哥呀。"当绝望地冲过来、试图哀求哥哥住手的红杏终于使明光意识到异常与恐怖时，一切已经太晚了。当明光在极度的恐惧中试图弄清究竟发生了什么的时候，他已在一片血泊中倒在平娃兄弟的柴刀、利斧之下。高速摄影呈现出的凶杀场景将其中的残忍、野蛮与荒诞推到了极限。而在这一镜头段落的最后时刻，明光对来得太晚的村长说出了他的"遗言"："大叔，他们……把我杀……了。"一如原作，极为精当而别具匠心地，明光的"遗言"是一个陈述句。他在生命的最后时刻，向人们陈述了一个已然发生在他身上的事实。与其说他是在向人们陈述，不如说他是在让自己相信：因为这一切对他来说，是如此的不可能，如此的荒诞不经、耸人听闻。他无法相信或明白。他也不再需要相信或明白：在他的语声断掉的时刻，他已蜷缩着身躯，倒在自己的鲜血之中，圆睁着一双无辜、恐怖、要求解答的眼睛。

作为对马尔克斯小说的重要改编之一，不再是十七年之后，当年的新郎带着两千多封安赫拉十七年间写给他的情书（情书按时间顺序排列，用彩带扎着，一封也没有打开）回到了她身边，此时，圣地亚哥在一桩事先

张扬的谋杀案中遇害已成了遥远的传说；而是红杏投水自尽，平娃兄弟伏法。事实上，平娃兄弟被公安机构押走的场景成为影片中另一个撕人心肺的时刻。李平娃留给他孀居的、将失去全部儿女的母亲的最后一句话是："妈，买化肥的钱在炕席底下，不够你再跟人借点儿！"而绝望的母亲已哽咽不能言。没有无耻的邪恶与嗜血的疯狂，没有歹徒与恶棍。有的只是太过普通的普通人，"普通"的善良，绝无奢望的微末希望。除却消失在事件进程之中的张强国，这是一个以牺牲四条年轻生命为代价的无端惨案。无所谓元凶，却有着太多的被害者。在影片的规定情境中没有人能从中获救。

老中国的历史景观与当代中国的现实主义画卷，在以加西亚·马尔克斯小说为素材的影片《血色清晨》中成功地汇聚在一起。不仅是历史的控诉或现实的曝光，而是历史岔路口文化与现实的两难处境。退路已然隐没，前景尚未明了。李少红便如是以《血色清晨》为1990年留下了一部令人难忘的影片，留下了一份历史的、冰川擦痕式的社会档案。

<div style="text-align:right">1991 年 7 月</div>

# 《炮打双灯》：类型、古宅与女人

导演：何平
编剧：大鹰
　　　根据冯骥才同名小说改编
摄影：杨轮
主演：宁静（饰"东家"春枝）　　巫刚（饰牛宝）　　赵小锐（饰满地红）
　　　高阳（饰管家）
彩色遮幅式故事片 111 分钟
香港翁氏伙伴公司、西安电影制片厂 1993 年出品

## 本土与类型

　　青年导演何平[1]是以西部片《双旗镇刀客》而获得影坛命名的。这似乎是一部"西部片"的正名作。出现在 1980 年代初的中国"西部片"，始终是一个界定含混、所指重叠的称谓。一度它指称着崛起中的西影厂，继而又似乎是所有以西北高原、村野为外景的影片；但不言而喻中，它与第

---

[1] 何平，西安电影制片厂导演。作品有《川岛芳子》（1985，处女作）、《双旗镇刀客》（1991）、《炮打双灯》（1993）等。

五代的发轫作《一个和八个》《黄土地》《猎场札撒》《盗马贼》紧密相关，同时联系着第四代的部分代表作品《人生》《野山》《老井》《黄河谣》等。于是，西部片多少成了中国艺术电影（或曰"探索片"）的代名词。事实上，它相对稳定的内涵，是表现"乡土中国"的艺术电影。然而，所谓西部片毕竟是一个颇具盛名、具有极为稳定的叙事及影像模式的美国电影类型名称；因此，这种中国电影的划分与称谓，便始终带有某种模糊与含混。而《双旗镇刀客》的出现，似乎一扫含混：这是一部西安电影制片厂制作的、以西部大漠为主要景观的、关于乡土中国的影片；同时，这无疑是美国西部片的中国版。其中有着在序幕壮美晨辉中纵马而来、又在温馨晚霞中跨马而去的孤独英雄；有着西部荒芜而危机四伏的小镇；有着邪恶的歹徒和懦弱的良民；有着在尸体横陈、阒无人迹的街道上的生死厮杀；有着一忍再忍、终于血刃强大敌手的拯救者。如果说，西部片是美国"民族"的神话，那么，《双旗镇刀客》的片头，伴着画面上一片金红金黄的色彩流溢、纵马疾驰的刀客，画外旁白已将其定义为一部中国西部的神话，至少是"七十一年或八十一年前"的英雄传奇或传说。

不同的是，在《双旗镇刀客》里，何平以中国特色的刀客取代了美国的牛仔/枪手，以一个身怀绝技、却并不自知的孩子——孩哥——取代了美国西部片中足涉法律边缘的枪手或声名狼藉的赌徒。然而，这并不是单纯的角色替换或"中国特色"式的点染；事实上，和美国西部片中的英雄不同，孩哥并不是一个介乎不法之徒与善良居民的人物，他不是田园世界中的"最后一支枪"；尽管他是一个与众不同的"梳小辫子的脏娃"，尽管他从荒野中纵马而来，又纵马而去，但他并不是一个真正的外来者。在他与小镇居民之间，不存在"军刀与犁铧""荒原与田园"式的语义对立。他来到双旗镇的目的，只是来实现一个良民的愿望、履行父亲的遗愿：认亲家，领媳妇。虽然"刀不离身"，但却从不曾血刃。当一刀仙的马队逼近、进入双旗镇之时，他端坐双旗之下，并非泰然迎敌，而是在沙上飞失约的

绝望间束手无策。于是，与其说他像是一个西部片中的英雄，不如说他更像另一种好莱坞类型——情节剧——中的主角：一个委琐、渺小的人，在绝境迸发了英雄气概，一举成长为男子汉。尽管同样是为小镇的居民所叛卖并被推入险境，但孩哥的目的从不是惩戒歹徒、匡复正义，他只是为了自己和亲人的身家性命而拼死一搏罢了。在影片的叙境中，是沙上飞、而不是孩哥充当了介乎歹徒与救助者的外来人角色，但前者却无疑是一个经典神话构架中的假英雄。同时，双旗镇上居民的行为——麻木地观望，委琐地自保——又使影片无意间呈现出中国西部片的反思主题及《神鞭》式的西影传统。因此，《双旗镇刀客》与其说是美国西部片的搬用，不如说是一个类型的拼贴。正是在这一拼贴之中，影片显露出1991年的本土文化现实及其意识形态症候。通过将沙上飞呈现为假英雄，宣告了外来拯救的虚妄；而拯救来自常人自身，勇气及力量存在于我们的内心之中。然而，这与其说是民族英雄主义的再度高扬，不如说是个人主义的一个神话或童话：孩哥并不是一个庸常之辈，他只是并不知晓自己的真正本领而已。而他所不自知的价值，却无疑为电影叙事人所深知。于是他一次再次地出现在光彩夺目的逆光镜头之中，头上罩着神圣而超越的光环。一个孩子，同时是一位神。一个为拯救自身及家人的生命而拯救了双旗镇的孩子；获救的时刻，同时是新神即位的时刻。当我们必须再度膜拜时，我们膜拜的是自助而获天助的英雄，是我们自己——孤独而绝望的个人，集体主义精神既经破产之后的、张皇无靠的个人。

抱着对西部片导演何平的预期，人们在《炮打双灯》中体验到了一种类似于失落的体验。不再有刀光血影、骏马荒漠；出现在银幕上的，似乎是一个极为经典的第五代式的电影情境：古旧的深宅，先人的遗训，易装的女人，被压抑、被禁止的生命欲望，偷情与惩戒，民俗与阉割。历史视域里的老中国，在病态的压抑中辗转、窒息的个人。人们在赞叹影片精美的画面、流畅的摄影机运动、场景的恢宏及总体制作之精良的同时，隐隐

地感到了一种厌倦。《炮打双灯》无疑是第五代经典影片系列中新的一部，但它并不单纯地呈现为第五代电影情境的搬演。事实上，一如《双旗镇刀客》，《炮打双灯》再度成为一次本土化类型电影的尝试，所不同的是其拟想观众的设置，已由本土而为欧美。

从某种意义上说，影片仍保留了美国西部片的叙事格局：一个只身而来、偶然逗留小镇的外来者，因他的闯入颠覆性地动摇了小镇的秩序；他必须独自面对小镇上的全部潜在的邪恶。而当他身心交瘁地永远离去之时，小镇上的秩序已然为他所修正。他以他自己的方式为小镇剜去了恶疾，提供了拯救。实际上，尽管不是一位枪手或刀客，较之孩哥，牛宝更像是一个异类、一个外来者，更接近美国西部片中的英雄：一个法与非法间的游荡儿。他因此而成为第五代影片序列中的一个"新"形象、一个关于"乡土中国"的艺术表述中不曾出现过的人物：从任何意义上说，牛宝都不是老中国历史叙事中的"典型形象"。他是一个流浪汉，或者叫流浪艺人；在影片的叙境中他因此而逃离了依土而生的中国农民必然遭受的历史命运。所谓"扛着脑袋混饭吃，走到哪儿，吃到哪儿，我怕谁呀？"[1] 他不惧怕、亦不屈服于秩序，导演说："比如牛宝，实际上是一个自由生命的符号，走南闯北，充满活力，不愿受固定秩序的束缚。"[2] 在影片的第一组合段中，他与老板的冲突已使他超然于逆来顺受、委曲求全的传统品格，并超然于"看客"们的群体。显而易见，他不是任一含义上的奴隶或奴才，而是一个独立的自由人。于是，他甚至僭越并逃离了特定的中国历史景观：对于他，无所谓鲁迅先生的"暂时做稳了奴隶的时代"，或"求做奴隶而不得的时代"。正是牛宝的形象，在另一层面上为《炮打双灯》提供了不同于此前同类影片的特征：在第五代经典的代表作中，也曾出现过若干来

---

[1] 《炮打双灯》对白。以下未注明的引文，均为片中的对白。
[2] 老梅，《再造辉煌：何平新片瞄准国际电影节》，《电影故事》，1994年第2期，第13页。

而复去、不见容于传统秩序的"他者",诸如《黄土地》中的顾青或《孩子王》中的老杆;但他们的到来,与其说动摇甚至颠覆了特定的秩序,不如说只是进一步

印证了这秩序的岿然不可撼动。当然,在《红高粱》中也出现了秩序的反叛者,但反叛与僭越的成功,只是为了在多重意义上皈依并臣服于秩序。而《炮打双灯》则不同。尽管在影片的结尾处,牛宝成了完全的失败者,或者说,终究成了历史阴谋的牺牲品;但当他带着伤残的身体离去之时,他毕竟校正了小镇上非人的秩序,他为春枝永久性地赢得了做女人、着女装、甚至做母亲的权利。

然而,这毕竟不是一部真正的西部片。就影片的情节结构而言,《炮打双灯》更接近于一部情节剧:一个一文不名的流浪汉爱上家财万贯的千金女。后者任性、张狂,而实际上身陷不幸。而前者则以他的顽强、执着和男子汉的阳刚气概终于征服了她,并将她改写为一个"真正的"女人。设若作为一部好莱坞电影,这一题材将成为《一夜风流》式的妙趣横生的轻喜剧。但《炮打双灯》却无疑是一个颇为沉重而不无绝望的故事。这不仅在于影片再度成为情节剧与西部片的类型拼贴,更为显而易见的原因则在于,这个颇为单纯的故事仍然是镶嵌在中国历史景观之中的,它仍是一个关于老中国的历史叙事。于是,它不仅必然以或承袭、或反抗的方式联系着关于中国历史的话语,而且必然地成为第五代经典影片系列中新的一部。

## "铁屋"与女人的故事

如果说,早在本世纪初年,鲁迅先生便以"万难轰毁的铁屋子"喻示着中国封建历史的滞重与惰性;如果说,第五代之"电影语言革命",正在于以"空间对时间的胜利"负载着1980年代历史文化反思的主题;那么,1980年代中后期大陆文学为这一历史寓言添加上的,是一个女性形象的序列。此间,寻根文学以无水的土地、无偶的男人,或曰"好男无好妻、赖汉娶花枝"的故事,述说着封闭的中国历史的死灭进程;而新潮／先锋小说的代表人物之一:苏童,则以受虐／互虐的女性群象,充满了"铁屋子"／囚牢这一历史景观。如果说,前者是以或衰老、或无能、或傀儡的"男人"霸占了女人,来成就其历史寓言;后者则索性以一个颓败中的空间"囚禁"女人,而展现着一个反人、反生命的历史画卷。经由张艺谋的《大红灯笼高高挂》这幅苏童式的历史景观,成为1990年代大陆电影的母题之一。当影片中的陈老爷始终作为一个侧面、背影、一个画外声源成为银幕上的视觉缺席时,当影片中的女人始终被分隔、被镶嵌在古建筑的高墙之下时,当这牢狱式的空间为大红灯笼勾勒、洞烛之时,陈家大院便成了成群妻妾唯一的、真正的主人。事实上,《炮打双灯》正是对这一母题的复现与消解。在一篇关于《炮打双灯》的访谈中,采访者问及何平"片名《炮打双灯》

中的'灯'在俗语里有男性生殖器之谓,影片从这个角度构思是不是含有寓意";何平的回答是:"没错,我觉得中国人活得很压抑,人的生命萎缩,这跟传统文化

对人的禁锢有关。在这部片子中，我设置了这样一个家族势力笼罩的封闭小镇，集中表现了传统家庭文化与人的自由天性间的冲突。男性生殖器实际上可以看成生命活力的象征。"[1]

　　在影片《炮打双灯》中，作为对原作最重要的改编，是何平将其中女主人公的身份由一个庄户人家的寡妇改编而为"一个富甲一方的爆竹世家的千金"。于是，占据了银幕与视域中心的是一个易装的女人，一个名曰"东家"、因而不复具有性别的"女人"。然而，一如画外旁白与影片情节所揭示的：与其说这位"东家"是蔡家爆业与蔡家大院的主宰，不如说是这座"阴气极盛"的古宅中必需的点缀品与陈列物。与其说一个女人统治着蔡氏偌大的家业，不如说蔡家大院永远地占有了这个女人如花似玉的生命。所谓"可东家又是个什么？想是蔡家爆业中说了算的人物。可宅子里有大管家，作坊里有大掌事的，镇上的爆庄和各地的字号也各有各的掌柜。这东家，也就算是个称呼吧"。影片的第一个镜头便是充满了整个画幅的蔡氏老宅，似乎是从洞开的窄门的幽深里传出了"东家"春枝的旁白。甚至不再需要一个作为画面缺席者的陈老爷（《大红灯笼高高挂》），历史的惰性与阉割力直接化身为一处宅院、一个萦回不去的幽灵、一位先人的遗训。于是，蔡府仿佛成了一座哥特式小说或恐怖片中特有的怪屋，一个有意志、有记忆的存在，它比生命、欲望、人性更有力量地决定着人物的命运、改写着人物的性别。它决定了春枝将不再拥有自己的名字，"不能出嫁"，甚至不再具有性别，终生男装，以出演"主人"这个角色，以填充"东家"这个称呼。因此，一如在第五代的经典影片之中，蔡府始终是影片一个重要的角色，它无所不在地占据着银幕空间；而大部分画面则在固定机位、均衡构图中将人物嵌在透过几进院落拍摄的门、窗之中。重叠的屋门、院门作为画框中的画框，在视觉呈现中，传达着、象喻着一个关于

---

[1] 《再造辉煌：何平新片瞄准国际电影节》。

囚禁的事实：空间囚禁着时间，历史囚禁了生命。同样大量应用于蔡府之中的运动镜头（多达全片镜头数的2/3）并未如期地成为这阕爱情浪漫曲中的旋律，成为对抗空间／历史的时间形象；相反，蔡府中流畅的摄影机运动，与其说成了对固定镜头／空间的反抗，不如说成了对这一空间所象喻的历史话语的补充。正是在跟拍人物的运动镜头中，摄影机的视域不断为廊柱、高墙、窄道所遮没，从而以另一种方式成就空间、而非时间的陈述：不是人物的行动／运动，而是这肖然的空间顽强地占据着前景，阻断了我们／此历史之他者投向人物的视野。于是，这段罗曼史的男主角必须战胜与逾越的，是这森严的空间。为了赢得女主人公，他必须向历史挑战。而影片的第一组合段，是一个交替叙事组合段。在交替出现的女、男主人公的画外旁白中，交替呈现出高大的蔡府（女人的声音隐没其中）和波涛汹涌的黄河、河上渡船、登岸的男人。这是内部世界与外部世界的并置，是空间形象与时间形象的对立。

显而易见，当一部"单纯的"爱情情节剧嵌入了中国历史视野之时，关于中国历史的叙事及话语必然会介入并改变这爱情与情节的单纯。因此，在《炮打双灯》中，男女主人公之间的爱情故事，呈现为男主人公牛宝对女主人公春枝的性别指认与改写；无须借助弗洛伊德主义的范式或寓言式的读解方式，在导演明确的构想与陈述中，这是牛宝（"自由生命的符号"）作为一个菲勒斯（phallic）形象，对一个空间化（女性化？）的历史生存的冲击。作为对历史秩序的挑战，这一爱情与性别的指认过程，事实上是对改写的改写，是对非人秩序的颠覆，是被扭曲、被葬埋的"人性"与"自然"的苏醒与复归。牛宝初到蔡府，便以他的目光，开始了这一颠覆性的性别指认。此时，呈现在他目光中的，尚不是欲望，而只是好奇——对一个女人／女东家的好奇。但这异样的目光，已然成为一种侵犯，已然使他超然于蔡府上下及小镇上麻木、委琐的人众。这外来者的目光，拒绝接受蔡府及小镇人等心照不宣的约定：将春枝视为一个无性别的、至少是非性别的统治者／东家，一个统治者空位的填充物。他以一个普通、"正常"男人对女人的好奇，穿透了春枝前清遗少式的男装和人们表演般的尊崇，使春枝从这目光中重新体认自己的存在与性别。继而，他给蔡府带来了声响和少女的笑声。接下来，他便在自己的画笔下，"恢复"了春枝的女性形象（特写镜头中，少女纤细、颤抖的手指抚摸着画中的女人），并以男性的力量，强制她正视自己的"自然"性别。尽管这一切使春枝震惊、张皇、乃至愤怒，作为对尊严的维护和内心激情的发泄，她给了牛宝一记耳光。但正是在这一幕之后，春枝在夜晚的烛光下脱衣揽镜自照。这一场景中，首先呈现在画面上的，是中景镜头中一个几乎在啜泣的、半裸的女人，春枝痛苦地半闭着眼睛，无疑，她害怕将出现在镜中的自己。终于，伴随着舒缓的音乐，反打为她面前的梳妆镜，镜中，一幅模糊、朦胧的镜像。但这镜像渐次清晰，暖调的、几乎是金色的晖光中，呈现出少女姣好的容颜和身体。而春枝却绝望地缓缓移开了自己的目光。这

一次,不是牛宝,而是她自己,痛苦地强迫自己正视镜中的形象:一个女人,一个豆蔻年华的少女。于是,镜子作为牛宝目光的等价物,映照出春枝真实的性别与形象。几经挣扎之后,春枝投入了牛宝的怀抱。他一步步地战胜了她深刻的恐惧,一件件地脱去了她的男装。当牛宝解开春枝洁白胸衣的第一颗纽扣时,迸发式地,奔涌出激越的音乐——显而易见,这是一阕"人性"/"自由天性"战胜非人秩序的颂歌。春枝再次回到了蔡府。在痛哭之后,她掷去了男装,以女装形象(一如在牛宝的画幅之中)出现在蔡府上下震惊而恐怖的视域之中,并决然地宣布:"你们听着!我原本就是个女人。我宁肯不做你们的东家,也要做个女人。"

而对于春枝,牛宝更为深刻的改写,呈现为这一爱情故事中征服与反征服的"性战"段落。春枝作为非人的封建秩序的牺牲品,同时是这一秩序的执行者——她毕竟是"东家",蔡家爆业中至高的统治者,一个"父之名"的占有者。叙境中强制性的封建秩序,不仅以东家的称谓抹去了她的名字,以前清男装遮没了她的性别,而且以更为内在化的过程,实现了这一深刻的异化。这一性别异化,同时是一种权力异化。于是,当牛宝以目光、行动和画幅揭示出她真实的性别之时,她并未弃置男装与尊位;相反,她运用、至少是借助权力来拒绝这一改写,同时又想借助权力来征服或占有牛宝。她先是一记耳光,惩戒了牛宝的"侵犯";此后则是试图以重金收买他的门神和缸鱼(无疑是要收购牛宝本人)遭拒;继而她恼羞成怒、将牛宝逐出她领地的命令遭到后者爆竹的挑战时,她被迫搬出家法,以酷刑威胁牛宝就范。但这一系列较量的败北者,是女人。终于是端坐书房的春枝,而不是绑在酷刑架上的牛宝,不再能承受这无言中的意志角逐——前者冲出书房,踢倒了木箱,砍断了绳索。当牛宝的爆竹再次于寂寂的蔡家大院中炸响时,春枝几乎是狂喜地、不顾一切地冲了出去,尽管间隔着怒不可遏、又不知所措的老管家和满地红,春枝仍为展现在她视域中的、牛宝的精彩表演而舒心地欢笑。先于两人结合的场景,在这一时

刻，牛宝已然完成了必要的改写：不再是"东家"，而是春枝，以少女"应有"的方式承受着来自男人的追求和爱慕。正是在这一段落之后，影片由"单纯"的爱情故事伸延为"纯粹"的历史叙事；春枝和牛宝成为真正的、反叛的合谋者，共同面对着铁屋中非人的秩序。

事实上，这正是此片的重要叙事策略之一：爱情故事（或许还应加上"元/西部片"结构）提供了从外部、以他者的视点切入并观照"铁屋生涯"/关于中国历史之话语的角度；并以性别秩序（此处冠以"人性"/"自由天性"的称谓）的恢复与重建，为这段历史故事提供了可读性。而历史背景的设置，则翻新、繁复了《炮打双灯》中"单纯"的情节剧；它在为影片点染了鲜明的"东方色彩"的同时，借助现代主义文化对封建秩序的共识，成功地包装起影片男性中心式的陈述。无独有偶，同样的叙事策略也出现于同年黄建新的影片《五魁》之中。有趣之处在于影片的尾声：当载着牛宝的驴车在凄凉荒寂的小镇上离去之后，大全景镜头中，再度出现了蔡家大院，出现了俯拍呈现的牢狱般的天井。但是与序幕不同，这一次，春枝身着女装、因怀有身孕而略显臃肿的身影出现在画面之中，伴着几近激越的音乐，传来了春枝似乎欢快的声音："近来，我不大到镇上去了，倒不是因为身子不方便。有人说，我肚子里的孩子是野种。野种就野种吧，

我不在乎。只是不能让孩子听见。"据何平本人的说法,这是一个乐观主义的结局,它意味着春枝"获得了心灵的解放"[1];当然还不仅于此。显然,因了牛宝的反抗与牺牲,春枝合法地获得了着女装、做女人、做母亲的权利。影片似乎再一次成了某种单纯的悲剧或正剧:"炮打双灯"只是一个"阴谋与爱情"的故事,而不再关乎历史寓言、杀子情境、生命力或压抑。但影片的总体叙事显然并非如此。牛宝无疑是一个老管家所导演的历史阴谋的牺牲品;而当牛宝被阉割、绝望离走之后,春枝竟其乐融融地安享着做女人、做母亲的快乐,全然不像是一个罗曼史中痛失恋人的痴情女。似乎结论应该是,卑鄙的女人与阴险的历史合谋,而男人只是实现其私欲的工具。借助牛宝,春枝得以两全其必须面对的两难:她仍然可以堂堂正正地做东家,保全其权力并担负起她对蔡氏家族和"方圆几百里仰仗她"之人众的责任;同时成了一个女东家、一位母亲。而牛宝,则一如他因黄河的封冻而偶然而至,他也将为他耻辱的残缺而永远自惭形秽、自行放逐。女人不仅与历史合谋,而且利用并以牺牲男人为代价,巩固了自己的权力与地位;或者借助拉康的说法,阴暗、自卑、缺残的女人正是利用男人获得孩子——一个菲勒斯的能指——才得以进入象征界。[2]

## 话语・权力与结构

然而,"单纯"的爱情故事,流畅的摄影机运动,豪华精美的影片制作,并未使何平成就一部叙事工整、情调优美的作品;明晰、先行的主题设置亦未能使《炮打双灯》获得完整的叙事及意义结构。事实上,《炮打双灯》的文本结构充满了误区与裂隙;从某种意义上说,它继陈凯歌的《边走边

---

[1] 沈云,《何平访谈录》,《当代电影》,1993年第3期。
[2] [英]劳拉・莫尔维,《视觉快感与叙事性电影》,《影视文化》第二期,文化艺术出版社。

唱》之后，成就了又一处庞杂、超载而空洞的话语场，一个形形色色的权力话语出没碰撞的电影空间。也正是在这种意义上，《炮打双灯》以其自身的断裂、混乱，极为深刻地呈现出1990年代全球文化语境中当代中国文化的困境。这部揭示传统中国文化悲剧性的影片，悲剧性地呈现了后殖民文化时代进退维谷的当代中国文化的位置。

首先，这是一个关于"灯"——男性生殖器——的故事，一个关于"自由天性""自由生命符号"[1]的故事，它是对生命力的象征；于是，它成就了一个"爱情故事"，一个男人对女人的改写与征服。然而，这又是一个"炮打双灯"——阉割——的故事；于是，它"自然"地形成了所谓个人与传统文化的对抗，形成了西方启蒙话语中所谓"自由天性"与"封建文化"的对抗。"牛宝、春枝与小镇上人之间的冲突，可以算是两种生命状态之间的冲突，也是传统文化背景下个体与群体之间的冲突。"[2]这显然不是一个新鲜的命题和表述。而《炮打双灯》的"新鲜"之处与裂隙所在，则呈现为一个经典的悲剧故事"炮打双灯"与昂扬的乐观态度、个人主义英雄的凸现（所谓"即使鸡巴炸掉了也要追求"[3]）之并置；于是一个深刻的意义裂隙便在整个影片文本中延伸开来。如果我们将其指认、读解而为一个好莱坞"西部片"式的潜文本，那么一个铁屋子的叙事便无疑遭到了消解，影片结局中所呈现的便不再是一个经典东方杀子情境中遭阉割之子，而是一位虽败犹荣、为注定要失败的事业而战斗的英雄；他对现存秩序的反抗与侵犯，正是一个更为深刻秩序化的行为——牛宝以他固执、倔强的反抗所成就的，不仅是对春枝的拯救，而且是对人性秩序的建立与性别秩序的匡正。如果我们将牛宝的反抗视为英雄主义的壮举，将尾声中春枝的女装与身孕视为反抗者的胜利；那么所有关于"铁屋子"的叙事及其围绕

---

[1] 《再造辉煌：何平新片瞄准国际电影节》。
[2] 同上。
[3] 同上。

着它的话语都将不复成立:所谓中国历史中的封建秩序,显然并非"万难轰毁",而是只要顽强地用头去撞,就能使其网开一面。但这显然不是影片意义与结构的全部。作为一部"再造辉煌""瞄准国际电影节""打算送到一个国际 A 级电影节参赛"[1]的影片,何平所追求、所倚重的当然并非某种启蒙话语的重述或好莱坞类型的搬用,而是一个奇观化的东方空间与东方故事;其中启蒙主义的话语必须成功地镶嵌在一个呈现为"空间的特异性"与"时间的滞后性"[2]的"东方"的既定模式之中。因此,它必须"虚化了时代和地理背景",选择"国家重点文物保护地"山西碛口镇和山西、陕西交界处的黄河渡口为外景地,并将女主角的寡妇身份修订为大户千金。这样,何平才有机会呈现森严而神秘的古宅、美丽而易装的女人,结构一个为奇观性所包装的怪诞的东方文化与东方情境。这一规定情境决定他无法舍弃"炮打双灯"的结局,因为只有一个阉割/杀子结局才能完满影片权威的拟想观众——西方文化视域——对一个东方故事的预期。于是,类似的乐观主义、英雄故事便与悲剧情境、奇观式的东方叙事彼此缠绕、彼此消解,混杂并裂解着影片的意义结构。

不仅如此。一如关于中国历史的经典叙事(以历史/文化反思运动、寻根小说及张艺谋所成就的第五代叙事模式为代表),较之西方"时间上滞后"的中国历史故事的叙述,仍以对女人、某种意义的价值客体的占有与反占有为基本被述事件;在《炮打双灯》中,这一故事被呈现为牛宝为得到春枝而反抗"铁屋子"——蔡家大院、蔡氏的祖规祖制、小镇上的人众。但是,影片叙事结构中一个深刻的裂隙在于,尽管春枝无疑是这部影片意义结构中的价值客体,但她之为"东家"的身份,却极大地削弱、含混了她在这一特定的意义网络中的位置。对于蔡氏爆业来说,春枝是一个必需

---

[1] 《再造辉煌:何平新片瞄准国际电影节》。
[2] 张颐武,《后殖民语境中的张艺谋电影》,《当代电影》,1993 年第 5 期。

的傀儡；但对于她自身命运来说，她显然比类似叙事中的女人，有着远为自主的权力。事实上，她不必林黛玉式地悲叹："可怜爹娘死得早，无人替我作主。"她所面临的只是一个极为"现代"的选择：自由与责任；用导演的话说，是"春枝这个人物更复杂一些，有一个人的天性逐渐觉醒到反抗束缚的过程，方圆几百里的人都仰仗她家的产业生活，所以她背负着对家族的社会责任，内心矛盾比较厉害"[1]。在叙境中，她所面临最大的敌人，只是她自己。如果她可以一次次地自由来往于小镇、与牛宝幽会，那么她无疑可以决绝地与牛宝同宿同飞、远走他乡。阻碍她的，并非深院高墙、森严父权（先人遗训），尽管老管家是"父之名"的占有者，但这只是一种谦卑、绝望的占有，因为他的至尊身份只是一个上等的家奴。于是，借用美国电影《奥利佛》中的一句对白，春枝"在这个家族中扮演的角色，不是娥菲莉娅，而是哈姆雷特——不是公主，而是一个力不胜任的王子"。阻碍了春枝投奔幸福的，是家族、社会的义务与责任。如果这一人物的心理阐释可以成立，那么影片赖以建立的意义网络就必然会破损、乃至倾覆。因为，这已不再是一个"压抑的中国人"的问题，不再是"传统家庭文化与人的自由天性之间的冲突"问题，不再是一个古老东方特有的"铁屋子"中的悲剧；而是"人类"永恒的、"普遍"的困境：个人与社会、一己幸福与义务责任。如果确乎如此，那么，"传统的大宅院""保持了历史原貌"的"古老的房屋街巷"、女主角的"易装"，便成为多余的、至少是可有可无的"包装"。而这也确是此片的症结所在：一个东方、老中国的历史景观，与一个关于普遍人性悲剧、人类困境的叙事，并未如《菊豆》《大红灯笼高高挂》般成功地缝合在一起；于是，《炮打双灯》成了1990年代全球化文化语境中中国电影文化困境的一个更为鲜明的例证。一个东方的叙事——关于铁屋子中的女人，关于欲望与压抑，关于人性与文化——同

---

[1] 《再造辉煌：何平新片瞄准国际电影节》。

时是一个西方文化视域中具有可读性的改写版：病态与压抑的故事、文物化的空间、占据视域中心的美丽而不幸的女人（在此是一个易装的女人）。但是，在这里，何平走得太远了，他为这个东方故事添加上性别秩序的重建，男性权力的行使与匡正，普遍人类的困窘与个人抉择。过分的东方化，使影片在本土文化认同中丧失了可信性；而过多的对"普遍人性"/经典西方话语的表述，则使它在西方文化视域中失去了特异性的价值。

这一意义结构的裂隙，无疑造成了影片叙事结构的混乱与破损。首先，作为影片叙事的一个重要的结构性因素，是画外旁白的贯穿设置。在影片的序幕段落，交替出现了女（春枝）、男（牛宝）声的旁白。春枝的画外音追述了故事的史前史：她这个"东家"的由来；牛宝则讲述了他极为偶然地滞留小镇的原因。这显然不是一个可有可无的元素。它在序幕段落中奠定了观众对一个爱情故事的预期，而且设定了人物化的叙事人：一种迷人的自知叙事格局。它似乎确认了影片的叙事结构——这段爱情故事将在男女主人公的交替视点中呈现。然而，除去序幕段落，牛宝作为叙事人的声音便不再出现，只留下春枝作为旁白中唯一的叙事人贯穿始终。故事将在春枝的旁白声中"落下帷幕"。如果说，作为一个叙事的结构性元素，春枝的陈述并未给我们提供画面所未能提供的信息：诸如春枝繁复的内心世界或不为外人知、亦不足为外人道的家族隐秘，等等；相反，春枝的某些画外陈述，只是以"预述"的方式破坏了故事情节所蕴含的内在悬念与戏剧性——旁白造成的，只是声画叠用的通病；那么，更重要的问题在于，如果春枝可以作为这一爱情故事的第一人称陈述者，她无疑应成为影片视觉结构中视点镜头的发出者，至少可以成为确认视觉空间的某种"中心"或参照。[1] 而在影片的呈现过程中一切并非如此。一如经典电影中的、视觉化的性别秩序，女人——即使是身为"东家"的春枝也不可能成为视

---

[1] [美]尼克·布朗，《电影叙事修辞学》，新泽西大学出版社，1981年。

点镜头的占有者；相反，她始终处于男性视点的目击与观照之下：她无时无刻不在老管家、满地红的监视与窥测之中；更为重要的，是不时地为牛宝欲望的、指认的目光所捕捉，并且最终为这目光修正、改写。也只有当她认同了牛宝的视域，她才会揽镜自照，在镜中发现自己竟是一个妙龄少女。这仍不是问题的全部。如果我们承认话语权力结构正是社会权力结构的同构体，那么，春枝作为人物化的叙事人，无疑对应着她"东家"的身份；尽管只是这一空位的填充物，但她毕竟端居于蔡家爆业的至高权力宝座之上。然而问题在于，如果确认了这一话语/权力的同构，那么整个影片的叙事结构与意义结构无疑将崩溃、倾覆。毋庸置疑，只有当春枝作为铁屋子中的无望获救的囚徒，牛宝作为解放者与非人秩序的颠覆者的意义方可以成立；否则，这便成了一个关于权力异化的陈述，或者成了一个两性间的残忍游戏的故事。彼此矛盾的双重话语权力的设置，无疑直观地呈现了置身于东西方文化之间，何平所持有的男权话语的两难处境：一边是面对女性的、遭到侵犯的、充满阉割焦虑的男性潜意识的流露，它确认了一种关于女人与历史合谋、僭越男性权力的叙事及阐释；而另一边则是对西方的、西方男性观看预期的认同与迎合，决定了充满银幕的，是男性的、猎奇视点中的东方奇观文化与东方佳丽。遗憾的是，当何平试图在俯瞰的西方文化视域中，凭借女性表象重述并修正中国的历史叙事时，他所推出的，是一个充满混乱的男权话语的与异质的、布满裂隙的电影文本。

正是由于影片叙事人的男权立场与自觉的"东方叙事"，当牛宝对春枝的改写一经完成，影片的情节便不复得以发展。此后的叙事段落，尤其是最后四个大组合段，与其说是牛宝、春枝共同反抗家族及传统文化势力的叙述，不如说是由不同的话语系统中引申出的、四种并列的故事结局。其一是在此前的影片中始终潜伏的一条叙事线索的浮现：满地红与牛宝间的冲突与较量。前者既作为老管家的走狗、作为一个万劫不复的奴才，在

干扰着、阻挠着牛宝对春枝的"人性"的改写过程;又构成了一个情节剧所必需的三角关系中暧昧、含混的一角。事实上,牛宝初到蔡府,他与满地红间的较量,除却"奴才"与"人"之间的必然冲突外,那幅以满地红、牛宝的背影为前景、从两人间拍摄后景中的春枝的、均衡的对称画面,已将故事情境潜在地确认为一个三角关系:以老管家/满地红为一方,以牛宝为另一方。春枝则成为被光明王国/人性(或者用何平的话说,是"自由天性")和黑暗王国/家族文化所争夺的经典客体。作为并列结局的第一部,是满地红与牛宝拔刀相向,继而以前者惨败而逃终结。这一结局无疑印证了牛宝之为一个男子汉、生命力象征的持有者的力量。第二部则是一个更为典型的、铁屋子叙事的结局。老管家、满地红调动人众,组织了一场卑鄙而残忍的虐杀。一个杀人团式的场景。颇为宏大的场面、饱满的画面张力、手持棍棒的人众麻木而凶残的表情、不同的大门和巷口涌出的杀手,使这一组合段成了一个参照着启蒙话语的经典的中国历史场景。牛宝临危不惧、奋力反抗,但终寡不敌众。但此时,却是那个情节剧中必需的帮手——可爱的流浪儿——以几枚爆竹击退了嗜血的人群,虎头蛇尾、难于服人地了却了这一段落。第三部则是在一场民俗展览式的先人出游——头顶莲花灯的驱魔仪式后,春枝再次屈服于家族势力,换上了男装,与牛宝诀别。一个经典的爱情悲剧终局。牛宝登船而去,壮观的场面中是惊涛翻滚的黄河,一叶逆流而上与巨浪搏击的木舟;而岸边的石崖上,是送别情人的春枝,她不仅身着女装,而且是一身大红色的嫁衣——她在为自己作嫁。骤然之间,黄河两岸,千万只爆竹烟花齐鸣,宛如狂欢的节日之夜。这是一场别样的婚礼,是屈服者的最后反抗。它足以成就并封闭一个单纯的爱情故事。但这一爱情悲剧结局不足以满足何平想象中的纵横交错的目光及其多重视域。于是,牛宝去而复返,推出了比炮——"炮打双灯"的场景。这是为满足想象中的西方观众所必需的一种极具特色的东方文化、民俗奇观。一种典仪、一次表演、一个展示。同时,它再

度托举出历史文化反思的主题及其滞后的东方民族的悲剧。尽管此前春枝的旁白,以及比炮过程中,比炮仪式与窄门中独坐的老管家间的不断切换,已然消解了关于  牛宝命运的任何悬念或戏剧性,但结局的出现仍明确无误地指向东方文化中的杀子情境:甚至不再是一个关于阉割的隐喻,而是一个阉割的事实。不是"灯"——生命力显露和呈现,而是"炮打双灯"——一次历史阉割力的施暴和胜利。此处,又一次出现的问题是,如果说影片的结局最终展现并控诉了一个杀子/阉割的罪行,那么春枝的身孕却使得这一历史控诉再度含混不清。一个似是而非的陈述是,尽管影片《炮打双灯》中充满了男权话语,但最终获胜的则是父权(或女权?)。一个男性中心主义的东方叙事,同时是潜意识中充满阉割焦虑之"子",对父权(及女权?)的含混控诉。

《炮打双灯》于是成了一座陷落的城池。与其说其中充满了蹊径、迷津,不如说它处处充满了因陷落而暴露无遗的文化陷阱。其中本土与世界、东方与西方、父权与男权、男人与女人,并未在影片精美的表象下成就一幅特异性的东方景观,或一处看似杂乱无章、实则错落有致的后现代拼贴。相反,它成了后殖民文化语境中第三世界文化及话语境遇的又一次不无悲剧性的印证,印证着在性别/种族的游戏迷宫中张皇无着的男性话语的历史困境。

<div style="text-align:right">1993 年 5 月</div>

第三部分

# 镜城一隅

# 梅雨时节：
# 1993—1994年的中国电影与文化

## 众声喧哗

　　1990年代的中国影坛又一次成了纵横交错的权力目光/话语的穿透物，成了多重中心与主流的指称和命名对象，成了世界范围之内的众声喧哗之地。

　　1990年代初年，重大革命历史题材——共产党领袖、革命英雄的传记片——作为"主旋律"电影的最新形态再度辉煌，成了社会主义意识形态、新中国经典电影叙事类型，在世纪末的再次复生。与此同时，"娱乐片"——商业电影——的制作不再是羞人答答的话题。伴随着1992年商业化大潮的再度奔涌，伴随着1993年废除中国电影输出输入公司对电影制品统购统销制这一中国电影业重要改革举措的出台，市场、观众，成了中国电影制作业必须直接面对的充满诱惑又密布危险的最大现实。而以合拍、协拍方式得以顺利进入大陆电影市场的香港电影（诸如《黄飞鸿》《新龙门客栈》《英雄本色》等堪称"大陆的""徐克电影"现象），以其对大陆电影市场的绝对覆盖及惊人的票房奇观，成了电影喧沸的市声中的华彩段落。而密布全国的数万个录像片制作、发行、放映网络，则远大于现有的电影院的系统，以激光视盘（港译影碟）、录像带的发行放映，将种种海盗

版的好莱坞最新作品、香港英雄片、新武侠功夫片、成龙电影、周星驰的"无厘头电影"和种种"搞笑片"播散向全国各地。这一次，海外电影的"地下"流行，已不同于1980年代，不再是作为"伟大的文化启蒙"的一部分，而是正确地提供了一种如麦当劳、必胜客一样的消费方式。此间迷人的不仅是感伤、缠绵的人道主义表述与电影艺术；一如召唤人们的不仅是麦当劳汉堡填料和比萨饼的奶酪，而更多是一种并不见诸配方的"美国馨香"罢了。而与商业化大潮同时到来的，是大众文化现象的勃发。中国电视业经历了《渴望》《编辑部的故事》的类寓言、道德情节剧时期之后，很快进入了《皇城根儿》《爱你没商量》《京都纪事》《海马歌舞厅》等"纯粹肥皂剧"的制作。于是，政治的——经典中国社会主义，经济的——金钱、市场、票房，大众文化＋视觉奇观＋日常生活的意识形态，构成中国国内文化视野中，不同的权力话语与权力视域。它们以各自不同的指称主流、制造主流的方式，分割或曰撕裂着1949年至1980年代初年，大一统且具有强大感召力和整合力的中国影坛，成就着不无怪诞的1990年代中国文化风景线中的一段。

然而，这一切，并非世界视野中的"中国电影"，与在全球文化语境中不断增殖的关于"中国电影"的诸多话语无涉。引发世界瞩目于中国、瞩目于中国电影的，是别一番辉煌、热烈：中国电影对于"世界"／西方的进军之旅，是以第五代——准确地说，是以张艺谋陈凯歌的名字——命名的艺术电影为先导的。1990年代，中国电影似乎在世界范围内经历着一次历史

《活着》

的奇遇，享有着一个个首尾相衔的盛筵。继1987年张艺谋从西柏林电影节捧回金熊之后，1990年，他的新作《菊豆》入围威尼斯，虽未获奖，但同时入围奥斯卡，开中国电影角逐奥斯卡最佳外语片之先例。张艺谋之未能出席，在海外引起了环环涟漪的政治波澜。1991年，张艺谋的《大红灯笼高高挂》再度入围威尼斯，获银狮奖，而且再度入围奥斯卡。这一次，一身黑色西装的张艺谋与身着银白色旗袍的巩俐神采飞扬地显身在豪华、酣畅、迷人的海外盛典之上，展现了大异于张艺谋电影故事中的"中国形象"。1992年，张艺谋的《秋菊打官司》又一次入围威尼斯，在迸发的喝彩声中荣获金狮，主演巩俐则继香港女演员张曼玉（《阮玲玉》）之后荣登影后之位。"中国电影"扬威欧洲电影节，张艺谋"拯救了威尼斯"；接着，柏林电影节上，谢飞导演的《香魂女》与台湾导演李安的《喜宴》比肩分享金熊。作为这一华彩乐章的高潮，是陈凯歌为香港汤臣公司制作的《霸王别姬》凯旋戛纳，与著名女导演简·坎皮恩的《钢琴课》分享金棕榈奖；这一次，不仅是陈凯歌的戛纳苦恋[1]终有果报，而且是陈凯歌"唤醒了戛纳"[2]。继而，《霸王别姬》与《喜宴》同时入围奥斯卡。1994年，张艺谋的《活着》在戛纳电影节的翘首期盼中入围，获评委会奖，主演葛优——通俗影视作品中的"丑星"——登上了戛纳影帝宝座。此间，田壮壮的《蓝风筝》于东京电影节夺魁；第五代女导演李少红的《血色清晨》《四十不惑》、宁瀛的《找乐》、刘苗苗的《杂嘴子》相继在欧洲、亚洲电影节上参赛、获奖。中国大陆电影频频出线，与台湾、香港艺术电影彼此呼应，三地互动，呈现出前途无量、令人遐想的局面。

于是，1992至1993年，世界舞台上呈现了一次中国电影的节日，成就

---

[1] 1987年，陈凯歌的《孩子王》入围戛纳电影节未果；1991年，他的《边走边唱》再次入围戛纳，再次未能获奖。直到1993年，《霸王别姬》才最终与《钢琴课》分享了金棕榈。

[2] "张艺谋拯救了威尼斯""陈凯歌唤醒了戛纳"为大陆传媒报道他们获奖消息时使用的措辞。

了世界影坛的"中国年"。一份弥散的狂喜、一脉涌动的希望,来自世界/西方对中国的瞩目,来自一种在1980年代人们甚至不敢奢望的事实:张艺谋、陈凯歌的电影广告张贴在欧洲、美国名城的影院之中,甚至偏执、保守的好莱坞电影观众也因他们的名字而进入影院,以期一睹"浪漫的中国故事"。张艺谋、陈凯歌成了世界视域中"中国电影"、中国电影"主流"的指称,他们甚至在西方B级电影节上创造出一种"中国饥渴"。1990年代,似乎成了中国电影"征服"西方世界的年代。围绕着这份辉煌,一种新的热望与纷扬的乐观话语开始涌现:在新世纪的展望中,张艺谋、陈凯歌的胜利佐证着、预示着一个东方的、中国的21世纪的到来。台湾著名导演侯孝贤在陈凯歌获奖的戛纳电影节上,对卫视电影台的记者预言"台湾的资金、香港的技术、大陆的导演"将造就无比辉煌的中国电影的未来。

未能使这份辉煌逊色,却多少令人扫兴的,是大陆本土市场、影评人及观众,始终对这些创造辉煌的影片保持着漠然的反应和低调的评价。除却1992年底,《秋菊打官司》赢得了官方、民间的一阵齐声喝彩,《霸王别姬》因张国荣的明星效应,因放映又停映唤起的城市青年的"禁片"热情之外;大部分得奖影片,除了片刻间成为"圈内"话题,在国内所收获的只是别具意味的缄默,甚或质疑。事实上,围绕着张艺谋、陈凯歌电影所展开的"后殖民"文化情境的讨论,是1990年代大陆知识界的重要话题之一。1992年,对张艺谋的电影解除禁令,三部影片(《菊豆》《大红灯笼高高挂》《秋菊打官司》)同时在大陆电影市场上隆重推出,试图成为拯救大陆电影市场的一副"同花顺",张艺谋的工作照和三部影片的海报,甚至出现在北京最重要的市中心区——王府井与长安街相交的十字路口上,与刚刚开张、生意极端兴隆的北京第一家麦当劳遥遥相对;而此前不久,在同一广告牌上绘制着主旋律影片《开天辟地》的海报。于是在老北京的市

中心,《开天辟地》、张艺谋和麦当劳奇妙地相聚在一起。然而,尽管围绕着张艺谋、巩俐、国际奖项展开了颇具规模的宣传攻势,《秋菊打官司》赢得了一个相当高的拷贝预订数,但预期中的票房奇观并未出现,而且几乎可以说是一败涂地。同样,凭借金棕榈的迷人光环／调动中国人的"法国文化情结"及"禁片情结",《霸王别姬》也只是在大城市获得了瞬间闪耀。青年女导演们的作品,只是为电影从业人员和影评提供了话题,几乎没有任何来自公众的反映。

而在这份辉煌之外,是 1993 年各电影制片厂自主发行的政策出台之后,中国电影业却在期待已久／突然降临的"自由枷锁"面前张皇无着。陡然横亘在中国电影业面前的,是因多中心、多"主流"而异常混乱的文化格局,及十分巨大而全无机制的电影市场。渴望征服驾驭市场的声浪在 1990 年代如潮汐起落,但衰败已久的电影市场却更像是一只喜怒无常的怪兽。1993 至 1994 年的大陆电影业不仅在低谷中继续坠落,而且几乎处于生产的半停滞状态之中。一方面,国产电影难于与盛行的香港商业电影抗衡;另一方面,电影本身也难于从电视、录像、卡拉 OK、电子游戏处夺回观众。举步维艰的中国电影业一度在"协拍片""合拍片"中看到了不承担风险(少承担风险)而部分地分享利润的可能。于是,"卖厂标"成了一些制片厂维系其生存的重要方式。因此,一个荒诞而有趣的情形出现了:朝向西方(艺术)电影市场的"第五代式"电影的生产,构成了中国电影的输出,而港台、美国片的引进(通过协拍、合拍的方式),构成了中国电影的输入。两者都借重中国电影制片业的生产基地和廉价劳动力资源,同时绕开中国电影生产,愈加有力地运行起来。在"类电影现象"——视盘、录像、电视剧、电视广告、MTV、卡拉 OK——的异常繁荣中,在大众传媒对电影花絮、明星逸闻的炒作中,中国电影制片业成了一个喧嚣而沉寂的"被爱情遗忘的角落"。

## 屏壁内外

从某种意义上说，可以将张艺谋视为1990年代中国的文化英雄。于是，另一个不无怪诞的事实是，当张艺谋的大部分电影仍未能在中国大陆获准发行之时，他却因以"影片为国争光"而获国家劳动部颁发的"五一劳动"奖章。的确，是他率先使中国电影穿越窄门，走向世界，开辟了通往"世界"与"艺术"的通衢。一个面对强势文化战而胜之的故事，一个征服者的故事。然而，从另一个角度上看，这又颇像一个被征服的故事。中国电影对西方世界的征服，以被征服为先决。一如张艺谋的告白："如果我是斯皮尔伯格，一部《侏罗纪公园》占有全世界市场，我也不一定要影展肯定。"[1] 当然，张艺谋不是斯皮尔伯格，更准确地说，是一位中国的、而不是好莱坞的导演；那么，影展／电影节的肯定便充分必要。笔者曾指出，1987年两部第五代代表作《红高粱》和《孩子王》在西方世界的不同遭遇（间或可以视为历史性遭遇），事实上成了1990年代中国电影人的启示录。对于一个第三世界的电影导演来说，欧洲艺术电影节的奖项是"走向世界"必需的、也是唯一的"入门券"，而并非所有的"优秀影片"都能享此殊荣。迄今为止，一个颇耐人寻味的事实是，除谢飞导演的《本命年》在西柏林获银熊，宁瀛导演的《找乐》在塞巴斯蒂安获青年导演奖，所谓第六代导演胡雪杨的《留守女士》在开罗获金字塔奖外，较之乡土题材的中国电影，绝少有现代都市题材的影片在欧洲、乃至亚洲电影节上入围参赛并获奖。抛开特定的历史年代与政治因素不论，《本命年》和《找乐》尽管涉及城市，但其中的主角都是颇为典型的老中国的居民，而非现代都市的"顽主"；唯一涉及现代都市和移民题材的《留守女士》，则是在开罗国际电影节——第三世界的电影节——上获奖。另一个有趣的

---

[1] 台湾《影响》杂志，1993年7月号。

事实是笔者于访谈中得知：1988年，彼时的西柏林电影节选片人，喜爱但拒选黄建新导演的《轮回》和周晓文导演的《疯狂的代价》，他所给出的理由是两片中分别出现了Disco和撞车场景——这"太不中国了"。更有意味的是，十数次往返中国大陆的选片人解释说，当然，他充分了解，这正是今日中国现实中的一部分，但遗憾的是，"我不能让我们的人每一个都有机会来中国"。[1]

《找乐》

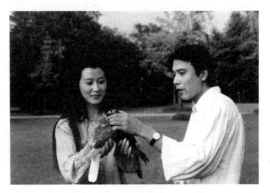

《留守女士》

如果说，中国电影"走向世界"，加盟西方影坛的前提之一，是将中国呈现为充分迥异于西方文化的"他者"，一个折射在西方文化之镜、并堪为西方之镜、以确认其主体感的"他者"；从某种意义上说，这种两镜相向而立、无穷相互映射的镜城式情境和文化遭遇，正是1990年代中国本土文化的历史遭遇。所谓"假作真时真亦假，无当有时有还无"。异样，必须是异趣；一如所谓文化的"他者"，只能是"自我"的"他者"/异己。成功地取胜于欧洲电影节的中国电影所依据的，无疑是西方文化自我之中国

---

[1] 引自笔者对周晓文所作的访谈，1993年3月12日。

他性的呈现。迄今为止，类似获得承认的"乡土中国"的影片因循着两个叙事模式：一是鲁迅所谓的中国历史的"铁屋子"在电影叙事中转换为牢狱式的造型空间，在这奇异的东方空间中，出演女人的欲望遭压抑、青春与生命被毁灭的故事。它"超越性"地凌驾于本土与西方的双重文化认同之上；它是一个关于压抑、迫害与毁灭的民族历史寓言，同时又是西方视域中，一处凄艳、动人的东方奇观。二是出演在现、当代中国历史景片前的、感人的中国情节剧（诸如《蓝风筝》《霸王别姬》《活着》）。这一次，对"中国"的指认方式，不再是四合院或中国古建筑博物馆，而是现、当代中国史中的著名事件——当然，还需以京剧（《霸王别姬》）或皮影（《活着》）加强其东方韵致，并削弱其意识形态性表述。不是中国本土政治、历史反思的伸延，而是扁平化、景片化的历史事件"提示"，与个人或家庭情节剧所实现的意识形态缝合。

如果说，张艺谋、陈凯歌电影，成就了一个被征服的征服者的故事；那么，他们的成功、辉煌，则使他们的叙事模式在本土成就了一份真正的征服，成就了一份名副其实的模式、规范，一具权力话语之轭。它成了唯一可辨认的"中国（电影）形象"的范本，指称着中国艺术电影的"类型"。如果说，将欧洲艺术电影界评委的趣味——欧洲人文传统、中国想象、欧洲艺术电影的传统尺度——成功地内在化，是张艺谋电影得以成功的前提，那么类似的中国电影实践，不仅进一步固置了西方视域中的中国想象，而且相对固置了西方影坛对中国电影的预期及指认方式。因此，它必然地为渴望"走向世界"、坚持艺术路线的中国大陆影人（较之张艺谋，他们更远离斯皮尔伯格）确定了一些范文，立起了一个颇具魅惑的路标。从某种意义上说，张艺谋、陈凯歌1990年代的电影作品，不期然间成就了一道新的文化屏壁，遮断了世界投于当代中国的目光，使中国再度成为"不可见的城市"——一如在意大利天才作家卡尔维诺笔下，马可·波罗所讲述的"中国"；与此同时，它也阻断了当代影人将中国呈现于世界的努力。

这无疑是一个反身征服的过程。

作为张艺谋电影的多重效应，1993年，中国文坛、影坛奇闻奇事迭出：先是张艺谋向文坛重要作家（苏童、格非、须兰、赵玫等）"订购"以武则天为题的长篇小说。[1]于是五部关于《武则天》的长篇小说同时出现在图书市场之上（事实上，不止五部：不仅因大众明星刘晓庆主演的同名电视剧的拍摄，亦有名为《武则天》的长篇出现，还有不约自来的创作者闻风而动）。其中女作家须兰、赵玫的《武则天》合集封面上，明白印有"张艺谋为巩俐度身定做拍巨片，两位女性隐逸作家孤注一掷纤手探秘"的广告词。张艺谋引发的"武则天"热，成了1990年代的文坛奇观之一。不仅如此。同样为张艺谋订购的优秀作家刘恒创作的长篇《苍河白日梦》，则因意欲邀请法国影坛巨星德帕迪约与巩俐联袂主演，而一时成为传媒佳话。一个极为有趣的事实是，尽管张艺谋电影颇受观众冷落，但传媒却对他和巩俐的行踪花絮恩宠有加，爱好电影而不进影院的读者亦对此津津乐道。张艺谋的另一附加"文学效应"，则是如蒙张艺谋"惠顾"，不仅知名作家（诸如苏童、余华）更加名声大噪，无名作家亦因此一着而一举成名。因此，如果说张艺谋电影是为西方（或者说海外）艺术电影市场而拍摄，那么，中国文坛则颇有人开始为"张艺谋"写作。而1993年的另一文学奇观则是影视剧写作与改编，将中国文坛重要作家"一网打尽"[2]，以致文学人士撰写《当代文学备忘录》[3]，提醒人们：张艺谋、巩俐之于1990年代中国文坛的重要影响。

而1993年，也因此成了导演夏钢所谓的"中国电影的阴阳界"[4]。

---

[1] 所谓"订购"，意为预付款以购买"命题作文"，同时先期买断小说的影视改编权。

[2] 所谓影视剧创作将当代文坛"一网打尽"，其中一个不言自明、或许更为重要的原因是金钱——影视剧创作的报酬远在一般稿酬之上。

[3] 《文艺争鸣》，1993年第2期。

[4] 参见《电影艺术》记者白小丁对夏钢、孟朱所做的访谈：《夏钢电影，无人喝彩?》，《电影艺术》，1994年第1期。

《疯狂的代价》

《错位》

一个有趣而可怖的事实是,这一年,第五代的优秀都市电影导演不约而同地中断了他们都市电影的创作,将摄影机转向了"乡土中国"。其中引人注目的是一度被目为最有票房感召力的周晓文,继他的"疯狂三部曲"(《最后的疯狂》[1987]、《疯狂的代价》[1988]、《疯狂的旅程》[一名《狭路英豪》,又名《龙腾中国》,1992])和"青春三部曲"(《他们正年轻》[1986]、《青春无悔》[1991]、《青春冲动》[1992])及准惊悚样式影片《测谎器》之后,转向现代中国一个贫穷的山村,拍摄了影片《二嫫》。而导演黄建新,他的处女作电影《黑炮事件》(1984),是第五代第一部、也是1980年代最优秀的城市电影;此后,他的影片《错位》(1986)、《轮回》(1988)、《站直啰,别趴下》(1992),不断引起多方关注。而1993年,他亦放弃了都市,拍摄了改编自陕西作家贾平凹同名小说的《五魁》。由都市景观和大都市谐谑曲,转向了贾平凹所谓的"黄天厚土、商州泾渭";由大都市的小人物转向了"强悍的男人和柔媚的女人"[1]。起

---

[1] 贾平凹,《一封荒唐信》,《当代作家面面观》,时代文艺出版社,1991年5月,第98页。

步稍晚的第五代导演（亦被影坛称为"后五代"的代表人物之一）夏钢，则在他的现代都市喜剧《遭遇激情》《大撒把》（后者为他赢得了大陆电影艺术奖——金鸡奖——的最佳导演奖）之后，于1993年着手筹备拍摄《迷舟》。这部影片改编自先锋小说家格非的同名小说，展现历史视域中的中国，辗转在历史轭下的人生：一叶颠簸在暴力与记忆之中的"迷舟"。[1] 而以都市少年故事《我的九月》在空寂的1990年引动关注的尹力，则在两年之后，推出了表现现代农村生活的《杏花三月天》，一个古老悲剧的现代版：男人和女人、传宗接代的焦虑、偷情和叛卖。颇具才情的女导演李少红，在当代城市题材影片《四十不惑》发行受挫之后，筹备并于1994年投拍改编自苏童小说的《红粉》。一个在沧桑剧变之际（1949年），旧上海妓女的故事。而以一部精美、别致的商业类型电影《双旗镇刀客》赢得赞美的何平，则在此间推出他的新作《炮打双灯》。一个看似古老、单纯的故事：流浪汉爱上了富家女，被准确地镶嵌在所谓"铁屋子"式的中国历史景观之中。于是，有了牢狱般的却迷人美妙的老宅，易装的女人，"先人"的遗训，欲望、压抑、反叛与阉割的场景，有了奇观式的惊涛拍岸的黄河，演出式的古风民俗。或许可以说，《炮打双灯》比1993至1994年间的任何一部电影，都更为有力地呈现出当下中国电影文化置身于东、西方之间的两难处境及寓言表达的魅力和困境。也是《炮打双灯》，比其他影片更为轻易、成功地一举进入了美国商业电影的发行网。

似乎是一个不约而同的转型：从城市到乡村，从"商业"（中国电影市场）到艺术（欧美电影市场），向我们印证着那道文化屏壁的存在，印证着张艺谋、陈凯歌成功的诱惑与西方文化诉求的规范力。至少对某些导演来说，转型的明确目的是"走向世界"，或者说得更为直白，是将自己及其作品成功地推向国际电影节。

---

[1] 影片因资金未能到位而停止拍摄。

## 时隐时现的城市

从某种意义上说，尽管自1993年以降，众声喧哗中中国电影制作业分外寂寞，但仍有不同形态的潜流在悄然涌动。其中之一，便是尝试穿越那道无形的文化屏壁，勾勒当代中国都市的天际线。事实上，正是1990年代的都市电影与1980年代末兴起的"新写实小说"一道，充当了一座文化浮桥，连接起突进中断裂与陷落的1980、1990年代，成就着一份中国的世纪末记录。换言之，是它们成为某种文化的降落伞，使人们得以凭借它，由1980年代那在狂喜与忧患中升腾的热气球上，着陆于1990年代的物质现实之中。

1990年代的都市电影以夏钢的《遭遇激情》为开先河之作，继之以他的《大撒把》《无人喝彩》所形成的影片序列，与此间李少红的《四十不惑》、周晓文的《青春无悔》《青春冲动》、黄建新的《站直啰，别趴下》《背靠背，脸对脸》一道，显然在一个别样的社会语境中，形成了一个新的都市表述。明显有别于1987至1988年间的都市电影潮；这一次，不再是现代无名大都市中"水土不服"者焦虑的观望，不再是被狂喜所浸透的忧患，不再是无"家"可归者茫然的回归渴望；而是轻松的老都市谐谑曲，平易而略带感伤的温情，普通人的一段不寻常的经历，或寻常生活中一份心灵的脆弱与困窘。

在1990年代的都市电影中，小人物的辛酸喜剧取代了无名化的大都市和所谓"后工业社会"的人流，凸现在前景中。影片所试图给出的，不再是获救的渴望与救赎的可能，而是一点点温情和暖意。至少在夏钢的作品中，引人注目的是，这点温情和暖意来自一种游戏、一份真挚渴望的代偿物。不是以影片所选用的电影语言来实践着某种"后现代"的戏仿，而是故事情境中的人物在极为诚恳地模拟着"古典生存"。我们或许可以给这种游戏一个名字："拥有一个家"。在影片中，人物完成着一次想象性的回归，一份在游戏中获得的生命的降落、温情的抚慰与对无奈现实的认可。

《遭遇激情》中的一对，在"东家/雇工"与准恋人的游戏中，获得了面对死亡的勇气与承受琐屑、辛酸人生的温情瞬间；《大撒把》中的一对，在一场准婚姻游戏中逃离了离别与守候中的孤独；《无人喝彩》则

《大撒把》

在四人重组家庭的游戏中，再度认可了婚姻的价值：不是幸福的完满，而是别无选择；《青春无悔》中的麦群，同样在有意无意间创造了一个游戏：一个类《战地浪漫曲》的游戏，为的是在游戏结束后，"青春无悔"地进入庸常生活。一个有意思的互文表述，是1990年代美术界的政治波普中的一幅作品，那是一个电子游戏机屏幕，上面显现着著名游戏《魂斗罗》中的一幅画面，只是其中的人物换成了"'文革'样板戏"人物。一行字幕横贯画面，上书"Game Over"（游戏结束）。一种游戏已经结束，而另一种游戏正在进行。经历了1980年代文化英雄主义的终结，我们面临的共同命题，是如何将那份英雄主义的狂想和英雄梦转化为对日常生活的认可；换言之，便是成功地构造一套新的意识形态合法性的表述。

从某种意义上说，此间的电视剧创作远比这一时期电影文化更为同步而有效地参与了这场意识形态实践。显而易见，这一文化事实联系着以王朔命名的一个特定的创作群体（"海马影视创作中心"）。[1] 一个极为有趣

---

[1] 《遭遇激情》《大撒把》的编剧是郑晓龙、冯小刚；《青春无悔》的编剧是王朔；《无人喝彩》改编自王朔小说。而郑、冯无疑是以王朔的名义成立的海马影视创作中心的核心人物。也是根据王朔同名小说，冯小刚改编并导演了他的第一部电影《永失我爱》(1994)，同样是一个极为"矫情"——精美、感伤——的故事。

的事实是,在1990年代颇负盛名的电视连续剧《过把瘾》,是对王朔小说的改编。但剧情的发展顺序,却是对1980年代王朔小说发表时序的逆向组接。一个新的叙事时序,呈现了这一文化的、朝向庸常人生的降落,继而以柔情之梦为"烦恼人生"点染以神圣庄严。这部电视剧以王朔近作《过把瘾就死》始,以一个近于狰狞、梦魇般的婚姻现实开始了一对平常夫妻的故事;接下来,是发表于1980年代中期的《无人喝彩》,一个在前一个故事中必然离异、遭受婚姻失败,或曰逃离"人间地狱"的结局,转换为充满调侃的游戏场景,一个如前所述的"换婚"游戏;这一电视剧最后以王朔的早期"纯情"之作《永失我爱》——一个凄婉的爱情故事——作结。主人公死亡的结局封闭了文本的视域,使之不再伸延向历史与现实的疆土。此间另一个有趣的事实,是1990年代初年王朔在毁誉并至的《我是王朔》一书中声称要制作"言情行动"[1],我们间或可以将其转译为"梦幻工厂"或"通俗文化"。而在1990年代最初的年头中,确乎是各色"柔情万种"(包括令人涕泗横流的"苦情戏")的故事占据了影视作品的生产,填充着老中国的都市空间。《永失我爱》不仅成了电视剧《过把瘾》的结局,而且成了导演冯小刚的电影处女作的选题;也是在这一时期,周晓文推出了他作品序列中唯一一部白日梦式的影片《青春冲动》。不期然间,影片《永失我爱》的结尾,呈现出与《青春无悔》共同的文化选择。在《青春无悔》中,当男主人公/昔日的英雄死去,"战地浪漫曲"也随之终结;尾声中,浪漫故事的女主人公,在英雄身后,与平庸的未婚夫重修旧好,我们再次看到她时,她已身怀六甲,将为人母;而在《永失我爱》的尾声中,摄影机缓缓升拉开去,伴着死去的男主人公的画外音:"我亲爱的,我爱你们。我在天堂等待你们。"而在这来自天堂的视域中,两位曾苦恋着男主人公的女主角均已为人妻、为人母,两个家庭幸福美满地团聚在男主人公留给她们的

---

[1] 参见王朔等,《我是王朔》,国际文化出版公司,1992年6月,第36页。

别墅式木屋之中。再一次，一个极为鲜明的文化／非意识形态化的尝试，背负着有效的意识形态实践意义：当我们失落了作为"伟大叙事"的民族、集体之梦，我们不妨以另一种布尔乔亚或小布尔乔亚的梦想取而代之。但在这些作品中，并非仅仅是永恒的爱情故事——共同梦——取代、填补了1980年代精英文化溃败的空白，不仅是梦幻对影视文化的再度进入；而且颇为有趣的是，在笔者所提及的作品中，同时包含着对故事之为梦／白日梦的指认。于是，在这些作品中，迷人的与其说是梦，不如说是充满了柔情怜意的游戏：不奢望梦幻成真，不指望在现实中获救，只为了给出些许抚慰与自我抚慰，以认可并背负现实人生。用周晓文的说法，便是"我们中国人感伤不起"[1]。相对于1990年代的特定现实——人们必须从1980年代的终结、创伤与震惊中复苏，生者必须在死者身后继续活下去，同时必须承受在急剧的现代化过程中的倾斜与失重——感伤或质询，便必然地成了奢侈。事实上，对于热衷发现并表述"生活的非理性"的夏钢，对于始终焦虑地注视着现代生活之焦虑的周晓文，都对自己这类作品的"署名"持含糊态度。他们都反复申明这类影片的摄制，只是出于现实的别无选择。当然，这确实是某种社会的、而非个人的书写方式；它们或许因此而接近电影的"本性"：作为大众文化、商品与流水线上复制出日常生活的意识形态产品。

较之1987至1989年的都市电影，1990年代的类似影片，有着一种颇为有趣的"道德"／"非道德"的表述。如果说，在前一次都市电影潮的作品中，潇洒的主人公多少仍符合着电影作者所投射的"道德自恋"（比如，在性混乱的社会背景前，男女主人公均保持着一对一的"古典恋爱"关系）；那么，在这一次的都市电影中，不仅电影作者拒绝对人物作出道德评判，而且故事中的游戏方式，主人公"潇洒走一回"的行为内容，明显带有非道德（却并非反道德）的特征。或许这正是使影片中的游戏规则得以建立

---

[1] 1993年4月5日，笔者对周晓文所做的访谈。

的秘而不宣的组成部分。但是，在类似影片中，不仅主人公以非道德行为所触及的，在现实生活中已不复为禁忌——遭到冒犯的，只是些业已解体失效的道德原则——而且，正是这些影视作品呈现了一种新的、有效的道德化实践，尝试建立某种新的社会伦理。从某种意义上说，我们正是在这些文本，准确地说，是在《遭遇激情》《大撒把》《编辑部的故事》《爱你没商量》中，遭遇到一些似曾相识的"新人"：那是些状似潇洒、荒唐的小人物，但我们或许可以把他们称为1990年代版的"'革命的'傻子"。人们也许还记得，这是1960年代的著名英雄、社会主义文化的重要镜像——雷锋——的自我定位。这些影视剧的主人公／可笑的小人物，"当然"不无功利目的、不无种种可笑复可怜的弱点；但正是他们状似荒唐无形、实则利他爱人，在嬉笑调侃的表象下，吞下苦水，献出"人间真情"。这是些不甚（或甚不）完美的完人。从某种意义上说，"他"是1990年代的、更为诚挚可亲的"三T公司"[1]，"他"替我们"排忧、解难、受过"。用夏钢的话说，"它突出的是人与人之间相互依托的精神成分"，因为"在这个社会里，精神的东西少了点，人和人之间的善的东西少了点"[2]。换言之，类似影视作品成功地充当了某种社会性的对象缺失代偿，以大众文化构成了一道涉渡文化裂谷与创伤体验的浮桥。

从另一个角度上看，1990年代的大陆都市电影仍徘徊在、并不时陷落于寓言／非寓言／反寓言的多重陷阱之中；也可以说，穿越那一文化的跋涉，仍不时撞碎在那道屏壁之上。对于大部分第五代的导演来说，尽管朝向"后现代"的"飞升"，同样出自"同步于世界"的别一番饥渴；但"后现代"之于中国电影，更像是一个新的空洞的能指，而不是一份现实体验与可见的艺术实践及前景。相反，社会寓言的书写，倒更像是一种不能自

---

[1] "三T公司"为王朔中篇小说《顽主》中主人公所建立的"社会服务"公司，因小说和同名电影而名噪一时。

[2] 《夏钢电影，无人喝彩？》，第27页。

已的冲动。对于一个中国大陆导演来说，张艺谋、陈凯歌模式，与其说是一道屏壁、一面黑墙，倒不如说是一具滑翔翼。一经成功搭乘，它便会将它的乘客载离寂寞而艰难的中国电影制作与电影市场的现状，载离这一在时阴时雨中躁动不安的梅雨时节，并毫无疑问地载往光荣与成就（如果不便明言其中潜在的金钱——拍片资金与导演高额片酬）。于是，第五代导演吴子牛在鲜血淋漓、亦艺术亦商业的《欢乐英雄》《阴阳界》《大磨坊》及苍白无力的《太阳山》之后，推出了新作《火狐》——一个关于当代中国、当代都市、当代人的反寓言／寓言。影片似乎可以作为攀缘向"后现代"、却终于跌落于经典现代主义的恰当例子。影片中包含着电影的自指：故事的主人公是一个生在电影放映"世家"的放映员，他将因电影业的急剧衰落而失业，至少是改行。影片有着对经典电影叙事规则的颠覆，人物会不时地对着摄影机镜头独白。影片的故事潜在地决定它可能是一部关于电影的电影，但故事的主部，却是面临失业威胁的主人公决定前往大森林去猎"火狐"。于是，影片的主场景由现代都市转向林海雪原。而"火狐"，作为一个始终不曾出现的影像／形象，成了一个视觉上缺席的能指。在故事情境中，它对于不同的人物，分别指称着一类古老的禁忌、神圣；一种稀有罕见的商品，或曰一笔可观的财富；间或是某种不甚了了的心灵的价值与归属。围绕着火狐与猎狐，影片结构起一部寓言，一部当代中国的神话。它虽未给吴子牛带来荣耀，但毕竟将他载往柏林。而李少红则在深刻的不甘中，将一部投资人"预订"的《妈妈再爱我一次》／《罗伯特家的风波》（又译为《巴黎来的私生子》）的中国大陆版，改写为一个关于现代文明之脆弱、现代人之焦虑的准寓言故事。[1] 在《五魁》之后，黄建新以"我

---

[1] 1990年，一部台湾电影《妈妈再爱我一次》——一个弃儿找妈妈的苦情戏——不期然在大陆创造了票房首位的纪录。女导演应海外投资人之邀，拍摄一个新版本：弃儿找爸爸的故事。导演邀请了大陆最优秀的作家之一刘恒做编剧，但最终拍成了一部没有多少商业与煽情因素的城市电影——《四十不惑》。

就不相信中国城市电影就不能被世界接受"[1]的顽强,摄制了新作《背靠背,脸对脸》。而这部明确穿越文化屏壁的、制作精良的影片,却在种种反抗与妥协中,成了多重寓言的集合。这一次,导演将一个当代中国的都市故事放置在一幢古庙之中。于是,关于"铁屋子"、关于东方奇观空间的叙事模式,终于闯入了当代都市场景。而文化馆馆长之位的争夺、老父亲渴望传宗接代的喜剧,为这部都市谐谑曲赋予沉重的寓言内涵,成就了新的一道微缩权力景观。对特定文化屏壁的穿越成了那一屏壁难于穿越的印证。

为巨大的希望所鼓舞,又为现实困厄所制约;在绵长的期待、躁动中失陷复崛起;在"后现代"的表述中遭遇着前工业社会的现实。时阴时雨,间或阳光灿烂的"梅雨时节",似乎是当下中国电影状态的一个恰当象喻。

<div style="text-align:right">1994 年 2 月</div>

---

[1] 1993 年 2 月,笔者在西安与导演黄建新的谈话。

# 《二嫫》：现代寓言空间

## 周晓文的寓言

在第五代的导演群体中，周晓文似乎是一个个例。他绝少书写第五代式的中国历史寓言，相反倒更像是一个长于光影魔术的"故事篓子"。如果说，第五代横空出世，以"时间对空间、历史对生命、造型对故事的胜利"[1]，标识了一代人的崛起，那么，周晓文则无疑是这一群体的边缘人物。他善于发现故事，更善于以电影语言将它讲述得摇曳生姿。事实上，周晓文"不准出生"的处女作《他们正年轻》[2]显然是一部寓言电影。但不同于他的同代人，这与其说是一部中国寓言，倒不如说是一部以纪实风格呈现的战争与现代文明的寓言。而此后他的商业／艺术片系列，仍是这一寓言的伸延。其中《疯狂的代价》[3]作为一部关于现代社会的罪行与焦

---

[1] 参见笔者《历史之子：影坛第五代》，《美学与文艺学研究》第一期，首都师范大学出版社，1993年。

[2] 《他们正年轻》，西安电影制片厂，1996年，表现中越战争，影片未获通过发行。因给制片厂造成经济损失，周晓文拍摄了警匪片《最后的疯狂》，西安电影制片厂，1987年。该片在发行放映中大获成功，他因此成了第五代成功制作商业电影的第一人。

[3] 《疯狂的代价》，1988年，西安电影制片厂。这是周晓文的第三部影片，是带有惊悚样式特征的犯罪片。

虑、性别差异与内心黑暗的寓言，作为一部成功的商业电影，使周晓文率先获得"后五代"[1]的称谓。而《九夏》[2]则因作为一个明确的艺术／当下社会的寓言而流产。继生的艺术电影《黑山路》[3]，却以中国历史景观中的罗曼史，成就了一部现代男性的寓言，一部为男性的现代性焦虑所充满甚或撕裂的寓言。

于是，当周晓文在不断受挫的寓言写作冲动的驱使下，同时也为1990年代中国的艺术、文化、市场的新地形图所困，再度投入艺术电影创作，并极为自觉地在为历史之手书写过的世界文化语境中写作中国寓言时，吸引了他的是《白棉花》《二嬷》等几部小说。[4]他最终选择了后者。有趣之处在于，尽管极为清醒地意识到了中国艺术、商业电影的困境，意识到了跨国资本介入中国电影的操作方式与游戏规则，但周晓文选择的若干电影素材，仍是关于当代中国的故事；尽管吸引他的几个故事中都明显地含有对性／人性压抑的表述，但不同于《菊豆》《大红灯笼高高挂》或《炮打双灯》，构成这一压抑的，不仅是历史、传统文化的桎梏，而且是现代文明自身。《二嬷》，一个倔强、自尊的中国农村妇女的故事，因此微妙地不同于《秋菊打官司》。从某种意义上说，《秋菊打官司》是评剧经典《杨三姐告状》的当代版：一个年轻女人，为寻一次正义，"讨一个说法"，走乡入城，无疑僭越了传统社会中女人的角色与位置，但这一僭越正基于传统社会正义的信念。《杨三姐告状》的大团圆结局成就了"杀人偿命"的"千古一法"，而《秋菊打官司》的戏剧性结局则在于现代法律的介入颠覆了传统

---

[1] 倪震，《后五代的步伐》，《大众电影》，1989年3月。

[2] 1989年，周晓文再度筹拍艺术电影，已完成的剧本是《血筑》（高渐离刺秦王的故事）和《九夏》（一个当代监狱生活的故事）。后者使用香港银都机构的资金开拍，1989年7月，获令停拍。

[3] 在影片下马之后，《九夏》摄制组改拍了一部表现抗日战争初期乡村故事的影片《黑山路》。影片摄制完成于1990年，于1993年方在多处修改后获准发行。

[4] 1993年2月4日，笔者对周晓文所做的访谈。

正义及传统社会的完满。秋菊因之只能茫然凄惶地注视着警车远去。事实上，在经典的第五代电影中，"现代化"或曰文明社会，是外在于特异的中国历史、中国文化的力量，是一个潜在的权威视点的拥有者、一个无形而巨大的参照系、某种外来的拯救或毁灭。而在周晓文的影片序列中，如果说现代文明是一个外来的闯入者，那么它早已在近代中国破门而入、登堂入室。它不仅是周晓文影片中特有殖民建筑风格的空间环境（《最后的疯狂》中的大连及《疯狂的代价》中的青岛），不仅是《代价》中兰兰遭强暴的教堂的黑门或《黑山路》寓言出演的"洋庙"（前者正被周晓文用作叙境中社会压抑力的指称），而且是当代中国社会生活内在而有力的组成部分。因此，如果说，《二嫫》作为一个当代中国的寓言，呈现了现代化进程和现代化进程中的乡村及人，那么，这并非一个传统封闭的乡土中国遭遇"现代化"的故事。与其说故事中二嫫执拗地要买的电视机，是现代文明进入传统中国生存的开端，不如说，这只是那一漫长的历史遭遇中的一个"情节"段落。

更为有趣之处在于，除却贫瘠与穷困，除却裸露的山崖、逶迤的山间土路、寂寞的山村之夜，影片《二嫫》所呈现的，并非典型的中国乡村。因为剧中的两个家庭、四个成年人已不再是《黄土地》中那样依土而生、靠天吃饭的人众。事实上，不仅影片中的"瞎子"是靠一辆往返于乡间的破卡车"搞运输"，而成了村里的富户，不仅二嫫间歇的劳作只是编筐、卖筐、压面、卖面，而且在叙境中，我们从不曾看到任何一个往来于田间地头的农人：没有耕耘，没有收获，甚至没有荷锄者。于是，土地不再是依托，也不再是羁绊。如果说，影片中瞎子和二嫫的身份是农民，那么，他们却是些"离土未离乡"的农民。显然易见的是，他们并非惧怕或拒绝离乡：二嫫未置一词便封了缸，肩一卷铺盖进小饭馆"中国大酒店"打工。二嫫最关心的，不是查看囤里的存粮，而是清点木匣里的零碎钞票。在周晓文影片的叙境中，当代中国，甚至当代中国农村，已在"现代化"的路

上走得很远很倦了；只是"现代化"非但不是一种有力而有效的救赎，非但不是一个将临未临、令人无限憧憬的共同梦，相反，它只是唤起名目更为繁多的欲望或曰欲望的代偿方式，提供些个人的、别无选择中的无奈选择而已。它使二嬷得以实现她短暂、固执的人生目的——拥有"全县最大的电视机"，这几乎是一个小小的"个人奋斗"的奇迹——但它并不能在任何意义上改变二嬷的生活。这台"画王"的获得，使二嬷精疲力竭，甚至无力去享有"成功"后的骄傲与荣耀；事实上，倚坐在电视机旁的二嬷，远不如二十九英寸的画王那样光彩动人，而更像是一个不相称的陪衬；这与其说是她的锦标，倒不如说是榨干了她的梦魇。相反，是这台电视使她的丈夫，回光返照式地获得了昔日"一村之长"的陶醉。

从某种意义上说，周晓文之为第五代边缘与个例的重要原因之一，是他更善于书写当代中国的寓言；而对当代中国社会生活的洞察，使他无法对"现代化"进程持有巨大期待与狂喜，无法分享充满了1980年代中国社会的沉重而轻飘的"忧患意识"；事实上，周晓文的作品，由《他们正年轻》到《二嬷》，始终在有意无意间，表述着一种对于现代文明的深刻疑虑。在他的寓言写作中，中国生活与其说是"铁屋子"中的囚禁，倒不如说是西来的、已经打开的"潘多拉盒子"中逃逸的恶灵得以自如出没的空间。于是，在影片的文化语境中，周晓文的中国寓言倒更像是互文本网络中的一部反寓言。如果说，《秋菊打官司》的结尾处，画面定格在秋菊面庞上，那

一片茫然的神情，意味着她在巨大的震惊中陡然明了，她的固执已经永远撕裂了那份她所珍视的欢乐祥和，于是，影片成就了蓦

然回首间的一份温情、怅惘与怀念；那么，在《二嫫》结尾处，二嫫从睡梦中醒来，疲惫而木然地望去，已不再有画面的电视机屏幕在她脸上投下了闪烁的光影。甚至无须了悟：她的固执并未为她赢得一份充实或确认；那过程一度充实了二嫫的生活，结局却更深地抽空了她的生命。摄影机由二嫫切换为已成一片"雪花"的电视屏幕，刺耳的电子噪音充满了声轨，而在一声穿透银幕的"卖麻花面"的叫卖声中结束了影片。这是一份前瞻时的茫然。对二嫫来说，前面仍是悠长寂寥的山村之夜，仍是无尽而难有改观的日子。

## 倒置与匡复

影片《二嫫》有一个淡淡的、不甚温情的小故事，平凡人生的一个小波澜。它是一个事件、一个过程：一位倔强的农村妇女为了几句闲话、一份闲气，萌动了买一台全村、甚至全县最大的电视机的愿望。她为了这个梦不惜一切——夜以继日地压面、卖面，离家打工，连续卖血——碎了心、搭上半条命，终于成就了这番"奇迹"。而在这个小故事背后，是一个更为深刻的社会变迁过程，那是权力格局的演变、更迭，以及人们在这一变迁中所经历的辗转、承受与挣扎。事实上，早在进入影片的规定情境之前，一个社会变革的史前史已然推出了这一变化过程。而二嫫和电视机的故事，与其说是这历史过程中的一阕小插曲，不如说它正是一种历史进程的后遗效应；二嫫正是在对这一进程的无意识抗议之中，成了历史之手的微末的书写对象与书写工具。一如周晓文成功作品序列的情况，《二嫫》中存在多重意义与情境的反转及位移过程。影片的基本情境建立在"村长"、二嫫和"瞎子"、秀她妈两个家庭间微妙的对峙，公开的冲突，隐秘的重新结盟、解体、再结盟之间。周晓文一反其成功的商业电影中的张扬、潇洒，在《二嫫》中将其场景、情境、对白简约到了最为单纯、甚至朴拙的

程度。在山村的段落中，除却村口的门楼，屋前的一条土路，便是相邻而立的二嫫和"瞎子"家。而后者那全新的瓦房，大大高出地面的房基——在他们的院子中便可以将二嫫家的院落一览无余，若登上屋顶，便可君临般地俯瞰邻家的一切——已经呈现了乡村中新"贵"的优势。而当"瞎子"早出晚归，驾着他那破旧不堪却独一无二的汽车，每日烟尘滚滚来来去去的时候，二嫫的丈夫——"村长"——却总是在炕头上临窗而坐。事实上，正基于特定的考虑，周晓文略去了原作和剧本中"村长"的名字——七品（尽管"七品"也无疑是一个有意味的名字，它是封建社会中最低等级的行政长官："父母官"）——于是，"村长"便成了他唯一的称谓。而"瞎子"、秀她妈和村民们对他的尊称，与其说像某种残存的尊重，不如说更像是一种怜悯，甚或是嘲弄。在影片的叙境中，对于"村长"这一已没有任何价值的称谓，他总是回答："啥村长？不是了。不是了。""早就不是了。"这是对此称谓的珍视，是相对于昔日荣耀的谦卑，有时则是一种狡黠、一份自恋或怨毒。这一对话成了"村长"和他人特殊的寒暄语。同时，总是居高临下地吃喝着什么、咀嚼着什么的秀她妈和不断地在院中劳作的二嫫，以及两个女人间不断地恶语相向，乃至拳脚相加，则成为另一组对照。因此，两个家庭的故事，便构成了一个社会寓言的格局：在当代中国社会中，经典的政治权力功能已为金钱的权力功能所取代；"村长"特有的口头语："谁批准的？""早该法办了！"已由昔日显然威风八面的断喝，变成了今日无人理睬的独白、私语，甚至是绝望而无力的自欺与发泄。而在这两个家庭之间，不仅存在着权力关系倒置，而且在新的社会关系间形成了富有与贫穷间的威慑和敌意。二嫫和"村长"总是提防并谨慎地谢绝"瞎子"的帮助，这与其说是对昔日尊严的维护，不如说是劣势者的自保、防范心理。

这部当代中国的寓言，不仅在两个家庭的故事中显现了社会权力格局的变迁，而且在更为细腻微妙的人际关系之中，在多重自逆、互逆的心理

线索中，展现出一个远为复杂的社会情态。如果说，在"瞎子"家中，经济地位的上升确定了"瞎子"身为一家之主的权威："滚回去！""闭嘴！"是对他妻子惯常的断喝（"他原来是啥？一个穷光蛋！"——秀她妈的抱怨）；那么，在二嫫和"村长"之家中，比"早就不是村长了"更为深刻的权力倾斜，表现在后者严重的腰伤不仅使他彻底丧失了劳动能力，而且实际上丧失了性能力。在传统社会与男权话语中，男性的性能力始终是其社会权力的象喻及同构体，于是，在《二嫫》中，这一权力转移与倒置的过程便借助历史潜意识表现出一场更为深刻的权力危机。与其说，二嫫正是在这一变迁过程中，获得了新的生机、可能，以及改变现实的愿望；不如说恰恰相反，二嫫挣扎的初衷正在于恢复原有社会秩序与家庭的社会地位。于是，两个基本动作构成了她最初的行为方式：卖麻花面和为丈夫熬药。然而，二嫫所始料不及的是，她的挣扎与匡复，事实上使她成了原有社会秩序的僭越者，她的行为本身更为深刻地实践并加速了那一倒置与颠覆的过程。是她由被迫而为主动地完成了家庭中性别／权力角色（"男主外，女主内"）的倒置——"村长"的指责是："你看你哪还像个女人？"二嫫的回答则是："你倒是个男人，咋不干男人的事儿？"如果说，买一台比邻居更大的电视机，最初只是维护家庭的体面，想象性地重获昔日权力与尊严；那么，在这一过程中，"画王"却逐渐成为凌驾一切的现实，成了二嫫的人生目的。它不仅取代了丈夫的权威，而且实际上成了二嫫本人空洞却拥有无上权力的主人。这里包含着一个更为大胆的僭越："全县只有一台，县长都买不起。"正是她，断然而不留情面地否定了丈夫盖房（一座高出"瞎子"家的新房）的计划，对丈夫的质问——"人老几辈，哪有挣下钱不盖房的？"——置若罔闻。此时，她离传统生活的轨道已相去甚远了。她否定金钱至高的权力——她与"瞎子"断然分手，显然不是囿于传统道德与贞操观，而是在于"我不是卖炕的！"——但买电视的梦想，却使她变得比"瞎子"更像一个拜金主义者。而在另一边，

当"村长"痛苦地试图维护、至少是勉强维持自己身为丈夫的权力与尊严时,他反而深深地陷入了传统社会格局中女性／弱者的角色窠臼之中,因而再度印证了那一倾覆的不可匡正。他依窗窥视、跟踪至村口。一个不无辛酸的喜剧情境,是"瞎子"、二嫫自城里饭馆饱餐而归,"村长"却奉上海碗中小山般的面条"款待"他们,并窥测反应,"热情"地蹲在一旁恶意地观看他们痛苦地吞咽。事实上,此刻他所扮演的,是一个十分经典的女性角色:一个妒火中烧而工于心计的"贤妻"。另一次行为角色的反转,则发生在熬药、服药这一复沓出现的情境之中。由二嫫熬药、强迫丈夫服药(以期恢复其性能力),到丈夫的提醒:"药还熬不?"——一个含义丰富并具有威胁意味的暗示,再到丈夫命令:"把药熬上。文火才能熬到。多放点糖,那药太苦。"此时,"村长"对二嫫与"瞎子"的私情已洞若观火,但这辛酸而屈辱的事实所给予他的,竟是某种道德优势,使他再次获得了对二嫫发号施令的权力。然而,这与其说是权力地位的匡复,不如说更像是某种弱者的敲诈行径,像是对传统女性角色与地位的认可。当"瞎子"舍身洗去了二嫫的污点,"村长"的特权随之消失,尽管他对个中一切心知肚明,他不失时机地警告二嫫:"邻居住着,你不要脸面,我还要脸面呢!"但他再一次装聋作哑,因为被洗净的,不仅是二嫫,而且是他头顶上隐约可见的"绿色"。这一次,凭借他人的行为,他多少在外人面前赢回了男人的"体面",一如他将凭借二嫫的努力,并因为二嫫的筋疲力尽,不仅重新获得一家之主的身份,而且短暂地重享"老村长"的慷慨与权力。而在另一家,"瞎子"的行为则使秀她妈获得了充分的道德优势,于是,断喝"闭嘴!"的,不再是"瞎子"。似乎殊途同归地,不是新房的屋脊,而是二嫫家电视机的天线高过了、压倒了"瞎子"家那绝无仅有的耸立。而俯瞰着村人潮水般地涌入了二嫫家,秀她妈失去了往日的优越,而似乎换到片头处二嫫的位置上。仿佛是一次人物间的换位游戏,人们似乎在影片结尾处回到了自己原有的位置。一如周晓文所言:"我迷恋

其中的循环感。"[1]

## 过程与状态

事实上，在影片《二嫫》的创作过程中，很长时间，周晓文在影片的三种可能的结局中迟疑不决：[2]其一，是二嫫频繁卖血，终于大病一场，以致双目失明，电视机终于进了家门，但她再没有可能看到那鲜艳的影像。其二，"村长"决定将电视机挪到昔日的戏台子上，每晚卖票放映，生意颇为兴隆。当全村人都涌向戏台之下的时候，只有二嫫独自在院中踩面、压面。其三，是这个他最终选择的结局。在笔者看来，这是一次成功的选择。这一选择本身，成就并完满了影片独有的韵味和深长意味。当叙境中的人物和事件，以某种循环的方式，回到自己的起始点，事件过程本身所可能传达的意义，便更为丰满而繁复。从某种意义上说，前两种选择，突出了一个不可逆的过程，以悲剧或反讽的方式封闭了叙境中的历史视野，充分确认了一种新的权力格局的形成，尽管它显然不是叙事人在价值评判和社会立场上所做出的选择，而更多出自一种现实主义的无奈。影片最终选择的结局，则在呈现了那一社会语境的历史过程的同时，成为对关于那一过程的话语及表述的偏移与隐含的疑惑。这一新的"现代化"进程，或曰中国现代化进程中一个新的句段，确乎造成了权力的转移与经典权力格局的倒置；人们对这一倒置的反抗或匡复，只能深化并身不由己地卷入这一过程。然而，此过程的意义却在文本的意义结构中呈现出它的暧昧可疑，一如为了一台电视机，在经历了一场自我厮杀与自我摧残式的搏斗之后，二嫫只能回到她出发的地方：她仍然是、也只能是"村长"的妻、

---

[1] 荣韦菁，《周晓文，被电影磕死的导演》，《电影艺术》，1994 年第 3 期。
[2] 1993 年 2 月 4 日，笔者对周晓文所做的访谈。

虎子的妈,却不再是"瞎子"的情人。另一个有趣之处在于,二嫫破了"人老几辈"的规矩,不盖房子,买了"画王";但在结局中获胜的似乎正是老规矩,而不是二嫫。为了"舀得成水""打得开柜",硕大无比的电视机堂而皇之地占据了半间屋子、一盘土炕,"人睡哪儿呢?"则成了"胜利者"二嫫凄凄惶惶的疑问与低语。历史的变迁并未成就个人命运的改善。而二嫫可能的未来,仍可能(或必然?)是加入土坡上、木然呆坐的老婆婆行列(事实上,老婆婆们作为影片中复沓出现的画面,是周晓文所营造的重要乡村景观之一。她们不时地被画面端正地框定在二嫫家的窗玻璃之中,犹如另一幅"窗花")。如果说,历史的变迁唤起了人们改变现实的愿望,提供了满足欲望、至少是实现欲望代偿的可能,但其结果却仍是对人、个人和欲望更为深刻的挤压和放逐。如果说,二嫫买电视的执拗,来自扩展生存空间的渴望,那么,这一奋斗或曰挣扎的结果却使她现实的生存空间更为局促而狭小。堂皇的画王,更映衬出二嫫家的贫穷与破败。影片的结尾处,炕上的电视机和前来看电视的人们留下的横躺竖卧的矮凳,占据了室内、画面的四分之三强的空间,而将二嫫一家挤到了画面左上方的边角处,她/他们蜷缩在那里沉沉睡去。于是,与其说,影片从一个山村、一个社会角隅处呈现了历史变迁的过程,不如说,它深刻地揭示出一种社会状态,一种人们不断地挣扎却只能是辗转其间的状态,一种可能被改变、正在被改变的状态——但这改变或许在一步步地背离人们的初衷。

二嫫的欲望固置在对一部最大的电视机的渴望之上,并非意味着电视体现了她真实的目的和愿望,更非意味着电视作为后工业社会的最重要能指已然进入了中国的乡村生活。当电视成了二嫫一家的占领者和主人之时,它并非作为一种新的权力媒介,结束了文本叙境中的权力危机与权力真空,将中国社会由"传统引导的社会"一步带入了"他人引导的社会"。事实上,除了美国肥皂剧《豪门恩怨》中的一幕一度触动并唤起了二嫫的欲望之外,周晓文便有意选取那些无人了了的节目,如游泳教程、社交英

语课和美式橄榄球。而当《豪门恩怨》中半裸调情的场面再度出现时,二嫫一家正在起伏的鼾声中熟睡。

从某种意义上说,周晓文为影片选取的视听风格——具有中国农民画式的明亮、饱满的色彩,匀称均衡的构图,乡村场景中大量的水平调度——在成就了具有东方韵味的中国风情画的同时,还营造了一幅远离《豪门恩怨》的中国生存图景。在这幅图景中,二嫫的电视机之梦,更像是一种偶然、一份虚妄、一次不无残酷意味的反讽。尾声中,洁白的大雪覆盖了小山村鳞次栉比的屋顶,一个夜色宁静而寂寥的乡村之夜,而电视机上,《世界城市天气预报》则将一幅幅世界大都市的画面推上前来。"世界"已然闯入了中国乡村,但仍难于触动这艰辛而沉重的生存。

再一次,尽管有文化"投机主义之嫌"[1],周晓文书写着他的现代寓言,书写着他对当代中国的洞察,以一个危机中的电影人和一个现代男性的生存焦虑书写着他对现代文明的深刻质疑。

1994 年 4 月

---

[1] 荣韦菁,《周晓文,被电影磕死的导演》。

# 雾中风景：初读"第六代"

## 乐观之帆

在1990年代中国开阔而杂芜的文化风景线上，市声之畔是陡然林立、名目繁多的文化标识牌。再一次，作为逆推式的断代与命名法，宣告1990年代后现代主义文化诞生的狂喜，完成了对1980年代终结的宣告与判决。拒绝悲悼与低回，拒绝一种临渊回眸的姿态；甚至没有"为了告别的聚会"和"为了忘却的纪念"。一如1980年代文化中所充满的、浸透了狂喜的"忧患意识"——历史断裂、死灭的寓言与宣判，是为了应和、印证中国撞击世纪之门的世纪之战，应和"中国走向世界"的伟大历史契机的到来；1990年代，全新的文化命名所构造的后现代主义风景，则如同一叶乐观之帆，轻盈而敏捷地穿越诸多"文化沙漠""文化孤岛""艺术堕落"的悲慨，继续成就着一幅"中国同步于世界"的美丽图景。

然而，如果说1980年代波澜叠起、瞬息变幻的文化风景，是为乐观主义话语所支撑的"中国走向世界"的伟大进军；那么，构造着1990年代文化景观的，便不只是中国知识界"同步于世界"的愿望投注，而且是远为繁复的动机、意愿、欲望与匮乏的共同构造。如果说1990年代中国文化仍在权力之轭下挣扎，那么它所面对的是来自多个权力中心的挤压。不同之处在于，1980年代的当代中国文化尽管林林总总，但它毕竟整合于对"现

代化"、进步、社会民主、民族富强的共同愿望之上,整合于对阻碍进步的体制阻力与对硕大强力的主流意识形态的抗争之上;而1990年代,不同的社会文化情势来自后冷战时代变得繁复而暧昧的意识形态行为、主流意识形态在不断的中心内爆中的裂变;来自全球资本主义化的进程与本土主义及民族主义的反抗,跨国资本对本土文化工业的染指、介入,全球与本土文化市场加剧着文化商品化的过程;来自为后现代主义语境与后殖民主义情势所围困的本土知识分子的角色与写作行为。

事实上,1990年代的中国文化成了一个为纵横交错的目光所穿透的特定空间;它更像是一处镜城——在东方主义与西方主义的交错映照之中,在不同的、彼此对立的权力中心的命名与指认之上,在渐趋多元而又彼此叠加的文化空间之中,当代中国文化有如一幅雾中风景。为那叶轻盈的乐观之帆所难于负载的,是太过沉重的前现代、现代、冷战时代、1980年代的文化"遗赠"。如果说,1980年代对诸多文化思潮的命名与关于"代"的话语的涌流,固然是为了满足若干伟大叙事的内在匮乏与需求,同时它毕竟对应着秩序与文化重建年代新人层出、新潮迭起的文化现实;那么,1990年代文化景观中林立的文化标识与命名行为则更像是机敏而绝望的、为能指寻找所指的语词旅行;更像是某种文化与话语的权力意欲的操作实践与游戏规则示范;更像是为特定的"观众"视域而设置的文化姿态与文化表演。

在此,笔者并非试图认定1990年代文化是一片虚构为乐园的焦土;事实上,在1990年代幕启时分的短暂沉寂之后,脱颖而出的是一道且陌生、且稔熟、且危机四伏、且生机勃勃的文化风景线。间或是为1980年代精英主义所遮蔽的边缘文化显影;更重要的是,1980年代末为刘小枫君预言为"游戏的一代"[1]人,以并非游戏的姿态与方式全线登场。然而,这些呈现

---

[1] 刘小枫,《关于"五四"一代的社会学思考札记》,《读书》,1989年第5期。

于文化镜城之间，出演于双重或多重舞台之上的剧目，不断为纵横交错的目光所撕裂，又不断为某种权力话语所整合，成为不断被文化命名的乐观之帆所借重、所掠过、却拒绝承载的文化现实。所谓影坛"第六代"便是这1990年代的一处雾中风景。

## 一种描述

影坛的断代说本身，便是新时期文化的典型话语之一。1980年代中期始，形形色色关于"代"的话语成了新时期文化迷宫式的线路图。在短短的十年之中，诸多关于"代"的命名总是伴随着林林总总的关于开端与终结、断裂与新生的宣告。它常常像是关于一个伟大的全新文化与社会格局莅临的预言，但每一"代"人登临历史舞台、出演属于他们自己的剧目的时段却又如此短暂，所谓"各领风骚三五天"。与其说诸多关于"代"的话语构造了当代中国文化的地形图，不如说，其自身便是当代中国文化重要的景观之一。知青文学中的"第三代"[1]以"苦难与风流"的自恋亦自弃形象登场，稍后便是"第四代人"[2]以张扬且浮躁的姿态要求着历史舞台与现实空间；与此同时，是将红卫兵（"老三届"）的一代上推为"第三代"，以"第四代"为"知青的一代"命名的吁请；而严肃的青年学者为拓清这幅迷宫图景，为知识分子断代，则以"'五四'的一代""解放的一代""四五的一代""游戏的一代"[3]勾勒着另一幅20世纪中国文化指南。一如诗坛上，朦胧诗立足未稳，"Pass北岛"的声浪便宣告了"新诗潮"的面世；文

---

[1] 第三代为知青文学初起时"老兵（老红卫兵）"与"老插（老插队知识青年）"们的自我定位，参见赵园《地之子——乡村小说与农民文化》一书中第四章《知青作者与知青文学》对这一问题的辨析，北京十月文艺出版社，1993年6月，第229—247页。

[2] 张永杰、程远忠，《第四代人》，东方出版社，1988年8月第一版。

[3] 刘小枫，《关于"五四"一代的社会学思考札记》。

坛"现代派文学"刚刚出头,先锋小说已在对"伪现代派"的讨伐之中开始了中国后现代主义文学的论争;在1980、1990年代之交短暂的沉寂后,"新状态"[1]和"晚生代"的命名式构造着再一次的镜城突围;且不论流行歌坛上的群星起起伏伏,崔健"在一无所有中呐喊"刚刚由地下而为地上,"后崔健"摇滚群已跃然而出,大有取而代之之势。而中国内地影坛,一批年逾而立的"青年导演"刚于1979年艰难"出世",1982年,在中断了十数年之后首度毕业于北京电影学院的一批年轻人已于次年脱颖而出,一举引动世界影坛的关注。至今未能溯本寻源出"第五代"这一称谓的命名者,但彼时以陈凯歌、田壮壮(直至1987年张艺谋才以《红高粱》的问世后来居上)为代表的一批青年导演,则以"第五代"的响亮名字登堂入室。作为一种逆推法,出现于1979年的导演群被指认为影坛第四代,而他们的前辈(新中国电影的缔造者与光大者)则无疑是第三代人了。几乎没有人去追问这一断代的依据与由来,甚至没有人费心去定义影坛第一与第二代的划定。[2] 第五代面世五年之后,1987年,对应着第五代导演的两部重要作品:陈凯歌的《孩子王》与张艺谋的《红高粱》的问世,已有人宣布"第五代已然终结"[3];而与此同时,"后五代"[4]的命名则围绕着作为第五代同代人的另一批导演及另一批作品而再度沸沸扬扬。

作为一个极为有趣的文化现实,影坛第六代并不像他们语词性的前辈:影坛第三代、第四代、第五代那样,指称着某种相对明确的创作群体、美学旗帜与作品序列;在其问世之初、甚至问世之前,它已久久地被

---

[1] 王干,《诗性的复活:论新状态》,《钟山》,1994年第4、5期;张颐武,《"新状态"的崛起》及有关笔谈。

[2] 笔者认为中国影坛的第一代电影人应为中国电影的缔造者与默片时代的重要导演,以郑正秋、张石川、孙瑜为代表;第二代电影人则是有声片时代——1930、1940年代中国电影人,以蔡楚生、费穆为代表,他们大都在默片后期开始创作,全盛于有声片时代。

[3] 见笔者《断桥:子一代的艺术》。

[4] 倪震,《后五代的步伐》,《大众电影》,1989年第4期。

不同的文化渴求与文化匮乏所预期、所界说并勾勒。事实上，第六代的命名不仅先于"第六代"的创作实践，而且迄今为止，关于第六代的相关话语仍然是为能指寻找所指的语词旅程所意欲完成的一幅斑驳的拼贴画。因此，影坛第六代成了一处为诸多命名、诸多话语、诸多文化与意识形态欲望所缠绕、所遮蔽的文化现实。

指称着同一文化现实，与第六代的称谓彼此相关、相互叠加的名称计有：流行于欧美国家的是"中国地下电影"，甚至是"中国持不同政见者电影"；在中国内地则是"独立影人""独立制片运动""新纪录片运动"和北京电影学院"85班""87班"（1985年、1987年入学的导演系及其他各系的本科生）、"新影像运动""状态电影"（作为"新状态文化"的一个例证）、新都市电影；在港台则是"大陆地下电影"，或者干脆成了"七君子"（因广播电影电视部对七个电影制作者的禁令而生，其中包括第五代的"宿将"、已在影坛预期中的"第六代"故事片导演、以录像带形式制作其作品的纪录片制作人，甚至包括非专业的录像制品及其制作者）。而中国文化界则更乐于以"第六代"的称谓覆盖这一颇为繁复的文化现实。

于是，"第六代"的命名至少涉及了三种间或彼此相关、相互重叠、间或毫不相干的影视现象与艺术实践：出现于1990年代、脱离官方的制片体系与电影审查制度的、以个人集资或凭借欧洲文化基金会资助拍摄低成本故事片的独立制作者，以张元的《北京杂种》、王小帅的《冬春的日子》为代表；先后于1989年、1991年毕业于北京电影学院

《流浪北京》

的、颇负众望的青年导演的电影体制内制作，以胡雪杨的《留守女士》、娄烨的《周末情人》为范本；另一个则是产生于1980、1990年代之交，与北京流浪艺术家群落——因"圆明园画家村"而闻名于世——密切相关的纪录片制作者；而这一纪录片的创作实践与制作方式进而与电视制作业内部的艺术及表达的突围愿望相结合，以肇始中国新纪录片运动为初衷，形成一个密切相关的艺术群体，其创作实践以吴文光的《流浪北京：最后的梦想者》、时间的《我毕业了》为标志。将前两者联系在一起，是创作者所从属的同一代群，特定的文化情势与现实文化遭遇使他们形成了一个颇为亲密、彼此合作的创作群体。而将故事片独立制作者与新纪录片组合在一起的则是他们的非体制化的制片方式；或许更重要的，是某种后冷战时代西方文化需求的投射，是某种外来者的目光所虚构出的扣结，同时是自觉或不自觉地参照着这一"虚构"而发生的反馈效应，以及自顾飞扬的本土文化的乐观之帆。因此，围绕中国独立影人的行动，出现涌流式的、不断增殖的话语：中国内地"地下电影""持不同政见者的文化反抗"、中国内地"市民社会"与"公共空间"的呈现、后现代主义的实践，如此等等，不一而足。这些彼此缠绕的话语，有如"过剩的能指"，不断借重着、又不断绕过这一名曰"第六代"的文化现实；使这一新的、尚稚弱的文化实践，成了某种1990年代中国文化的镜城奇观。

## 影坛"代群"

事实上，在新时期文化异彩纷呈、旋生旋灭，并置杂陈而渐趋多元的现实面前，某种"断代"式的划分似乎是一种必然与必需。从某种意义上说，自"天朝倾覆"的上一世纪之交，中国的近、现、当代历史始终处于"大时代"，中国几代知识分子始终在出演着"大时代的儿女"。而1949年以来，特定的社会与文化结构，个人难于幸免的政治运动的席卷，造就

了人们必须分享而又实难达成共识的历史经验。在权力、意志的金字塔垒筑、高耸到裂解、坍塌的历史过程中，不同的年龄段的当代中国人经历着共同的、却又截然不同的体验中的震惊与经验世界的碎裂。于是，我们似乎可以根据某个政治历史事件的参与与反映模式，根据某些偶像、某类话语，甚至某几本书、几张画、几首歌曲的特殊或神圣的意味，判定当代中国知识分子的社会代群。而新时期以降，从国门渐启到开敞，陡然涌入的"20世纪西方文化"，则因不同年龄族群的文化选择与接受能力形成了更为繁复的文化构成。一种文化的代群的指认，不仅意味着某个生理年龄组，而且意味着某种特定的文化食粮的"喂养"、某些特定的历史经历、某种有着切肤之痛的历史事件的介入方式。同时，新时期诸多的文化代群，与其说是某种社会、文化现实，不如说更像是某类精神社团；某种面对特定的主流文化样式、特定的权力关系结构所缔结的反叛者的精神盟约，所谓"主要不是由于他们的共时性，而是由于他们的共有性"[1]。因此新时期诸多关于"代"的话语庞杂多端，非个中人难谙个中真味。

一个有趣之处在于，1979年以降，发生在文学艺术领域中的重要事件，除却面对主流文化及权力话语的全线突围外，更多的是试图获取个人的艺术表达的绝望尝试——1980年代前、中期的非意识形态化或曰个人化的努力，所成就的只是颇为清晰的代群式的集团分布。突破同心圆式文化格局的尝试，不时成为一元化的社会与文化结构难于撼动的印证。"一代新人"的登场间或与前代人（旧人？）不似，但更为突出的却是他们彼此间的相似。在整个新时期文化史中，固然充满了对代群的命名，同时充满了对这一滥用的命名权的拒绝与抵制。因为被纳入某一代群，固然意味着某种艺术地位的获得，同时也无疑意味着本来已如"风中芦苇"的"个性""自我"的再度湮没。笔者所关注的，不仅是某种当代文化断代的现实，而更

---

[1] 刘小枫，《关于"五四"一代的社会学思考札记》。

多的是新时期关于代群话语的生产机制。至少对影坛来说,关于"代"的话语固然指称着不同年龄段的艺术家的划定,但更重要的,它事实上成了衡定不同年龄段的电影艺术家的艺术价值标准之一(或许是1980年代中后期至今最重要的文化艺术标准)。并非特定年龄段的每一位艺术家都有跻身于他所"应属"的代群的"殊荣"。

1994年,在笔者与陈晓明、张颐武、朱伟为《钟山》杂志所作的名为《新十批判书》的"四人谈"中,笔者曾断然否定影坛"第六代"的存在。[1] 一方面,缘于笔者所难于放弃的对艺术等级与"客观"艺术价值的偏执:在笔者看来,到彼时止,在"第六代"的故事片制作中,只有极个别的作品颇具独创性、别有电影艺术价值。其间或有新的社会视域与文化企图的显影,但作为新一"代"电影人,他们尚未呈现出他们对已有的中国电影艺术、尤其是第五代电影所提供的高度的挑战。1995年,在笔者于美国出席的一个亚洲电影节上,有"第六代"的新作、故事片《邮差》(导演何建军)的展映。电影节的组织者之一,一位金发碧眼的美国女士热情洋溢地介绍说:能得到这部重要的中国电影作品参展,是电影节的殊荣。对同时参展而艺术成就远在《邮差》之上的第五代作品:黄建新的《背靠背,脸对脸》和李少红的《红粉》,组织者并未使用同样热情的语词。但与此前不久发表于《纽约时报》上的、关于《邮差》的评论如出一辙的是,除了热情而空泛的高度评价和对影片内容的描述外,关于影片的全部艺术评价只是:"这是一部完全不同于第五代电影的作品。""第六代"不同于第五代,这是一个可以想见的事实;但"不同于第五代",却无法说明任何关于这部影片的事实。从某种意义上说,这正是围绕着第六代的文化荒诞之一。而在另一方面,笔者一度断然否定第六代的存在,则事实上隐含别样的乐观主义希冀:于笔者看来,新时期中国文化,至少是中国电影文化

---

[1] 《钟山》,1994年第5期。

清晰的代群分布，与其说是当代文化的荣耀，不如说是一种深刻的悲哀。它不断地呈现为逃脱中的落网，不断显现为绝望的突围表演。从某种意义上说，1980年代最重要的文化事实之一："重写文学史"，究其实，正是对主流与文学群体之外的个人化、边缘化写作的不断钩沉而已。这固然是对主流文化及权威话语的有力反抗，同时也显露了现、当代文化对边缘写作和"个人化"的内在匮乏与渴求。于是，在笔者的乐观期待与想象之中，在社会变迁已有力地粉碎了文化英雄主义之后，如果有一代新的电影人登临影坛，那么，他们应该是以他们自己和他们作品的名字，而不是一个新的"代群"来命名自己。然而，随着"第六代"作品的不断问世，渐次清晰的是，新一代电影人如果说尚不能以电影艺术本身构成对第五代的撼动与挑战；那么，他们的作品确乎在社会学或文化史的意义上，呈现为一个新的代群。一个确乎再次试图从新的、形成于1980年代的、主流的文化表述与第五代艺术光环与阴影下突围而出的青年群体。

一如逃离者常常会在潜意识中参照自己脱身而出的那扇门来寻找自己的归属，突围者的历史也不时在不自觉的模仿中开始新的句段。1979年，影坛第四代颇为准确地搬演苏联解冻时代青年导演们的方式登上了舞台；而1990年代初年，第六代则在对第五代入场式的仿效与这仿效的挫败中出场。事实上，1982年，新时期第一批北京电影学院的各系本科毕业生对中国电影业的进入，标志着影坛第五代的光荣与征服之旅的启程。电影学院"78班"，事实上构成了第五代的中坚与主部，因之始终是影圈内第五代的别名之一。以"青年电影摄制组"[1]为开端的第五代创作基本上是凭借同届同学间的得力合作，创造了一时使中国和西方世界为之炫目的辉煌。自1979到1983年，短短五年间，中国影坛出现三代艺术家的更迭，无疑

---

[1] 1982年，广西电影制片厂率先成立了第一个"青年电影摄制组"，其主创人员以同年毕业于电影学院的"78班"同学组成，创作了第五代的第一部作品《一个和八个》；自此各制片厂纷纷成立青年电影摄制组，第五代的第一批代表作借此而问世。

给中国和关注中国的电影人造成了一个有趣的幻觉：如此频繁的代群更迭将是中国电影的规律。笔者在国外有关国际会议上的重复经历之一是，被问及"现在是第几代了？第七代？"，应接"还是第五代"的答案，常是颇为失落的表情。因此，自第五代问世之日起，对第六代的殷殷期待便不断涌动在中国影圈之内。不言自明，这期待被置放在中国唯一的高等电影学府——北京电影学院（导演系）下一届的学员身上。时隔三年，当学院再度全面招生之时，这期盼变得更为具体而执拗。而确乎构成了第六代主部的 85 班、87 班学员亦无疑将这期盼深深地内化，因此而获得了一种强烈的电影使命感与自信。当 85 班摄影系毕业生张元（继同样出身于摄影系的张艺谋之后）推出了其导演的处女作《妈妈》时，关于第六代终于出世的隐抑的欣喜已然悄然弥散在 1990 年的沉寂之上。而同代人中唯一的幸运儿胡雪杨的处女作《留守女士》（1992 年，上海电影制片厂）出品时，他立刻以宣言的方式发布："89 届五个班的同学是中国电影的第六代工作者。"[1] 而在国际影坛被视为第六代代表人物的张元要清醒些、含蓄些："说'代'是个好东西，过去我们也有过'代'成功的经验。中国人说'代'总给人以人多势众、势不可挡的感觉。我的很多搭档是我的同学，我们年龄差不多，比较了解。然而我觉得电影还是比较个人的东西。我力求与上一代人不一样，也不与周围的人一样，像一点别人的东西就不再是你自己的。"但他继而表述的仍是一种代群意识："我们这一代人比较热情。"[2] 一个有趣的花絮是，第六代青年导演之一、电影学院 87 班的管虎在他的处女作《头发乱了》（原名《脏人》，1994 年，内蒙古电影制片厂）的片头字幕上，设计了一个书篆体的"八七"字样，良苦的用心与鲜明的代群意识只有心心相印者方可体味。

---

[1] 《胡雪杨访谈录》，《电影故事》，1992 年第 11 期。
[2] 郑向虹，《张元访谈录》，《电影故事》，1994 年第 5 期，第 9 页。

## 困境与突围

尽管背负着影坛殷切而过高的企盼与厚爱，新一代电影人步入舞台之时，却恰逢一个"水土甚不相宜"的时节。1989年的巨大动荡，使整个中国文化界经历了从1980年代乐观主义与理想主义的峰峦跌入谷底的震惊体验；除却王朔式的谵妄与恣肆，文坛在陡临的阻塞与创伤之间沉寂。伴随着商业化大潮而到来的蓬勃兴旺的通俗文化完成了对精英文化、艺术的最后合围；与中国电影无关的类电影现象（电视业、录像业）加剧了仍基本保持着计划经济体制内的电影工业的危机；风雨飘摇中的电影业愈加视艺术电影（甚至是电影节获奖影片）为"票房毒药"。而跨国资本文化工业运作对第五代优秀导演的垂青，却开始使往日视为天文数字的资金进入了"中国"电影制作；因此，在张扬的东方主义景观中愈加风头尽出的"第五代"，固然在欧美艺术电影节上创造了某种"中国热"或曰"中国电影饥渴症"，但另一批新人的"起事"却无疑受到了"先生者"的强大的阻碍与威慑。在此，且不论艺术才具、文化准备、生活阅历的高下与多寡，第六代步入影坛之际，确乎已没有第五代生逢其时的幸运。第五代入世之初，适逢不断突破、不断创新的1980年代伟大进军起步之时，于是作为中国、乃至世界电影业的奇迹之一，他们得以在走出校门的第一、第二年便成为各电影行当中的独立主创，并迅速使自己的作品破国门而出，"走向世界"。而85班、87班的毕业生，多数已难于在国家的统一分配之中直接进入一统而封闭的电影制作业，少数幸运者，也极为正常地面对着一个电影从业者必须经历的由摄制组场记而副导演而导演的六到十年、以至永远的学徒和习艺期。即便如此，即使"多年的媳妇熬成婆"，获得国家资金拍摄"自己的影片"的可能已然是零。而这一切的前提，还是他们所在的制片厂在此期间并未遭到倒闭、破产的命运。难于自甘于被弃在电影事业之外的命运，他们或以另一种方式尝试重复第五代成功经验：由边远小制片厂起步

的努力幻灭[1]之后，他们中的多数终于加入北京流浪艺术家群落，或以制作电视片、广告、MTV为生，或在不同的摄制组打工，执着于他们对电影的梦想，并带着难于名状的焦虑，开始以影圈边缘人的身份"流浪北京"。

在这近乎绝望的困境中，出现的第一线微光是第六代影人中的佼佼者张元。这个毕业于电影学院摄影系的年轻人，起步伊始已决然放弃了既定的生活模式与前代人的创作道路。事实上，在第六代的故事片制作者之中，张元是最深入北京流浪艺术家群落并跻身其间的一个。因此在与他的导演系同学、预期中的第六代导演王小帅共同策划剧本、并尝试购买厂标（各制片厂所拥有的故事片摄制指标）未果之后，他毅然地把握机会，在没有获得电影生产指标、未经剧本审查通过的情况下，向一家私营企业筹集到了极低的摄制经费，着手拍摄了第六代的第一部作品《妈妈》。直到影片全部摄制完成，他们才向西安电影制片厂购到厂标，并由西影厂送审发行。这是自1960年代，彩色胶片取代黑白胶片之后，中国的第一部黑白（包括少量磁转胶的彩色现场采访的段落）故事片；或许从影片层次丰富、细腻的影调处理，从颇为极端的纪实风格中所渗透出的苦涩而浓郁的诗意中，《妈妈》堪称为新中国"第一部"黑白故事片。限于摄制经费，同时也缘于特定的艺术与意义追求——似乎是电影史上历次先锋电影运动的重演，影片全部采取实景拍摄，全部使用业余演员，编剧秦燕出演了故事中的主角妈妈。这部题献给"国际残废人年"的影片，以有着一个弱智儿的母亲的苦难经历为主要被述事件；然而，从另一个侧面，我们或许可以将其视为新一代的文化、艺术宣言。《妈妈》确实蕴涵着另一个故事，我们可以将儿子读作故事中的真正主角。如果说，第五代的艺术作为"子一代

---

[1] 一些年轻人曾在毕业分配时主动要求分配到诸如广西电影制片厂、福建电影制片厂等边远小厂，希望能像第五代那样从广西、西安电影制片厂起步，但昔日的格局与制片方式已不复存在。参见郑向虹《独立影人在行动——所谓北京"地下电影"真相》，《电影故事》，1993年第5期，第3页。

的艺术",其文化反抗及反叛的意义建立在对父之名／权威／秩序确认的前提之上;他们的艺术表述因之而陷入了拒绝认同"父亲"而又必须认同于"父亲"的两难之境中。如果说,1980年代末都市电影潮的典型影片中,兄弟、姐妹之家取代了父母子女的核心家庭表象,但不仅墙上高悬的父母遗像(《疯狂的代价》《本命年》)、远方不断传来的母亲的消息(《太阳雨》)、代行"父职"的哥哥、姐姐(《给咖啡加点糖》《疯狂的代价》)、在性混乱的背景上的一对一的爱情关系(《轮回》《给咖啡加点糖》),都标明了一种将父权深刻内在化的心理与文化现实;那么,在《妈妈》中,那潜隐其间的儿子的故事,则借助一个弱智而语障的男孩托出了新一代的文化寓言。或许可以将其中的弱智与愚痴理解为对父亲和父权的拒绝,对前俄狄浦斯阶段的执拗;将语障理解为对象征阶段——对父的名、对语言及文化的拒斥。影片中重复出现的西方宗教绘画中圣婴诞生的布光与构图方式,呈现儿子独在的画面:无光源依据的光束从上方投射在发病中的儿子身上,而被洁白的布匹包裹,和儿子蜷曲为胎儿的姿态,都超出了影片的纪实风格与故事叙境,在提示着这一内在于母爱情节剧之中的反文化姿态,或曰新一代的文化寓言。

  《妈妈》的问世无疑给在困境中绝望挣扎的同代人以新的希望和启示。继而,张元的又一惊人之举则再次超出了不断在体制内挣扎、妥协的人们的想象,指示出一个全新的突围路径。尽管影片的国内发行不利,首发只获得六个拷贝的订数;但第一次,未经任何官方认可与手续,张元便携带自己的影片前往法国南特,出席并参赛于三大洲电影节(第五代的杰作《黄土地》也是从这个电影节起步,开始走向"世界"),并在电影节上获评委会奖与公众大奖。并且开始了影片《妈妈》在二十余个国际电影节上参展、参赛的迷人漫游。以最为直接而"简单"的方式,以异乎寻常的大胆,张元登上影坛,步入世界。继陈凯歌、张艺谋之后,张元成了又一个为西方所知晓的中国导演的名字。照欧洲中国电影的权威影评人托尼·雷恩的

说法,"《妈妈》这部电影在今天中国电影界还是很令人震惊的,对于年轻的北京电影学院的毕业生来说,这几乎称得上是英勇业绩了"。接着他预言说:"假如中国将要产生第六代导演的话,当然这代导演和第五代在兴趣品位上都是不同的,那么《妈妈》可能就是这一代导演的奠基作品。"[1] 接着,张元与中国摇滚的无冕之王崔健合作着手制作他的第二部彩色故事片《北京杂种》。这部确乎是以同仁或者说朋友圈子的合作制作的影片,已彻底放弃了进入体制或在某种程度上与之妥协的努力。断断续续地自筹资金,独立制作,影片的拍摄过程与张元的 MTV、广告、纪录片的制作交替进行。他的 MTV 作品在海外和美国播出,其中崔健的《快让我在雪地上撒点野》获美国 MTV 大奖。1993 年,张元的《北京杂种》制作完成,再度开始了他和影片在诸多国际电影节上的漫游。也是在这一年,王小帅以自筹的十万人民币摄制了一部标准长度的黑白故事片《冬春的日子》。如果说《妈妈》之于张元,是一次果决大胆的突围行动,那么,《冬春的日子》便是一次壮举了。此时,国产故事片的最低预算至少是一百万,而张艺谋影片的"标准预算"是六百万,陈凯歌同年的《霸王别姬》则高达一千二百万港币。整部影片是以先锋艺术艰苦卓绝的方式完成的。与此同时,另一个青年导演何建军以同样的方式、相近的资金摄制了黑白故事片《悬恋》,此后是在欧洲文化基金会的资助下拍摄的彩色故事片《邮差》。而《冬春的日子》的摄影邬迪则与人合作拍摄了故事片《黄金雨》。独立制片开始成为中国电影中的一股潜流。

在这一独立制片运动的近旁,1991 年,独具优势与幸运的胡雪杨——他在北京电影学院导演系的毕业作业、表现"文革"时代童年记忆的《童年往事》,在美国奥斯卡学生电影节上获奖,他又身为著名戏剧艺术家胡

---

[1] [英]托尼·雷恩,《前景:令人震惊!》,原载英国《音响与画面》,1992 年伦敦电影节增刊。李元译,《电影故事》,1993 年第 4 期,第 11 页。

《头发乱了》

伟民之子,在上海电影制片厂首先获得了独立执导影片的机会,于1992年推出了他的处女作《留守女士》。同年,影片入选开罗国际电影节,并获金字塔最佳故事片、最佳女演员两项大奖,成为在第三世界电影节上获大奖的首位第六代导演。接着,他摄制了《湮没的青春》(1994),并终于如愿以偿地拍摄了他心目中的"处女作"《牵牛花》(1995)。几经坎坷,在审查与发行中屡屡受挫,终于在1994年问世的是娄烨的《周末情人》(福建电影制片厂,1994)、《危情少女》(上海电影制片厂,1994),管虎的《头发乱了》(内蒙古电影制片厂,1994)。一如1983至1986年间的第五代,1990年代的前半叶,成了影坛第六代的曲折入场式。

## 空寂的舞台之上

如果说,在故事片制作领域,第六代的登场事实上意味着艺术电影在商业文化的铁壁合围中悲壮突围,其先锋电影的创作方式不期然间构成了对官方的电影制作体制的颠覆意义;或者更为直白地说,第六代故事片导演的文化姿态与创作方式的选取,多少带有点"逼上梁山"的味道;那么,对于以录像方式制作新纪录片的拍摄者则不然。从某种意义上说,在第六代或"中国地下电影"的称谓下登场的新纪录片,实际上是为1980年代喧沸的主流文化所遮蔽的一处边缘的显影;或是在1980、1990年代之交的社

会震荡中被放逐到边缘的文化力量，与文化边缘人汇聚，开始的一次朝向中心的文化进军。

事实上，1980年代中后期，在北京、在都市边缘处开始形成了一个独特的流浪艺术家群落。他们大多没有北京户口，没有固定工作，因之也没有稳定的收入和相对固定的居所。在1980年代，这是奇特而空前自由的一群，他们同时偿付着这自由的代价：他们不再受到（或拒绝接受）这社会可能提供的、大多数都市人日常享有的体制的保障和安全。他们中间有画家（1990年代名噪欧美的"政治波普"便产生于此）、摇滚乐手、先锋诗人、艺术摄影师，写作中的无名作家、实验戏剧导演，矢志于电影、却苦于没有资金的未来电影导演。他们出没于电视、电影、广告、美术设计的不同行当之中，获取时有时无的收入以维系自己的生存和艰辛的创作。事实上，他们有着和1950、1960年代被天灾人祸逐出家门的逃荒农民同样的名字：盲流。他们不断遭受着画展被查封、演出被终止、从临时居所被驱赶的境遇；但更为经常的是，他们不断面临饥饿的威胁。显而易见，将他们驱上这流浪之途的，并非饥饿，而是比温饱远为神圣而超越的、尽管不甚明了的梦想。从某种意义上说，这是新时期以降真正的一群"新人"。1980年代，尽管他们间或闯入为多元分裂的主流文化所构成的纷繁景观，但总的说来，这是一处不可见的边缘。而以录像方式制作新纪录片、并事实上成了新纪录片肇始者的吴文光便在这一行列之中。1980年代末，他开始以断续的、颇为艰苦的方式拍摄、记录他的朋友、流浪艺术家们的日常生活。和他的拍摄对象一样，他的近于直觉的创作与彼时的任何潮流、时尚无关，他甚至无从勾勒未来作品的形象与出路。或许这是当代中国舞台上的一次"倾城之恋"：1980、1990年代之交的文化倾覆与动荡实际上成就了这一文化边缘群落的显影与登场。借用吴文光的坦言："我是那之后突然感到北京这座舞台空下来了。我突然有一种亢奋，特别亢奋。也许我是想在没有人的时候干出点什

么。"[1]在这空寂与亢奋之间,吴文光以12∶1的片比完成了《流浪北京》,并为它加上了一个副标题:"最后的梦想者"。对于吴文光,这是一份薄奠,一份献给1980年代的薄奠:"当时我想的是,八十年代之后,这个梦想的时代该结束了。所谓梦想时代的结束,包括中国人在寻找梦想的时候,许多幼稚的东西的结束。九十年代应该是什么呢?现在看来应该是一种行动。梦想应放到具体的行动中去。"[2]

而新纪录片的另一部奠基作《天安门》,则以另一种方式成了1980年代末陡然显现出的文化断崖处的一座浮桥,或对1980年代终结时刻的一阕回声。由青年编导时间、陈爵摄制的大型专题系列片《天安门》,实际上是1980年代特有的一种写作方式的延伸,是中央电视台参与制作的《小木屋》《河殇》《共和国之恋》《望长城》等政论、纪实、采访、寓言杂陈并置的巨制间的最后一部。事实上,这一系列构成了1980年代最为鲜明的文化/意识形态实践,甚至可以说,其本身便是意识形态国家机器的运作过程中的一部分。和《流浪北京》一样,《天安门》的制作过程"偶然"地跨越了1989至1990年。作品的素材摄制于1989年,断续于1990至1991年制作完成。或许由于影片自身生产机制的转变,或许由于制作者群体的平均年龄,意味着出生于1960年代人的登场,或许仅仅由于作品制作完成的特定时段,《天安门》同样由中央电视台摄制,并预期为中央电视台播放,但与它的先行者相比,作品的意义结构已呈现了明显的偏移。如果说,片头中更换天安门城楼上巨幅领袖画像的场景[3]仍充满了寓言的建构意图;如果说,作品中仍贯穿着百年中国、百年风云的伟大叙事,那么,超过了政论或寓言的因素,作品的纪实部分已然显现了类似作品中所没有的力度。在

---

[1] 1993年8月,笔者对吴文光所作的访谈,记录稿。

[2] 同上。

[3] 纪录片《天安门》的片头,是夜间,广场上以机械操作,更换天安门城头上毛泽东主席的巨幅画像。笔者推测,这应是1989年5至6月间的一幕。

一个明确的"下降"动作中，摄影机开始告别磅礴而空泛的想象景观，迫近民间，走向普通人。到作品后期制作并完成时，它已失去了在官方电视台播出的任何可能。如果说，它曾是某种主流制作和主流话语的负载；那么，此时，它已然在一次新的放逐式中成了一处边缘。1991年，《天安门》的两位青年编导发起组织了"结构·浪潮·青年·电影小组"，并在12月提出并倡导"中国新纪录片运动"，组织了"北京新纪录片作品研讨"[1]。1992年，作为一部独立制片的作品，《天安门》参加了香港电影节的亚洲电影栏目。至此，一个边缘群落的中心突破和一个新的放逐式所造成的新的边缘出击开始汇集，十数名年轻人开始在1990年代的这一特定空间中，以独立制作录像制品的方式开始了新纪录片的尝试。

　　1992年，时间完成了一部在形态样式与呈现对象上都极为独特、迷人而极具震撼力的作品《我毕业了》。这部作品，以北京大学、清华大学1992届毕业生踏出校园前七天为拍摄对象，由对毕业生的采访、校园纪实和部分场景的搬演组成。犹如完满却虚假的景片在撕裂处露出了杂芜真实的一隅，就像密闭的天顶被揭开了一角，在《流浪北京》所开始的那种逼近而近于冷酷的现场目击者的记录风格之下，作品所呈现的不仅是某些事件或某种现实，作品所暴露出的，是一片赤裸得令人眩目的心灵风景；作品所揭示的并非权力之轮碾过之后的创口，而是一份始料不及的精神遗产及其直接承受者的心灵现实。在对已成历史的1989年社会事件的叙述之中，第一次呈现出普通人／个人的视点。而1993年，吴文光的新作《1966：我的红卫兵时代》问世。不同于《流浪北京》那种极为赤裸、直觉而有力的记录风格，《我的红卫兵时代》有着颇为精致的结构形式。作品以对五个"老红卫兵"的访谈为主体，同时插入"文革"时代关于红卫兵的官方新闻纪录片／新闻简报的片段，而"眼镜蛇"女子摇滚乐队排练并演出《我

---

[1]　参见1992年香港电影节宣传资料，第35页。

的1966》的全过程平行贯穿其间；另一位独立影人郝志强制作的、以"文革"或曰广义的群众运动为其隐喻对象的、水墨效果的动画片的片段不断出现，构成了一种作品节拍器式的效果。与其说，这是对"文革"历史的一次追问，是1990年代现实与昔日记忆的一次对话，不如说，是率先出现的将历史叙事个人化的尝试。与其说，它是对历史中个人记忆的一次绝望的钩沉，毋宁说，它更像是在呈现历史与记忆的彻底沉没。它不仅沉没在"1966，哦，我的1966，红色列车，满载着幸福羔羊"的摇滚节拍之中，而且沉没在不断为真情与谎言所遮蔽、所涂抹的记忆之中。采访结束后，摄影机所捕捉到的一个有趣的场景是，当事人之一在认定摄影机已停止录制，便轻松地一一收起他所珍藏的、作为历史的见证的泛黄的歌篇、臂章与笔记，它们仿佛魔术般地消失在精致的仿古组合柜之中，瞬间隐没了那段记忆与现实空间中的不谐，犹如一个在黎明时分迅速消散的梦的残片。于是，"历史，是现在的历史；未来，是现在的未来"[1]。

## 镜城一景

1990年代初年，当那座"空寂的舞台"使吴文光感到亢奋之时，最早开始他们独立影人生涯的年轻人并未意识到，他们所遭遇的是一个更大的、特殊的历史机遇。1991年，《流浪北京》在香港电影节上参展，新纪录片开始引动了海外世界的关注；而同时张元的《妈妈》，作为一种新的中国电影样式，作为中国影坛上一次"令人震惊"的"英勇业绩"，同样构成一种新的、来自西方世界的、对中国电影的期盼。于是，《流浪北京》和《妈妈》同样获得了它们在十数个欧美艺术电影节上的漫游。如果说，张艺谋

---

[1] 台湾黄寤兰主编《当代港台电影：1993》中关于《1966：我的红卫兵时代》的评论，时报出版公司，1993年。

和第五代电影在世界影坛上造成了中国电影饥渴和对别样中国电影（不是一种模式："张艺谋模式"；不是一个女演员：巩俐）的希冀；如果说，它确乎由于优秀的独立影人或曰第六代作品的独特视点、景观与魅力；那么，此后围绕着这个有着众多名目的1990年代文化现象的，是远为繁复的文化情势。

有趣之处在于，不是独立制片电影作品中的佼佼者，而是每一部独立制作的故事片和大部分新纪录片都赢得了同样荣耀而迷人的国际电影节上的奥德赛之旅。这一光荣之旅的顶峰，是王小帅的《冬春的日子》，影片不仅在意大利、希腊等国际电影节上获最佳影片和导演奖，而且为纽约现代艺术博物馆所收藏，并入选英国广播公司世界百年电影史百部影片之列。他们的作品，包括其中尚粗糙、稚弱的作品，都不仅在欧美艺术电影节上获得盛誉，而且获得那些颇负盛名并一向苛刻的西方艺术影评人的盛赞。作为一个特例，类似作品入选国际电影节的标准，不再是某种特定的、西方的（尽管可能是东方主义的）文化、艺术标准，而仅仅是着眼于它们相对于中国电影体制的制片方式。事实上，继张艺谋的"铁屋子"/老房子中被扼杀的女人的欲望故事，和现、当代中国史的景片前出演的命运悲剧（田壮壮《蓝风筝》、陈凯歌《霸王别姬》、张艺谋《活着》）之后，独立制片成了西方瞩目于中国电影的第三种指认与判别方式。1993年，当中方联络人告知丹麦鹿特丹电影节组织者，中国官方曾认可的唯一参赛者黄建新未能获准成行之时，对方一反常态地没有表述愤怒或抗议，相反轻松地表示："我们已经得到了我们所需要的电影。"这些影片包括有瑕疵、但富于新意的张元的《北京杂种》，也包括用家庭摄像机拍摄的、没有后期制作可能、无法达到专业影像标准的《停机》。后者所参展的，不是家庭/业余录像作品展映，而且是作为"重要的中国电影"之一。

耐人寻味之处在于，第六代所采取的创作方式与创作道路，实际上是好莱坞之外的世界（尤其是第三世界）有志于电影的年轻影人的寻常经

历。从未见优雅而高傲的欧洲电影节、势利且自大的美国影人有过如此多的善意与宽容。然而,针对着第六代、且绕开第六代艺术现实的命名:"地下电影",间或揭破了这一现象的谜底。见诸欧美重要报刊的、诸多关于第六代的影评,绝少论及影片的艺术与文化成就,而是大为强调(如果不是虚构)影片的政治意义,不约而同地,他们对这些作品艺术成就的论述在于:它们相近于剧变前的东欧电影。如果说,第六代作品拒绝主流意识形态、拒绝影片的意识形态运作方式,在1990年代的中国确乎意味着某种"政治"姿态;如果说,独立制片的方式确乎对中国电影的官方体制构成了革命性的冲击与颠覆;如果说,第六代影人的创作与潜能构成了中国电影一个新的未来;那么,这并不是大部分欧美电影节或影评人所关注的。一如张艺谋和张艺谋式的电影提供并丰富了西方人旧有的东方主义镜像;第六代在西方的入选,再一次作为"他者",被用于补足西方自由知识分子先在的、对1990年代中国文化景观的预期;再一次被作为一幅镜像,用以完满西方自由知识分子关于中国的民主、进步、反抗、公民社会、边缘人的勾勒。他们不仅无视第六代所直接呈现的中国文化现实,也无视第六代影人的文化意愿。大部分独立影人拒绝"地下电影"的称谓。张元曾表示如果一定要有一个"说法",他更喜欢"独立影人"的称呼,[1] 而吴文光则明确表示,他们面临着双重文化反抗:既反抗主流意识形态的压迫,又反抗帝国主义文化霸权的阐释。[2] 但西方世界、第六代的盛赞者所关注的,不仅不是影片的事实,甚至也不是电影的事实;而是电影以外的"事实"。于笔者看来,这正是某种后冷战时代的文化现实。他们在慷慨地赋予第六代影人以殊荣的同时,颇为粗暴地以他们的先在视野改写第六代的文化表述。从某种意义上说,他们富于"穿透力"的目光,"穿过"了这一中国电

---

[1] 郑向虹,《独立影人在行动:所谓北京"地下电影"真相》,第4页。
[2] 1994年11月《当代电影》编辑部就"新都市电影"举行的研讨会上的发言。

影的事实,降落在别样想象的"中国"之上;降落在一个悲剧式的乐观情境之中。至少在1990年代初年,第六代成了在"外面世界"沸沸扬扬、而在中国影坛寂寂无声的一处雾中风景。除了影片《妈妈》,笔者本人是在海外报刊和海外友人处得知"中国地下电影"或曰第六代创作的。也只有在西方电影节、北京的外国使馆、友人们的斗室之中,才有机会一睹其真颜。

然而,它成就了一个特定文化位置、一种特定的文化姿态。独立影人在其起点处,是对1990年代中国文化困境的突围,是一次感人的、几近"贫困戏剧"式的、对电影艺术的痴恋;那么,其部分后继者,则成为这一姿态的、得益匪浅的效颦者。从某种意义上说,在1990年代的文化舞台上,由相互冲突的权力中心所共同导演的剧目中,独立影人成了一个意义确知、得失分明的角色,一个可以仿效并出演的角色。如果说,"张艺谋模式"曾成为中国电影"走向世界"的一处窄门;那么,独立制片,便成了电影新人"逐鹿"西方影坛的一条捷径。

## 对话、误读与壁垒

在1990年代中国文化镜城之中,一种颇为荒诞的文化体验与现实,是某种文化对话的努力,甚至是成功尝试(以东、西方对话尝试为最),不时成为对"文化不可交流"现实的印证;这不仅在于,不同文化间的对话、交流中必然存在的误读因素;甚至不仅在于特定的权力格局中,"平等对话""对等交流"始终只能是一厢情愿的想象;而且在于,弱势文化一方的对话前提,是将强势者的文化预期及固有误读内在化。一如张艺谋、陈凯歌的1990年代创作在西方世界的成功,一如张戎的《鸿》和此前郑念的《生死在上海》在欧美的畅销,与其说是西方世界开始了解中国,不如说,它们仅仅再次印证了西方人的东方/中国想象。而围绕着第六代,则成就别样荒诞体验。不仅西方对第六代电影的接受仍以误读为前提;而且,这

误读同时有力地反身构造了来自中国的"现实印证"。当"独立影人"的作品在欧美电影节上构造着新的中国电影热点时,一种回应是:中国电影代表团和中国制片体制内制作的电影作品被禁止出席任何有独立制片作品参赛、参展的国际电影节。于是,一种复杂、微妙而充满张力的情形开始出现在不同的国际电影节之上。作为一个"高潮",是1993年东京电影节上,因第五代主将田壮壮未获审查通过的影片《蓝风筝》的参赛以及《北京杂种》的参展,使中国电影代表团在到达东京之后,被禁止出席任何有关活动。同年,张元已经开机的影片《一地鸡毛》(根据刘震云的同名中篇小说改编)被迫停机。继而,中国广播电影电视部在数份电影报刊上以公布作品名、不公布制作者名的方式,公布了对《蓝风筝》《北京杂种》《流浪北京》《我毕业了》《停机》《冬春的日子》《悬恋》七部影片之导演的禁令。这一剑拔弩张的局面的形成,无疑是国际经典意识形态斗争的产物;然而,它在中国的遭遇,一如它在西方的成功,与其说依据着影片的事实,不如说是对西方误读的一阕回声。从某种意义上说,它所参照的,固然是类似影片对中国制片体制的颠覆意义,同时,在笔者看来,或许更多地参照着海外对这些影片的"地下""反政府"性质的命名与定义。它作为一个有力的明证,再度反身印证了西方影坛误读的"真理性"。一个荒诞而有趣的怪圈。一处意识形态的壁垒,同时是一次对话:因其彼此参照,且有问有答。

而在1990年代中国文化语境内,另一种关于第六代的话语,同样绕过这一影片的或电影的事实,用来成就一幅后现代的或后殖民时代文化反抗的动人景观。第六代影片的叙事技巧、间或是某些瑕疵与失败,都在后现代的理论范畴中得到了完满的解释;其中部分作品明显、间或是幼稚的现代主义尝试则在后殖民理论的"摹仿""挪用"说中,获得了第三世界文化反抗意义的完满阐释。[1] 乐观之帆再度凭借第六代的文化现实而高扬。

---

[1] 张颐武,《后新时期中国电影:分裂的挑战》,《当代电影》,1994年第5期,第4—11页。

## "新人类"与青春残酷物语

不同于某些后现代论者乐观而武断的想象，在笔者看来，现有的第六代作品多少带有某种现代主义、间或可以称为"新启蒙"的文化特征。新纪录片导演吴文光在论及他制作《流浪北京》的初衷时谈到，流浪者之于他的意义，在于他们呈现了一种"人的自我觉醒"。他认为"他们开始用自己的身体和脚走路，用自己的大脑思考。这是西方人本主义最简单、最初始的人的开始"。"这种在西方人看来理所当然的事情，在中国，需要点勇气"[1]。而张元则指出《北京杂种》所表现的是"新人类"。因为"真正的文艺复兴是人格的复兴和个人怎样认识自己的复兴"[2]。影片《北京杂种》"贯穿了一个动作：寻找"，"导演也在生活中寻找——寻找自己的生存方式"。张元认为，"我们这一代不应该是垮掉的一代，这一代应该在寻找中站立起来，真正完善自己"[3]。在关于人、人格、人本主义与文艺复兴的背后，是新一代登临中国历史舞台时的宣言。这远不仅是影坛上的一代人，远不仅是第六代。纵观被命名为第六代的作品，其不同于前人的共同特征，与其说是构成了一次电影的新浪潮，构成了一场"中国新影像运动"；不如说它是1980、1990年代社会转型期社会文化的一种渐显。

从某种意义上说，第六代作品的共同主题，首先关乎于城市——演变中的城市。事实上，正是在第六代为数不多的优秀作品中，中国城市（诸如《北京杂种》中的北京、《周末情人》中的上海）在久经延宕之后，终于从诸多权力话语的遮蔽下浮现出来。同时，他们的作品关乎于作为都市漫游者的1990年代的年青一代，及形形色色的都市边缘人；关乎于在城市的变迁中即将湮没不可复现的童年记忆（间或是1990年代文化中特定的

---

[1] 笔者对吴文光的访谈。
[2] 郑向虹，《张元访谈录》。
[3] 宁岱，《〈北京杂种〉剧情简介》题头，《电影故事》，1993年第5期，第9页。

"'文革'记忆的童年显影");其中,成了第六代电影表象的核心部分的,是摇滚文化和摇滚人生活。他们步入影坛的年龄与经历,决定了他们共同热衷于表现的是某种成长故事;准确地说,是以不同而相近的方式书写的"青春残酷物语"。以没有(或拒绝)语言能力的弱智儿童(《妈妈》)或沉溺于幻觉的精神病人(《悬恋》)为隐喻,第六代的影片和片中人物多少带有某种反文化特征。在拒绝与茫然、寻找与创痛中,摇滚和摇滚演出所创造的辉煌时刻,成就了瞬间的辉煌。他们在大都市的穷街陋巷中漫游,介乎非法与非法之间;介乎寻找与流浪之间;介乎脆弱敏感与冷酷无情之间。他们讲述青春的故事,但那与其说是一些爱情故事,不如说是在撕裂了矫揉造作的青春表述之后,所呈现出的一片"化冻时分的沼泽"。对于其中的大部分影片来说,其影片的事实(被述对象)与电影的事实(制作过程与制作方式)这两种在主流电影制作中彼此分裂的存在几乎合二为一。他们是在讲述自己的故事,他们是在呈现自己的生活,甚至不再是自传式的化装舞会,不再是心灵的假面告白。一如张元的自白:"寓言故事是第五代的主体,他们能把历史写成寓言很不简单,而且那么精彩地去叙述。然而对我来说,我只有客观,客观对我太重要了,我每天都在注意身边的事,稍远一点我就看不到了。"[1]而王小帅则表示:"拍这部电影(《冬春的日子》)就像写我们自己的日记。"[2]由于影片这一基本特征,也囿于资金的短缺,他们在起步处大都使用业余演员,或干脆"扮演"自己。诸如吴文光正是《流浪北京》中未登场的一个重要角色,编剧秦燕在《妈妈》中出演妈妈,崔健则在《北京杂种》中饰演崔健,王小帅的朋友、年轻的前卫画家刘小东、喻红主演了《冬春的日子》,而王小帅和娄烨则彼此出演对方的作品。同时他们也同样使用专业演员、甚至"明星",诸如王志文、

---

[1] 郑向虹,《张元访谈录》。
[2] 彩页《冬春的日子》题头,《电影故事》,1993 年第 5 期。

马晓晴、贾宏声联合主演《周末情人》，史可出演《悬恋》，冯远征主演《邮差》。但"同代人"仍是其中合作的基础。

从某种意义上说，张元所谓的"客观"与"热情"，或许可以构成第六代叙事之维的两极。他们拒绝寓言，只关注和讲述"自己身边"的人和事；同时，在他们的作品中最为突出的是一种文化现场式的呈现，而叙事人充当着（或渴望充当）1990年代文化现场的目击者。"客观"规定了影片试图呈现某种目击者的、冷静、近于冷酷的影像风格。于是，摄影机作为目击者的替代，以某种自虐与施虐的方式逼近现场。这种令人战栗而又泄露出某种残酷诗意的影像风格成了第六代的共同特征；同时，他们必须在客观的、为摄影机所记录的场景、故事中注入热情，诸如一代人的告白与诉求。因此，在他们的作品中，他们不可能成为真正的目击者，倒更像是在梦中身置多处的"多元主体"。当然，远非每部影片都到达了他们预期的目标。多数第六代影片的致命伤在于，他们尚无法在创痛中呈现那种矫揉造作已然尽洗的青春痛楚，尚无法扼制一种深切的青春自怜。在笔者看来，正是这种充满自怜情绪而呈现出的自恋，损害了诸如《冬春的日子》这类作品对他们身处的文化现场的勾勒。第六代类似青春故事中的佼佼者，是娄烨的《周末情人》。影片以默片的字幕技巧，以某种刻意而不着痕迹的稚拙、老旧技法，以冷峻而诗意的纪实风格与叙事中的偶合、尾声中的滥套，以及取代了赤裸自恋的柔情与怜悯，给第六代的青春叙事以某种后现代的意味。

或许第六代的文化经历与他们步入舞台的特定年代，决定了他们始终在不断地呈现并弃置现实世界的荒谬，同时也不断地在创伤与震惊体验中经历着经验世界的碎裂。由于无法、间或是拒绝补缀、整合起自己瞬间体验的残片，也由于特有的文化阅历：参与或长期从事广告与MTV的拍摄制作；因此，他们不仅把某种广告"语言"带入电影叙事，而且以MTV特有的激情、瞬间影像、瞬间情绪，"叙事性"场景或曰"梦的残片"与

青春残酷的故事,目击者冷漠而漫不经心的目光所构造的长镜头段落,尝试拼贴起一种新的叙事风格。同样,类似风格的追求,稍不留意便会成为一种杂乱的堆砌、一种幼稚的技巧炫耀。事实上,类似败笔在第六代作品中不时可见。在类似尝试中,最为出色的或许是《北京杂种》。影片将片段的叙事、瞬间情绪与破碎的场景以及崔健演出的"奇观"情境,拼贴于无名都市漫游者的目光所勾勒的、冗长的大都市与穷街陋巷的段落之中;叙事或曰戏剧段落之后的镜头延宕,传达出一种特定的都市感与时间体验。

## 结语或序幕

作为一种文化现实,围绕着他们的诸多话语、诸多权力中心的欲望投射,使第六代成了1990年代文化风景线上的一段雾中风景。但对于生长于1960年代的一代人来说,这或许仅仅是一场序幕,间或是一段插曲。作为一个新的现实,是在渐次形成的社会共用空间中,第六代已然开始了由边缘而主流的位移与转换。新纪录片的主将开始越来越深且广地进入主流电视台的节目制作。他们间或成为其中的栏目承包人或准制片人。而新纪录片特有的影像风格、乃至文化诉求已然有力地改写主流电视节目的面目。中央电视台的《东方时空》,尤其是其中的《生活空间》,便是其中一例。而在第五代导演田壮壮的组织和倡导下,第六代导演的主部开始在他周围聚拢于国家大型电影企业——北京电影制片厂,并开始或延续他们的体制内制作。[1] 对此,王小帅的告白是,"第一次感到自己是个完全的导演"。尽管他们仍在续写青春故事(诸如路学长的《钢铁是这样炼成的》、王小帅

---

[1] 郑向虹,《钢铁是这样炼成的:田壮壮推出第六代导演》,《电影故事》,1995年第5期,第16—17页。

的《越南姑娘》[1]），但对影片的商业诉求无疑已开始进入了他们的创作。事实上，此前娄烨的《危情少女》已是一部不无大卫·林奇式追求的商业电影，而李骏的《上海往事》则是包装在怀旧情调中的另一个商业化的故事，他也申明自己"更倾向于主流电影"。而娄烨的困惑是："现在越来越难以判定，是安东尼奥尼电影还是成龙的《红番区》更接近电影的本质。"[2] 一次获救，还是屈服？一次边缘对中心的成功进军，还是无所不在的文化工业与市场的吞噬？是新一代影人将为风雨飘摇的中国电影业注入活力，还是体制的力量将湮没个人写作的微弱力量？笔者的结语但愿成为一个序幕。

<div style="text-align:right">1995 年冬</div>

---

[1] 路学长的《钢铁是这样炼成的》（发行时更名为《长大成人》）、王小帅的《越南姑娘》（曾名为《炎热的城市》，发行时更名为《扁担·姑娘》），均在通过审查时遇到问题，几经修改，才在 1997 年上映。

[2] 郑向虹，《钢铁是这样炼成的：田壮壮推出第六代导演》。

# 狂欢节的纸屑：1995 中国电影备忘

**世纪末的困境**

　　1980 年代中期以来，中国电影无疑成了一个热闹非凡又繁复多端的公用空间，成了一个多重权力与理论话语的演练场，成了一份为无穷的乐观话语所包裹的尴尬的文化现实。此间的中国电影似乎拥有丰富的"影片的事实"，却失落了"电影的事实"。当中国文坛尚辗转于深重的诺贝尔情结时，中国电影已率先"走向世界"，第五代（第四代）作品逐鹿世界艺术影坛，终以张艺谋、陈凯歌、谢飞问鼎并夺冠于威尼斯、戛纳、柏林而曲终奏雅。与此同时，中国电影业却持续在低谷中跌落，1983 年以降，中国电影的观众人数以触目惊心的速度持续下降。影院早已不复昔日繁华，破败而观众寥寥的放映厅确如空洞而饥饿的口袋；所谓多功能化的努力：只是以录像、激光影碟厅、台球室、咖啡屋、迪厅填充着往昔的电影空间；循环放映、周末场、鸳鸯座在为城市的外来民工和年轻情侣提供了一个温暖或凉爽的去处外，并未能成为中国电影的强心剂。而各大、中型电影制片厂更是惨淡经营、举步维艰；到了 1990 年代初，若干中国电影的支柱性产业已到了靠售厂标、出租器材和场地，以及"输出劳务"（曰"合拍"或"协拍"）维系生存的地步。这并不仅仅是社会"进步"过程中民族电影的必然遭遇；在风雨飘摇的中国电影业近旁，"类电影"现象红火异常：各电视

台的电影栏目纷纷出现且颇受观众青睐,电影书籍、种种电影类的豪华刊物不断涌现,电影也始终是各类通俗报章及形形色色周末版的炒卖热点,大小、级别各异的中国国际、国内电影节相继创立,形形色色的电影追星族在流行歌迷、球迷们近旁毫不逊色。全国无法可依、亦无法可禁的录像带网点星罗棋布,形成了若干超乎电影与电视业的庞大而庞杂的制作、发行、放映网络,而盗版 VCD、录像带则成了有暴利可牟的行当。似乎是有十二亿之众的中国人在杜绝了影院之后,自有表达他们对电影衷情的去处,一如中国观众迷恋巩俐却几乎不看张艺谋电影。于是,中国电影似乎在不期然间再度显现了当代中国文化的症候群。

## 在精英与大众之间

几乎与第五代的登场同时,电影的"叫好"与"叫座"已成了关于中国电影的水火不相容的现实。围绕优秀的艺术电影,电影人、电影理论人众声喧哗,奖项频频,但普通观众却无缘或不屑一睹。继吴子牛的《晚钟》"创"零拷贝纪录并在柏林电影节获银熊奖之后,"叫好"与艺术电影节奖项,成了电影发行放映公司采购员确信无疑的"票房毒药"。1988 年,第五代"三个火枪手"之一田壮壮放弃了"为 21 世纪拍片"的悲壮主张,拍摄了商业电影《摇滚青年》,一向与田壮壮无缘的票房纪录果然翩翩而至,但自此却"无人喝彩"——且不论曾连续数年保持中国票房最高纪录的导演刘国权几乎是中国电影讨论中的盲点。不仅"第五代式"的第五代电影——民族寓言、电影艺术的反身与自指——受到了中国观众的冷落;而且独自突围,尝试中国"后现代电影"的张建亚[1]同样无法以他的嬉笑调

---

[1] 张建亚的"后现代"尝试之作有《三毛从军记》(上海电影制片厂,1992 年)、《王先生之欲火焚身》(上海电影制片厂,1994 年)。有趣的是,1920 年到 1940 年代,叶浅予先生的漫画人物"王先生"曾轮回式地成为深受市民喜爱的电影题材,但张建亚的"王先生"却没有再现这一情境。

侃赢得观众的共鸣。"古老"的问题再度到来：电影究竟是某种工业／商业系统、与生俱来地遍体铜臭味，还是伟大的"第七艺术"？年轻电影人的疑虑是："究竟是安东尼奥尼的电影还是成龙的《红番区》更接近电影的本质？"[1] 当"文化工业""文化市场"尚且是理论人自西方马克思主义理论引入的"新词"之时，它已然成为中国电影人迫近的现实。

## 在东方与西方之间

似乎已尽人皆知的是，当1980、1990年代之交，第五代或曰中国艺术电影濒临绝境之时，"宙斯"已"化身为一阵金雨破窗而入"——跨国资本的介入救第五代于危难之中。随着"福将"张艺谋屡战屡胜、所向披靡，中国艺术电影破国门而出；1993年成了西方艺术电影节上的"中国年"（B级电影节一度充满了中国电影"饥渴"），并终以《霸王别姬》《炮打双灯》全面进入美国商业院线而确认了中国电影"走向世界"的奇迹。然而一如好莱坞电影的"卖点"始终不仅是视觉奇观、剧情与明星，而且是"美国"；久不为人知的中国电影得以进入西方世界，其卖点当然不会仅仅是"艺术"，而更重要的是一个可见而可辨识的"东方"。因此，当"东方主义"与"后殖民"文化批判，作为又一种西来的理论进入中国文化视域时，张艺谋模式便成了恰到好处的标靶。然而，如果说张艺谋模式成就了一个依照西方人的权力视点而书写、构造的东方；那么，一个在中国社会现实中急剧推进、名曰"现代化"——或曰全球一体化——的后殖民策略之进程的莅临，同样在中国构造着一个愈加清晰、愈加强烈的"西方"饥渴。如果说，在整个1980年代，"走向世界"，尚且是一种知识分子群体的文化吁求；那么，到了1990年代，它已伴随日常生活与商品的意识形态（诸如广

---

[1] 年轻导演娄烨语。郑向虹，《钢铁是这样炼成的：田壮壮推出第六代导演》，第16—17页。

告与名牌文化）而抵达民间。从某种意义上说，1990年代初年《曼哈顿的中国女人》以百万册风靡大陆（并引发了一系列海外旅居者写作的、做非虚构状的虚构"文学"的流行），电视连续剧《北京人在纽约》盛极一时，上海实验小剧场的剧目多为《留守女士》《东京的月亮》《美国来的妻子》《喜福会》等，无疑以旅居者——"新移民"——的视点为中介，以指认、构造、强化一个西方奇观及曲折表达的东方神话——一如张艺谋电影以"铁屋子"的故事、女人的欲望及东方佳丽为中介——重述遥远而蒙昧的东方。

## 在体制、市场与意识形态之间

在近三十年的岁月中，电影被视为"团结人民，教育人民，打击敌人，消灭敌人"的"前沿阵地"；而电影生产、发行的计划经济、统购统销，则成了实践这一意识形态要求的保障。在新中国电影近四十个年头中，电影作为商品的功能几乎萎缩殆尽。而新时期以来，尽管文化工业与文化市场的浮现，使中国电影业首当其冲，并使它日渐衰微，但大一统的电影发行放映体制（中国电影发行放映公司的一统天下）岿然不动，阻断了中国电影制作业直接面对市场的可能。1980年代沸沸扬扬的关于"娱乐片"的讨论，尽管事实上是对电影商品品格与市场机制的触摸，但其命名方式已然揭示了它仍是对影片功能的讨论。换言之，它只涉及影片的事实：电影的叙事方式、情节类型、语言模式，等等；而不关乎电影的事实：电影的工业系统、商业运作及市场营销策略。在电影制片系统持续的怨声载道与大声疾呼之后，1992年10月，广播电影电视部颁布了在电影业极为著名的"三号文件"[1]：第一次为电影制片厂赋予了直接进入市场——对省市

---

[1] 著名的广播电影电视部1993年三号文件对电影界具有重大意义，它是电影体制改革的重要一步，其要点为：(1) 各制片厂的影片可直接面对省市电影发行放映公司发行；(2) 中影公司仍是经营进口影片的唯一合法单位；(3) 票价原则上放开。

级发行放映公司或影院发行放映影片——的权力。在经历了久久的延宕之后，中国电影体制改革推出了重要的一步。然而，继而呈现出的一个不无残忍的现实是，尽管经历了长时间的呼吁与哀恳，但终于获取了"自由"的中国电影业，却发现他们虽临近了藏有金羊毛的山洞，却没有美迪亚的丝线为他们指引庞杂多端的市场迷宫。

事实上，1993年，体制改革之后的中国电影制作业面临着极大的恐慌。这不仅由于久已隔绝市场的电影人全无商业运作与市场营销的经验乃至常识，不仅由于人们必须再次正视一个简单的事实：启动电影工业这架巨大的机器并不断润滑它的，是毫无"诗意"可言且数字可观的金元；不仅由于人们惊恐地发现在电影制作业与电影市场之间，人们缺少一个必需的、足以取代中影公司的中间环节；而且在于，中国电影早已难于把握观众的文化诉求——因为激变的中国社会失落了一个有力而有效的"常识"系统或曰意识形态运作机制。电影——即使是好莱坞的电影——也毕竟不仅是另一种通用汽车公司生产的福特轿车，其作为商品的"优良性能与品格"，除却与它投入的金元数成正比外，同时、或许更重要的，是它必须依托于一个有效的、认同的政治学。而对于转型期的中国社会现实来说，已然坍塌却余威犹在的昔日权力话语系统，在政治变迁、金钱诱惑间逐渐失落了其禁忌、敬畏表述的世俗文化，商品意识形态的介入与相对贫穷的社会现实间的张力，不断被呼唤、构造却已然显现为现实匮乏的社会中产阶级社群，都不能提供一个有效的日常生活的意识形态表述。民族梦、共同梦、个人梦，在今日中国，都如同光怪陆离的残片，难以为中国的"梦幻工厂"提供足够的原材料。尽管在1990年代的大众文化中，消费记忆、政治禁忌与昔日的意识形态是一股巨大而有力的潜流，但电影的审查制度与新中国电影的"传统"位置，决定它不能去发掘并利用这一潜在的文化资源。香港电影在大陆持续成功的原因，不仅在于它具有成熟而独特的商业电影形态，而且在于长期以来香港作为意识形态"飞地"，使其影片得以

用某种"非"(超)意识形态的方式包装起一种有效的、认同的政治学。

事实上,不仅是电影,而且是渐趋成型中的当代大众文化,都失落了叙事所必需的、对"离轨者"的有效命名。换言之,1980、1990年代渐趋日常生活化的意识形态表述,无法提供一个最大限度地组织起公众认同的"敌人""恶魔"的形象序列。如果说,一个有效的、日常生活意识形态的表述,无外乎阶级、性别、种族;那么,在整个1980年代"娱乐片"运作中,绝无仅有的成功例证,都是以晚清时代为故事背景。[1] 其内在的文化成因在于:首先,清王朝,作为中国最后一个封建王朝,无论在主流意识形态、还是在现代主义神话中都确信无疑地被指认为腐朽、没落的象征;而晚清时代,正是西方列强的坚船利炮攻开了中国大门的时刻;在众多的民族创伤记忆中,晚清成了中国"现代化"情结的肇始;而晚清王朝无疑是近代中国"百年血泪史"的罪魁。其次,隐秘而心照不宣的是,清王朝,作为一个少数民族征服、统治了"大汉民族"的政权,便成就了一个恰当的"异己"/他者的角色;事实上,即使在历史文化反思运动中,一个并不昭彰、却不言自明的前提,是其历史、文化主体的汉民族身份。再次,而且确乎秘而不宣的,是清王朝的最后年代被书写为一个女人——慈禧太后(叶赫那拉氏)——擅权统治了男性江山的历史。它除了在大众接受中一度成了对刚刚逝去的历史的"影射"("文革"与江青),而且比精英文化远无顾忌地重述着"女人是祸水"的"古训"。但问题在于,尽管清宫片(电影、电视剧)盛行一时,并时有新作问世,但我们毕竟不能将所有的故事移置到晚清场景中去。于是,尽管社会提供了一个如同"饥饿的口袋"的文化(电影)市场,尽管电影业是一个有利可图、甚至有暴利可牟

---

[1] 其中典型的例证是《神鞭》《京都球侠》、电视连续剧《末代皇帝》及形形色色的本土功夫片。1990年代最引人注目的一部清宫戏新作是电视连续剧《宰相刘罗锅》(1996年),在这部取材自民间故事和单口相声的电视剧中,显现了众多全新的文化症候。

的行当（因此1990年代非官方的、资金背景不一的民间电影公司纷纷成立），但1993至1994年间，电影业的滑坡与萧条继续加剧，大有风雨飘摇之势。

## 95 奇遇

如果试图对1995年的中国文化作一浮光掠影式的勾勒，或是想认真地绘制一幅"95中国文化地形图"；那么首先凸现的是两幅狂欢景观：一是俱乐部化的中国足球，甲级联赛、频频国际赛事，以及背后金光灿灿的人民币形象；在球场的万众沸腾与电视转播的方寸之间，中国人获得了新的社会建构中必需的、高度组织化的娱乐空间——一个举国上下同喜同忧的连续盛事。而另一处，则是久违了的影院——名曰多功能化、实则被弃置的影院前再度旌旗招展，人流不绝，花絮频出，甚至"失业"已久的电影票贩亦得以"再就业"。

1995年，中国电影业似乎再次"遭遇激情"。恰逢世界电影百年之庆，于是，某种有望获救的欣喜、失而复得的踌躇满志、不无温馨与酸楚的怀旧意味，因影院与观众的破镜重圆而构成了一幕不甚酣畅的狂欢节。构成这幕狂欢庆典的，是一部有声有色的两幕剧：第一幕，在经历了四十余年意识形态壁垒的隔绝之后，"十部进口大片"，使中国人重逢于久违了的好莱坞电影[1]，"大片"以准同步发行的方式进入并覆盖了中国电影市场。惊喜且好奇的中国观众，至少是城市观众，为一睹好莱坞美景、一辨美国真颜，重返影院。好莱坞电影优良而成熟的商品品格满足了饥饿已久、难于驾驭的中国电影市场，电影凭借好莱坞的福音与观众重修旧好。第二幕，"十部大片"的引进终于"激活"了中国电影市场，中国电影借此良机"再

---

[1] 1995年，引进的"十部大片"，七部为好莱坞电影，三部为香港成龙电影。

度腾飞"。继《红粉》《阳光灿烂的日子》之后,国产片《红樱桃》创造了票房奇迹。于是,始终涌动于中国文化界、但在电影中却难于附着的乐观主义再度飞扬。人们似乎相信,1995年,将是中国电影复活的历史契机。问题已由"中国电影的市场在哪里"变为了"中国电影市场到底有多大"[1]。

或许在当代文化史上,1995年中国电影市场的变迁,确乎具有它不容忽视的意义。强大的意识形态壁垒终于网开一面,使好莱坞得以局部进入,其作为一个重要的文化能指,确乎明确地指称着中国对全球化进程的推进程度——似乎作为一个无名化的世界大都市,大日本公司的霓虹灯,高速公路近旁的肯德基、麦当劳、必胜客等"快餐店风景"和无所不在的好莱坞影星的灯窗,都是必不可少的景观。而各城市影院门前翻飞的好莱坞旌旗则标明了跨国资本在垂涎已久之后,终于得以直接染指中国文化市场。而更为有趣的是围绕着"十部大片"的引进的过程、论争、叙事及话语,向我们呈现着1990年代,一个中国式的文化公共空间的斑驳繁复,呈现着主流意识形态行为及话语间的歧义、裂隙与多元。

### 英雄与市声

这幕电影的狂欢节幕启于1994年。1994年中国广播电影电视部下发文件,决定自1995年起每年进口十部"基本反映世界优秀文明成果和当代电影艺术、技术成就"的"好电影"。不言而喻,这一重大举措无疑可以在改革开放、打开国门、中国走向世界、"与国际接轨""迎接世纪之交的东西方文化撞击"等核心话语系统中获得其立意与阐释;而在另一层面上,这一决定显而易见将成为中国文化市场化的有力助推,同时是中国向全球

---

[1] 参见署名为巴山雨的《国产片的市场有多大:从地质礼堂独家首映〈红樱桃〉说起》,《中国电影市场》(中国电影发行放映公司主办),1995年第11期,第12—13页。

化的跨国文化工业与市场门开一隙的肇始。事实上，进口"十部大片"堪称中国"接轨"于世界的"壮举"。其意义显然定位于市场之上。不是美不胜收的中国"文化"与世界的接轨，而是中国文化市场与跨国资本的全球市场的接轨：第一次，遵循国际惯例，引入的大片采取"票房分账"[1]的方式进行。而与大片同时"进口"的，尚有一系列有效的市场营销策略与手段，诸如随《狮子王》而进入的，是香港关于此片的全部推销策划。于是，一个新闻、出版界风行有日的"新词"——"炒作"——充斥在电影人的提倡用语之中，有规模的市场运作模式取代了昔日的电影"宣发"（宣传发行）。

此间，一个"圈子内"关于"正名"的杯水风波，似乎颇具症候意义：事实上，一旦进入操作执行，在这一决定的执行者、享有进口影片专营权的中国电影发行放映公司那里，进口影片的选取标准，便立刻"转译"为"十部大片"[2]；并且迅速定位在好莱坞（七部）与成龙电影（三部）之上。此后，对十部进口影片选择标准的非议，集中在这一"转译"的准确性与合法性上，即对"基本反映世界优秀文明成果和当代电影艺术、技术成就"的"好影片"的理解与指认发生了诸多歧义。然而，于笔者看来，这一"转译"的不当之处，并不在关于"艺术""审美""价值"标准上的分歧与争议，而在于它过于赤裸地凸现了在这一行为中本应姑隐其形的"市场"与"利润"内容。因为在电影行当内，"大片"是一个有明确所指的概念：高成本、高票房利润的影片。而具体到好莱坞制片业，它意味着大大高出好

---

[1] 进口的"十部大片"依照国际惯例采取"票房分账"的方式进行：供片的海外公司获取全国票房收入的35%，影院收入本影院票房的42%，中影公司获取全国票房收入的12%，其余为中间环节，如省市电影公司对本地区票房收入的提取。

[2] 事实上，近两年来，"大片"已成为各传媒系统和公众中一个约定俗成的称谓，特指由中影公司引入的好莱坞电影。有趣的是，尽管"大片"中成龙电影——诸如《红番区》——票房收入更高，但人们不言而喻地以"大片"作为好莱坞电影的代名词。

莱坞平均影片成本（4000万美元—5400万美元的制作成本、1400万美元的宣传费用）的投入，可观的大牌明星阵容及逾亿、乃至数亿美元的全球票房收入。换言之，在市场运行的"成王败寇"的逻辑之中，"大片"是一个市场营销的指标，与"文明成果""艺术"无甚直接关联。一个简单的事实是，即使在美国商业电影的大本营好莱坞，尽管"大片"的生产与营销，无疑是其企业支柱，但长时间地荣登在好莱坞十大卖座片榜上的影片，却绝少入围奥斯卡——美国电影艺术与科学学院奖的大奖（诸如导演奖、影片奖或男女主角奖）。而另一个有趣的事实是，1994至1995年间中国进口外国影片的片目上，列有澳大利亚女导演简·坎皮恩的《钢琴课》，该片曾与陈凯歌的《霸王别姬》分享欧洲国际艺术电影节之冠——金棕榈奖——并获得了在中国声誉甚高的奥斯卡最佳外语片奖，似乎在代表"文明成果"与"电影艺术"最高成就的意义上当之无愧，但它却无缘进入"十部大片"的名单，于是悄然上映，悄然下档。进口大片确乎是"千挑万选"[1]的，但万千宠爱在"票房"——最大限度地获取利润。更有趣的是，事隔不久，中影公司却突然郑重改口，在其主办的刊物《中国电影市场》上，头题发表了"本刊特稿"《树己之自信，师夷之长技》，及《就"十部大片"的提法中影公司总经理吴孟辰答本刊记者问》，进行长篇"正名辨析"，称"大片"这一提法容易造成"对我们工作的误解"，此实为"业务人员"便于操作的"俗称"。并正式更名为一个颇为拗口的称谓"'两个基本'进口影片"，却并未因此而更换任何片目。[2] 而各传媒系统至今仍沿用了"大片"这一名副其实的称谓。"正名"的小趣剧，揭示了一个令人啼笑皆非的事实：至少在今日中国的文化市场上，资本主义的行为逻辑处处捷报佳音，但这一

---

[1] 郝建，《义和团病的呻吟》，《读书》，1996年第3期头题。
[2] 《就"十部大片"的提法中影公司总经理吴孟辰答本刊记者问》，《中国电影市场》，1995年第4期专稿，第9页。

行为逻辑的表述却必须回避那种"在商言商"的赤裸与堂皇。它必须在繁复多端的意识形态运作中获得其充分的合法性及"文化"意味。于是，十部大片的引入尽管确乎是一次商业行为，但它却必得披挂着累累花环与众多彩衣。

作为这部皆大欢喜的两幕剧，其中的序幕——《亡命天涯》于北京首映——则构成了另一个"不为外人知、亦不足为外人道"的小插曲。其作为1990年代的一个文化个案，却颇为跌宕有致、耐人寻味。1994年10月，先期引入的第一部好莱坞大片是《亡命天涯》。作为"试点"，中国电影公司将影片交北京市海淀区电影公司在北京地区发行。这一行动，立刻引发了一场省市电影公司的联手阻击。发难者首先提出的，是好莱坞的进入，对民族电影工业的毁灭性力量，并强调好莱坞电影的意识形态威胁。在《北京市电影公司就保护国产影片和发展民族电影事业致XX部长的信函》中写道："让美国的影片占领我们的市场，用中国的票款养肥外国的片商。请问，这样的人（或公司、单位）算不算新生的外国买办？"[1]《戏剧电影报》刊登专题《好莱坞大举抢滩，国产片路在何方？》[2]，因之引发了一场媒体上的论争。而北京市电影发行公司与诸省、市电影公司的发难，无疑隐含着改革过渡期的体制冲突与利益分配不均的矛盾：因广播电影电视部"三号文件"解除了中影公司对中国电影市场垄断而欢呼雀跃的省、市电影公司，突然发现中影公司竟仍可以利用它对进口影片的垄断特权直接联手于影院，从而在市场的意义上形成强有力的垄断之势。换言之，在《亡命天涯》的"试点"发行中，省、市公司被摒弃于这一新的、诱人的市场之外。然而，北京市公司的发难，却无疑揭示出了另一个昭然的事实：广

---

[1] 见北京市电影公司与北京发行放映协会主办的《业务学习》，1994年第4期。

[2] 《戏剧电影报》，1994年第17期。同时参见数人署名文章《冲突不可避免，改革必然成功：94中国电影机制改革要览》，《中国电影市场》，1995年第11期，第7—11页。

电部"三号文件",在解脱了中国电影制片业辗转于国家垄断经营的枷锁的同时,不期然间解除了中国电影发行放映输出输入公司(1995年正式更名为中国电影公司)作为政府职能部门的责任与义务——除充当意识形态壁垒外,它原本必须经营、保护民族电影工业。此时,"墙"摇身一变而为"门"。在急剧推进的电影市场化的过程中,中影公司所掌握的、由国家权力所赋予的垄断特权,瞬时转换为他人无从竞争的、巨大的企业资本。这一市场化行为自身,却不仅获准于政府特许,而且以非市场化的影院体制为基础。到彼时为止,中国电影业无从使用"院线"概念,因为除中影公司系统外并无任何电影机构、企业拥有影院。一旦中国电影业从计划经济、统购统销进入市场化进程,必然形成一个绝对的卖方市场。更何况这一垄断市场与全球性的垄断资本、跨国工业——好莱坞——联手。于是,尽管这一冲突造成了《亡命天涯》在北京的提前下档,但却只是杯水风波般地未能阻止大片的引入。影片《亡命天涯》不仅如期在全国上映,而且"时隔月余",便在北京"卷土重来"。中影公司关于此事的报道,所采取的措辞——"解尽三秋叶,经冬复历春"[1]——显然充满了胜利者的傲岸与俯瞰。笔者所更感兴趣的,是这一利用天时地利、获取高额利润的"单纯"经济行为,有着怎样繁复而华美的语词包装。一个令人莞尔的现象,是此间的对抗者所分享、却各有所指的话语系统:其中抗议者的言辞被指责为"文革小报""危言耸听""有唯恐天下不乱的味道"[2],至少颇有国家民族主义之嫌或"叶公好龙"的可笑[3];而大片的引进者书写自我形象时,却使用了颇为相近而稔熟的语词系统:诸如"当东风吹,战鼓擂的时

---

[1] 见署名文章《解尽三秋叶,经冬复历春:〈亡命天涯〉北京复映扫描》,《中国电影市场》,1995年第3期。

[2] 见署名文章《星汉西流夜未央:〈亡命天涯〉北京风波纪实》,《中国电影市场》,1995年4期,第15—17页。

[3] 见署名文章《绝不叶公好龙,愿与龙共舞》,《中国电影市场》,1995年第2期,第8—9页。

候,真的要看一看舵手与水手与大海搏击的本领了""(1994年)11月12日(北京首映《亡命天涯》之日),是中国电影人会记得的日子""'为了电影,为了首都的电影市场,我问心无愧!只要我能对得起我们电影人的职业道德,对得起良心,对得起首都电影观众,其他的,爱怎么着就怎么着吧!'一轮红彤彤的朝阳跳上了天空……",等等。[1]

事实上,尽管引进大片或曰好莱坞进入,引发了冲突与论争,但交锋双方绝非势均力敌。大片的引进,不仅有着充分的政策保障,而且1980年代所有关于思想解放、关于民族生存忧患、关于现代化与传统的论争,都可极为有效地转化或曰转译为其合法性的论证。于是乎,除了少数"好龙"之"叶公"或"义和团病""患者"[2]的质疑与批判,大片在殷殷期盼与热烈欢呼中步入市场。在传媒热情而有节制的《观众有望看到最近的外国优秀影片》[3]的广告性语词近旁,是《解放思想,迎接挑战》[4]的义正词严的宣言。有心无意之间,关于引进好莱坞的论争,为这一赤裸的商业行为,进而是为跨国文化工业对中国市场的进入与占领包裹上改革与守旧、解放思想与抱残守缺的庄严意义。1994年11月,《亡命天涯》于北京首映时,电影海报上方赫然大书"改革年代,激烈论争,电影市场,风险上映"[5]。不言自明的是,此处的"风险"字样,不是电影市场上的商业风险,而是具有伟大与悲壮色彩的政治风险。再一次,"禁片情结"、政治记忆成了好莱坞电影之外的好莱坞卖点。一如1980年代的《神圣忧思录》变作了1990年代的《无票入场忧思录》[6]——几乎是某种庄严的戏仿;作为1980年代

---

[1] 见《星汉西流夜未央:〈亡命天涯〉北京风波纪实》。
[2] 见《义和团病的呻吟》。
[3] 《文汇电影时报》署名文章,1994年11月7日。
[4] 《中国电影周报》署名文章,1995年1月20日。
[5] 见《星汉西流夜未央:〈亡命天涯〉北京风波纪实》一文的配图——《亡命天涯》的广告。
[6] 《神圣忧思录》为1980年代苏晓康所撰写的带有政论风格的长篇报告文学;《无票入场忧思录》则为刊于《中国电影市场》上的短文,《中国电影市场》,1995年第2期。

精英话语的"进步"信念和拥抱现代主义神话的乌托邦冲动,成功地被组织在市声叫卖之中。[1]而一次有风险的商业行为的推进者,被自塑成了"解放思想"的文化英雄。

## 狼来了?

1995年,可以说好莱坞于中国不战而胜。但如果说引进大片直接威胁着民族电影工业(在此且不论好莱坞必然携带着的文化逻辑),那么用大片引进者的话来说,中国电影人却表现了"空前的远见与豁达"。被反复引用的典型表述是:尽管充满了对民族电影的"忧患",但这是必需的"阵痛",是置之死地而后生的必然过程。[2]其论述逻辑如下:引入好莱坞,是为中国电影引入了竞争机制,中国电影将在"良性"环境、"公平"竞争机制下复苏。类似表述经由形形色色的传媒系统反复炒卖(尤其是在"大片"极度风光的1995年之中、其后),一时间,似乎是众口一词。其功效之一,是不期然间为好莱坞电影引进提供了又一重华丽的新衣:"树己之自信,师夷之长技"[3]——似乎这一牟利行为正是为了民族电影工业的未来。当1995年《红樱桃》《阳光灿烂的日子》等几部国产片确实"再造辉煌"之时,一种逆推的叙事应运而生,其中"大片"的引进者成了文化英雄,而且成了不无荒诞色彩的民族英雄。

这一权作包装的语词挪用:类似"忧患""引进竞争机制""置之死地而后生",无疑可以在1980年代的精英话语中找到其出处与逻辑推演。事

---

[1] 在《冲突不可避免,改革必然成功》及《义和团病的呻吟》二文中,作者不约而同地援引托夫勒《第三次浪潮》——一部1980年代为精英知识分子所热衷的未来学著作——中的激情段落支持其论点。

[2] 郑洞天,《十部进口大片来了以后……》,《中国电影市场》,1994年第6期。

[3] 《中国电影市场》署名文章,1995年第10期。

实上，类似话语正在 1990 年代的现实中经历着一次有趣的双向演变：一边是类似的 1980 年代话语已在 1990 年代现实中迅速消解了其异己性的因素，开始成为众多的"官方说法"之一；在震天动地的"与世界接轨"的声浪中，在引进、再引进的狂潮中，勾画着一个喜气洋洋、大吉大利的"世纪末"图景；而另一边，形而下的实践则呈现为跨国资本的大规模涌入，各色各类的民族工业举步维艰，颇为残酷的现实一次再次地戳破了乐观主义的氢气球。但这却是人们（或许准确地说是昔日的精英们）宁愿去无视的现实；热闹非凡、美丽光洁的社会文化表象也为这一无视提供着丰富的依托。继《亡命天涯》之后，《真实的谎言》《红番区》《狮子王》《阿甘正传》，构成了 1995 电影狂欢的主部，蜂拥而来、先睹为快的观众是在尽情消费着"同步世界""不再做二等观众（二等国民）"的幸福幻觉中，他们同时消费并获取满足的，是已构造成型的"西方（美国）饥渴"。这一次无需"王启明"（《北京人在纽约》）们"导游"，我们便可以在好莱坞电影中遭遇"原汁原味"的美国。与其说是中国电影市场以好莱坞赢回了观众，不如说是好莱坞终于局部（一个相当大的局部）赢回了中国市场。所谓"引入竞争机制""公平竞争"，以及纯粹修辞意义上的"己之自信"与"夷之长技"，即使不将其称为精致的谎言，也显然是某种一厢情愿的想象。于笔者看来，此间无"公平"与"竞争"可言：1995 年，十部大片以绝对垄断的卖方市场、以票房分账的有效操作和利润诱惑，以同时引进的炒作推销方式，一年内占据全国几乎所有城市龙头影院，覆盖了全部黄金档期。仅仅是在大片上映的间隙，《红粉》《红樱桃》《阳光灿烂的日子》《摇啊摇，摇到外婆桥》等不足十部国产片方"奋起直追"，以其"辉煌票房纪录"（其中票房最高的《红樱桃》达 4000 多万元，但大片票房之首的《红番区》却达 9500 万元，《真实的谎言》亦达 5000 万元）支撑了"中国电影再现辉煌"的叙事，置年产 140 余部国产影片的事实于不顾——1995 年的大部分国产电影非但未获辉煌，而且在大片的持续攻势与营销方式面前，各制片单位不仅无力承受类

似的宣传负担，而且根本无法获得上映的契机。1995年各省市电影公司均积压国产片几十、上百部——如果在大片面前将其投入市场，无异于以卵击石，泥牛入海。一边倒的舆论宣传及传媒报道却妙笔生花，以几部国产片的票房奇观浇灌出无穷的乐观畅想：仿佛好莱坞的引入"确乎"激活了中国电影市场，甚或"救活"了中国电影业，中国电影"前途未可限量"。

然而，如上所述，如果说广电部"三号文件"旨在打破中国电影通向电影市场之路，那么对电影制作业而言，在影片与影院间，是无数条细密小径的迷宫，而不是阳光大道的通衢。早在1993年、大片引入之前，中国电影制作业已在自由枷锁面前张皇失措。如果说，此间各电影制片厂与省、市电影公司对中影公司的国家垄断权力的共同抗议，间或可能以新的合纵连横，形成中国电影的市场与竞争格局（1994年《亡命天涯》北京上映风波的真义正在于此），但十部大片的进入却以"分账"的利润诱惑再度成功地"整合"了一体化的中国电影市场。中国电影制作业面对的仍是"铁桶般的"一统江山（更何况其加盟于好莱坞与海外跨国资本），而不是一个能够各显神通的"自由市场"。事实上，举步维艰的中国电影人并未能分享昔日精英知识分子所勾勒的乐观图景。1995年，上海电影制片厂率先组建自己的"东方院线"，试图以十余家影院的小院线与永乐公司（上海电影发行放映公司）分庭抗礼；但这一对抗的第一幕，却是两部国产片——《摇啊摇，摇到外婆桥》《阳光灿烂的日子》——间的对抗。与此同时，十六家国营电影制片厂在大片的冲击与挤压面前仓皇联手，试图在大片、外片的"一统江山"面前为中国电影夺回一方天地。但类似事实却成了1995年这段电影市场"阳光灿烂的日子"中不可见的阴影。一个有趣的例子是，1996年初，在一个中央电视台制作的、反复播放的、关于十部大片引入的专题节目中，大片的辉煌似乎获得了举国同庆、众口一词的热情首肯。青年导演张建亚称：中国人终于结束了"做二等观众"的历史；中国影帝、因《阳光灿烂的日子》而跻身中国优秀导演行列的姜文称：以前我们是与

假想敌打，永远不可能赢，而现在是与真实打，就有可能赢。在受访的众多电影人中，似乎只有张艺谋以极有节制的态度说：这是好事，但"不希望近几年内出现欧洲、日本电影的情形：民族电影无立身之地"。可饶为有趣的是，张艺谋讲这段话时，画面右下角出现的画中画——《阿甘正传》《狮子王》的片段——夺去了观众的视觉关注。事实上，当姜文就同一话题接受《三联生活周刊》的采访时，他的表述要丰富得多。他确实表示，将好莱坞拒之门外不是上策——因为它作为一个幻象将保持无限美好——但每年替好莱坞筛选其最优秀的影片进入中国市场，却无异于"捆住自己的手脚，让别人打"。因为——姜文极为清醒地指出——来者并非"亲善大使"，而是对中国文化市场垂涎已久的觊觎者。但他献出的良策是，先引进好莱坞的上品，以恢复中国观众对电影的"胃口"；继而引进中品，再而引进次品，败掉中国观众对好莱坞的兴趣，而中国电影方可乘已成良性循环的电影市场之虚而入。[1] 如果确乎如此，笔者亦要大叫其好。然而，这一美妙图景必须在强有力的国家权力的保障下方可实现，必须作为一个深谋远虑的国际文化策略才可能一步步成为现实。这无疑要以非市场机制为前提：中国电影市场良性循环的建立，需以一个有力的国家控制、宏观调控为先决，以一个聪颖而有效的、相对封闭的民族电影市场为前景。试想，现有的大片引进者，可否为了民族电影的未来，放弃唾手可得的高额利润，去引进好莱坞的中品乃至次品？于是，除了我们的善良愿望与美妙畅想，我们所面临的正是捆住民族电影工业的手脚、任人踢打的现实。

如果依照引进大片的喝彩者与辩护者的说法，上述问题均属改革进程与体制更迭之际的历史或阶段性问题，一旦形成一个充满活力与自由竞争的文化市场，类似问题便迎刃而解。所有忧虑与抗议都无非是鼠目寸光、

---

[1] 记者就大片问题对姜文所作的访谈，《三联生活周刊》，1995年试刊。

叶公好龙式的哀叹，或者是"义和团病的呻吟"。我们是否可以无视在资本主义历史进程中已充分成熟（如果不用"瓜分已毕"的说法）的全球市场，是否可以无视在好莱坞全球胜利背后、昭然若揭的权力结构，而仅仅接受类似假说中的前提？不妨做一次"小儿科"的算术，以130万人民币为平均制片成本的中国电影，如何与以5400万美元为平均成本的好莱坞电影"公平竞争"？换一种说法，以130万人民币的制片成本为中国电影的"死亡线"，将中国电影的最低成本翻一番，并考虑到"炒作"营销的必要资金投入，将中国电影的平均成本计作300万人民币（影片《红粉》的制作成本为280万人民币），并乘以国产电影年产量的150部，那么中国电影全年的投资额将为45000万人民币（5421万美元）。即将现有的制片投入大大增加之后，中国电影全年的投资总额仅仅是好莱坞一部中档电影的制作成本。因此，所有的"电影的精品意识""高投入、高产出""生产少而精的国产巨片"，在与好莱坞"公平竞争"的意义上，都无异于痴人说梦。

好莱坞电影护卫者的另一种说法则是，类似中国电影业的资金劣势，仍属历史局限，一旦中国经济腾飞，凭借引进大片而深谙"优胜劣汰规律"，并"开了眼界，提高了品位""提高了电影素质"的中国电影业，便可能战胜强敌——"香港电影不就是在自由竞争中打遍了东南亚，直逼日本、美国吗？"[1] 不错，就1995年以前的香港电影而言，确乎与香港经济同时起飞，"打遍东南亚"和中国大陆，并直逼日本，间或进入美国，但其间"自由竞争"是不是唯一因素、甚或是不是重要因素，却大可置疑。其中一种发问者的无知、或故作无知之处是，香港电影事实上是全球电影文化与电影市场上一个极端的特例。君不见，日本电影、韩国电影、新加坡电影并未伴随本国经济的起飞而腾起。日本尽管成了经济上的超级大国，

---

[1] 参见《义和团病的呻吟》。

可以巨资收购好莱坞大电影公司,但日本民族电影业却在好莱坞电影面前节节后退、屡战屡败,几乎难有立锥之地。且看作为民主、自由、博爱精神发祥地及电影诞生地的法国,它极富民族精神——几乎成了民族症——尽管众多的知识分子对好莱坞无限轻蔑、嗤之以鼻,尽管今日法国作为世界艺术电影之都、大本营和最后壁垒,在世界名城巴黎,在屹立着凯旋门的香舍丽榭大街上,触目可见的,却是交错在麦当劳、必胜客招牌间好莱坞影片的广告灯箱。意大利、英国、德国的情形大致相仿,甚至等而下之。笔者记忆颇深的一次交谈,是1991年,作为北京电影学院的教员,接待一位前东德的重要导演。此君带着不无自嘲的苦笑指着手表上的日历告知在座者:再过几天、几小时,他就要失业了。原因颇为简单,在东欧剧变的短短几个月后,好莱坞已一举占领了前东德95%的电影市场,而余下的5%将由前东、西德电影业来竞争或曰分享。换言之,一旦市场成了唯一的杠杆,数月之间,失落了昔日意识形态壁垒的东德电影业便与始终享有自由经济的西德电影业一般无二(间或自相残杀)了。

1995年末,笔者曾撰文于《北京青年报》,题为《狼来了》,其意不仅在于提示好莱坞大片的引进对中国电影业、当代中国文化无异于引精壮之狼群入人群,而且在于反用每个孩子都自小熟知的教化故事:谎称狼来了固然残忍、不道德,但狼真来了吃了孩子却更为残酷。小时候便窃以为一个撒谎的孩子不该以生命为代价,更何况狼未必以吃掉一个撒谎的孩子,显现"说谎有恶报"便就此罢休。将"狼来了"的警告视为昔日谎言听而不闻的"大人们",未必不在某日发现自己正面对饥饿而贪婪的狼群。一如不可因为一个撒谎的孩子而不警惕狼,也不可因为听过太多的"帝国主义""帝国主义的文化侵略"就拒绝正视好莱坞的真相。如果说,那曾是一种谎言,那么,现在狼来了。狼已经来了。

## 奇迹和谜底

1995年的狂欢与奇迹，与其说是电影赢得了市场，不如说是市场与跨国资本成了唯一的胜利者。其间的全部成与败、得与失，都有着最为直观而可靠的指数：金钱或票房的衡定。其中真正的"导演"与获益者，是海外公司与"大片"的引进者——其真实角色和称谓是"片商"。尽管大片所获取的辉煌的利润相对于好莱坞电影的成本仍是九牛一毛，因为庞大的中国电影市场，毕竟只是好莱坞辽阔的商品倾销地的一隅。而被人们劫后余生般地称颂的"抗衡"大片的"国产"电影——《红樱桃》《阳光灿烂的日子》《红粉》《摇啊摇，摇到外婆桥》——其中唯一可堪代表国产片奇迹的是《红粉》。影片全部内资，制作成本略高于国产片的基准线，花费280万人民币，而获得了数倍于成本的票房收入。其余三部影片的投资均在1000万至2000万人民币之间，较之国产片的平均成本，此三部影片不仅堪称国产"大片"，而且名之为"大巨片"更为确切。但有趣之处在于，《阳光灿烂的日子》的主要资金来自香港公司——近200万美元——导演姜文则因为后期追加的百余万人民币而获取了国内市场的发行权。于是，以1000多万元制作成本完成的影片在国内市场的发行中，是在几乎不计成本的前提下谈论国内市场利润。张艺谋的《摇啊摇，摇到外婆桥》情形相仿。以类似作品为例，来佐证中国电影的"投入与产出"，显然不足为训。更耐人寻味的是，作为一部低投入、高产出的范例，以《红粉》获得了高额利润的，并非制片厂、制作者或制作费用的出资方，而是"为支持民族电影业"，"毅然"以近400万元的代价买断影片的大洋影业公司（港资）。[1] 于是，这幕国片的精彩镜头仍只成就了跨国资本染指中国文化市场的又一例证。

---

[1]《"分账发行"做〈红粉〉》，《中国电影市场》，1995年第5期，第14—15页。《京城〈红粉〉一枝独秀：国产片面对市场的启示》，《中国电影市场》，1995年第7期，第16—17页。

唯一一部高成本、高产出的国产影片《红樱桃》，制片成本高达2000余万人民币（并套拍十二集电视连续剧《血色童心》），并且影片的发行放映过程本身便如同一部电视连续剧，高潮迭起、花絮不断且炒作有方，而且大有人人争看、有口皆碑的轰动效应。然而，在影片发行精心策划的多幕剧取得了预期效果的情况下，据迄今为止公开披露的材料，这部国产电影中的"大巨片"，票房收入4000余万元，成本尚要待套拍电视剧播出之后才能勉强持平。如果说130万人民币的投入是中国电影的"死亡下限"，那么，如《红樱桃》所昭示的便是，2000万元为其上限。不能不说，以好莱坞的进入"掀开中国电影崭新的一页"[1]，多少只是一个魅人的表象，如果不说是一种"谎言效应"的话。与其说它向我们展示着国产电影抗衡好莱坞的乐观局面，不如说它更多地揭示着中国电影在其市场化的过程中，遭受跨国资本渗透与挤压的程度。

## 个案之一：《红樱桃》

从某种意义上说，参透商业电影的构造秘诀并非难事，但使类似"原则"恰到好处地"落实"到一部影片中，却不失为一种高级游戏。似乎尽人皆知，商业电影（或广义的大众文化）中一个永远有效的滥套或曰配方是："暴力＋色情＋狗或猫或孩子"。然而，如何可以使一个暴力、色情的表述成功穿越中国的电影审查制度，并将其成功包装在一个主流的话语模式——诸如正义、爱国主义——之中，却是一个难题。《红樱桃》的成功之处在于，它将故事情境转移到了俄罗斯，转移到了名传遐迩的正义与恶魔之战——苏联"卫国战争"——的异国历史场景之中。战争作为一种特殊情境，容许并赦免了许多在常规情境中不容发生的事件。当故事场景移置到异国

---

[1] 参见《星汉西流夜未央：〈亡命天涯〉北京风波纪实》。

之时，影片便成功地回避了本土情境中"常识"系统的混乱失效，以及命名、指认恶魔——"离轨者"——的艰难。这是又一个意义上的接轨：影片选取了一个获取了全球公认的恶魔——纳粹党徒——充当故事的"反一号"；甚至在当代中国繁杂多变的话语系统中，纳粹仍是一个人类公敌的形象（当然，有趣的是，与中国人有着血海深仇的日寇，却不能产生同样效果），而且颇有猎奇功效。作为一个有趣的国际互文本现象，是自1950年代以来，纳粹及法西斯形象便在欧洲电影中经历了一个奇妙的"性爱化"的过程，纳粹形象频频与变态性行为联系在一起（《法西斯狂徒》《夜间守门人》等）。于是，纳粹形象的出现，便为影片中暴力、色情的呈现，提供了充分的合法性。换言之，纳粹形象的出现，有效地吸收了影片中暴力、色情呈现的不轨与非道德，成了一份充满正义感、乃至"终极关注"的崇高。一如电影的观众始终是如"梦中人"般地身置两地、乃至多处，《红樱桃》的观众则在自觉的"法西斯暴行"目击者、正义审判者的角色意识中，获取着潜意识中的窥视少女身体与刺青——施暴力于其上——的隐秘快感。

影片的外景地俄罗斯，除了为影片提供了"原汁原味的异国情调"[1]，同时巧妙地应

---

[1] 《〈阳光灿烂的日子〉〈红樱桃〉北京市场营销策划》，《中国电影市场》，1995年第10期，第28页。

和满足着"西方饥渴"——苏联作为一个欧亚国家,自近现代以来始终充当着西方与东方间的中介人。而"故事所讲述的年代与国度"以及对情节的定位描述——"烈士后代、革命前辈的故事"——又无疑为影片赋予了正统与主流的"质量验证"[1]。更为有趣的是,俄国、苏联作为中国两代人的革命与文化圣地,无疑负荷着某种一往情深的怀旧依恋,而影片中大量出现的画面、场景则不断提示着苏联的电影或油画艺术。于是,《红樱桃》间或在不期然间赢得了它或许不曾预期的观众:中年知识分子群。因为它的类苏联艺术表象,为这一代人难以名状且无处附着的"革命怀旧"提供了一个无痛楚感的情感对象。

事实上,在1995年中国电影排行榜的前排,只有《红樱桃》是"为了流行而制造"的消费品,而《红粉》《阳光灿烂的日子》《摇啊摇,摇到外婆桥》,则或多或少有着对艺术及超越性文化价值的热恋或不舍。但《红樱桃》却只能是一个文化批评或市场分析中的有趣个案。不仅由于影片的制作成本与票房回收呈现一个中国电影市场的疆界,而且由于在中国的纳粹故事比晚清故事更不可重现或复制。对于笔者,它的有趣之处在于,其间多重话语的彼此合谋与借重、杂陈和并置构成了又一个微型的公用空间,[2]其中的主旋律则是响亮的市声。

## 个案之二:《阳光灿烂的日子》

姜文的《阳光灿烂的日子》无疑是 1995 年重要的中国电影作品之一,

---

[1] 《影片质量比"炒"更重要:叶大鹰昨在本报"名人热线"值班侧记》,《北京晚报》,1996 年 3 月 23 日第 5 版("文化新闻"版)。

[2] 参见《中华读书报》对《纳粹集中营的中国女孩》的报道,《从红色后代到纳粹集中营女囚:朱敏为孩子撰写回忆录》,1996 年 3 月 20 日,头版,以及《戏剧电影报》,《李鹏总理是〈红樱桃〉的第一个观众》,1996 年 3 月 22 日,第 12 期。

但显而易见的是,它并非那颗可口的"红樱桃"。此片为数甚巨的观众大多难以在其中获得他们所期待的那份抚慰与满足,相反它多少给人一种强烈而难于名状的震动与惶惑。然而,《阳光灿烂的日子》毕竟高居1995年中国电影市场的排行榜上,它的轰动与热销,事实上是构成1995年中国电影复苏狂喜的重要依据之一。

在笔者看来,与其说,是在1995年开始全面进入的市场营销术的成功运作造成了《阳光灿烂的日子》的辉煌票房,[1]不如说,它是一部有着"天然"卖点的影片。其卖点之一,是影片的"星座效应"——导演姜文,作为百花奖影帝,是为数不多的为专家、亦为传媒和观众所厚爱的表演艺术家、明星——而在该片制作到发行的过程中,电视连续剧《北京人在纽约》的播映与轰动,则使他在作为最著名的电影演员的同时,成了家喻户晓的大众偶像;于是,从他意欲"亲自执导"一部影片开始,他的全部行动、选题及其与此相关的纷争,始终是传媒求之不得的热门花絮。原作《动物凶猛》是1990年代毁誉参半、却家喻户晓的文化明星及1949年以来第一个畅销书作者王朔的名篇,再加上王朔名副其实的"友情出演",使影片别具迷人色彩。而或许是唯一一个在新时期中国影坛历久不衰的女星刘晓庆在《阳光灿烂的日子》一片制作中的另一种"友情出演",则为影片添加一

---

[1] 《〈阳光灿烂的日子〉〈红樱桃〉北京市场营销策划》。

则佳话的韵味。其次，不像上述因素那般重要的，是为影片寻找小主角马小军（时称"小姜文"）的过程，传媒十分热衷，公众也时被引动；及至发现夏雨时，因参与感而颇为会心的观众反应——"像（姜文），真像"——亦使观众对未来影片大、小姜文的同片出演产生了好奇与期待。作为一个非职业演员，夏雨竟以《阳光灿烂的日子》一片登威尼斯影帝之座，自然又一次为影坛及传媒提供了热情洋溢的谈资。将一个滥调——"群星灿烂"——用于《阳光灿烂的日子》，显然恰到好处，笔者故称之为"星座效应"。其卖点之二，作为屈指可数的、以"文革"为背景的影片，《阳光灿烂的日子》在通过审查发行时的受阻，又呼应了中国公众特定的"禁片"情结，更加使之欲先睹为快。然而，在笔者看来，这些确乎仅仅是围绕着《阳光灿烂的日子》的市声与花絮而已。事实上，除了媚人可口的"红樱桃"，1995年国片的营销术与"爆炒"点，大都"功夫在文章外"。好像中国电影在面对市场时，终于"发现"，对于电影，最重要的是所谓有关"电影的事实"——资金、制作、营销——的同时，却放弃了或失去了"影片的事实"——对艺术、叙事与电影语言的营造。如果说，讨论大众文化的前提是放弃审美判断，那么它对于讨论《阳光灿烂的日子》无疑并不完全恰当，至少是不甚充分。

　　从某种意义上说，《阳光灿烂的日子》并非一部试图取悦于中国公众的影片——尽管取得辉煌的票房纪录，是每一个电影人的希望。《阳光灿烂的日子》不时流露出对主流叙事、公众"常识"及其"共同梦"的冒犯。事实上，无保留地认同这部影片的，多为马小军或曰王朔的同代人，他们在其中找到了自己始终被权威叙事所遮没的岁月与记忆之痕；影片使他们无处放置与附着的"想象的怀旧"之感获得了发露与表达。而此外，"马小军"的长辈或晚辈们，却多少对影片感到不适。造成这种不适感的，与其说是人们所抨击的"残酷""粗野"，或与此说完全矛盾的"平淡"，不如说正是影片破坏了人们依照种种常识及惯常"说法"建立起来的文

化预期。于笔者看来，《阳光灿烂的日子》正因种种"冒犯"而成为1995年重要的影片之一，并在1990年代的文化与电影中，占有了一个特殊而微妙的位置。

如果说，"'文革'记忆的童年显影"是1990年代的某种文化时尚，[1]那么，它事实上意味一种新的文化诉求：不是第四代式的"营救历史的人质"，而是向历史——某种官方说法——索取个人的叙述。它间或成为文化意义上的新一代人登场的姿态与方式。而《阳光灿烂的日子》的文化意义之一，在于它成功地实现了一种对"文革"记忆的个人化书写。在此，所谓个人化，并非在立意于"作者电影"或个人"风格"之上，而是在于切入历史与社会的视点、叙述身份及位置的个人表达，以及由此形成的叙事的边缘化或曰中心偏移。《阳光灿烂的日子》的独到，正在于它以一个"文革"中游荡北京街头的少年人的视点，将"文革"年代呈现为一段酣畅而尴尬、快意而痛楚的青春岁月。在一个充分个人的视点中，它成就了一段"阳光灿烂的日子"（"那时的天比现在的蓝，云比现在的白，阳光比现在的暖。我觉得那时好像不下雨，没有雨季。那时不管做了什么事，回忆起来都挺让人留恋，挺美好。我就是随着心里的感觉去拍这个片子。"[2]），成就了这部影片特有的明亮清澈的画面、布光与设色。如果说，在这部影片中，"阳光灿烂"仍具有着反讽的色彩，那么，这并非政治性的反讽（诸如"一轮红太阳，嵌着一个扭曲的酒窝"），而是几分回首青春时的怅惘无奈。所有关于"文革"历史的"大话"（又称"伟大叙事"）都蜕化到影片的互文叙境之中，那是高音喇叭中高亢的歌曲，是作为街头少年的梦想与游戏的"老"电影（《上甘岭》或《保尔·柯察金》），是青春期少年极端冷漠残酷的视野中，成年人的委琐行为和他们的俗不可耐的烦恼。与这种

---

[1] 见笔者的《想象的怀旧》，《天涯》，1996年第1期。
[2] 黄地访谈录，《姜文直抒胸臆》，《电影故事》，1994年第1期，第7页。

个人化的书写方式同时呈现的是某些为"大话"所遮没的细节,类似细节的浮现,同时成了某种为主流话语所压抑的亚文化的显露。诸如影片中对"文革"时代作为重要的亚文化的微妙阶级意识与社群分布:那是一群"大院里"的孩子,一群优越的红色特权的享有者;那是为这群"红色特权阶级"的不肖子构成的众多"顽主"帮派中的一支;那是他们的行为方式、生活内容与语言方式:所谓"拍婆子""带圈子"——颇为无知与"纯洁"的色情文化;所谓约架和"碴架"(聚众斗殴)——"口(儿)里口外,刀子板(儿)带,大北窑豁子外",是政治迫害与悲剧之外的另一种残暴。它在影片中呈现为一份令人战栗的辉煌。

类似的书写方式,使影片事实上成了一部当代电影中所见不多的"青春片"。不是高亢明彻、乐观昂扬的主流青春故事,而是一部"青春残酷物语"。那是一个少年开始面世时的艰难。"他"已开始作为一个个人面对社会,而社会、人群却拒绝承认"他"的主体位置,其间有种种不为外人知、亦耻于为外人道的细碎辛酸。那是故作无耻背后的廉耻感,是冷脸嬉笑背后的脆弱与创楚。这是马小军"逃离"派出所后的镜前宣泄,是他对"老莫"中斗殴一幕的想象与"谎言"——两者同样是白日梦,是对主人公来说分外残酷的绝望想象。这是孤寂而无聊地开启一扇扇无人的房门,

是在《乡村骑士》的音乐中在黄昏的屋顶中鸟瞰城市。那是如同"化冻的沼泽"般的青春期,欲念浮动却不明就里,骚乱冲动而软弱羞涩。从某种意义上说,这是影片中最富创意的电影表达,也是精神分析得以尽情操练的对象。从万能钥匙启门的乐趣、特殊"气球"的个人游戏、使用望远镜的快乐及在旋转和变焦的晕眩中突然闯入视野、却又悄然消失的青春洋溢的少女(照片)。如果从某种意义上说,青春是一段矫揉造作的岁月,那么,一种尽洗矫揉造作的青春表述便分外可贵。《阳光灿烂的日子》也正是在这种意义上,有几处不尽如人意的段落:诸如在十分精彩的少年典型梦——米兰手执一个自行车铃四处出现,"我"因此而绝望地奔逃在暴露的焦虑和尿急的痛苦中——之后,是不甚自如的、对《保尔·柯察金》的戏仿,那是在最后的游泳池段落中,不期然间流露出的过于浓重的青春自恋之感。

在这部"青春残酷物语"中,一个最富社会症候性的点,正在于影片对青春的外在残酷——真正残暴的少年行径、极度酷烈的暴力宣泄、强烈的破坏欲——所赋予的几乎是心醉神迷的表象。这种强烈的暴力表达与迷醉,不能不说是更多地联系着"讲述故事的年代"。它间或显现着一种如同青春期一般的正在集聚却未获名状、指向不清的社会情绪与文化心理。一种在陡临的贫富分化面前,聚集而无名的社会仇恨。

## 寓言的衰落:《摇啊摇,摇到外婆桥》

《摇啊摇,摇到外婆桥》,作为自《菊豆》以来张艺谋第一部海内外同步发行的影片,尽管仍然名列前茅,但在《阳光灿烂的日子》《红樱桃》的火爆之畔,多少有些花容失色。影片口碑不佳,甚至"张艺谋江郎才尽"一度成为影坛谈资。《摇啊摇,摇到外婆桥》的失落固然是对那一"本土化"的炒作方式的预警:持续的传媒曝光与花絮始终将影片定位在"上海滩黑

帮故事"之上，于是由于《上海滩》一类香港电视连续剧的暗示与参照，人们将预期放置在黑帮火并、厮杀及红舞女等暴力、色情的期待之上。而张艺谋在《秋菊打官司》《活着》中两度"变风"，也使人们得以心存疑窦地等待着一种新的电影表述。当人们看到，除了几场夜总会中的巩俐"艳舞"之外，《摇啊摇，摇到外婆桥》其实只是颇为典型的"张艺谋故事"的新版本，失落与被欺之感便在所难免。并非所有的片外功夫均能奏效：张、巩分道扬镳的花边亦未能为《摇啊摇，摇到外婆桥》增色。

从某种意义上说，《摇啊摇，摇到外婆桥》无疑是一部制作精良、画面优美的影片。事实上，这是张艺谋个人创作史上耗资最多的一部电影（1200万人民币）。大量的夜景戏中丰富细腻的光效变幻，使影片具有一种颇为诗意的怀旧情调，犹如穿越历史暮霭的回溯。与其说，这是一部不成功的上海滩黑帮片，不如说，它原本不具有类似影片的品格。"上海滩"一如《大红灯笼高高挂》中的民初时代，只是一个"借口"，一个附着张艺谋故事的契机。张艺谋颇为聪明地将一个刚刚由乡而城的男孩子水生作为叙境中人物化的叙事视点，于是，"上海滩"便在一个惊悚的、远距离的旁观、偷窥的视点中成了朦胧的雾里看花。黑帮中的恩怨情仇、刀光血影便成了磨花玻璃后面晃动的幢幢人影，成了火并之后的淅沥血痕。如果说，张艺谋本人也曾强调这部影片叙事的商业化追求，那么，显而易见，张艺谋无法自已的，仍是作为第五代电影核心特征的寓言冲动。在这种意义上，《摇啊摇，摇到外婆桥》讲述了一个极为熟悉的故事，一个第五代寓言的新版本。仍然是一个"窝里斗"的故事，不是黑帮间的拼杀，而是同一帮派内的阴谋、权术；仍然是一个弑子情境，似已枯朽且遭到重创的老人战胜了血气方刚的谋反者；仍然是被豢养、被囚禁的女人及其欲望的故事——无论她是四姨太颂莲还是红舞女小金宝；仍然是一个"人性"的故事：关于人性的扭曲与复归——小金宝的刁钻、怨毒，以及她在荒岛上良知复苏，只是给善良的翠花嫂带来了灭顶之灾；仍然是历史循环中的悲剧：在不无

诗意却倒置（发自被吊在桅杆上的水生的视点）的画面中，天真无瑕的小阿娇无疑将成为小金宝命运的替身；仍然是"子一代"的彷徨：水生在被灌输牢记的六叔血仇与他对小金宝的认同和怜悯之中，不知路在何方。如果说，《摇啊摇，摇到外婆桥》的故事情境未几便移置到芦苇丛生、夕阳如画的荒岛之上，是造成此片观众预期失落的重要原因，那么，它对于张艺谋却是某种别无选择的必需。他必须获得一个闭锁的空间以安放他的中国历史寓言，于是四面环水的荒岛便成了十八里坡（《红高粱》）、古老染房（《菊豆》）、陈氏大宅（《大红灯笼》）的替代，充当着老中国"铁屋子"的象喻。

在笔者看来，《摇啊摇，摇到外婆桥》的失落，与其说印证着张艺谋的衰落，不如说是印证着寓言或曰"第五代式"叙事的衰落。在1980年代——这一寓言产生的年代，一个在彼时的社会语境中可以成功地组织起社会、至少是知识界认同的"元话语"或曰"伟大叙事"，支撑着类似寓言的叙事构成，并潜在地划定了接受、读解途径。一如1980年代的历史文化反思事实上是对现实政治的转喻和介入，这类发生在无名或有名年代的古远故事，同样有着明确的现实指向：结束历史循环、轰毁"铁屋子"，自此投入"人类进步"的伟大进程之中。一种强烈的乌托邦冲动与拥抱现代主义神话的热情使类似寓言成了特定的"乐观悲剧"。然而，1990年代，尤其是1993年以降，现代主义不再是一种神话或信念，而为某种"后现代""后殖民"因素所裂解，加入了喧沸的市声；"伟大叙事"的整合力，开始消失在经济实用主义与功利主义的欲望与金钱之流中。类似寓言便或则成了多少有些暧昧、不甚流畅的故事，或则显现为某种叙事的滥套。当寓言失落了其寓言的读解可能时，它便仅仅是故事——是飞扬的想象，"听来的故事"——一炉沉香屑[1]，或对大众神话及趣味的少许改写与变奏。从某种

---

[1] 须兰，《古典的阳光》《听来的故事》，《须兰小说选》，上海文艺出版社，1995年7月，第92、354页。

意义上说，《摇啊摇，摇到外婆桥》的失落，不仅显现在国内市场及口碑之上，而且显现在西方的文化反馈与欧洲艺术片市场之中。1980、1990年代，张艺谋正是以类似寓言的双重视点及双重读解可能，使其影片成功地投射在西方人的东方预期之上。"铁屋子里的女人"的故事成就了一幅被构造的东方奇观。然而，尽管《摇啊摇，摇到外婆桥》里"上海滩"只是一个称谓、一种借口，但其作为昔日"十里洋场""冒险家乐园"——西方世界"自我"记忆中的一部分——却无疑损害着"东方奇观"的完整与纯正。类似寓言的时代正在消逝。如果说，民族寓言仍将书写，那它无疑必须以别种方式发生。

## 结 语

文化市场确实构造了一个"虚怀若谷"的心态，只要可成为卖点，只要不会招灾，一切都可爆炒，以飨消费。不仅禁忌、神圣、记忆可矣，文化反抗与批判亦如此。1996年，北京电影市场第一部隆重推出的国片是万科公司出品的《兰陵王》。尽管这是对导演胡雪桦曾叫好美国外百老汇的话剧的移植，而且有"'夏威夷仔'诺兰"出演，但电影海报上大书"挑战进口大片，国产精品隆重献映"[1]。然而，它在北京上映的票房战绩虽然颇佳，但尚不及它所挑战的同期好莱坞大片《纽约大劫案》北京票房收入的十分之一。虽然有"为国产片铺设红地毯"之说，有"把国产精品市场做大"的许诺，[2]《兰陵王》在各大城市堪称营销有方、战绩赫赫，但票房分账之后，却仍不足以回收其成本（2000万人民币）的三

---

[1] 北京市海淀影剧院海报。
[2] 《为国产片铺设"红地毯"》，《中国电影市场》，1995年第6期，第6—7页；《把国产精品市场做大》，《中国电影市场》，1995年第11期，第14—15页。

分之一。1995 的电影狂欢，除了成就好莱坞奇观与金钱之流外，显然并未造就民族电影工业的曙光与国产电影的复生。中国电影仍在重重枷锁与自由间辗转。

1996 年 5 月

# 冰海沉船：中国电影 1998 年

**1998 年**

　　1998 年之于中国电影似乎是一个可以而且必须记忆的年头。较之 1994 年前的衰败萧条，这一年的中国影院并不寂寞。1997 年底，中国第一部国产贺岁片《甲方乙方》与成龙的新作《我是谁》一起轰轰烈烈地揭开了影院戏梦人生的 1998 年序幕；年底，追随导演冯小刚及《甲方乙方》的成功，七部贺岁片簇拥着冯小刚新作——1999 年贺岁片《不见不散》——于圣诞平安夜热闹出台，为中国都市新景观——火树银花的圣诞节——点染了欢乐与热烈。此间，年初的好莱坞大片《泰坦尼克号》在各报的通栏标题《泰坦尼克开进中南海》的护航保驾下，一路攻城陷寨，热销三个月；年末，《拯救大兵瑞恩》尽管因 70 元人民币的高昂票价引得传媒颇多非议，但仍是旗开得胜，再创票房奇观。年中，在夏日的骄阳下，暗红色、怀旧、浪漫且"革命"的《红色恋人》电影海报，在城市公共汽车站牌、地铁广告与入夜灯箱上展示着一脉别样的文化奇观与暗流。与此同时，经历了近三年的制作与传媒上沸沸扬扬的花边、花絮新闻之后，陈凯歌的巨制《荆轲刺秦王》于天安门广场上的人民大会堂首映，开第五代导演影片首映人民大会堂主会场的先例。而一对近年来活跃在中国影坛上的蒙古族夫妻导演

塞夫、麦丽斯的《一代天骄成吉思汗》（原名《蒙古往事》），不仅在国内电影市场上票房战绩颇佳，而且在各类国际 B 级电影节上多有收获，且以中国电影金鸡奖最佳导演得主的身份，表明影片获得了官方与国内电影权威的认可。如此官民同喜、中外皆爱的影片多年来实为罕见。在这迭起的高潮之间，尚有好莱坞大片《小鬼当家Ⅲ》《天地大冲撞》《蝙蝠侠与罗宾》、合拍片（准确地说是香港电影）《风云雄霸天下》《挑战者》《西域雄狮》等杂沓其间。

然而，在这热烈与热闹背后，堪称规模庞大的中国本土电影工业，在经历了苦苦的挣扎之后，终于陷入了全面溃败的惨境。6 月，年已过半，投入拍摄的中国电影不足十部，接近年底，具有 130 至 150 部电影的年生产能力、并自 1980 年代以来始终保持着 100 部以上年生产量的中国电影业，通过审查的影片仅 40 余部。[1] 而且步入 1999 年，电影生产毫无好转的趋向。如果说，以"兵败如山倒"来形容在多重围困与挤压下的中国电影业尚有夸大其词之嫌，那么，也许一个准确些的说法是，自 1994 年始，以披挂着"反映当代电影艺术、技术成就"名义的"十部大片"的进入为绝对标志，以 1995 年底，对电影的意识形态管理的加强为助推，风雨飘摇的中国电影业开始变得裂隙纵横，终于在 1998 年开始在戛然有声间碎裂。

## 冰海沉船

笔者选择"冰海沉船"为题来描述 1998 年的中国电影，并非意在危言耸听。其义有二：

---

[1] 根据《中国电影市场》所公布的片目，1997 年的国产影片的年生产量为 88 部（含戏曲片、大型文献纪录片、合拍片在内）。而至 1998 年底，整个影坛讨论的热点话题之一，是年底通过审查的国产故事片仅 37 部，中国电影生产跌入谷底。电影局官员指出类似说法没有根据，1998 年的影片产量是 87 部。笔者之说得自《中国电影市场》12 月号以前刊载的通过审查的影片片目。

一是作为"中国走向世界""与世界接轨""同步于世界"的理想景观，充斥并几乎遮蔽了1998年中国电影景观的，是"环球同此凉热"的《泰坦尼克号》狂潮。影片3月27日全球同步投放中国电影市场，到5月4日止，全国票房达2.4亿元，已占到1997年全国全年票房总额的四分之一。整个5月，《泰坦尼克号》继续在全国八大城市高居票房首位，并继续出现在6、7月间不同地区的电影排行榜上。没有关于《泰坦尼克号》中国总票房的材料，但据有关人士推测，票房总额应在5亿到6亿人民币之间；在某些地区《泰坦尼克号》单片票房达到全年票房总额的50%。[1]在豪华流行杂志《新周刊》上，《泰坦尼克号》荣为"年度电影"，影片主题曲《我心依旧》荣为"年度歌曲"，里奥纳多·迪卡普里奥、凯特·温斯莱特居中国1998"十大惊艳"之首。[2] 如果说，这不过是全球《泰坦尼克号》热浪不足为奇的一隅，那么，必须指出的是，中国是世界上屈指可数的没有"电影院线"概念的国家，全国影院曾全部归属于中国电影发行放映公司；而在1994年的电影体制改革中，中影公司作为一个唯一有权引进、发行"十部大片"的机构，并且作为无人可比的"票房大户"，已成功地将昔日的国家权力转化为超级企业资本；于是，好莱坞进入中国便成了昔日国家电影垄断机制与好莱坞全球电影垄断的共谋。且不论这必然意味着"大片们"占尽了黄金档期与龙头影院，而且不可能有国产电影做任何"螳臂挡车"式的挣扎与竞争的空间。作为一个"文化娱乐消费"（包括教育费用）仅仅占国民收入8%的第三世界国家，《泰坦尼克号》（依上下集计，票价80元）或《拯救大兵瑞恩》一部影片的票价便是城市居民月收入的四分之一到十分之一，更不必设想全家同往。如果说，《泰坦尼克号》是全球电影业的"灾难片"，那么，仅仅里奥纳多与汤姆·汉克斯携手，便足以构成对

---

[1] 参见1998年《中国电影市场》：翁立，《〈泰坦尼克号〉市场现象启示》，第6期，第4页，贺文进，《从〈泰坦尼克号〉票房走势图想到的》，第6期，第28页，及其他有关报道、分析。

[2] 《1998十大惊艳》，《新周刊·年终特辑》，第86页。

中国电影的"灭绝行动"。试想，一部在广州市形成短暂热销的中学生题材的国片《花季·雨季》，票房学生优惠票定价仅为3元；[1]而对湖北电影观众的调查表明，普遍认为可以承受的票价为10元。[2]

二是由于中国电影业的1998年败落，确如一艘豪华巨轮的下沉。但一如影片《泰坦尼克号》，这一下沉，是在中国电影市场的一片喧哗与脉脉温情间的下沉；不同于泰坦尼克号，这次下沉尽管惊心动魄，却几乎是无声且无人痛惜的。关于中国电影业的崩溃，是影视专业传媒中的禁区。如果将好莱坞"大片"的进入喻为中国电影业的"冰山"，1995年以降日渐艰难的制片环境便是这"巨轮"的"内部误差"。而尖锐冲突又彼此和谐共谋的主流意识形态——"泰坦尼克开进中南海"与美国狂恋、消费主义热潮——则共同托举着好莱坞奇观；中国电影制作业，作为"必须予以彻底改造的国有大中型企业"，事实上已在经营意义上遭到放弃。于是，"中国电影"无从救赎。

## 尴尬的《荆轲刺秦王》

如果说，好莱坞大巨片们尚且不能淘尽中国电影市场的沙中之金；那么分而享之的，不仅是以"合拍片"名义进入的港台电影，而且是跨国资本借助中国文化资源的另一"合拍片"形式，即典型的"张艺谋、陈凯歌电影"。1990年代初年，类似制作成本及规模远远超过国产影片的电影，基本定位于欧洲传统意义上的"艺术电影"，原本意在欧洲国际电影节，并指向欧美艺术、乃至商业电影市场——一种借重中国电影业，而基本与"中国电影"无涉的影片生产系统。

---

[1]　《谁是今年广州电影市场大赢家》，《中国电影市场》，1998年第10期，第34页。
[2]　《我心目中的电影》，《中国电影市场》，1998年第6期，第23页。

1995年以降，类似影片开始由作为合拍一方的中国电影厂家推入中国电影市场；与此同时，伴随着1993年达到辉煌顶点并随之开始降温的欧洲中国电影热，市场——国内市场与影片自身的定位颇为暧昧的"商业性"——开始为张艺谋们所瞩目。先是1997年，"张艺谋进城"——拍摄当代都市影片《有话好好说》——在传媒上炒得热闹无比，并且在中国影坛炫耀一时，却在欧洲电影节上铩羽而归；继而便是陈凯歌在《风月》的多重惨败之后，制作经年的巨片《荆轲刺秦王》于人民大会堂首映。在此，不论陈凯歌电影在召开党代会、人代会及举行国家庆典的人民大会堂首映的丰富意味，且不论这个首映式本身据称耗资巨大，私家轿车蜂拥而至，武警战士护卫，也不论这个异常豪华的首映式配有中、英、日三个语种翻译和英、日两种文字字幕（无中文字幕）——凡此种种，构成了1990年代中国特色的文化景观；但形成鲜明对照的是，这部巨片一经首映，却立刻招致中国各类传媒众口一词的棒杀，展示了"中国电影"的别一番尴尬。尽管一如既往，陈凯歌电影仍呈现在自《边走边唱》以来文化与商业的巨大张力之间，但彼时之"商业"，多少是如何取悦于西方电影节评委与艺术电影市场之"商业"或曰"非商业/非好莱坞"的"欧洲/亚洲（？）姿态"；而此时，与陈凯歌的文化使命感相冲突的，则不仅是"本土文化使命"与"欧洲艺术趣味"间的不谐，而且是对于更为道地的参照而非反照好莱坞电影的商业妥协或曰追求，及其对国内电影市场的"鸡肋"——食之无味、弃之可惜——心态。影片在"中国电影"中耗资空前，制作方拒绝透露影片成本数额，但有关人士推测耗资逾5亿（一说9亿）人民币之多。而1995年红透全境的国片《红樱桃》已然表明，穷尽中国电影市场的消费能力，4000万元投资是资金回收的上限。尽管陈凯歌再度声称"我负有文化使命，我不是单纯地拍一部电影"[1]，但尴尬之一，便是这部历史

---

[1] 《1998十大非常之最》，《新周刊·年终特辑》，第80页。

巨片一开始便展示并追逐着一种《宾虚》《埃及艳后》式的恢宏，于是人们便期待着一种好莱坞式的流畅叙述，但陈凯歌对"中国文化"或曰"哲学"了犹未了的固恋与对电影语言丰富表意的热衷，却时时裂解着好莱坞式回肠荡气的可能。设若巩俐之为唯一女主角，是为了欧美票房保障（剧中的大量情节无疑为了光耀女主角而设），而其中国市场之"鸡肋心态"的明证，则是以经电视剧而当红的张丰毅（饰荆轲）、李雪健（饰秦始皇）为男主角（中经以姜文饰荆轲未果的变故），电视大众偶像王志文为次主角，以"小品笑星"赵本山饰高渐离，遂成就了一种非驴非马、啼笑皆非的银幕效果。而陈凯歌尽管表现得极有自信且器宇轩昂，但终于在首映式后前往日本修订完成片。这与其说是迫于传媒压力，不如说是最终屈服于透过传媒曲折呈现的无情市场。

从另一角度望去，《荆轲刺秦王》的热闹与寂寞，事实上仍是装点着1998年沸腾的"冰海沉船"的别一花絮与光环。整整一年，充满了传媒影视栏目的，除却占绝对优势的好莱坞影讯与香港艺员行踪，便是中国国际级影人的追踪报导。这亦是造就1998年"中国电影"繁荣依旧——如果不说是繁荣空前的话——的视觉屏障（当然，此间另一道屏障，是当国产影片仅30余部时，便有8部成为获中央部委推荐的"优秀影片"，这是种不容非议的褒奖）。在小报、特刊中，频频出现的，不仅有《刺秦》，而且有张艺谋的两部新片《一个都不能少》与《我的父亲母亲》，姜文的《鬼子来了》，沉寂

《荆轲刺秦王》

《东宫西宫》

《小武》

八年、再度出山的孙周的《漂亮妈妈》的拍摄花絮。类似影片的共同特征，除却导演本人已在国际影坛上叨有一席之座，便是都有数量可观的外资注入。如果说较之好莱坞无疑仍属"廉价"，但其投入数额已决定它不可能仅凭中国市场回收、获利——中国电影市场之于类似影片，甚至不是"鸡肋"，而只是"搂草打兔子"的额外收获。于是，尽管张艺谋新片的女主角章子怡（《我的父亲母亲》）在休闲、电影杂志的封面上，以她足以"乱真"的、酷似却无疑更为清纯的"小巩俐"的面庞与微笑引发着中国电影爱好者的丰富遐想，但她却一如巩俐，未必能成为对中国电影市场的号召。说得绝对些便是，类似代表中国电影之国际形象的影人、影片，几乎是凸现于中国电影场景、却置身中国电影现实之外的"电影的事实"。

此外，同样在国际影坛上代表着"中国电影"的独立制作影片（亦称为"地下电影"），诸如张元电影（1997年之前的《广场》《儿子》《东宫西宫》）、贾樟柯的《小武》、著名第五代摄影师吕乐的导演处女作《赵先生》（以香港电影的"身份"出席国际电影节），则是中国机构之外的、在中国

本土不可见的另类"电影事实"。尽管毫无疑问,在中国电影"内部",尚未出现如《小武》般贴近社会底层大众的影片,而《赵先生》则无论在影片的艺术/叙事风格,还是在自觉形成与中国电影史名片(此处是不朽名作《小城之春》)形成互文关系的意义上,都是一部具有原创性的电影作品。

## 《红色恋人》与"紫禁城"

1998年,唯一一部分享了黄金档期——暑期档——的国片是耗资3000万元(一说2300万元)的《红色恋人》。影片在其首发地北京确乎掀动了一阵堪与好莱坞大片媲美的"红色狂潮"。影片的海报不仅遍布公交车路牌广告处,而且在地铁站内暗红浮动,甚至平素用来负载政治、公益广告的灯箱,亦破天荒地成了《红色恋人》的海报载体。如果以《大进军》《大转折》或《鸦片战争》为"标准"的"主旋律电影",以《凤凰琴》《孔繁森》《离开雷锋的日子》为其更为有效、更易接受的"范本",那么,《红色恋人》则无疑风马牛不相及。从制作到发行,影片的定位无疑是道地的商业操作,"红色"或曰"革命",不过是影片设定的商业卖点,而不是任何意义上的影片的内在构成。

在此,笔者所更为关注的,不是《红色恋人》所提供的影片的事实,而是其制作出品的"紫禁城影业公司"。较之具体影片的事实,后者方是1998年中国电影"冰海沉船"间的一个重要电影的事实。事实上,1993年以降,伴随着电影发行体制的改革,16个电影制片厂体制之外各种名目的官营、民营电影公司纷纷问世;而影片《霸王别姬》的全球成功(尤其是中国传媒所渲染的全球票房奇迹),为这一电影公司成立的热浪推波助澜。一时间,注册登记为电影、影业、影视、音像、广告的公司多达数百个。但这些大多小本经营的电影公司,迫于有限资金、国家计划经济体制

内产生的电影生产"厂标制度"、电影审查及意识形态要求,大多以生产电视剧、MTV、广告为主,甚至没有成为多见于20世纪最初二十年的"一(部)片公司"。此间,尽管有屈指可数的几家电影公司坚持电影制作,但只有"紫禁城"一枝独秀,几乎成了惨淡经营的中国电影业的新创"名牌"。对于曾视制片厂体制之外的电影公司为中国电影未来希望的中国人来说,"紫禁城"似乎将以充沛的活力取而代之,呈现出一线曙色。但事实远非如此简单。

如果说,1996年3月中宣部、广电部在长沙召开的电影工作会议——"新中国成立以来规模最大、规格最高的电影工作会议"——再度强调电影的社会功能、社会舆论导向作用与"健康基调",在相当程度上改变了1980年代以降的中国电影制作业的氛围乃至格局,那么,"紫禁城"刚好是这次会议的直接产物。如果说,电影制片厂体制作为国有大中型企业,无疑成了国家经济体制改革的对象与重点,那么,"紫禁城"又具有电影制片业"新体制、新机制"的示范作用:中国第一家国有股份制电影制片机构。但稍加考查,便不难发现,"紫禁城影业公司"能迅速在"天子脚下"生根开花、枝繁叶茂,显然不仅由于"新体制、新机制"。[1]事实上,这家新兴的电影公司,是在长沙"会议之后,在市委宣传部领导的直接协调下","由北京市广电局、文化局双方共同出资,组建起股份有限责任公司"。它的四个股东单位分别是"北京电视台、北京电视艺术中心、北京电影公司和北京文化艺术音像出版社"。这无疑是一组珠联璧合的黄金组合:它不仅消除了电影与电视剧制作业不必要的、也是前者力不胜任的竞争,以北京电视台广告收入税后的3%用于支持电影生产,解决了电影制作的资金问题;而且"紫禁城"所生产的影片,先天地拥有着政治、政策

---

[1] 小江,《目击"紫禁城现象":北京紫禁城公司采访侧记》,《电影故事》,1998年第5期,第220—222页;废墨,《"紫禁城"赚钱有术》,《大众电影》,1998年第7期,第16—19页。

保障，地方传媒的绝对覆盖优势，地方的——也可以是地方保护或垄断的——发行渠道。如果说，"紫禁城"是中国电影体制改革的样板，那么，它同样表现中国文化、电影市场化的悖谬——所谓中国电影业体制改革的精髓，一在于政（政权、政府）企（电影制作厂家）分离，二在于电影制作业与发行方的脱钩，以便中国电影在市场意义上"自由竞争发展"。但"紫禁城"的实例则恰好相反。尽管"紫禁城"公司是以新主旋律影片《离开雷锋的日子》一炮大红，[1]但这并不说明它仅仅是一个新的政府／政治宣传机构，这一成功范例，更多显现为一个将政治权力结合并进一步转化为企业资本的鲜明实例；新的黄金组合，是在意识形态、市场、资本、利益共享的层面上得以完成的。这方是《红色恋人》的广告可以出现在北京街道灯箱之上，取"建设有中国特色的社会主义"等政治广告而代之的谜底。因此，《红色恋人》在强力推销下，仅8月一个月北京一城的票房就达500万元，并最终达到600万元，尽管这仍只是北京市场营销策划预期的一半，但已是《红色恋人》全国总票房的四分之一；[2]在其他省市，《红色恋人》大都沸沸扬扬而来，却难于卷起"红色风暴"，悻悻而归。而为了确保本公司影片的票房，又不欲放弃发行好莱坞大片所带来的高额利润，被地方保护壁垒所隔绝的，便必然是其他国产影片。

如果说，"紫禁城"式的新型电影公司，可成为冰海沉船近旁的一叶救生艇，那么，它潜在携带的新的垄断与非公平竞争因素，又可能成了加速沉船的助推器。

---

[1] 据《"紫禁城"赚钱有术》一文，《离开雷锋的日子》成本400万元，票房800万元，参照制作单位、发行机构、影院三三分成制，应未能收回成本，但影片在"主旋律"电影中已属"叫好且叫座"，并赢得多项华表奖。

[2] "市场预测"部分预期"票房不低于1200万元，力争冲过1500万元"，高军，《〈红色恋人〉北京营销策划构想》，《中国电影市场》，1998年第7期，第25页；隼目，《红色的思考》，《中国电影市场》，1998年第12期，第22—23页。

## 文化分析举隅 I：《红色恋人》

从一个文化研究者的角度看来，影片《红色恋人》堪称1990年代中国文化景观中一段颇为荒诞的风景，其间的文化及意识形态意味耐人咀嚼。如果说，影片的英文片名——A Time to Remember——旨在搅动起忧伤矫情的怀旧情愫，那么，它所怀之旧，却显然并非中国革命之旧，而更像是老上海与陨落期的"老好莱坞"之旧。对于表达中国革命记忆而言，影片一个更恰当的译名，是 A Time to Forget。非常有趣的是，尽管这抹"1990年代的红色"，这些经"叶大鹰重新解读（的）革命者"[1]，与其说是对中国革命历史的校订画面，不如说更近似1980年代历史"重写"的余韵与通俗形式；甚或不同于1990年代初年的消费政治禁忌、记忆与意识形态的文化时尚，[2] 它甚或不是在"消费革命"[3]。"革命"，在其中只是一个标签、一个噱头——尽管它以导演的"红色家世"作为其质量保证的标签。[4]

毋庸赘言，《红色恋人》不仅并非一部主旋律电影，而且这个声称关于"革命"时代的故事，无法归属于任何一个1949年以降的中国电影序列，也并非这一序列的"重拍"或戏仿形式，相反，我们大致可以在战后美国B级片（或许是"黑色电影"？）序列中为其找到恰当的位置。事实上，与其说《红色恋人》是一个神奇陌生的故事，不如说它太过稔熟，它有着战后好莱坞B级片的叙事及影像结构：阴影幢幢、神秘扑朔、暴力与色情的"诗意"交织，最后则是"人性"与"爱心"的凯旋。一部标准长度的故

---

[1] 钱重远，《九十年代的红色：叶大鹰重新解读革命者》，《大众电影》，1998年第9期，第16—18页。

[2] 参见笔者《救赎与消费》一文。

[3] 倪震，《消费革命》，《三联生活周刊》，1998年第6期。

[4] 《〈红色恋人〉北京营销策划构想》，将叶大鹰为叶挺将军之孙的身份，定位为影片的卖点之一，故几乎所有关于《红色恋人》的宣传、报道都提及了这一点。

事片中，三度大雨滂沱：雨夜美丽的神秘女郎不期而至，将我们的美国叙事人引入了痴迷与灾难；另一个惊心动魄的雨夜，埋伏与破网、扣押人质与反扣押的冲突中，敌友、父女、情人与情敌无情相向；再一个、也是最后的雨夜，有情人以命相易，生离死别。已经无须再引述作为故事情节线索的美国医生与这对"红色恋人"间的三角恋情关系，便足以揭示影片的好莱坞情节剧特征。事实上，影片中的叛徒，革命者，失散的父女，痴恋而没有回应的、递推的三角关系，已不仅是通俗故事所必需的巧合，而是经典/好莱坞情节剧的"古"旧模式。当然，这对于一部有着"好莱坞名编剧、名演员"加盟的影片，[1] 原本算不得发现。

然而，或许由于战后麦卡锡时代到越战年代的特色，彼时的好莱坞电影所负荷着的冷战时代的意识形态，仍难于包容这噱头式的革命者——准确地说是彼时彼地的"离轨者"——的故事。因此，影片的另一个电影语源学的出处，是始自1950年代美国（或径直称希区柯克电影）、盛于1970年代欧洲的一个特定商业/艺术电影片种（悬念/惊悚片—黑幕政治电影），以在1970年代名噪一时（并在1980年代中国影圈构成一种特殊的"禁片效应"）的《夜间守门人》为代表。其中必然有着一个埋名隐姓的"不法之徒"，在通缉与追捕下时时处于险境；主人公必带有某种心理疾患或沉重情结，因而必然引发一场畸恋；类似影片的主人公无一例外是心冷如铁又柔情似水。于是，"信念"与"人性"便残酷交战，"人性"的最终获胜常常只能以有情人双双从容赴死为终结。故事中的主人公可以是二战时期抵抗运动的战士，可以是战败逃亡中的纳粹党徒，或是行动中的爱尔兰共和军官兵——总之，是在不同的立场、视点中或称正义的反叛者、或称恐怖分子的男性角色。"这一次"，在叶大鹰的影片中，"他"成了一位似

---

[1] 《〈红色恋人〉北京营销策划构想》；光悦，《红色烟尘 浪漫情怀：叶大鹰谈〈红色恋人〉》，《电影故事》，1998年第2期，第8—9页；钱重远，《九十年代的红色：叶大鹰重新解读革命者》。

乎十分重要的地下共产党人。纯粹的心理疾患变成了长征路上、留在大脑里的一块弹片。颇为有趣的是,正是1970年代流行于欧洲的类似电影作品,引发了米歇尔·福柯关于"历史与人民的记忆"的著名论述,也正是这一影片序列成就了风流倜傥、怪异变态而又极具才情的"性爱化"的纳粹形象——正是后者,成就了叶大鹰1995年红透半边天的《红樱桃》,而《红色恋人》则成了对类似模式与1950年代好莱坞黑色电影的双重复制。因此,除却一场暴雨中(是笔者未曾计入的另一场雨),秋秋挥动着被暴雨浸透的红旗,和领袖人物靳做了一场1930年代"革命加恋爱"小说中的鼓动演讲外,我们无从目击任何革命或行动,"革命"事实上处于明显的视觉缺席之中。在影片中,我们看到的是靳的躁狂症(癫痫?迫害妄想?)的一次次发作,发作的症候是靳将秋秋目为自己已牺牲的妻子——为理想献身,在靳的回忆中,也是为爱人而献身。我们早已知道,秋秋正绝望地单恋着靳;而靳发作时刻的慰藉与疗救是由秋秋朗读《鹰之歌》及秋秋的献身。当靳终于"意识"到秋秋对自己奉献了身体之后,他便毅然赴死,以换取身怀六甲的秋秋的生命——因为"革命本身就是浪漫的"。[1]

---

[1] 叶大鹰语,见《红色烟尘 浪漫情怀:叶大鹰谈〈红色恋人〉》,第9页。

革命本身或许确乎"浪漫",至少在革命英雄主义的表述中充满了浪漫激情,但我们姑且不论影片符合"历史真实"与否(对于艺术,这的确并非重要的元素,尽管影片与观众对一个"革命故事"的接受心理误差,是《红色恋人》票房失败的原因之一),笔者难于分辨的是,导演所谓的"浪漫"所指何在:是理想主义者的浪漫——执拗于黄金彼岸的到达而奉献了现世的生命?是古典浪漫——不朽的爱情战胜死亡?或是神秘浪漫——对远古蓝色花的寻觅?尽管有着秋秋对靳的膜拜、靳为了秋秋的赴死,笔者仍难于将他们之间的联系视为"浪漫爱情",而故事中的敌手——秋秋之父皓明——为了救女儿的生命沦为枪杀同志的叛徒,却最终死在女儿"正义"的枪口下。除却此间血腥、残忍的味道,笔者同样难于在其中发现任何可称为"浪漫"的情怀。倒是故事的讲述者——美国医生佩恩——对秋秋无怨无悔的爱,最近乎于古典浪漫;也正是经他之口,认定了"革命"的"浪漫特性"。于是,笔者不能不再次提及福柯所谓的"历史与人民的记忆"。尽管有着"革命家世"的血缘保证,而且据称访谈了大量当年的地下工作者,但《红色恋人》所呈现的与其说是关于革命的记忆,不如说更像一段告别革命的书写;与其说是揭开纱幕/或铁幕(?)后历史的"原画复现",不如说倒像是有意设置的、对记忆/人民的记忆(?)的阻隔之障。

也正是在记忆与历史书写的层面上,《红色恋人》显现出更为有趣的文化症候。从某种意义上说,这是部道地的"本土电影",有着相当"中国特色"的被述对象:中国革命、中国共产党人、国共两党的血腥殊死搏斗;但这个据称是产生于昔日革命者真实记忆的影片,却采用了一个1930年代在华美国人的回忆录形式。尽管故事的开端近似于好莱坞电影的一个类型模式——某个本分的小人物因偶然(雨夜应神秘女郎之邀出诊)卷入巨大的黑幕与无妄之灾;但在本片中,美国医生佩恩——朴素的、也是职业的人道主义者,却始终只是一个文本内部的第一人称的旁知叙事人,他出于对秋秋的爱而成为若干关键时刻的目击者与见证人,成为三个主要人

物独白的倾听者,而并未真正成为任何行动的介入者。如果说,"客观、健全"的美国公民对中国革命的目击与见证,一如当年的埃德加·斯诺与《西行漫记》,会赋予中国革命以真实的面貌与真理的意义,那么,在《红色恋人》中,正是由于第一人称叙事人的出现,由于被述事件需以叙事人的目击和在场为前提,便必然造成"革命"的缺席。于是,透过佩恩的眼睛,我们看到的是三个——靳、秋秋、皓明——情感与命运的畸零人,不论他们本人是否忠贞于自己的理想,却无一例外地被酷烈的中国历史所牺牲。其中,皓明为了女儿的生命而叛变并枪杀自己的战友,与靳因为在无意识状态中占有了秋秋的身体,必须有所承当而慷慨赴死,似乎是相当接近的逻辑——"人性"的逻辑。因此,与其说是佩恩再度印证了中国革命,不如说是经由佩恩印证了"普遍人性"对"革命逻辑"的凯旋。因此,张国荣与陶泽如[1]的"反串"并非突兀(姑且不论观众的接受习惯),好莱坞编剧的进入也颇为自如。[2]

这或许是由于佩恩这一美国演员饰演的叙事人的先在设定,但显然不仅于此,影片的另一奇观式的特征——这部道地的国产电影,有着80%以上的英文对白——对于并不习惯于接受字幕版原文影片、而需进行中文配音的中国电影市场来说,多少带有文化荒诞色彩(据说为了市场,影片在上档之后配置了普通话版,但笔者在北京影院中观看的正是英语版)。如果说,影片的故事情节给予靳曾留学法国(这无疑给他添加了"浪漫"的情调,却无法成为他的流利英语的由来)、秋秋教会学校出身的依据,观众仍无法得知其他人物,诸如皓明,何以通晓如此顺畅、并无洋泾浜味道

---

[1] 在此,无须多言香港红星张国荣出演"革命者"的反串之意,演员陶泽如因在影片《一个和八个》中扮演被诬陷的八路军指导员王金而成就了忠贞的共产党人的形象。此后,他在第五代电影中的角色大致如此。而此番,他在影片中饰叛变与嗜血的国民党特务皓明。

[2] 参见《红色烟尘 浪漫情怀:叶大鹰谈〈红色恋人〉》中的"令好莱坞刮目相看",第9页;以及《九十年代的红色:叶大鹰重新解读革命者》中的"好莱坞相信人格",第17页,两小节。

的英文。事实上,正是影片选定的语种,与其视听风格"相映成趣",强化了它 1950 年代美国黑色电影的味道;于是片中 1930 年代上海的风貌、观众熟悉的演员的中国面孔便点染了距离:"远东"殖民地的情调和色彩。革命的景观甚或不再是一种奇观,而成为并不高明的情节所遮蔽的历史景观。影片的双重结尾同样印证着一种书写或曰虚构历史的清晰意图:在美国医生佩恩的视点镜头中,庆祝上海解放的秧歌舞人流叠化为今日上海电视台的发射塔"东方明珠",似乎意味着一个历史延伸的视野;而画面隐去之后,黑色的银幕上推出字幕,交代着剧中人此后的下落,则是传记片或历史片确认"真实性"的经典手法。真实?抑或虚构?——又一种改写记忆、构造"历史"的方式。

## 冯小刚与贺岁片

作为"紫禁城"出品的两部影片,冯小刚 1998、1999 年的贺岁片《甲方乙方》与《不见不散》,不如《红色恋人》那般张扬,却在票房、甚或在电影本身远为成功。[1]

事实上,导演冯小刚是 1990 年代初年风靡中国文化市场的"海马影视创作中心"或曰"王朔一族"的主要成员。从某种意义上说,这一以王朔为中心的创作群体,在不期然间以电视连续剧《渴望》为发轫,成为 1949 年以降中国大众影视文化的始作俑者。以撰写影片《遭遇激情》《大撒把》的剧本为发轫,通过合作导演电视系列剧《编辑部的故事》、电视连续剧《北京人在纽约》,独立导演影片《永失我爱》,冯小刚一跃成为中国通俗影视作品制作中最活跃的创作者。在此期间,根据王朔小说改编的影视作品

---

[1] 据《"紫禁城"赚钱有术》一文,《甲方乙方》成本 600 万元,利润 800 万元,全国票房的估算应在 2400 万元左右;据《红色的思考》一文,《红色恋人》成本 2300 万元(此前所有的报道均为 3000 万元),票房 2500 万元。

《甲方乙方》

《不见不散》

及"王朔一族"所创作的其他作品——所谓讲述"小户人家的爱情故事"[1],一种温情、矫情又间以调侃和些许苦涩的轻喜剧形态——开始构造着文化市场、日常生活的意识形态意义上的新主流电影／电视。而冯小刚无疑是此间高手。如果说,"王朔一族"成了初兴的中国文化市场的构造者与既得利益者,那么,作为几乎难于描述并把握其机制的1990年代中国政治生活的一例,"王朔一族"却于1995年底在再度强化的影视审查制度中触礁。先是王朔导演、冯小刚主演的影片《爸爸》(根据王朔的长篇小说《我是你爸爸》改编)未获得通过发行令,冯小刚导演的《过着狼狈不堪的生活》在开机之后被令停机,继而冯小刚导演的两部制作精良的长篇电视连续剧《情殇》与《月亮背面》未获准在北京地区播出。王朔破天荒地公开检讨,并未能使"海马"群体"转运"。此间尽管冯小刚为北京电视台导演了充满"祥和、欢乐气氛"的《编辑部的故事》1997年电视"贺岁篇",并尝试在北京地区与规模巨大的中央电视台春节联欢晚会打擂台,也未能改观其境遇。

似乎是出自寻找政治庇护的需要,冯小刚于1997年加盟"紫禁城"公

---

[1] 王朔语,见王朔等,《我是王朔》,国际文化出版公司,1992年6月,第36页。

司，并且果然一举结束"霉运"。"紫禁城"接受冯小刚似乎着眼于他已是一个"哀兵"[1]，但显然不仅于此。即使在通过发行上屡屡受挫，但冯小刚几乎是为国内影视市场制作影片的导演中唯一一个始终能顺利获得社会投资的制作人：这间或由于他是中国电影导演中为数不多的深谙观众心理者，而且由于他本人具有明确的制作资金的投入／回收意识，在投资人处口碑颇佳。冯小刚贡献给紫禁城公司的第一部作品是1998年贺岁片《甲方乙方》。影片成本600万元，纯利润800万元，这便意味着接近2400万元的票房收入。有趣之处在于，这部影片事实上仍是一个颇为典型的王朔式故事，我们甚至可以将其视为王朔小说、"王朔电影"的代表作《顽主》的1990年代续篇，但喜闹剧依旧，调侃的对象却已不再是社会政治。影片至少占了当代中国电影的两个"第一"：这是1949年以来第一部为特定档期（中国儿童电影制片厂为暑期所拍摄的"儿童片"和"献礼"于各种政治节日的"重点影片"除外）所拍摄的影片，也是第一部采取导演不领取片酬、而在影片利润中提成的"风险共担"的形式。影片一炮打响，薄本厚利，皆大欢喜。因此，时至年底，贺岁片的拍摄呈"一窝蜂"之势，八部一起出台，[2]但冯小刚所拍摄的《不见不散》仍端居榜首。后者不仅在制作的层面上日趋精良，而且进一步偏移于典型的王朔叙事，更具有消费／休闲文化特征。

如果说，自《离开雷锋的日子》起，"紫禁城"公司便尝试在尖锐冲突又和谐共谋的官方与民间意识形态间寻找某种游刃有余的空间，寻找一种政治上绝对安全的商业／主流电影样态，那么，成就了这一目标的无疑是冯小刚而非叶大鹰。于是，冯小刚及其创作间或显现了沉船侧畔的一艘救生艇。

---

[1] 小江，《目击"紫禁城现象"：北京紫禁城公司采访侧记》，第22页。

[2] 八部贺岁片中宣传规模较大的有：《不见不散》《没事偷着乐》《好汉三条半》《男妇女主任》。

## 文化分析举隅 II：《一个都不能少》

另一个颇为有趣的个案，是风光依旧地为 1998 年中国传媒提供着热点的张艺谋，这一年中的"高潮戏"并非电影，而是精美绝伦的意大利古典歌剧《图兰朵》在太庙的上演。这一次，张艺谋的名字不仅指称着"中国"或"中国电影"，在"两节王"[1]的赫赫声誉之外，张艺谋"新的高度"是君临欧洲经典艺术的最高殿堂。然而，无须做任何引申，便可以看出，《图兰朵》的"中国版"甚或比《红高粱》或《大红灯笼高高挂》更清晰地展现着"东方主义的胜利"[2]。

在《图兰朵》北京上演前后关于张艺谋的报道则围绕着《一个都不能少》和《我的父亲母亲》的摄制。而除却"小巩俐"章子怡的插曲之外，《一个都不能少》的传媒声浪大大超过了《我的父亲母亲》：全部非职业演员，真名实姓的孩子和村长、民办教师出演"自己"，改编自一个上海支边老教师的作品，这一切让人们期待着一个新的极端之作（一部"真实电影"？）。用张艺谋本人的说法，便是"至少和《秋菊打官司》有一拼吧"。有趣的是，围绕着《一个都不能少》的传媒热闹，间或表明中国电影依然开始脱离"影片的事实"，而更多成了"电影的事实"；换一个简单明了的说法，是影片已经开始不仅是画框内的艺术、审美或商业行为，而开始成为银幕内外、拍摄前后的一出"大戏"。关于《一个都不能少》的报道，国内传媒的整齐出场，本身便是在张艺谋本人、而非影片的制作发行机构的导演之下——素来谢绝传媒的张艺谋此番亲请记者，其告白颇具张艺谋式的坦诚与狡黠："我以前的片子有些比较敏感，不太敢请记者来，生怕报道有不必

---

[1] 以在欧洲三大艺术电影节——戛纳、威尼斯、柏林国际电影节——上获金奖来度量。张艺谋《红高粱》（1987）获柏林（当时的西柏林）电影节金熊奖、《秋菊打官司》（1993）获威尼斯电影节金狮奖。

[2] 参见李尔葳关于《图兰朵》在意大利演出的报道《东方主义的胜利》，《戏剧电影报》，1997 年 4 月 21 日。

要的差错,这次我的片子很健康……"[1]

"健康"与"敏感"间的对照,表明了张艺谋对影片选材及主题的充分现实合法性的认可。而实现这一"健康"基调的手段,则是"温暖性""暖洋洋的金黄色调",是对"关怀感,而不是冷峻感"的追求,是"美感"与对观众的亲。[2] 毫无疑问,张艺谋是少数对好莱坞大片之于中国电影保持着清醒认识及高度警惕的导演,所谓"我们为什么要替好莱坞拼命做宣传呢?好莱坞把它的狼嘴巴都伸进来了,总有一天我们会后悔的"[3];然而,甚至较之于《有话好好说》,健康且温暖的《一个都不能少》与其说是将视野转向了国内市场、本土观众,不如说它仍有着一个经过调整与校订的国际语境,或许是一个多少有些含混与无奈的国际诉求。[4] 而更重要的调整在于,张艺谋调整了自己的艺术与文化姿态;至少这一次,他在1998年的中国电影与庞杂的中国文化语境中选取的象征角色,不再带有任何不轨、先锋、批判甚或间离的意味。用张艺谋的说法便是:"我们拍的是小孩子,拍那么冷干嘛?唤起美感的东西永远行之有效。我们这次是儿童题材,不是批判现实主义题材,人类共通的感情是超阶级的,我们要以人为主,靠近人物。"[5] 于是,这一次,人道主义的话语不再与对中国历史或现实中的"吃人筵席"的展现与控诉相伴行,而伴随着孩子、美感、温暖与人类情感;在《一个都不能少》的故事中,还伴随着社会的健康的舆论导向、"希望工程"的曙色、城里人(或许是富人?)的良知与慷慨解囊。

---

[1] 严蓓雯,《张艺谋返璞归真:新片〈一个都不能少〉采访记》,《电影故事》,1998年第7期,第7页。

[2] 同上,第8页。

[3] 同上。

[4] 据称,《一个都不能少》《我的父亲母亲》的选题定位,在相当程度上取决于张艺谋对世界影坛上的第三世界电影特征的新认识:低成本、小制作、温情盈溢,以及对近年来开始走俏欧洲国际电影节的伊朗电影的直接参照。

[5] 严蓓雯,《张艺谋返璞归真:新片〈一个都不能少〉采访记》,第8页。

有趣之处在于，影片在其叙事过程中，显然有意削弱了构成故事情境与人物行为动因的重要因素——间或可以称之为现实主义因素：与乡村教育、乡村孩子们的失学紧密相连的极度贫困。年仅13岁的"代课老师"魏敏芝顽强地、固执地恪守着民办教员离去时的嘱托：一个不能少。她的基本行为动机是获得村长与老师共同许诺的报酬，她认定"一个都不能少"是获得那报酬的绝对条件。但依据这一逻辑展开的情节，却在敏芝为确保"一个不能少"而进城找回打工的孩子这一张艺谋构想出的"孩子找孩子"的推进处被改观。贫穷与获得报酬的因素被淡化，行为动机变成了张艺谋式的执拗，所谓"秋菊就是要有个说法，《有话好好说》的'姜文'就是要剁了'刘信义'的手"[1]；但这份执拗并没有如《秋菊打官司》那样一波三折地予以铺陈，亦没有如《有话好好说》那样被"准荒诞"情境所支撑，而且显然没有《秋菊大官司》的故事结局所包含的繁复意味。于是，故事情境所潜在包含着的现实辛酸与艰难，便成为单薄情节的线性推进。在被"孤独"的人群所充斥的都市中，一个农村孩子如此"轻易"地找到另一个消失在这人海中的孩子，只能说是"朗朗乾坤""心至事成"了。而这一次，魔术般地扮演着"青天大老爷"的是电视台——作为权力的媒介，同时展示着媒介的权力。多少有点"只要人人都献出一点爱"的劝善意味，

---

[1] 严蓓雯，《张艺谋返璞归真：新片〈一个都不能少〉采访记》，第7页。

也多少带有我们颇为熟悉的"好人好事"的温馨完满。

于是,张艺谋再次稳稳地获取了他本人及其影片的一个新的中心地位,一个他曾在《秋菊打官司》时一度接近而始终未曾到达的、为"主旋律电影"所标识的中心:鲜有先例地,1999年2月26日,中央电视台新闻联播发布了《一个都不能少》即将公映的消息;它不仅成为第一部有计划的上网宣传的电影,而且作为国产电影,第一次与"十部大片"中的两部——成龙的《玻璃樽》、迪斯尼的《花木兰》——一起,作为1999年初的三部"大片"(尽管《一个都不能少》是张艺谋有意为之的第一部"低成本、小制作"影片)在国内市场上隆重推出。更为有趣的是,1999年4月20日的《北京青年报》在头版刊出了张艺谋愤然从法国戛纳国际电影节撤回新作《一个都不能少》《我的父亲母亲》的消息。[1] 同时刊出的、张艺谋致戛纳电影节主席的信中郑重指出:"……我不能接受的是,对于中国电影,西方长期以来似乎只有一种政治化的读解方式:不列入'反政府'一类,就列入'替政府宣传'一类。以这种简单的概念去判断一部电影,其幼稚和片面是显而易见的。"[2] 毫无疑问,张艺谋的"宣言"明确了1990年代中国文化在欧美世界所处的"后冷战时代"冷战境遇,并拆破了这一近十年来游戏参与者心知肚明却心照不宣的游戏规则;但这宣言由张艺谋最终发出,却多少令人啼笑皆非。因为不言自明的是,尽管近年来,张艺谋已在表达他对好莱坞及欧洲国际电影节的清醒与警惕,但他正是这同一游戏、同一规则与逻辑的最大受益者。而且不止一次,张艺谋或张艺谋式的电影被欧美电影节及西方影评人"读解"出诸多非艺术甚或影片文本所具有的政治异见意味,却并未见有人出而抗议,而此次,当戛纳电影节主席"一再称张艺谋两部新片是在'替政府宣传'"[3],则立刻引发

---

[1]《张艺谋郑重声明退出戛纳电影节》,《北京青年报》,1999年4月20日头版。

[2]《张艺谋致戛纳电影节》,同上。

[3]《张艺谋郑重声明退出戛纳电影节》,《北京青年报》,1999年4月20日头版。

了张艺谋的抗议行为。不能不说，此间繁复的权力对抗与语词游戏耐人寻味。

冰海沉船。无疑没有足够的救生艇，可以救起中国电影业这艘巨轮。有种种小艇开始驶离母船。是一种悲哀，抑或是一线希望？

<div style="text-align:right">1999年1月24日一稿，1999年4月21日二稿</div>